U0115303

文學研究叢書・臺灣文學叢刊

苗栗客家山歌研究

——以頭份市、造橋鄉、頭屋鄉、公館鄉為例

張莉涓　著

推薦序一

柔美可誦的民間歌謠綜論傑作

——張莉涓《苗栗客家山歌研究》讀記

　　苗栗客家山歌是深具民族文化、地域文化特色，並蘊含時代風貌的臺灣民間文學瑰寶。苗栗客家山歌現存有兩萬餘首，數量居全臺之冠。本書作者透過田野調查，通盤掌握這批文獻資料。本書分別從山歌的源起與發展、表現手法與修辭、語言風格、口傳性特質、情歌的內容特色、民俗文化等方面，析論客家山歌的多元特性與精神風貌。全文綱舉目張，系統嚴明，綜述精要，舉例豐富，文筆尤其生動明暢，誠為富含創見、柔美可誦的民間歌謠綜論傑作，對於臺灣民間歌謠的鑑賞與研究，深具啟導作用。

　　本書原為國立中興大學中國文學系碩士學位論文，曾獲行政院文化建設委員會文化資產總管理處籌備處、行政院客家委員會獎助，部分章節曾發表於期刊[1]。如今經過多年的教學實踐[2]，反覆增補修訂，擴大改寫，而成為方便推廣社會群眾閱讀的通俗化著作。筆者通讀全書，認為有下列六大特色：

1　〈苗栗客家情歌的內容特色〉，《東海大學圖書館館訊》，新第101期，2010年2月15日；〈苗栗客家情歌的語言風格〉，《東方人文學誌》，第9卷第4期，2010年12月。〈苗栗客家山歌的表現手法與修辭〉，《中國語文學刊》，第7期，2014年11月。

2　作者擔任國立臺中科技大學教席，開授「國文」、「應用文與習作」、「臺灣客家歌謠與鄉土文化」等課程。也曾在苗栗縣政府國際文化觀光局《客家文化事典》計畫裡，擔任〈民謠與山歌篇〉的編纂者。

一　從鄉土觀念出發

作者出身苗栗傳統客家，生於斯，長於斯，對於故鄉的土地、生活與年節習俗懷有深厚的眷戀之情。加上祖父喜愛客家戲曲與歌謠，耳濡目染下，也在碩士班就學期間，加入造橋鄉大龍社區歌謠班，積極參與各項例行客家歌謠傳習活動，從而燃起對客家山歌的熱愛。其後，更深入苗栗鄉間進行田野采風，向長者與耆老們請益、交流，獲贈兩萬一千多首山歌詞電子檔文獻，因而興起探究苗栗客家山歌的念想，與文化保存的使命感。

二　系統完整的研究架構

苗栗客家山歌屬於七言四句的詩歌體，起源於勞動生產、兩性相戀等日常生活，是一種具有節奏、韻律，並富含感情色彩的語言藝術形式。本書首先追本溯源，探尋客家山歌的定義、源流與發展，接續從賦、比、興的詩歌表現手法與修辭藝術，山歌所顯映的句式、音韻與詞彙等語言風格，山歌特有的口傳性特質，以及所反映的民俗文化等視角，論析苗栗客家山歌紛繁多彩的內容及風格特質。全文綱舉目張，研究架構系統完整，題旨鮮明，對於山歌研究的諸多面向，能快速掌握深旨奧義，創見尤多。既能協助初學者由淺而深，循序漸進地探索客家山歌的千姿百態，也能引導熟門熟路的專家學者，深入思考山歌開拓研究的嶄新途徑。

三　豐富熨貼的理論引證

苗栗客家山歌除了其特有的七言四句詩歌體裁之外，尚且蘊涵獨

特的民間文學特質。本書除了從詩歌的賦、比、興手法與修辭視角切入，亦援引句式、音韻、詞彙等語言風格理論，以及民間文學相關理論，帕里-洛德的程式理論，還應用民俗學的方法，從而勾勒山歌所體現族群的生活閱歷、情感記憶與藝術構思等特質。理論論證是經過實踐檢驗的客觀事務的概括和總結。本書理論引證豐富，並能與事實論據充分結合，相互參證，因而有很強的說服力，耐人尋思。作者強調活用多元學科的成熟理論，重新闡釋色彩斑斕的客家山歌，感知力與理解力能夠明顯提升。讀者如能跨領域學習，藉由本書援引的理論，舉一反三，對照解析其他族群的歌謠，當能產生更多元的延異性思維。

四　暢達生動的內容闡釋

　　作者出身中國文學專業，除了詩歌的文學背景，同時積累了豐富的客家生活經歷，在山歌詞彙的闡釋上，格外活潑生動，輕盈而不聱牙苦澀。例如第六章第一節，將情歌內容細分為「求愛」、「挑逗」、「初戀」、「熱戀」、「約會」、「謾罵」、「頌讚」、「相思」、「感嘆」、「送別」、「定情」、「盟誓」、「餽贈」、「失戀」、「叮嚀」、「風流（偷情）」等十六類解說，對於客家男女戀愛不同階段的情思、美好的精神氛圍、道地傳神的生活意象，暢達生動地詳加闡釋，從而使得山歌洋溢的青春氣息，躍然紙上，揭示出民歌藝術傳統的精華所在。

五　通俗傳神的「客語方言詞彙」與「民間熟語」輯錄

　　客家山歌的載體，是客家族群的口頭語言，以口頭語言進行創作，同時又通過口頭語言進行傳播，記錄客家族群的生活、情感與思

維，同時亦儲存豐富的客語方言材料。本書第四章「語言風格」與第五章「口傳性特質」，輯錄山歌中大量通俗傳神又富感染力的「客語方言詞彙」與「民間熟語」。這些廣為人知的平白通俗的客語詞彙，以及結構凝鍊的民間熟語，伴隨著生活經驗而來，反映客家族群的各個生活層面，含蓄雋永，節奏明快，富於音韻效果，為歌者提拱了取之不盡、用之不竭的創作素材。本書輯錄客家山歌中的方言詞彙與民間熟語，特別強調山歌的「口傳性」特質，比喻為「永不凝凍的智慧閃光」，說明它能以相對穩定的形式，繼續流傳在民眾口頭，還能不斷地被專業歌者、影視者，甚至是藝術家改編製作，通過新的藝術形式，以現代方式傳播。揭示山歌語言文化傳承的奧秘所在，堪謂真知灼見，眼光獨到。

六　詳瞻細膩的附註說明

本書附註近八〇〇條，或逐項註明引用文獻資料出處，或進一步引申正文所陳述的論證，或提供相關參考資料，詳瞻細膩，學術規範嚴謹可觀。

總之，這是一部可讀性很高，趣味盎然的民間歌謠綜論傑作，對於客家民間文學及文化發展具有積極價值與貢獻。本書精心建構的客家歌謠學術綱目，飽含創意，提供客家民間歌謠文學及文化遺產傳承發展全面而豐富的學術資源。民間文學研究來自民間，終將回歸民間。由於本書的倡導鼓舞，不久的將來，將會孕育產生許多社會群眾喜聞樂見的指導客家歌謠持續創作、擴大傳承的相關教學教材，這是可以樂觀預卜的。

<div align="right">東海大學中國文學系退休教授　吳福助</div>

推薦序二
臺灣客家山歌研究的新里程碑

　　研究臺灣客家山歌的學術性論述在一九九○年代之後，蓬勃發展，其成果也十分可觀，大幅的超越了前人的成績。這些研究在主題上包括：客家山歌源流、修辭、人物、競賽、團體、兩岸交流等。以地區為探討範圍的則有：桃竹苗、東勢、竹東、六堆、花蓮客家族群聚居的地方。張莉涓這本紮實的論著，是以苗栗的頭份、造橋、頭屋、公館四個鄉鎮為主，這與她生長於造橋、頭份有關，又本身即為山歌愛好者，與地方相關人士時相往返，故能掌握豐富的人脈與資料。

　　對客家山歌的收集、編纂、傳播，苗栗一直是非常重要的地方，如謝樹新先生創刊的《中原月刊》（1962年6月），這個刊物傳承客家文化香火長達四十多年。其中《客家歌謠專輯》七集收錄最為豐富。一九八三年張紹焱先生編輯註釋了一本圖文並茂的《客家山歌》，流傳甚廣。一九八五年張致遠先生創辦的《三台雜誌》，在這方面亦有頗多探討。胡泉雄先生則是在山歌教唱上最具實務經驗的教師，編有《客家民謠與唱好山歌的要訣》、《客家山歌的意境》、《山歌萬里揚》、《客家民謠精華》等書籍。張莉涓則為後起之秀，她獲得劉鈞章先生〈精選客家山歌〉共計二萬一千多首，以及前賢所編的各種山歌選集，進行了深入的探討與分析，獲得了很高的成就。

　　《苗栗客家山歌研究——以頭份市、造橋鄉、頭屋鄉、公館鄉為例》原為碩士論文，又經過多年的斟酌損益，內容更加充實，可謂集大成之作，其特色包括：

一、考證詳密，解說得宜。歷來對客家山歌的起源及特色，眾說紛
　　云，歧出多義，本書能夠找出源流，釐清辨正，解決了許多訛
　　言誤說。例如：何謂客家山歌，客家山歌的發展、九腔十八調
　　之義等等，都提出很恰確的解說。

　　在處理田調資料、訪問耆老方面能做到「全面搜集」、「忠實記
　　錄」與「慎重整理」，讓立論更加嚴謹周密。

二、教材化，易讀化。本書能夠掌握流傳於臺灣絕大部分的客家山
　　歌文本，並將之分門別類，探討音韻使用、賦比興手法、修辭
　　特點、句式結構，找出特殊詞彙，分析男女情歌主題、民俗生
　　活等等。由於作者希望本書能夠避免過度學術性，以淺顯易懂
　　的方式改寫，使有興趣學習客家山歌者，能夠很容易閱讀。

三、整體與區域。臺灣客家山歌基本分為「老山歌」、「山歌子」、
　　「平板」與「小調」四類，以七言四句為主，各地區的客家人
　　各以不同的腔調來歌唱，即興表現。這種已經「整齊化」、「格
　　律化」的模式，具有很強的同一性，也成為散居海內外客家族
　　群共同創作的園地。張莉涓對這些數量龐大作品的分析，具有
　　很高的價值，是屬於所有客家族群珍貴的文化資產。此外在劉
　　鈞章收集的作品中，有一類是以苗栗縣十八鄉鎮地名為主題的
　　作品，雖是以「鑲嵌」的方式置入歌詞中，但也連帶地勾畫出
　　該地方的特色，張莉涓指出了這些作品的「地方價值」，所論
　　述的既有整體觀也顧及了區域性的特點。

張莉涓多年前在國立聯合大學執教，與我曾經同事過一段時間，她能
歌善舞，教學生動、活潑，是位廣受歡迎的教師。這本書對於客家山

歌的鑑賞、研究與推廣，具有高的參考價值，也是臺灣客家山歌研究的重要里程碑。

國立聯合大學臺灣語文與傳播學系教授　王幼華

推薦序三

熱心傳文化，深情唱山歌

　　「客家山歌」是臺灣重要的文化資產，其中又以苗栗為興盛之地。其作為抒發人情感受、反映社會生活、增益娛樂情趣、唱述歷史傳說、展現文化風俗的媒介，無論內涵意義與表現張力，都是豐富、深刻的；在過往移民、墾拓、生聚發展的長遠歲月中，它也是重要的集體記憶，牽繫著家庭、社區與人際往來，甚至可說是客家文藝的重要象徵、族群認同的標記。

　　但是，在這訊息爆量、傳播工具日日翻新、人際往來模式多樣多變的今日，如何讓傳統文藝得以持續發展？如何使這對應著深厚文化意涵的力量，更在這「眾聲喧嘩」中顯而易見？則需要有具備專業能力與熱情的學者、教師、推廣者，透過廣泛的田野採錄與整理，積極的詮釋與出版，使之普及於各種教育場域、社區班隊與網路社群媒體，方得成其效力。

　　莉涓就是這具備專業能力與熱情的學者、教師、推廣者！

　　認識莉涓是在二〇〇四年秋天，她是我剛到興大擔任「曲選與習作」課堂上的學生，之後一路看著她從碩士、博士班而任教職，總能感覺到那自然、親切充滿對於客家文化，特別是山歌、戲曲與傳說的熱情。於是田野的資產，總能由她帶到學術殿堂；學術的解析與詮釋力，則讓她將山歌、傳說故事的內涵與精神，更得推廣普及，不只是在原本的田野持續發展，更在不同的場域發揮其力。

　　她是難得能在大學校園開設「臺灣客家歌謠與鄉土文化」的教師！

　　即使許多學生不具客家背景，更有許多學生不會說客語。莉涓多

年來的研究成果是其最厚實的底蘊，長久以來的熱情更是支持的動力，她讓客家山歌成為跨越族群、國籍、語言、年齡差異的橋樑，而這個夢想的實現，在今日的社會中著實珍貴、重要。而這本《苗栗客家山歌研究》是一部寶典，它的出版，能讓莉涓的學術底蘊與文化推廣熱情，可以產生更廣大的影響力。

　　我確認這本書會讓更多人了解、親近、喜愛客家山歌！

<div style="text-align:right">

國立中興大學中文系教授　林仁昱

2022年春天於中興湖畔

</div>

自序

「寧賣祖宗田，莫忘祖宗言；寧賣祖宗坑，莫忘祖宗聲。」
——客家俗諺

　　余華曾說：「我只要寫作，就是回家。」回顧這本初入學術殿堂的舊作，當時的寫作心境，亦然。以「苗栗客家山歌」為題，不僅讓我回到故鄉，深入田野采風；撰寫論文時，也經常在恍惚間，進入一段悠悠的神秘時空，經歷著客家先輩的經歷，感受著他們內在情感的噴薄，而忘了今夕是何夕。過程漫長而艱辛，卻一往情深，甘之如飴。

　　這本書稿的前身，是筆者十餘年前的碩士學位論文。當時會以山歌為研究方向，一來適逢臺灣本土文化正受重視，客家學已在各個領域蓬勃發展；二來源於筆者客家背景，並於就讀碩士班期間，擔任指導教授韓碧琴老師國科會計畫助理，從事客家相關議題研究，燃起對母語文化探賾的濃厚興趣。同時，修習林仁昱老師「歌謠與俗曲研究」課程，開始投注心力，追溯自身族群的歷史源流與歌謠的奧秘可能；經由熱愛山歌與戲曲的祖父耳目薰染，加入造橋大龍歌謠班，展開山歌學唱之路；其後，於田野采錄時，獲得陳運棟先生與劉鈞章老師餽贈二萬一千多首山歌詞文獻，欣喜若狂。冥冥之中，有股巨大的力量，牽引著我，回歸鄉土。論文完成先後，曾榮獲行政院文化建設委員會文化資產總管理處籌備處與客家委員會的博碩士論文獎助，除了能讓我專心完成這本學位論文，也在論文的質與量上，力求完善。

　　苗栗客家山歌，是客家先民在豐饒的文化土壤裡所孕育出來的一

株色彩斑斕的奇葩，絢麗多姿；也是土地與生活交響合奏，匯聚而成的一條生命之河，沁人肺腑，扣人心弦。在這本書裡，可以看到中國詩歌傳統的表現手法與修辭藝術在客家山歌的靈活妙用；也能從句式、音韻和詞彙等語言風格，發掘山歌化繁為簡的句式表現，以及歌者因應各式情境，增／減歌詞的變化，展現歌者的隨機應變，突顯時代性與地域性的風貌；在山歌中大量重複出現的歌詞裡，蘊含簡潔凝鍊又傳神的諺語、俗語或歇後語，既是客家先民生活智慧的體現，也是歌者即興編唱時，生生不息的創作源泉，顯映民間文學的口傳性特質；或於千姿百態的情歌裡，歡唱客家男女戀愛時的熱情奔放，吟詠含蓄內斂的款款深情；或於物質、歲時節慶與婚姻習俗文化裡，探索歌謠發揮的價值與意義。甚至，可以在本書基礎上，開拓更多元而嶄新的研究途徑與面向。

學術研究旅途中，得之於人者太多。感謝韓碧琴老師，引領我走上客家山歌研究的道路，從論文的選題，到架構的安排、方法的運用，材料的選擇與論文的最終完成，獲益良多。老師豐厚的學養與嚴謹的治學態度，是我一生努力追尋的典範。過程中，感謝口試委員林仁昱老師與彭維杰老師，詳細審視論文，提供諸多專業而寶貴的建議，並惠贈相關重要文獻，使論文更臻完備。感謝胡萬川老師，饋送多年來於各縣市採錄的民間歌謠與故事文本，並為我建構民間文學觀念與研究路徑，增加論文的深廣度。感謝王幼華老師，提供珍貴史料，憶起多年前在聯合大學執教，曾與老師一起共事過數年，課後於研究室交流時，老師曾建議筆者將碩士論文改寫為通俗化、普及化的著作，以利更多群眾閱讀，此言猶在耳，很高興多年後不負老師所望，終於完成此書。由於聯合大學位處於高密度客家族群地區，也成為我優先實施客家歌謠教學的現場，化工學系、夜電子學系、資工學系、光電學系等系所的同學們曾帶給我無限歡樂的教學時光，至今感

念。感謝江義章先生、黃麗珠女士、宜錦、陳運棟先生、劉鈞章老師、程心祥老師、羅秋香老師、徐志平老師、耀緯、純惠、張盛興先生與大龍歌謠班的諸多前輩，協助田野調查工作、教唱山歌，或提供珍貴文獻，借閱圖書資料等，提升論文進行效率。感謝國立中興大學中文所師長與助教們的關懷勉勵，以及素春學姊、政輝、姿彣等戰友的彼此砥礪，研究室並肩奮戰的情誼，是最溫暖且持續的動能。感謝我最親愛的家人、朋友們，對我的關愛、鼓舞與支持，讓我能勇敢地追尋人生的理想與目標，寫作當下，與這塊土地的連結也愈益深刻緊密。

承蒙吳福助教授對本書的提點與推薦。就讀碩、博士班以來，深受老師的提攜與照顧，銘刻心骨。每個黎明破曉前的深夜裡，力透紙背的剛勁字跡，是指引前行的明燈，也是最珍貴難得的福分。感謝萬卷樓出版公司梁錦興總經理、總編輯張晏瑞先生與執行編輯官欣安小姐的襄助，這本塵封多年的書稿，歷經多次斟酌損益，得以新的面貌問世。

感謝鄭美惠老師在教學與研究上的諸多照顧，在老師的鼓勵下，筆者於國立臺中科技大學通識教育中心提出「臺灣客家歌謠與鄉土文化」博雅通識課程的開設申請，經審查後通過，於一一〇學年度下學期開立，在此一併致謝。能將自身母語文化的精粹，傳授給更多的莘莘學子，是最喜聞樂見之事。十餘年前，騎著機車，穿梭在漫山遍野油桐花盛開的鄉間，聆聽著客家前輩們興致高昂地唱著一首又一首的山歌，鏡頭前的我，渾身顫抖，熱淚盈眶；十餘年後，我也將在百花盛開的仲春時節，以這些歌謠為媒，繼續傳唱／承給下一代……。

<div style="text-align:right">

壬寅年（2022）仲春
張莉涓謹誌於臺中夢蝶齋

</div>

目次

表圖目次

第一章
緒論

第一節　研究動機與目的

　　民間歌謠是庶民的口頭詩歌創作文學，亦是其生活型態、思想感情、文化習俗的真切反映。客家山歌是以客語唱誦的歌謠，為民間口語文學之一類，以即興創作的男女對唱七言四句形式為主，其源自山間田野，於日常勞動時，藉由山歌紓解鬱悶、傳遞情感，或勸誡叮嚀等，以悠揚而動聽的旋律傳遞演唱者的真實情感，可謂客家族群生活中的一部分。內容包含男女情思、詠嘆生活及對生命情懷的種種表現。山歌蘊含質樸而單純的人民生活、生動活潑的語言、豐富多元的民俗文化等，是客家文學中最具代表的一環，也是客家文化的重要標誌。

　　筆者為苗栗地區的客家人，出生於造橋，後移居於頭份。自幼成長浸沐於客語環境，與家人、親友皆以客語交談，加之祖父喜愛客家戲曲與歌謠，耳濡目染下，亦咿咿呀呀哼唱起客家歌。碩一暑假，加入造橋鄉大龍社區客家歌謠班，每週的例行活動，以及定期的鄉鎮歌謠大賽、成果展等，皆積極參與，從而燃起對客家山歌的熱愛。有鑑於苗栗地區近年來出版的客家歌謠日益增多，如《客家歌謠專輯》七集、《苗栗縣客語歌謠集》四集、《苗栗客家山歌賞析》二集等，且客家歌謠班雨後春筍般設立，山歌比賽亦年年舉行，可見苗栗地區客家山歌之發達；再者，加入歌謠班後，開始進行田野調查工作，採錄客家歌謠，訪問至公館鄉劉鈞章老師，他不吝贈與其多年來採錄的客家

山歌電子檔，共計二萬一千多首。懷著濃厚的鄉土情懷，與對客家文化保存的使命感，故而興起探討苗栗地區客家山歌的念想。然苗栗之客家地區分布廣大，惟恐無法全面掌握，因此從家鄉頭份、造橋出發，擴及頭屋、公館，作為歌謠採集的範圍。

　　苗栗地區是客家人的大本營，山歌內容無論在質或量上，皆非常豐富可觀。細品山歌內容，每首形式雖僅有短短七言四句，卻不覺單調乏味，字裡行間反而充溢著濃郁的自然特徵、民間風味、地方色彩，且語言通俗質樸，色彩鮮明，極富形象性、抒情性、趣味性，更飽含節奏感與音樂美，讓人唱得順口，聽得順耳。然以此地域作為主要研究範圍者卻尚未出現，故本書擬以苗栗地區的頭份、造橋、頭屋、公館四個鄉鎮作為探索範圍，期望透過此一方面的努力，能對客家文化及風俗民情有更深一層認知，並呈現山歌中所涵攝的文學價值與藝術魅力。本書研究目的，可分為以下幾點：

一、蒐集、整理、保存苗栗地區客家山歌詞的文獻資料。
二、分析客家山歌中的表現手法、修辭藝術、語言風格、口傳性特
　　質等。
三、藉由山歌詞彰顯內容特色與展現此地民俗文化。

　　客家山歌不僅體現先民的生活智慧、當地自然型態特徵、人文精神，亦為客家人的情感生活，增添無限想像與樂趣。此外，山歌亦反映獨特的飲食、服飾、居處、婚姻、節日等民俗文化，是客家先民以口頭文學的形式流傳下來，所形成客家文化的重要資產，故在客家文化傳承中，占有舉足輕重的地位。期望藉由此文，能拋磚引玉，引起喜好客家山歌者與學者們的重視，進而研究出更豐碩的成果。

第二節　前人研究

　　檢視客家歌謠研究文獻，為數頗豐，可從「專書」、「學位論文」、「期刊論文」等三方面探討。

一　專書

　　專書方面，如楊兆禎《客家民謠——九腔十八調的研究》[1]，本書係以音樂學角度與方法來研究客家民謠的第一本。作者透過田野調查方式採集山歌詞，並聽音記譜，因此收錄了豐富的客家民謠歌譜。此書主要從音樂學角度探討客家民謠，內容包含音階、調式、曲式、曲調的分析、演唱方式、伴奏方式等，並另闢一章節分析歌詞內容，對客家山歌在音樂及文學方面有開創的貢獻。之後陸續出版之《台灣客家系民歌》[2]、《客家民謠》[3]，所談主題均與《客家民謠——九腔十八調的研究》相近，《客家民謠》在歌譜上多了韓正皓先生的和絃，使得客家民謠伴奏又多了吉他一種。

　　胡泉雄《客家民謠與唱好山歌的要訣》[4]，內容分為兩個部分，第一部分是客家人與山歌的介紹；第二部分在教導如何唱好山歌，並對歌詞做解釋，提醒歌者在唱山歌時要將歌詞與旋律融合為一，方能詮釋出歌詞的意境。此外，胡泉雄尚著有《客家山歌的意境》[5]、《山歌萬里揚》[6]、《客家民謠精華》[7]等。《客家山歌的意境》內容多為山

1　楊兆禎：《客家民謠——九腔十八調的研究》（臺北：育英出版社，1974年）。

2　楊兆禎：《台灣客家系民歌》（臺北：百科文化公司，1982年9月）。

3　楊兆禎：《客家民謠》（臺北：天同，1986年7月）。

4　胡泉雄：《客家民謠與唱好山歌的要訣》（臺北：育英出版社，1980年6月）。

5　胡泉雄：《客家山歌的意境》（臺北：育英出版社，1981年4月）。

6　胡泉雄：《山歌萬里揚》（臺北：育英出版社，1983年8月）。

7　胡泉雄：《客家民謠精華》（作者自印，1984年7月）。

歌意境分析，旨在透過山歌深刻的意境，使所有客家人均能認識山歌，喜愛山歌。《山歌萬里揚》、《客家民謠精華》中所收錄之國語山歌與廣東山歌則頗具參考價值。

賴碧霞《台灣客家山歌——一個民間藝人的自述》[8]與《台灣客家民謠薪傳》[9]，兩書內容大致相同，主要包含「客家民謠概論」與「客家山歌歌詞」兩個部分。前書前半部介紹十六個與客家民謠相關的主題，並針對主題加以論述說明之；後半部為歌譜、歌詞集錦，作者將所學所聞、自身蒐集的歌譜、歌詞集結整理，為本書的主要內容。後書前半部刪除前書其中一個主題，新增五個主題；後半部新增一些歌詞，使得內容更為豐富。

楊佈光《客家民謠之研究》[10]，書中少部分論述臺灣、大陸、桃竹苗、美濃、花東、東南亞等地區客家人的發展情形及形成背景，其餘重要內容則放在音樂性的探討，如：客家民謠之種類，曲式、伴奏及演唱方法等。

黃榮洛《台灣客家傳統山歌詞》[11]，書中搜羅未曾發表的敘事長歌如〈渡臺悲歌〉、〈吳阿來歌〉、〈焗腦歌〉、〈溫苟歌〉等，並對內容所描述的歷史事件與社會背景加以註釋說明。附錄中尚收錄個人研究心得，可供研究者新的觀點與思考方向。

鄭榮興《台灣客家音樂》[12]，書中涵蓋客家八音、客家民歌、戲曲音樂、祭祀音樂四大主題，深入淺出地論其淵源、特色、現況與展望。其中客家戲曲音樂與祭祀音樂的論述，由此可見作者在客家音樂

8　賴碧霞：《台灣客家山歌——一個民間藝人的自述》（臺北：百科文化公司，1983年1月）。

9　賴碧霞：《台灣客家民謠薪傳》（臺北：樂韻出版社，1993年8月）。

10　楊佈光：《客家民謠之研究》（臺北：樂韻出版社，1983年8月）。

11　黃榮洛：《台灣客家傳統山歌詞》（竹北：新竹縣文化局，2002年12月）。

12　鄭榮興：《台灣客家音樂》（臺中：晨星出版社，2004年5月）。

上的專業性。

　　中原週刊發行七本《客家歌謠專輯》[13]。《客家民謠專輯》本為
《中原週刊》發行的《中原文化叢書》之部分，後把客家歌謠獨立出
來，變成《客家歌謠專輯》。每一集皆分為兩部分，一是客家歌謠研
究，一是客家歌詞歌譜之收錄。本叢書從各個角度提出對客家歌謠
之分析，並收錄豐富的客家山歌詞，對客家山歌研究與保存具有極高
價值。

二　學位論文

　　在學位論文方面，可分為「音樂學」與「文學」兩大領域。
　　（一）音樂學領域，如古旻陞〈臺灣北部客家民謠之民族音樂學
研究〉[14]，文中先定義「民歌」，接續將桃竹苗的音樂結構分成曲式與
歌詞來分析客家民謠，復探討演唱形式與伴奏形式，最末論述臺灣北
部的客家民謠活動情形與發展狀況。楊熾明〈台灣桃竹苗與閩西客家
民歌之比較研究〉[15]，將大陸閩西地區與臺灣北部桃竹苗地區的客家
民歌做採譜分析，並從語言學的客語方面與音樂學方面分析其中之異
同及關聯。張禎娟〈臺灣時令歌謠初探〉[16]，以福佬系與客家系的時
令歌謠作為研究範圍，探討臺灣時令歌謠的存在型態與文化精神、背
景、內容，並分析其中音樂性。劉新圓〈臺灣北部客家歌樂「山歌

13　中原、苗友雜誌社：《客家歌謠專輯》（苗栗：中原、苗友雜誌社，1965-1981年，1-
　　7集）。
14　古旻陞：〈臺灣北部客家民謠之民族音樂學研究〉，中國文化大學藝術研究所碩士論
　　文，1991年。
15　楊熾明：〈台灣桃竹苗與閩西客家民歌之比較研究〉，國立臺灣師範大學音樂研究所
　　碩士論文，1991年。
16　張禎娟：〈臺灣時令歌謠初探〉，國立師範大學音樂學系碩士論文，1993年。

子」的即興〉[17]，旨在探討「山歌子」曲牌的歌詞、曲調的即興與曲式的框架模式。其中分析的對象是四位客家知名歌手：賴碧霞、徐木珍、彭柑妹與彭金通。作者統計歌手虛襯字的運用關係、聲調語言的習慣性走向著重於量的呈現來歸納結果。方美琪〈高雄縣美濃鎮客家民歌之研究〉[18]，以美濃地區的客家民謠為研究範圍，探討美濃的社會、習俗，並將所採集到的民謠作音樂分析。張嘉文〈客家傳統山歌三大調在花蓮地區的傳承與現況〉[19]，旨在探討客家傳統山歌三大調在花蓮地區的傳承現況問題，運用田野調查所收集的民族誌資料與相關文獻資料，來檢視在花蓮地區，客家傳統三大調音樂傳承的活動情況。

　　（二）文學領域，主要偏向「主題式」與「地域性」研究。以「主題式」為主，如黃菊芳〈〈渡子歌〉研究〉[20]，以描述母親撫育孩子艱辛，勸人及時行孝的客家歌謠〈渡子歌〉為研究主題，其中搜羅十三個〈渡子歌〉異本，探討其中版本、淵源、語言藝術和文學內涵與文化詮釋。黃菊芳〈客語抄本〈渡台悲歌〉研究〉[21]，發現〈渡台悲歌〉第三個版本，並據以為底本，完成校勘工作，詳註〈渡台悲歌〉詞彙一七五條，深入探討十三條重要的文化符碼；分析表現形式和語言風格，並運用科恩及夏爾斯將敘事區分為故事與敘述的敘事學方法，探索〈渡台悲歌〉的故事結構和敘述結構；解決〈渡台悲歌〉所描述的渡台路線爭議，提供較為合理可信的路線選擇；從集體記憶

17 劉新圓：〈臺灣北部客家歌樂「山歌子」的即興〉，國立臺灣大學音樂學研究所碩士論文，1999年。

18 方美琪：〈高雄縣美濃鎮客家民歌之研究〉，國立臺灣大學音樂學研究所碩士論文，1999年。

19 張嘉文：〈客家傳統山歌三大調在花蓮地區的傳承與現況〉，國立臺北藝術大學音樂學系研究所碩士論文，2004年。

20 黃菊芳：〈〈渡子歌〉研究〉，國立政治大學中國文學系碩士論文，1998年。

21 黃菊芳：〈客語抄本〈渡台悲歌〉研究〉，國立政治大學中國文學系博士論文，2008年。

的建構、意識形態的透露、他者形象的缺席等視角，剖析〈渡台悲歌〉展示的深層文化結構；從巴赫汀「眾聲喧嘩」及「公眾廣場的話語」兩個面向闡示〈渡台悲歌〉所呈現的文化審美意涵。黃菊芳的碩博士論文，後來合併出版為《台灣客家民間敘事文學：以渡臺悲歌與渡子歌為例》。[22]謝玉玲〈臺灣地區客語聯章體歌謠研究〉[23]，以臺灣全島之客語聯章體歌謠為研究範圍，分別從愛情與生活、歲時與習俗、歷史與時事、聯章歌謠的體式、藝術表現五大主題深入探討，是少數研究客家歌謠方面，從歌謠類型上考究的學位論文，並於二○一○年出版為《土地與生活的交響詩：臺灣地區客語聯章體歌謠研究》[24]。曾學奎〈台灣客家〈渡台悲歌〉〉研究[25]，從創作背景、文化、語言、歷史與文學價值的視角，剖析〈渡台悲歌〉的內涵與意義。何翎綵〈鍾理和所輯客家山歌研究〉[26]，以鍾理和所輯錄的二百二十一首客家山歌為研究文本，從內容主題、文化意涵與藝術形式三個層面，觀照並呈現客家風俗民情的多元文化面貌。范姜淑雲〈常民文化與隱喻：台灣客家山歌的植物意象之研究〉[27]，從臺灣客家山歌的植物意象檢視客家人在物質、精神、社會等常民文化的內涵，發現客家人選

22 黃菊芳：《台灣客家民間敘事文學：以渡臺悲歌與渡子歌為例》，南天書局，2014年9月。

23 謝玉玲：〈臺灣地區客語聯章體歌謠研究〉，國立中正大學中國文學研究所碩士論文，2000年。

24 謝玉玲：《土地與生活的交響詩：臺灣地區客語聯章體歌謠研究》，秀威資訊公司，2010年10月。

25 曾學奎：〈台灣客家〈渡台悲歌〉研究〉，國立新竹教育大學臺灣語言與語文教育研究所碩士論文，2004年。

26 何翎綵：〈鍾理和所輯客家山歌研究〉，國立中興大學中國文學研究所碩士論文，2010年。

27 范姜淑雲：〈常民文化與隱喻：台灣客家山歌的植物意象之研究〉，國立臺灣師範大學台灣語文學系碩士論文，2012年。

擇特定的植物意象以隱喻的方式詮釋抽象的概念，其認知的基礎同時也是深受到物質、精神、社會等常民文化所影響。許懿云〈台灣客家山歌的認知隱喻探析〉[28]，從實體隱喻、方位隱喻與結構隱喻等「認知隱喻」理論，探討客家山歌歌詞所蘊涵的語義概念及其深層意涵。郭坤秀〈台灣客家山歌之研究〉[29]，首先從中國大陸的劉三妹傳說、移民與山歌發展，探討與臺灣山歌關聯，接續從曲調、插字、作詞與歌唱技巧、山歌內容與特色等視角，析論一九五〇年前後至二〇一〇年間，客家山歌的樣貌與特色。

以「地域性」為主，彭素枝〈臺灣六堆客家山歌研究〉[30]，以作者在六堆客家山歌田野調查的第一手資料為研究範圍，探討六堆客家簡史、山歌的背景因素、淵源與發展、民間文學特徵、藝術特質與民俗。郭坤秀〈桃竹苗客家山歌研究〉[31]，以桃竹苗地區流傳的客家山歌為研究範圍，並論其淵源、形式結構、內涵與發展、價值與影響。彭靖純〈竹東地區客家山歌研究〉[32]，以其在竹東客家山歌田野調查的第一手資料為研究範圍，探討其源起與發展、形式、內容、反映的民俗、區域特色與文學特性。

28 許懿云：〈台灣客家山歌的認知隱喻探析〉，國立彰化師範大學台灣文學研究所碩士論文，2014年。

29 郭坤秀：〈台灣客家山歌之研究〉，中國文化大學中國文學所博士論文，2016年。

30 彭素枝：〈臺灣六堆客家山歌研究〉，國立師範大學中國文學研究所碩士論文，1994年。

31 郭坤秀：〈桃竹苗客家山歌研究〉，中國文化大學中國文學研究所碩士在職專班論文，2004年。

32 彭靖純：〈竹東地區客家山歌研究〉，臺北市立教育大學應用語言文學研究所，2005年。

三　期刊論文

　　期刊論文上，研究面向，有山歌淵源與發展概況、曲調分析、文化內涵、文學表現技法、本事考述等。

　　研究山歌淵源與發展概況者，如呂錦明〈臺灣北部的客家音樂〉[33]，探討臺灣北部客家移民的經過、山歌源流、發展，並介紹臺灣北部現有的山歌歌謠班與客家歌謠活動概況。邱燮友〈臺灣桃竹苗地區山歌調查與研究〉[34]，從桃園、新竹、苗栗三個客家族群聚居地區的文獻上，探討其山歌淵源、結構與分類、文學性與音樂性。邱燮友〈閩臺兩地採茶歌之比較〉[35]，以閩臺兩地採茶歌之關係，探討民族的遷徙、民間的習俗，以及形成民歌的內涵。張添雄〈台灣客家的山歌與民謠〉[36]，文中就臺灣的環境背景，敘述臺灣之客家音樂，續從曲調分析客家山歌，再探討童謠與民謠。最末，結論提出客家山歌與民謠作品融入現代樂器所創新的歌曲，並透過客家音樂節、媒體客家音樂節目的廣播與競賽節目等活動，使得客家音樂得以活絡起來。

　　針對山歌曲調分析者，如李圖南〈談客家山歌中聲調與曲調的關係〉[37]，針對客家山歌中的老山歌、山歌子、平板三個曲調做聲調語言與音樂曲調互動配合的研究。

　　研究山歌中的文化內涵，如彭維杰〈台灣客家歌謠的文化面向探討──以《苗栗縣客語歌謠集》為例〉[38]，作者以《苗栗縣客語歌謠

33　呂錦明：〈臺灣北部的客家音樂〉，《民俗曲藝》，1999年7月。
34　邱燮友：〈臺灣桃竹苗地區山歌調查與研究〉，《中國現代文學理論》，2000年6月。
35　邱燮友：〈閩臺兩地採茶歌之比較〉，《2007海峽兩岸民俗暨民間文學學術研討會》，2007年11月。
36　張添雄：〈台灣客家的山歌與民謠〉，《屏東文獻》，2005年12月。
37　李圖南：〈談客家山歌中聲調與曲調的關係〉，《國民教育》，2001年2月。
38　彭維杰：〈台灣客家歌謠的文化面向探討──以《苗栗縣客語歌謠集》為例〉，《國文天地》，2001年7月。

集》為例,按其內容分為七個文化面向闡述,並探討客家歌謠的文化底蘊與功能。彭維杰〈檢視台灣客家歌謠的文化內涵〉[39],從物質生活文化、社會倫理文化、精神價值文化三層面,檢視臺灣現存客家歌謠文獻,解析其中文化意義,並歸納歌謠中文化內涵之成因與特質。彭維杰〈台灣客家歌謠的性別意識探討〉[40],從性別意識的層面,及兩性在形貌與德性兩項特質,分析歸納出臺灣客家歌謠的八項特色。劉醇鑫〈客家歌謠諺語所反映的傳統婚姻觀〉[41],從嫁娶之年齡、婚姻之媒介、擇偶之條件等七個方向,探討客家歌謠諺語所反映的傳統婚姻觀念。劉煥雲、張民光、黃尚煋〈臺灣客家山歌文化之研究〉[42],旨在研究客家山歌的文化內涵,分析客家山歌之起源、種類、歌詞,並探討客家山歌沒落之現象與改善方案。

從文學表現技法析論者,如彭維杰〈台灣客家歌謠的婉言與諧趣——以苗栗山歌為討論範圍〉[43],從修辭技法分析,與素材運用之分析,呈現臺灣客家婉諧歌謠基本的鑑賞途徑,並歸納與詮釋歌者對婉諧情境的塑造模式,以及勾勒出婉諧歌謠中潛藏的文化底蘊。陳運棟〈從文學觀點看客家山歌〉[44]、〈從歷史角度談九腔十八調〉[45],前者從章句結構、音調韻律、修辭手法、語言藝術四大方向,探討客家山歌的文學性。後者針對各家對九腔十八調之說法,提出新觀點,即九腔十八調乃客家先民多元文化融合之結果。蔡宏杰〈從語言特色與

39 彭維杰:〈檢視台灣客家歌謠的文化內涵〉,《國文學誌》,2001年12月。

40 彭維杰:〈台灣客家歌謠的性別意識探討〉,《客家文化月》,2002年。

41 劉醇鑫:〈客家歌謠諺語所反映的傳統婚姻觀〉,《北市師院語文學刊》,2001年6月。

42 劉煥雲、張民光、黃尚煋:〈台灣客家山歌文化之研究〉,《漢學研究集刊》,2007年6月。

43 彭維杰:〈台灣客家歌謠的婉言與諧趣——以苗栗山歌為討論範圍〉,《2004年海峽兩岸文學與應用文學學術研討會論文選》,2004年12月。

44 陳運棟:〈從文學觀點看客家山歌〉,《苗栗文獻》,2001年10月。

45 陳運棟:〈從歷史角度談九腔十八調〉,《臺灣月刊》,2001年2月。

修辭技巧談客家山歌的藝術特點〉[46]，其自語言特色與修辭技巧兩方面，探討客家山歌的藝術特點。邱湘雲著有〈客家山歌語言認知隱喻研究〉[47]，以劉鈞章輯錄《精選客家山歌》作為主要語料來源，運用Lakoff & Johnson（1980, 2006）的「概念隱喻理論以及Fauconnier（1984）的「概念融合理論」，依認知譬喻的「喻體」來源對客家山歌中的實體隱喻進行分類與探討，分析其中包括「人物喻」、「動物喻」、「植物喻」及「食物喻」等類型的實體隱喻表現，由其中探究詞語背後所隱涵的思維色彩以突顯客家山歌文學語言之特色。

本事考述者，如古國順〈〈十二月古人〉考述（一月至四月）〉[48]，內容以客家傳統歌謠月令歌〈十二月古人〉（它是按照月份順序，每月為一首，每首都以「古人」為吟詠對象，因以得名。）為主題，考查前四首的歌詞出處，探討其本事，校訂其歌詞，並探討本事與歷史文獻上的記載之異同。

綜覽前者，可知悉客家山歌已在不同領域綻放光彩，本文也將以前賢研究為基礎，觀照苗栗地區獨特的山歌底蘊與文化精神。

第三節　研究範圍與對象

本文研究領域，可以分成下列四個範疇：

一　地域

根據《苗栗縣志・人文志・人口篇》的種族分布概況分析，日治

46 蔡宏杰：〈從語言特色與修辭技巧談客家山歌的藝術特點〉，《國文天地》，2006年12月。

47 邱湘雲：〈客家山歌語言認知隱喻研究〉，《彰化師大國文學誌》，2018年6月。

48 古國順：〈〈十二月古人〉考述（一月至四月）〉，《應用語文學報》，2003年6月。

時期的先民因先後拓殖與環境影響，多聚族而居，就數量而言，本縣人中，以廣東籍為最多，約佔百分之七十以上。廣東籍者，即為客家人，多居於靠近山陵的腹地或平原的腹地，如苗栗、公館、頭屋、頭份、三義、三灣、大湖、南庄等地。民國十二（1923）年，苗栗地區原屬新竹州管轄的苗栗、竹南、大湖三區十八鄉鎮，有一九六五〇六人，其中原屬廣東籍者一三六四三六人，占百分之七十點四四。民國二十三（1934）年，苗栗地區已增至二四四六六二人，廣東籍為一六八四九五人，占百分之七十點二。[49]經由日治時期人口統計結果顯示，苗栗地區可謂客家族群高比例區。其次，據臺灣各縣市採錄的客家歌謠統計，亦以苗栗縣採錄數量為最豐。[50]有感於斯，故本論文擬以苗栗頭份、造橋、頭屋、公館四鄉鎮為探討範圍。

二　材料來源

本文所探討之客家山歌詞來源，主要包含兩部分：

（一）書面資料與有聲資料

為本書主要資料來源。書面資料為目前已出版的《苗栗縣客語歌謠集》三集、《苗栗客家山歌賞析》兩集、《客家鄉民謠（下）》等山歌歌本，至於一些未出版的手抄本、自印本、電子檔亦在搜羅範圍

49 劉定國監修：《苗栗縣志》（臺北：成文出版社，1983年3月臺一版），頁886-887。

50 各縣市採錄歌謠統計如下：桃園縣：《觀音鄉客語歌謠集1、2》、《中壢市客語歌謠集1-3》、《平鎮市客語歌謠集》、《龍岡鄉客語歌謠集》、《新屋鄉客語歌謠集》、《楊梅鎮客語歌謠集1-5》，採錄近1300首。新竹地區，賴碧霞《台灣客家民謠薪傳》收錄1000餘首，彭靖純碩士論文《竹東客家山歌研究》收錄二千餘首，合計3000餘首。苗栗地區，《客家歌謠專輯1-7》收錄約5000首，《苗栗縣客語歌謠集1-3》收錄300餘首，合計5000餘首。六堆地區，彭素枝《六堆客家山歌研究》收錄500餘首。

內。有聲資料包含苗栗四鄉鎮歌謠班老師教唱所錄製的歌謠錄音帶、CD等。

（二）田野調查採錄資料

　　實地記錄受訪者演唱內容，並予以詳細彙整，作為論文材料來源。

三　受訪者

　　受訪者以現居住在苗栗頭份、造橋、頭屋、公館四鄉鎮，能演唱、口述客家山歌與有手抄本或自印本為對象。有關受訪者的背景，如性別、年齡、居住地、職業、教育程度、訪問時間、地點等均詳實記載。（參見表1-3-1）

　　本文所運用的材料，主要取材於劉鈞章[51]〈精選客家山歌〉，高達四百多筆。〈精選客家山歌〉為劉鈞章畢生投注的莫大心血，將多年來於苗栗地區所採集之客家山歌，並篩選其他學者與民間藝人所蒐集的重要山歌詞，每七言四句為一單位，共計二萬一千多首，編錄而成。能獲致此份豐厚文獻，為筆者在撰寫論文上，提供更多觀照的可能性。在選材上，有些受訪者提供的歌詞並未納入例證，並非材料不佳，有時因資料重疊，或暫時不符論文需求等，雖無法全數採用，仍有其參考與保存價值。

51 劉鈞章，是梅州客家人。自軍中退伍後，考上師範大學，畢業任國中國文教師，曾執教於公館、頭份國中，1994年自公館國中教師任內退休，並定居公館鄉（2007年記）。退休前，始發憤學習電腦，經過辛苦的磨練，而能運用自如。教職退休後，與妻子專心蒐羅各地客家山歌，〈精選客家山歌〉是其多年辛苦的採錄成果。2007年4月9日，筆者訪問陳運棟先生，獲贈〈精選客家山歌〉紙本文獻。2007月4月15日，拜訪劉師，獲贈〈精選客家山歌〉電子檔，對筆者山歌文獻整理，提供莫大協助。

表1-3-1　田調受訪者資料

姓名	性別	年齡 （以2008 年計算）	地區	職業	教育程度	田調內容
徐春雄	男	68歲	頭份	民宿茶館主人	國中	受訪者歌唱
陳運棟	男	76歲	頭份	中學退休校長、文史工作者	大學	受訪者提供山歌詞
黃麗珠	女	55歲	頭份	美術教師	大學	受訪者歌唱
朱碧珍	女	57歲	造橋	家管	小學	受訪者歌唱
鍾瑞美	女	57歲	造橋	家管	小學	受訪者歌唱
張秋雲	女	55歲	造橋	家管	高中	受訪者提供山歌詞
羅蘭香	女	68歲	造橋	家管	小學	受訪者歌唱及講述
李榮枝	男	81歲	造橋	商	小學	受訪者歌唱及講述
柏木振	男	69歲	造橋	瓦窯師傅	小學	受訪者提供手抄本
張木欽	男	80歲	造橋	農	小學	受訪者歌唱(2018年歿)
黃美華	女	51歲	造橋	公務員	國中	受訪者歌唱
葉素嬌	女	73歲	造橋	家管	小學	受訪者歌唱
劉喜發	男	61歲	頭屋	交通業	小學	受訪者歌唱
羅春英	女	54歲	頭屋	工	高職	受訪者歌唱及提供山歌詞

姓名	性別	年齡 （以2008 年計算）	地區	職業	教育程度	田調內容
廖煥維	男	57歲	頭屋	商	高職	受訪者歌唱及提供山歌詞
劉鈞章	男	81歲	公館	中學退休教師	大學	受訪者提供山歌詞光碟
何邱玉英	女	80歲	公館	家管	小學	受訪者講述

訪問時間：2007年2月-4月，及2008年3月。

　　本書的記音方式，採用教育部語文成果網中的「新編客家語六腔辭典」[52]與「教育部台灣客家語常用詞辭典」[53]，以四縣客語標音，記音規則如下：

（一）聲母系統

　　四縣客家話的聲母共有二十個（含零聲母），見表1-3-2，各聲母例字見表1-3-3：

52 網站：https://language.moe.gov.tw/result.aspx?classify_sn=45&subclassify_sn=512，瀏覽日期：2022.02.27。

53 網站：https://hakkadict.moe.edu.tw/cgi-bin/gs32/gsweb.cgi/login?o=dwebmge&cache=1645913530131，瀏覽日期：2022.02.27。

表1-3-2　客語聲母系統表

發音方法＼發音部位		雙唇	唇齒	舌尖前	舌尖	舌尖面	舌根	其他
塞音	不送氣	b（ㄅ）			d（ㄉ）		g（ㄍ）	
	送氣	p（ㄆ）			t（ㄊ）		k（ㄎ）	
塞擦音	不送氣			z（ㄗ）		j（ㄐ）		
	送氣			c（ㄘ）		q（ㄑ）		
鼻音	濁	m（ㄇ）			n（ㄋ）		ng	
邊音	濁				l（ㄌ）			
擦音	清		f（ㄈ）	s（ㄙ）		x（ㄒ）	h（ㄏ）	
	濁		v					
喉								ø

說明：

1. 〔b-〕、〔p-〕、〔m-〕：發音部位為雙唇。〔b-〕、〔p-〕為清塞音，前者不送氣，後者送氣，〔m-〕是鼻音。

2. 〔f-〕、〔v-〕：發音部位均為上齒與下唇。二者皆擦音，前清後濁。

3. 〔z-〕、〔c-〕、〔s-〕：發音部位為上齒齦與舌尖前。〔z-〕、〔c-〕均為塞擦音，前者不送氣，後者送氣。〔s-〕是擦音。四縣客語〔z-〕、〔c-〕、〔s-〕後接介音〔i-〕時，受介面元音〔i-〕影響，顎化為舌面音〔j-〕、〔q-〕、〔s-〕，為求記音便利，本文記為〔j-〕、〔q-〕、〔x-〕，如精jin[24]、清qin[24]、新xin[24]。

4. 〔d-〕、〔t-〕、〔n-〕、〔l-〕：發音部位為上齒齦與舌尖。〔d-〕、〔t-〕都是清塞音，前者不送氣，後者送氣。〔n-〕為鼻音，〔l-〕為邊音。

5. 〔g-〕、〔k-〕、〔ng-〕、〔h-〕：發音部位為軟顎與舌根。〔g-〕、〔k-〕為清塞音，前者不送氣，後者送氣。〔ng-〕為鼻音。〔h-〕為擦音。

6. 〔ø-〕：零聲母，代表以元音起首之音節。如一id[21]、煙ien[24]。

表1-3-3 各聲母例字表

	聲母	例　字		
1	b	巴 ba^{24}	補 bu^{31}	表 beu^{31}
2	p	婆 po^{11}	炮 pau^{55}	旁 pon^{11}
3	m	買 mai^{24}	毛 mo^{24}	麥 mag^{5}
4	f	夫 fu^{24}	粉 fun^{31}	法 fab^{2}
5	v	會 voi^{55}	碗 von^{31}	屋 vug^{2}
6	z	早 zo^{31}	醉 zui^{55}	摘 zag^{2}
7	c	坐 co^{24}	醋 cii^{55}	族 cug^{5}
8	s	沙 sa^{24}	山 san^{24}	勺 sog^{55}
9	d	多 do^{24}	短 don^{31}	貼 diab2
10	t	地 ti^{55}	土 tu^{31}	䍇 tag^{5}
11	n	拿 na^{24}	泥 nai^{11}	納 nab^{55}
12	l	老 lo^{31}	梨 li^{11}	卵 lon^{31}
13	j	進 jin^{55}	皺 jiu^{55}	接 jiab2
14	q	情 qin^{11}	晴 qiaŋ11	擦 qud^{5}
15	x	心 xim^{24}	信 xin^{55}	雪 xiet2
16	g	姑 gu^{24}	貴 g ui^{55}	割 god^{2}
17	k	奇 ki^{11}	求 kiu^{11}	琴 kim^{11}
18	ng	鵝 ng o^{11}	牙 ng a^{11}	樂 ngog5
19	h	戲 hi^{24}	渴 hot^{2}	歇 hiet2
20	ø	雨 i^{31}	愛 oi^{55}	藥 iog^{5}

（二）韻母系統

1　元音

四縣客家話有五個舌面元音，一個舌尖元音。

（1）舌面元音：i、e、a、u、o

	前	央	後
高	i		u
中	e		o
後		a	

檢視四縣客家話主要元音分布結構，高元音〔i〕、〔u〕共同具有高舌位的特徵，中元音〔e〕、〔o〕共同具有中舌位的特徵。〔a〕會隨聲母的不同而有前中後的位置，因此歸納為「央」元音。

（2）舌尖元音：ii

表1-3-4　主要元音例字表

主要元音	例　　字		
i	杯 bi^{24}	非 fi^{24}	梨 li^{11}
u	黑 vu^{24}	苦 fu^{31}	符 pu^{11}
e	洗 se^{31}	姆 me^{24}	舐 se^{24}
o	老 lo^{31}	哥 ko^{24}	火 fo^{31}
a	麻 ma^{11}	沙 sa^{24}	鴨 ab^{2}
ii	子 tsii31	字 sii^{55}	事 sii^{55}

2　韻母結構

四縣客家話，係由五個舌面元音，一個舌尖元音，三個鼻音韻尾，與三個塞音韻尾所組成。依開口呼、齊齒呼、合口呼、和開尾韻、塞音尾韻、成音節鼻音交錯組合，共可搭配出六十九個韻，詳見表1-3-5，各韻例字見表1-3-6：

表1-3-5　客語韻母結構表

韻 / 呼	開尾韻	鼻音尾韻			塞音尾韻			成音節鼻音
		-m	-n	-ng	-b	-d	-g	
開口呼	Ii, e, o, a, eu, oi, ai, au	iim, em, am	iin, on, en, an	ong, ang	iib, eb, ab	iit, od, ed, ad	og, ag	
齊齒呼	i, iu, ie, io, ia, iui, ieu, ioi, iau	im, iem, iam	in, iun, ion, ien	iung, iong, iang	ib, iab	id, iud, ied, iod	iug, iog, iag	m, n, ng
合口呼	u, ui, ua, uai		un, uan	ung, uang		ud, ued, uad	ug	

說明：

（1）四縣客家話僅有開口呼、齊齒呼、合口呼，無撮口呼。北京話讀撮口呼者，四縣客家話讀為「齊齒呼」或「合口呼」。如：「捐」北京話讀jyen[24]，客家話唸gian[24]，「屈」北京話唸qy[24]，客家話唸kud[31]。

（2）ioi在四縣客家話只有一個字──瘃kioi[55]（累）。

（3）四縣客家話有三個成音節鼻音，不和任何聲母拼合，例如「毋m[11]」、「你n[11]」、「魚ng[11]」。

（4）韻尾m、n、ng、b、d、g俱全，且塞音韻尾與鼻音韻尾平行，如釅ngiam[11]與業ngiab[5]平行，面mian[55]與滅mied[5]平行，相xion[55]與削xiog[2]平行。

（5）四縣客家話部分讀 v— 之音節，例如「彎 van^{24}」、「碗 von^{31}」係由〔u—〕強化而來的。

表1-3-6　韻母例字表

韻母	例　字		
eu	少 seu^{31}	妙 meu^{55}	豆 teu^{55}
oi	愛 oi^{55}	稅 soi^{55}	外 ngoi55
ai	帶 dai^{55}	拜 bai^{55}	矮 ai^{31}
au	教 gau^{24}	飽 bau^{31}	孝 hau^{55}
iu	又 iu^{55}	牛 ngiu11	修 xiu^{24}
ie	雞 gie^{24}	計 gie^{55}	蟻 ngie55
io	瘸 kio^{11}	茄 kio^{11}	靴 hio^{24}
ia	寫 xia^{31}	夜 ia^{55}	爺 ia^{11}
iui	銳 iui^{55}		
ieu	橋 kieu11	饒 ngieu11	狗 gieu31
ioi	瘴 kioi55（累）		
iau	曉 hiau31	釣 diau55	嫽 liau55
ui	貴 gui^{55}	雷 lui^{11}	追 dui^{24}
ua	瓜 gua^{24}	掛 gua^{55}	
uai	乖 guai24	筷 kuai55	怪 guai55
iim	深 ciim24	針 ziim24	斟 ziim24
em	森 sem^{24}	蔘 sem^{24}	
am	衫 sam^{24}	凡 fam^{11}	含 ham^{11}
im	音 im^{24}	心 xim^{24}	林 lim^{11}

韻母	例　字		
iem	□ kiem11（蓋）		
iam	鐮 liam11	尖 jiam24	點 diam31
iin	身 siin24	神 siin11	陣 ciin55
on	算 son^{55}	亂 lon^{55}	官 gon^{24}
en	恩 en^{24}	冰 ben^{24}	丁 den^{24}
an	飯 fan^{24}	泉 can^{11}	炭 tan^{55}
in	民 min^{11}	鄰 lin^{11}	印 in^{55}
iun	軍 gium24	忍 ngiun24	雲 iun^{11}
ion	軟 ngion24	全 qion11	□ qion24（吸）
ien	選 xien31	縣 ien^{55}	院 ien^{55}
un	門 mun^{11}	文 vun^{11}	滾 gun^{31}
uan	慣 guan55	關 guan24	款 kuan31
ong	央 ong^{24}	望 mong55	方 fong24
ang	橫 vang11	另 nang55	坑 hang24
iung	龍 liung11	弓 kiung24	松 qiung11
iong	涼 liong11	薑 kiong24	相 xiong24
iang	影 iang31	領 liang24	鏡 giang55
ung	蜂 pung24	風 fung24	冬 dung24
uang	梗 guang31		
iib	濕 siib2	汁 ziib2	
eb	澀 seb^{2}		
ab	鴨 ab^{2}	盒 hab^{5}	鴿 gab^{5}
iid	直 tsiid5	式 siid2	職 ziid2

韻母	例　　　字		
od	渴 hod^2	脫 tod^2	割 god^2
ed	北 bed^2	色 sed^2	鐵 tied2
ad	八 bad^2	滑 vad^5	襪 mad^2
id	翼 id^5	吉 gid^2	日 ngid2
iud	鬱 iud^5	屈 kiud2	
ied	閱 ied^5	雪 xied2	缺 kied2
iod	□ jiod5（吸）		
ud	物 vud^5	骨 gud^2	忽 fud^2
ued	國 gued2		
uad	刮 guad2		
og	博 bog^2	角 gog^2	縮 sog^2
ag	伯 bag^2	白 pag^5	石 sag^5
iug	浴 iug^2	六 lug^2	俗 xiug5
iog	藥 iog^5	弱 ngog5	削 xog^2
iag	惜 xiag2	額 ngiag2	壁 biag2
ug	木 mug^2	讀 tug^5	竹 zug^2
m	毋 m^{11}		
n	你 n^{11}		
ng	魚 ng^{11}	漁 ng^{11}	午 ng^{31}

（三）聲調系統[54]

四縣客家話有六個調，分為陰平、陽平、上聲、去聲、陰入、陽入，調值與例字參見表1-3-7。

表1-3-7　**客語聲調系統表**

調名	調值	例　　字		
陰平	24	包 bau^{24}	天 tien24	官 gon^{24}
陽平	11	圓 ien^{11}	禾 vo^{11}	求 kiu^{11}
上聲	31	李 li^{31}	改 goi^{31}	賞 son^{31}
去聲	55	汗 hon^{55}	臭 cu^{55}	唸 ngiam55
陰入	2	角 gog^{2}	接 jiab2	骨 gud^{2}
陽入	5	入 ngib5	鑊 vog^{5}	月 ngied5

苗栗客家山歌的完整客語標音，試以三首數量最大宗的情歌為例，如：

郎	種	荷	花	姐	愛	蓮	，
long11	zung55	ho^{11}	fa^{24}	jia^{31}	oi^{55}	lien11	

姐	養	花	蠶	郎	愛	棉	；
jia^{31}	iong24	fa^{24}	can^{11}	long11	oi^{55}	mien11	

井	泉	吊	水	𠊎	愛	桶	，
jiang31	can^{11}	diau55	sui^{31}	ngai11	oi^{55}	tung31	

54 調值標記參考羅肇錦、胡萬川編輯：《苗栗縣客語歌謠集》（苗栗市：苗縣文化，1998年），頁303。

姐	做	汗	衫	郎	愛	穿	。55
jia^{31}	zo^{55}	hon^{55}	sam^{24}	long11	oi^{55}	con^{24}	

歌者透過四件事物，表達情人間纏綿悱惻之愛情。若郎種荷花，姐則愛蓮；姐養花蠶，郎愛其製成之棉；若以井泉吊水，我願是桶（或願提桶）；姐做汗衫，郎必穿著於身上。雙雙於山歌中，大膽表現戀人間形影不離，恩愛真摯之情。

也有以採茶之事，款訴衷曲者：

春	天	採	茶	笑	連	連	，
cun^{24}	tien24	cai^{31}	ca^{11}	seu^{55}	lien11	lien11	

同	哥	牽	手	到	茶	園	；
tung11	go^{24}	kien24	su^{31}	do^{55}	ca^{11}	ien^{11}	

園	中	摘	茶	同	哥	講	，
ien^{11}	zung24	zak^{2}	ca^{11}	tung11	go^{24}	gong31	

心	想	佢	哥	結	姻	緣	。56
xim^{24}	xiong31	ngai11	go^{24}	giet2	im^{24}	ien^{11}	

在萬物復甦之春日，與情郎攜手至茶園，邊採茶，邊嬉戲，滿懷情思之少女，低聲訴語，欲與子偕老、締結姻緣之嚮往。

再如藉由鴛鴦戲水、蓮開並蒂之景起興，表達欲與情妹成雙之心願者：

55 歌詞為劉鈞章提供。
56 歌詞為劉鈞章提供。四縣腔不講「佢哥」，應正為「吾哥」（nga^{24} go^{24}），海陸腔才說「佢哥」。

鴛	鴦	戲	水	在	池	中	，
i en^{24}	io^{24}	hi^{55}	sui^{31}	cai^{55}	cii^{11}	zung24	

蓮	開	並	蒂	在	水	中	；
lien11	koi^{24}	bin^{55}	di^{55}	cai^{55}	sui^{31}	zung24	

阿	妹	姻	緣	有	哥	份	，
a^{24}	moi^{55}	im^{24}	ien^{11}	iu^{24}	go^{24}	fun^{55}	

百	年	好	合	結	成	雙[57]	。
Bag2	ngien11	ho^{31}	hab^{5}	gied2	sii^{11}	sung24	

望見池中幸福的鴛鴦，與並蒂綻開的蓮景，不禁興起情愛、愛慕之思，與長相廝守的心願。渴望有朝一日，與我的情妹亦能如此緊緊相依，百年好合。

　　限於篇幅，本書所舉例證無法整首逐一完整加以標音，僅以上列三首為例。

四　曲調

　　本文旨在探討客家山歌的文學層面，著重於客家山歌詞的分析。在曲調方面，雖有老山歌、山歌子、平板、小調的區別，然而前三者除了曲調上差異外，凡是符合七言四句的形式，同樣的歌詞可用三種相異的曲調演唱，能依作者的即興作詞而創造變化，亦可加入附加語，使內容活潑生動，變異性高，如：

　　食口 lio^{24}（來）泉（哪）水（喔）涼心 lio^{24}（來）頭（哪），

57 歌詞為劉鈞章提供。

唱條 lio²⁴（來）山（哪）歌（喔）解憂 lio²⁴（來）愁（哪）；

清泉 lio²⁴（來）解（哪）得（喔）心頭 lio²⁴（來）火（哪），

山歌 lio²⁴（來）解（哪）得（喔）萬年 lio²⁴（來）愁（哪）。[58]

歌詞中每句皆融入lio²⁴、來、哪、喔等附加語，讓旋律更加悠揚，亦增添一股趣味。至於小調，為一種唱腔配上近乎固定的歌詞，包含〈五更鼓〉、〈十八摸〉、〈雪梅思君〉、〈鬧五更〉、〈開金扇〉等，如〈開金扇〉：

來呀來打開，一呀一枝扇。金扇的內面還有繡鳳凰。

手搖金扇清風陣陣涼啊。搧在妹身上陣陣涼哪唉喲。

哪唉喲。妹子思情郎在何方哪唉喲嘟喲。[59]

除非傳唱過程中發生異動，否則變異機率較小。本文以老山歌、山歌子、平板的山歌詞作為主要研究範圍，若有需求，小調亦斟酌採用。

第四節　研究方法

本論文主要著眼於苗栗四鄉鎮客家山歌的文學性分析，所使用的研究方法如下：

一　文獻研究法

蒐集客語歌謠的相關文獻資料，特別是苗栗地區的客語歌謠，了

58 歌詞為大龍歌謠班提供。

59 歌詞為葉素嬌提供。

解現有文本的收錄情形。此外，參考歌謠與俗曲研究、文化研究等文獻，增加論文深度及廣度；並研讀其他單篇期刊論文與碩博士論文的相關論述，啟發論文多重思考方向。

二　田野調查法

　　民間文學主要是透過口耳相傳流傳下來，而非書面文字記錄。因此，除了搜羅各種書面文字記錄與文獻典籍外，透過田野調查方式，才能獲得第一手資料。田野調查的工作，必須貫徹「全面搜集」、「忠實記錄」與「慎重整理」[60]三大原則：

（一）全面搜集

　　首先，在苗栗地區探訪幾位擅於演唱山歌的歌者或是對山歌了解深入者，確定受訪者後，採集當地實際語料，並將歌詞逐字逐句記錄謄寫成文字稿，作為整理文本的參考依據。此種方法主要是注重實際調查和搜集整理工作，以便掌握第一手資料。此外，每週亦固定參與歌謠班的課堂教學，觀察歌謠班的上課內容；並實地參與歌謠班所辦的聯誼大會，與鄉鎮縣市舉行的歌謠合唱大賽，了解山歌流動情形。復結合苗栗地區客家人的生活習慣、風俗民情、宗教信仰等相互比對考究，以期對客家文化的了解能有更如實、具體的助益。

（二）忠實記錄

　　忠實記錄是田野調查工作最關鍵且重要的原則，因此在訪問時，應將受訪者所演唱、講述、說明的內容，採取錄音方式記錄下來，以

60 參見段寶林：《中國民間文學概要》（北京：北京大學出版社），1999年1月，頁277。

便日後整理。受訪者所唱所講，盡可能保持語言原有的風貌，避免竄改或加入主觀用語。如遇特殊的口頭語言，或鄉野典故，應在講述後，向講述人提出疑問，以解疑惑。盡量如實記錄，方能呈現原來面貌。

（三）慎重整理

原始記錄資料可能是龐雜無章的，也許只是當時倉卒寫錄的草稿。抄寫下來之後的整理工作，便是口頭文學書面化的定稿過程，能促使民間文學作品更易保存原來面貌。在整理校對文字時，不輕易更改受訪者的發音和手稿記錄，除非用字有明顯的錯誤，方予以訂正。

本書所依據材料，主要來自劉鈞章所採錄的〈精選客家山歌〉，數量多達二萬一千多首，獲此文獻後，運用ACCESS資料庫整理，能快速歸納統整山歌詞。方法如下：

1. 全文瀏覽，再依內容細加分類。
2. ACCESS資料庫整理法：
　　甲、將第一版山歌詞（見圖1-4-1）表格化（見圖1-4-2）→置入 EXCEL（見圖1-4-3）→選取符合所需置入 ACCESS（見圖1-4-4）。
　　乙、設定搜尋的字元
　　　　1. 在「山歌查詢」的選項上按右鍵，選擇「設計檢視」（見圖1-4-5）。
　　　　2. 第五列「準則」欄中，會看到　Like "*新年" Or Like "過年*" Or Like "*初一*"　的字串（見圖1-4-6）。
　　　　3. 變更其中加粗的字串（其為所欲查詢的關鍵字），如摘茶、採茶等。
　　　　4. 按右上角叉叉關閉檔案，它會問是否存檔，按「存檔」（見圖1-4-7）。

丙、搜尋完成的資料

　　1. 在「山歌查詢」的選項上快速按左鍵兩下打開檔案，將
　　　　看見查詢好的結果（見圖1-4-8）。

　　2. 將之複製，放入 EXCEL 檔案內，即能方便查詢。

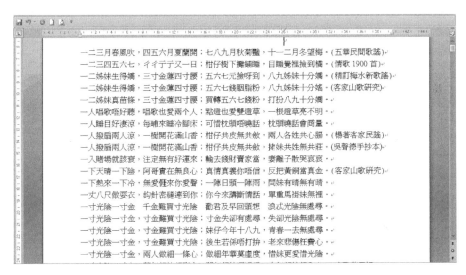

圖1-4-1　　第一版〈精選客家山歌〉片段

山歌詞	出處
一二三月春風吹，四五六月夏蘭開；七八九月秋菊豔，十一二月多望梅。	(五華民間歌謠)
一二三四五六七，イイテテイ又一日；柑仔樹下攤鋪睡，目睡覺裡撿到橘。	(情歌1900首)
一二姊妹生得嬌，三寸金蓮四寸腰；五六七元撿呀到，八九姊妹十分嬌。	(精訂梅水新歌謠)
一二姊妹生得嬌，三寸金蓮四寸腰；五六七錢胭脂粉，八九姊妹十分嬌。	(客家山歌研究)
一二姊妹真苗條，三寸金蓮四寸腰；買轉五六七錢粉，打扮八九十分嬌。	
一人唱歌唔好聽，唱歌也愛兩个人；點燈也愛雙燈草，一根燈草亮不明。	
一人睡目好淒涼，每晡來睡冷腳床；可惜枕頭唔曉話，枕頭曉話會商量。	(楊著客家民謠)
一人攋扇兩人涼，一樹開花滿山香；柑仔共皮無共斂，兩人各姓共心腸。	
一人攋扇兩人涼，一樹開花滿山香；柑仔共皮無共斂，烰妹共姓無共莊。	(吳聲德手抄本)
一入賭場就該衰，注定無有好運來；輪去錢財賣家當，妻離子散哭哀哀。	(客家山歌研究)
一下天晴一下陰，阿哥富在無良心；真情真義你唔信，反把黃銅當真金。	(客家山歌研究)
一下熱來一下冷，無愛僆來你愛聲；一陣日頭一陣雨，問妹有晴無有晴。	
一丈八尺做衣，鈎針密縷連到你；你今來講斷情話，單重馬褂妹無裡。	
一寸光陰一寸金，千金難買寸光陰；勤君及早因頭想，浪去光陰無處尋。	
一寸光陰一寸金，寸金難買寸光陰；寸金失卻有處尋，失卻光陰無處尋。	
一寸光陰一寸金，寸金難買寸光陰；妹仔今年十八九，青春一去無處尋。	
一寸光陰一寸金，寸金難買寸光陰；後生若保唔打拚，老來悲傷任意心。	
一寸光陰一寸金，兩人做細一條心；做細年華莫虛度，惜妹更愛惜光陰。	
一寸光陰一寸金，舊年想妹想到今；舊年想妹還過得，今年想妹想入心。	(山歌萬里揚)
一寸光陰一寸金，勸哥莫爲妹分心；創業年華莫虛度，惜妹更愛惜光陰。	(興寧客家情歌)

圖1-4-2　山歌詞表格化

	A	B	C	D	E	F
12558	一人唱歌唔好聽，唱歌也愛兩个人；點燈也愛雙燈草，一根燈草亮不明。					
12559	一人睡目好淒涼，每晡來睡冷腳床；可惜枕頭唔曉晚話，枕頭晚話會商量。					
12560	一入賭場就該衰，注定無有好運來；輸去錢財賣家當，妻離子散哭哀哀。					
12561	一下熱來一下冷，無愛僆來你愛聲；一陣日頭一陣雨，問妹有感無有感。					
12562	一丈八尺做衣裳，鈎針密縷連到你；你今來講斷情話，單富馬褂妹無裡。					
12563	一寸光陰一寸金，千金難買寸光陰；勤君及早因頭想，浪去光陰無處尋。					
12564	一寸光陰一寸金，寸金難買寸光陰；寸金失卻有處尋，失卻光陰無處尋。					
12565	一寸光陰一寸金，寸金難買寸光陰；妹仔今年十八九，青春一去無處尋。					
12566	一寸光陰一寸金，寸金難買寸光陰；後生若保唔打拚，老來悲傷任意心。					
12567	一寸光陰一寸金，兩人做細一條心；做細年華莫虛度，惜妹更愛惜光陰。					
12568	一山行了又一山，聞名阿妹山歌多；聞名阿妹山歌好，妹係唱來冇敢和。					
12569	一山更比一山高，邪弓在手刀在腰；入山唔怕偎人虎，只怕人心兩面刀。					
12570	一山茅草沒浸青，李抓茅草暗簧聲；一山簧聲都嘸叫，樣能還採葉句淨。					
12571	一山過了又一山，看妹唱謠傳歌謠；阿妹條條唱謠話，明日唔使妹做伴。					
12572	一山過了又一山，深山斫竹做扁擔；新做擔竿兩頭歡，越挑心裡越喜歡。					
12573	一山過了又一山，路頭嘸輧路難行；離別爺娘無好看，目汁流來染心肝。					
12574	一山過了又一山，橫山林立無見天；行換多樹都錯，看盡嫋多萬重山。					
12575	一山樹木青林林，只驚聲音唔見人；妹係有心出來戀，免得阿哥過山尋。					
12576	一山樹木條條長，唔知寮係好做家；一陣阿妹情義好，唔知寮个情過長。					
12577	一匹巾仔四四方，巾仔蓋在酒壺上；新人唱笑撤巾仔，斟杯喜酒唱一唱。					
12578	一匹紅羅萬丈長，卷把弟子來擺樑；左樑三轉生貴子，右樑三轉狀元郎。					
12579	一天井盞去打水，一頭高來一頭低；唔看公婆待僆好，把你推到井裡去。					

圖1-4-3　山歌詞EXCEL檔

圖1-4-4　山歌詞ACCESS檔

圖1-4-5　設定搜尋字元圖（一）

圖1-4-6　設定搜尋字元圖（二）

圖1-4-7　設定搜尋字元圖（三）

圖1-4-8　山歌詞查詢完工圖

第二章

追蹤躡跡

──苗栗客家山歌的源起與發展

第一節　苗栗頭份、造橋、頭屋、公館四鄉鎮市的地理沿革

　　苗栗[1]，位屬臺灣中北部，依山面海，幅員完整。苗栗縣原為原住民生息之地，清康熙五十年（1711）漳州人張徽揚率眾入墾竹南，揭開漢人拓墾本縣之序幕。光緒十五年（1889），苗栗首度設治，後因日人治臺而中斷。臺灣光復後，政府更新地方政制，民國三十九年（1950），苗栗恢復設縣，啟開地方發展的契機。[2]本縣境內地形，以山多平原少而遠近馳名，素有「山城」雅號。在起伏山巒間，溪流蜿蜒穿梭，地景地貌，綺麗多變，好山好水成為近年苗栗縣推動觀光事業的最重要資產。[3]

1　苗栗一詞源自於原住民語「貓裏」，光緒十五年（1889）時因首度設縣，縣治即位於貓裏社舊址，故將「貓裏」雅化為「苗栗」。「貓裏」之意，論者咸以「平原」來做解釋，且幾已成為定論。王幼華從清代文獻中找出的漢字擬音，以及日人的羅馬拼音，發現「貓裏」應該是「風」的意思可能性較大，臺灣許多原住民族群對「風」的唸法，有相似之處。其後的日人研究者針對道卡斯族訪談的記音，更可看出「風」這個詞與「貓裏」非常接近。光復後李仁癸、湯慧敏等人所整理、調查的資料都可以直接、間接證明此詞應該是「風」的意思。《諸羅縣志》中的貓裏山或許原意是「多風的山」、「經常刮著風的山」，而在這座山下的番社，可以說是「多風的番社」或「經常刮著風的番社」。詳參王幼華：〈貓裏字義考釋〉（發表於二○○五年八月國立聯合大學主辦《第一屆苗栗學研討會》，2012年11月，第二次修訂），頁1-9。

2　《重修苗栗縣志》（苗栗：苗栗縣政府，2005年），卷四，《人文地理志》，頁1。

3　《重修苗栗縣志》（苗栗：苗栗縣政府，2005年），卷四，《人文地理志》，頁7。

　　苗栗縣轄有十八鄉鎮，唯恐無法全面掌握，因此從筆者家鄉頭份市與造橋鄉為出發點，擴及頭屋鄉與公館鄉，作為山歌採集的範圍。以下就此四鄉鎮的沿革與發展，逐一簡述。

一　頭份市

　　頭份市，位於苗栗縣之北部，介於三灣、造橋、竹南和新竹縣的峨眉、寶山之間（見圖2-1-1）。境內地形東部為竹東丘陵與竹南丘陵西緣，西部為竹南沖積平原的東半部，中港溪橫貫中部，平原廣闊，土腴水沛，為苗栗縣稻米和茶葉重要產地。對外交通四通八達，流暢便捷。本鎮設有工業區，復與竹南科學園區近在咫尺，加上得天獨厚的經濟與人文資源，發展潛力雄厚，歷經三百餘年之開發與經營，儼然成為苗栗縣農業大鎮，亦為工商中心。[4]

　　頭份昔日為平埔道卡斯族竹塹社、中港社，以及賽夏族的分布地。漢人的入墾，始於乾隆初年。乾隆十六年（1751），廣東嘉應州鎮平縣的血緣團體林洪、吳永忠、黃日新等裔孫二百餘人，於現在的頭份與中港間設田寮以為開闢的根據地（此即為「田寮莊」的來由）。以後墾成頭份、二份、四份、河唇、中肚、新屋下及忘更寮等地。開墾時，佃人以拈鬮墾地次序，如搶得第一號，則為頭份，以致沿用為地名。「份」即為開闢土地股份之意。日治初期至民國九年（1920）稱「頭份區」；民國九年（1920）至民國二十八年（1939）改稱「頭分庄」；民國二十八年（1939）起升格為「頭份街」，光復後恢復原有地名，稱作「頭份鎮」。[5]民國一〇四年（2015）升格為「頭份市」，是苗栗縣的第二個縣轄市。

<hr>

4　苗栗縣政府：《苗栗縣地名探源》（苗栗：苗栗縣政府，1981年4月），頁160。
5　苗栗縣政府：《苗栗縣地名探源》（苗栗：苗栗縣政府，1981年4月），頁33。

二　造橋鄉

造橋鄉，位於苗栗縣北部，東鄰三灣鄉及獅潭鄉，南接頭屋鄉及後龍鎮的一部分，西邊與後龍鎮接壤，北以南港溪與頭份、竹南相鄰（見圖2-1-1）。

造橋鄉是座丘陵綿亙的典型小山城，平原狹窄，農業發展頗受限制，不過，和緩的丘陵地形，適宜推展畜牧事業。民國六十年代，省政府特在造橋鄉推展農牧綜合經營，為苗栗縣酪農業發展最盛的地區。

造橋鄉的開發，大約始於乾隆末葉，地名「造橋」一詞之由來，係指今造橋北面的南港溪，拓殖期間每逢洪水或漲潮時節，涉渡極為不便，阻斷了造橋和頭份之間的交通，地方耆紳乃四處奔走募款，搭建橋樑，以方便鄉民往來，這座橋命名「登雲橋」，又稱「長橋」或「南港橋」，「造橋」之名因之而得。[6]

三　頭屋鄉

頭屋鄉，位於苗栗縣的中央偏北部分，東邊與獅潭鄉相鄰，南面與公館鄉接壤，西與西北方與苗栗市及後龍鎮相連，北面則以造橋鄉為界（見圖2-1-1）。

頭屋鄉名，之前稱為「頭屋庄」，又叫「崁頭屋」，「崁」客語指小崖，崁頭屋即指位於小崖下的聚落。民國四十九年（1950）年正式名為頭屋鄉。此地為苗栗縣著名茶鄉，相傳於道光八年（1826）已在老田寮種茶，至日治初期鄉賢張阿松研發製茶技術，提升品質，使頭屋鄉茶之盛名，與文山、凍頂在臺灣鼎足而三。頭屋鄉茶園分布普

6　《重修苗栗縣志》（苗栗：苗栗縣政府，2005年），卷四，《人文地理志》，頁141。

遍，到處可見整齊優美、賞心悅目的翠綠茶園。茶場主要分布於頭屋、象山、明德等村，大多傍尖豐公路而設立。迄今，茶葉在頭屋鄉的發展，依然為最重要的經濟作物。[7]

四　公館鄉

公館鄉位於苗栗縣中央偏西，北連苗栗市、頭屋鄉；西鄰銅鑼，東以八角崠山為界，毗獅潭；南隔關刀山脈接大湖鄉（見圖2-1-1）。公館鄉是縣境的核心，亦是早年大陸來臺移民北縣拓墾後龍溪流域的重鎮。西北部的平原區，沃野千頃，為本縣重要穀倉之一。農產除稻米外，福菜、紅棗及牛心柿為主要的地方特產。目前以觀光休閒農業為本鄉經濟發展之主軸。[8]

本鄉原名公館街，昔日俗稱「隘寮下」，或「隘寮腳」。此地為當時大陸來臺移民本縣開墾之中心地，開墾者設隘寮招集隘勇守衛，因福基為上隘寮，故稱公館街為「隘寮下」。復因四周山丘環繞，中間低平，形似蛤仔，又稱「蛤仔市」。[9]

公館乃是拓墾完成後，佃首等築租館於此，辦理墾務而得名。光緒十五年（1889）苗栗設縣時，正式取名「公館街」。[10]

7　《重修苗栗縣志》（苗栗：苗栗縣政府，2005年），卷四，《人文地理志》，頁29。

8　《重修苗栗縣志》（苗栗：苗栗縣政府，2005年），卷四，《人文地理志》，頁39。

9　苗栗縣政府：《苗栗縣地名探源》（苗栗：苗栗縣政府，1981年4月），頁189。

10　沈茂陰：《苗栗縣志》（臺北：大通書局，1977），頁36。。

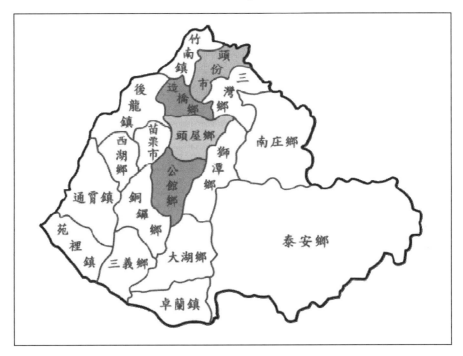

圖2-1-1　頭份、造橋、頭屋、公館地理位置圖（彭俞瑄繪製）

第二節　客家山歌與九腔十八調釋義

　　客家山歌是詞淺意深的民間口傳文學，也是最能抒發情感的即興
表演藝術。[11]它是客家文化的精髓，亦是客家文學中的瑰寶。陳運棟
曾在〈從文學觀點看客家山歌〉文章中提到：

> 客家山歌是中國民歌的一種體裁類別。是指客家人在上山砍
> 柴、行腳運貨、野外放木椅及農田耕耘等勞作中，為抒發感

11 黃鼎松：〈台灣客家山歌的演變與發展〉，客家文化月，頁230。

情、消除疲勞或遙相對答，傳遞情意而編唱的民歌。……藝術
表現上具有自由、質樸的特點，即興性強。這種山歌流行於廣
東東部的梅縣、蕉嶺、平遠、興寧、五華、紫金，福建西部的
上杭、武平、寧化、清流、永定，江西南部的興國、瑞金、永新
等地，以及臺灣北部桃園、新竹、苗栗，南部屏東、美濃等地
區客家人聚居的地方。用客家方言演唱，故稱「客家山歌」。[12]

透過上述可知，「客家山歌」產生於勞動，所指為在客家人聚居地，
以客家方言自然演唱而成的山歌，是客家族群所喜愛和欣賞的一種歌
唱藝能，是客家人傳統歌謠的總稱。他們在廣闊的山林田野，或播
種、插秧、除草、割稻時，偶然瞥見附近田野也有人在工作，於是高
聲歌唱問候，對方聽聞後亦隨之呼應答腔，用歌聲你來我往，從問名
道姓開始，接著閒聊問答。他們隨口而出，即興而歌，通過唱歌忘卻
勞累，抒發內心的喜悅悲苦和交流彼此心中的感情，如：「山歌愛唱
莫怕羞，開眉笑眼見朋友；結識朋友愛來嫐，粗茶淡飯隨便有。」[13]
在昔日傳統客家地區，婦女與男子同樣擔負山間各種工作，在長期共
同勞動中，日久生情，互相傾訴衷曲，理所當然。尤其在保守社會
中，禮教束縛下，男女之間總保持著嚴格界限，到了山間，精神得到
解放，相互愛戀的感情便盡情表露而出。檢視客家山歌文獻資料中，
「情歌」數量之多實不容小覷。

客家山歌，素有九腔十八調之稱。最早引用此一名詞者為楊兆
禎，他在《客家民謠——九腔十八調之研究》一書中，以此名詞形容
客家民歌。至於「九腔十八調」的由來與所指名目，有二種解說：

12 陳運棟：〈從文學觀點看客家山歌〉，苗栗文縣，2001年10月，頁20。
13 歌詞為劉鈞章先生提供。

一 腔調、唱腔與曲調

持此看法者，以為「九腔」係指北部客家人住的九個不同地區所產生之不同方言腔調[14]，或是九種不同唱腔。「十八調」則為十八種不同曲調。賴碧霞《台灣客家民謠薪傳》提到：

> 客家民謠有九腔十八調之稱，這是因為廣東省有九種不同口音，也就是因鄉音的不同而導致唱腔不同。
>
> 所謂的九腔包括：海陸腔、四縣腔、饒平腔、陸豐腔、梅縣腔、松口腔、廣東腔、廣南腔、廣西腔等。
>
> 所謂十八調是指歌謠裡有：平板調，山歌子調，老山歌調（亦稱南風調），思戀歌調，病子歌調，十八摸歌，剪剪花調（亦稱十二月古人調），初一朝調，桃花開調，上山採茶調，瓜子仁調，五更調，送金釵調，打海棠調，苦力娘調，洗手巾調，賣酒調（亦稱糶酒），桃花過渡調（亦稱撐船歌調），繡香包等十八種調子。但嚴格來說，客家民謠不只九種腔，十八種調，只是其他腔調較無特色，以致淹沒失傳無法考據了。[15]

根據賴碧霞的調查，臺灣目前尚留存的唱腔僅有廣南腔、廣東腔、卓蘭腔、美濃腔、海陸腔、松口腔與四縣腔七種，而「廣南腔」就是一般所稱的下南腔；「廣東腔」是大陸廣東客家人所唱的腔；「卓蘭腔」，因為苗栗縣卓蘭鄉的居民大部分是饒平人，所以也可能就是饒

14 黃鼎松：〈台灣客家山歌的演變與發展〉，客家文化月，頁231。
15 賴碧霞：《台灣客家民謠薪傳》（臺北：樂韻出版社，1993年8月），頁7。

平腔;「美濃腔」是當地人所稱的排擔歌,據說是從廣西省流傳來的「廣西腔」;「海陸腔」,流行於新竹、湖口、竹東、新埔等地:「松口腔」,是臺灣光復後所流行起來的(然賴女士並未提到松口腔分布於臺灣的何地);「四縣腔」,係時下最流行的唱腔,因為吟詩作對都用官話,也就是四縣發音,所以符合詩序所謂的「歌以詠言」,用四縣腔才能唱出婉轉嫵媚的音韻。至於臺灣現存的七種唱腔,是否就是所謂九腔十八調所流傳下來的唱腔,現在也因找不出人或是文獻來證明,而無法肯定了。[16]

二 種類繁多之意

「九腔十八調」僅是描述客家民謠種類眾多之意,九與十八皆為虛詞。許常惠《台灣音樂史初稿》云:

> (臺灣北部地區的客家民歌)除了「老山歌」之外,其他的民歌均屬於小調風格。由於北部地區與都市(包括外來)文化的長期接觸,受近現代歌曲影響,無論原來屬於山歌的民歌(例如山歌子或平板),現在唱起來多少都具有通俗的小調風格。[17]

許常惠認為臺灣北部的客家民歌,僅存老山歌與小調風格。原來屬於山歌子或平板的民歌,受外來文化影響,漸漸產生質變,使得旋律帶有通俗之小調風格。同時認為:

> 此地(以屏東與高雄縣為主要地區的南部地區)離開首都臺北

16 賴碧霞:《台灣客家民謠薪傳》(臺北:樂韻出版社,1993年8月),頁7。
17 許常惠:《台灣音樂史初稿》(臺北:南天書局,1996年10月),頁148。

甚遠，客家人居於靠中央山脈的丘陵地帶，生活純樸，民風保
守，所以較能保存客家山歌的特色。

他們沒有「九腔十八調」的稱呼，十八調中的某些他們會唱，
但不屬於他們的。

他們很強調「美濃」的地方特色，如「美濃老調」、「美濃老山
歌」、「美濃採茶」、「美濃搖籃歌」等。[18]

南部客家地區（以屏東與高雄縣為主），因地形較為封閉，且距離首
都臺北甚遠，民風保守，故在客家山歌保存上，與北部地區相較，顯
得較為容易。他們無九腔十八調之稱呼，但有美濃老調、老山歌、採
茶、搖籃歌等具有美濃特色之民歌。對於九腔十八調之說法，許常惠
僅提及「調」為「小調」之說，至於九腔，則未聞其說。

鄭榮興《徘徊於族群和現實之間》一書中的〈客家戲曲音樂的概
述〉提到：

傳統的三角採茶戲，有固定戲碼，每個戲碼有固定唱腔（類似
主題曲），如上山採茶，有一個旋律，採茶又是一個旋律，所
以在傳統的戲碼中，共唱出多種不同的腔，及各種不同的小
調，因而稱之為九腔十八調，意味著曲調的種類繁多。改良的
採茶戲，則以「平板」（即採茶調）為主要唱腔，山歌子是次
要唱腔，其餘九腔十八調則變成點綴性的唱腔。而平板與山歌
子的曲調，只有一個基本骨架，其音符會隨著歌詞的變化而略
做改變，使得一個固定的平板曲調，能唱出愉快、生氣、悲
傷……等劇情的展現。[19]

18 許常惠：《台灣音樂史初稿》（臺北：南天書局，1996年10月），頁149。
19 徐正光主編：《徘徊於族群和現實之間》（臺北：正中書局，2002年4月），頁74。

他認為不同的曲調由不同戲碼的固定唱腔而來，九腔十八調為曲調種類繁多之意，他在《台灣客家音樂》一書中也記載：

> 臺灣北部客家人所唱的民謠，除了四縣腔山歌，及目前所稱「老山歌」仍保有山歌風貌外，其餘所謂「九腔十八調」，均為傳統三角採茶戲戲曲中的精華。……「九腔十八調」原本是針對三角採茶戲的唱腔而言。「九」與「十八」，一如「九彎十八拐」，是用來形容腔調之多，並非剛好有九個腔或十八個調。[20]

綜上所述，所謂九腔有三種看法：第一種認為是九種不同客家方言的腔調，第二種認為是九種鄉音所產生的不同唱腔，第三種則認為是種類繁多之稱。至於十八調的「調」，許常惠和鄭榮興視為小調，賴碧霞則認為是調子。「九腔」與「十八調」各家說法之別，僅在「九」與「十八」是否有具體意義，其明確細目，在時空遷移、融合、激盪之下，已無法確切歸納出，我們能確定的是，九腔十八調使我們見證了客家歌謠之多元性，如陳運棟〈從歷史角度談九腔十八調〉云：

> 九腔十八調只是表示客家族群在遷徙過程中，保存了中原民歌，涵化了少數民族民歌的多元性，以及描述目前流行的客家民謠的多樣性。[21]

陳運棟從歷史角度採取較為客觀的解釋，認為九腔十八調為客家先民在遷徙過程中，融合其他多元民族所產生之結果。客家族群經過長期

20 鄭榮興：《台灣客家音樂》（臺中：晨星出版社，2004年5月），頁104。
21 陳運棟：〈從歷史角度談九腔十八調〉，《臺灣月刊》，2001年2月，頁15。

的戰亂，輾轉遷徙，山歌難免涵化其他不同民族的民歌，甚至有些已失傳或埋沒。早期因乏文字記載，僅以口頭傳授，客家山歌的演變與種類，已經不易查考。就現今所蒐集到的臺灣客家山歌來看，涵蓋了眾多不同曲調，呈現出客家山歌的豐富性與多元性。關於九腔十八調的細目，或可不必太過拘泥。

客家山歌的曲調種類繁多，依傳統分法，可分為「老山歌」、「山歌子」、「平板」與「小調」四大類[22]：

(一) 老山歌

又稱「大山歌」，或「老調山歌」，是客家山歌中最古老、最原始的源頭，它以La、Do、Mi三音構成基本旋律，並用四縣話發音，曲調固定，可以隨意填詞而唱。由於先民唱山歌，是在山與山之間遙遙對唱，所以老山歌的曲調特別悠揚高亢，節奏自由流暢，拍子拖得很長。雖然難度最高，但韻味綿厚，令人發思古幽情。其斷句法有2‧5句法（如「摘茶‧愛摘兩三皮」），和4‧3句法（如「日頭落山‧一點黃」）兩種。

(二) 山歌子

亦寫作「山歌仔」或「山歌指」。是由「老山歌」變化而來，節奏較快、明朗、高亢，富有趣味，頗受客家鄉親喜愛。也是一種曲

22 楊兆禎分為「老山歌」、「山歌子」、「平板」、「其他歌曲」（如〈思戀歌〉、〈瓜子仁〉、〈桃花開〉、〈鬧五更〉等。）四類，見《台灣客家系民歌》（臺北：百科文化，1982年9月），頁4-5。賴碧霞分為「山歌」與「小調」，其中「山歌」包含「老山歌」、「山歌子」與「平板」，小調與楊兆禎之其他歌曲所包含之內容幾乎雷同。關於「調」的解釋，賴碧霞提出兩種說法：一為「調子」，一則專指「客家小調」。見《台灣客家民謠薪傳》（臺北：樂韻出版社，1993年8月），頁7-8。

調，而非指固定的一首歌詞。其斷句法為2‧1‧1‧2‧1（如「大路‧透‧下‧又透‧上」）。

（三）平板

又稱「改良調」，由「老山歌」與「山歌子」演變而來，其音域適中，普通人易學易唱，也使得山歌從山水間的個人抒情，慢慢走進茶園、家庭、戲院。其斷句法為2‧1‧1‧2‧1（如「池塘‧開‧有‧蓮花‧紅」）。

（四）小調

詞曲幾乎已固定，一種曲調就是一首歌。如：桃花過渡、鬧五更、瓜子仁、十送金釵、十二月古人（又名「剪剪花」）、雪梅思君等。小調的產生有其多元因素：其一，為民歌定型化或準定型化的歌曲[23]。其二，為搭配歌舞小戲，用於廟會、婚喪喜慶，因應大眾娛樂、說唱演藝及歌舞小戲所生。其三，就客家山歌而言，經常也會與非客家族群有音樂交流，接受其他族群的歌曲，如〈五更鼓〉、〈孟姜女〉等。其四，為庶民娛樂的產物，由民間職業藝人創作而流傳各地。歌詞上或旋律上都會因地域、族群而有些許差異。[24]

客家山歌的形式，通常以七言四句為主，表達一種完整的意義。講求平仄、押韻，第一、二、四句的末字用平聲，且押韻；第三句句末用仄聲。至於其他字的平仄則不如律詩或絕句嚴格。山歌多為民眾所唱，非文人雅士之作，因此在字句的平仄或用韻上，較不嚴格講究，只要唱起來順口即可。客家山歌和「元曲」一樣，演唱時多會加

23 楊民康：《中國民歌與鄉土社會》（吉林：吉林教育出版社，1992年），頁25-26。

24 參見鄭榮興：《台灣客家音樂》（臺中：晨星出版社，2004年5月31日初版），頁111。

入「襯字」或稱「虛字」，如將「ㄛ」、「ㄚ」、「ㄌㄧㄛ」、「哪唉喲」等等嵌入歌詞中，使旋律聽來更富於變化。

在內容方面，客家山歌題材包羅萬象，或情愛、或嗟嘆、或勞動、或娛樂、敘述……等，涵蓋範圍廣泛，無所不包，反映客家人的社會生活，描繪客家人的思想感情。其中以「情歌」數量最多。

細究客家山歌的表現與運用，可說與古代民歌一脈相承。首先，繼承和發展了《詩經》的傳統，善於運用賦、比、興的表現方法，排比、雙關、重疊、誇飾等修辭方式在客家山歌中亦大量可見。再者，受唐詩律絕與竹枝詞格式的影響頗大。客家山歌的句式結構和韻律與唐詩七言絕句基本相同。平仄方面，客家山歌較不受格律限制，與竹枝詞相類。[25]可以說，客家山歌不僅保存了中原文化的神韻，更形成了自己獨特的藝術風格，使客家山歌呈現多元化的面貌。

第三節　客家山歌的發展線索

客家山歌文化淵遠流長，其緣起與形成，眾說紛紜。爬梳客家山歌，其形式通常以七言四句為主，表達一種完整的意義。講求平仄、押韻，但山歌為口語民間文學的一種，作者通常為一般民眾，故在字句的平仄或用韻上，較不嚴格講究，只要唱起來順口即可，時而加入襯字或虛字，使其更具自由與變化。內容題材上，或為打情罵俏，或為詠嘆生活，或對自然、人物、工作勞動等所產生的感懷情思等，無所不包，涵蓋廣泛，是客家最豐富的文化資產。曲調特性上，可分為老山歌、山歌子、平板與其他小調，前三者曲調固定，可以隨意填詞而唱，只要符合七言四句式，皆可入歌；至於小調則詞曲固定，一首

25 參閱楊宏海、葉小華編著：《客家藝韵》（廣州：華南理工大學，2006年1月），頁102。

曲調為一首歌，無法隨意更動。職是之故，客家山歌無論在形式、內容、曲調上可謂具備其特有風格，從這些特性作為出發點，或可從下列幾個方向窺其發展趨勢：

一 從中國詩歌發展看客家山歌

文學產生之始，當數有韻的文學──詩歌。《詩大序》云：「詩者，志之所知也，在心為志，發言為詩。情動於中，而形於言；言之不足，故嗟歎之；嗟歎之不足，故永歌之；永歌之不足，不知手之舞之，足之蹈之也。」[26]在古代，詩歌、音樂、舞蹈可謂同出一源。因此〈樂記〉上說：「詩，言其志也。歌，詠其聲也。舞，動其容也。」[27]嚴格說來，詩的源頭來自於歌謠。當語言發展至某種程度，為求簡練、韻味、有力量，便產生了歌謠。[28]文字產生後，歌謠因為簡短容易書寫，歷代均有不少人記錄下來，藉此可由中國歌謠的流變探尋山歌來源。

《詩經》是中國第一部歌謠總集，也是中國最早的優秀文學作品。《詩經》的基本形式，以四言為主，隔一句押韻。四字之外，也夾雜各種長短不齊的句子，錯綜變化，有二字句至九字句。此外，《詩經》亦運用了大量的雙聲疊韻的聯綿詞，以及疊字疊句的各種形式，與多樣的語助詞，不但增加歌謠的韻律和修辭美，更使得歌謠具真實感與力量。後代各種詩體，在《詩經》裡都有了萌芽。

降及漢朝，朝廷已設有專門掌管音樂的機構，名為「樂府」。「樂

26 周卜商撰，宋朱熹辯說：《詩序》（臺北：臺灣商務印書館，景文淵閣四庫全書本），卷上，頁2。

27 孫希旦撰：《禮記集解》（臺北：文史哲出版社，1990年8月），頁1006。

28 客家山歌研究專集編輯委員會編：《客家山歌研究專集》，1981年，頁15。

府」之名，實含有「官署」和「詩體」兩種意義。兩漢所謂樂府，本來所指為審音度曲的官署，如同唐宋時期的「教坊」，其職務係採取文人的詩詞或民間的歌謠，並配上音樂，而運用到郊廟朝宴上，此為樂府的原始意義。爾後，逮魏晉六朝，「樂府」官署所演唱之詩亦被稱為「樂府」，於是所謂的樂府，便由官署之名，一變而為帶有音樂性之詩體。至於樂府之義，亦隨時代流轉而有所變。如在六朝時，被稱為樂府之詩體，合樂因素甚高；然至唐代，卻僅注重作品的社會內容，如白居易的「新樂府」，作品並未入樂，只講究批判現實的諷刺意味。宋元之後，詞曲亦被稱為樂府，如蘇軾之《東坡樂府》、馬致遠之《東籬樂府》等，此已撇開唐人所標示的社會精神，而專從入樂出發了。有人說客家山歌源自於樂府，或恐係就民間歌謠之特性來探源。由於客家山歌，四句落板，平仄分明，歌從口出，內容都以俚言俗語構成，詞意通俗，純真可愛，幾乎無經過人工的雕琢，故無論在形式與內容方面，均充滿了鄉土質樸俚俗的色彩。[29]

　　中國詩歌發展至唐代後，由於受到齊梁聲律說的影響，風格漸趨華美工整；另一方面，受科舉考試的關係的影響，所以體式逐漸趨於整齊統一，對於平仄、對仗和詩篇的字數，都有嚴格的規範。此種依照嚴格規定下寫成的詩歌，是唐朝以後才成熟，為與古體詩區分，便稱作近體詩或今體詩，又可分為律詩與絕句兩種，每種各有五言、七言之別。現今客家山歌的形式皆七言四句，和近體詩絕句之形式相同；然聲律之寬，則又近於樂府。因此有人認為客家山歌的源流，可能源自唐代的「竹枝詞」。李益〈送人南歸〉云：

　　無奈孤舟夕，山歌聞竹枝。[30]

29 客家山歌研究專集編輯委員會編：《客家山歌研究專集》，1981年，頁17。
30 清聖祖御定：《全唐詩》（七）（臺北：明倫書社，1971年），頁3214。

白居易〈琵琶行〉云：

> 豈無山歌與村笛，嘔啞嘲哳難為聽。[31]

此處所指的「山歌」，大概皆指竹枝詞。竹枝詞，也叫「巴渝詞」，亦是樂府名。《樂府詩集‧近代曲辭‧竹枝》云：

> 《竹枝》本出巴渝。唐貞元中，劉禹錫在沅湘，以俚歌鄙陋，乃依騷人《九歌》作《竹枝》新辭九章。[32]

《唐書‧劉禹錫傳》云：

> 禹錫貶連州刺使，未至，斥朗州司馬。州接夜郎諸夷，風俗陋甚，家喜巫鬼，每祠，歌《竹枝》，鼓吹裴回，其聲傖儜。禹錫謂屈原居沅、湘間作《九歌》，使楚人以迎送神，乃倚其聲作《竹枝辭》十餘篇。於是武陵夷俚悉歌之。[33]

劉禹錫〈竹枝詞‧引〉云：

> 四方之歌，異音而同樂。歲正月，余來建平，里中兒聯歌《竹枝》，吹短笛，擊歌以赴節。歌者揚袂睢舞，以曲多為賢。聆其音，中黃鍾之羽。其卒章激訐如吳聲，雖傖儜不可分，而含思宛轉，有淇、濮之豔。昔屈原居沅、湘間，其民迎神，詞多

31 清聖祖御定：《全唐詩》（七）（臺北：明倫書社，1971年），頁4822。
32 宋‧郭茂倩撰：《樂府詩集》（臺北：里仁書局，1980年12月），頁1140。
33 宋‧歐陽修、宋祁撰：《新唐書》（北京：中華書局，1975年），卷168，頁5129。

鄙陋，乃為作《九歌》，到於今，荊楚鼓舞之。故余亦作《竹枝》九篇，俾擅歌者颺之，附於末。後之聆巴歈，知變風之自焉。[34]

綜合前述，竹枝詞本為流行於巴渝地區的民歌，劉禹錫被貶至此地時，聞其聲傖儜，歌詞鄙俗，便仿屈原作《九歌》而改編加工竹枝詞。自從劉禹錫改作巴渝竹枝詞後，後來凡是仿照他的體裁，專詠民情風俗的詩篇，就被稱為「竹枝詞」。現在則專指歌詠地方風物、風俗的七絕民歌。竹枝詞與客家山歌相似之處，約有兩處：（1）一句七字曲，四句落板。（2）內容皆以俚言俗語構成，充滿民間色彩。

至於歌謠的分類，當代學者因其對分類標準[35]而有所不同，大體

34 唐・劉禹錫撰：《劉禹錫集》（北京：中華書局，1990年），頁359。

35 朱自清在《中國歌謠》中花了一章的篇幅在談歌謠的分類，且在進行分類之前，一共提了十五項分類標準，分別為音樂、實質、形式、風格、作法、母題、語言、韻腳、歌者、地域、時代、職業、民族、人數、效用。其中「音樂」所指即為「曲調」，如客家山歌中的老山歌、山歌子、平板、小調等。「實質」，即從「內容」上分，如情歌、生活歌、勞動歌等，亦為本書所採之分類方式。「形式」，如〈鬧五更〉、〈瓜子仁〉、〈十二月古人〉等。「風格」，如詞彙、音韻、句法等。「作法」，如記敘、抒情、狀物、議論等。然一首歌謠中往往包含多種作法，或寓景於情，或將人與物相比擬，因此這種分類用在歌謠上無法做明顯的區別。「母題」，歌謠裡版本大同小異中的「大同」現象，在文學術語上稱作「母題」，亦是主旨所在，如〈月光光〉、〈五更轉〉、〈渡子歌〉等。「語言」，如客語、閩語、粵語等。「韻腳」，分為有韻與無韻。歌謠為口傳文學，倘若無韻，則缺少音樂節奏的美感，且不易記誦，因此無韻現象較為罕見。「歌者」，即《古謠諺凡例》所謂「以人為標題者」，如軍中謠、百姓謠、童謠、女謠等。「地域」，即《古謠諺凡例》所謂「以地為標題者」，如《楊梅鎮客語歌謠》、《苗栗縣客語歌謠集》、《石岡鄉客語歌謠》等。「時代」，即《古謠諺凡例》所謂「以時為標題者」，如《周時謠》、《秦時謠》、《漢時謠》等。「職業」，如山歌、秧歌、樵歌、漁歌、採茶歌等。「民族」，如阿美族歌、客家歌謠、泰雅族歌、鄒族歌等。「人數」，如「獨歌」與「和歌」。「效用」，如在客家歌謠中，有教化、娛樂、抒情、反映民俗之效用。

上從題材內容上分類居多，少部分從曲式、時代來分類，以下列舉九位學者的八種分類，進行說明。（見表2-3-1）

表2-3-1　歌謠分類表

	學者姓名	分類標準	歌　謠　分　類
1	周作人	內容	情歌、生活歌、滑稽歌、敘事歌、儀式歌、兒歌
2	朱自清	內容	情歌、生活歌、滑稽歌、敘事歌、儀式歌、猥褻歌、勸戒歌
3	鍾敬文	內容與作用	勞動歌、儀禮歌、生活歌、時政歌、情歌、兒歌
4	段寶林	內　容	勞動歌、訴苦歌、諷刺歌、情歌、儀式歌、兒歌童謠、繞口令
5	羅香林	內　容	情歌、生活歌、諷勸歌、兒歌、雜歌
6	楊兆禎	曲調	老山歌、山歌子、平板、小調
		內容	愛情類、勞動類、消遣類、家庭類、勸善類、故事類、相罵類、嗟嘆類、盼望類、飲酒類、愛國類、祭祀類、催眠類、戲謔類、安慰類、歌頌自然類、生活類
		傳入臺灣的時間	光復前、光復後
7	余耀南胡希張	不拘泥於一格	山歌號子、愛情山歌、抒情山歌、習俗山歌、敘事山歌、尾駁尾、逞歌、虛玄歌、猜問山歌、拆字山歌、疊字山歌、拉翻歌、竹板歌、廟堂山歌、戲曲山歌
8	王娟	內容	儀式歌、情歌、時政歌、兒歌、生活歌、詼諧歌、猥褻歌

以上為各家學者對歌謠所作的分類一覽表。各家學者分類，各有合理
之處，亦各自存在著某些問題，最明顯者為分類之混淆、類別範圍的
大小，使得有些歌謠可歸屬於此類，亦可歸屬於彼類，造成分類標準
不一。儘管如此，仍以「內容」分類者為多。從表格中可發現，「情
歌」類為各家必安排的類別，由此證明愛情的抒發詠嘆，乃大眾生活
中之重要地位，無論何時何地皆會出現的題材，亦為歌謠中數量最多
的部分。其次為「生活歌」，除段寶林和余耀南、胡希張外，其他各
家皆列有生活類，主要包括家庭生活、社會生活、勞動生活等。儀式
歌是日常婚喪喜慶、祭祀、節日慶典中所唱之歌謠，歌詞中往往寄託
著人們對美好生活之嚮往、對鄉土祖先的頌讚與懷念，及對親友的真
摯感情與美好的願望，或痛苦的哭訴等。[36]儀式歌最早受原始宗教影
響甚深，然隨社會發展，由野蠻走向文明，儀式歌也產生變化，有些
隨同原依附的儀式一起消亡，有些儀式雖已廢除，儀式歌卻保存下
來。[37]諷勸（刺）歌含有教訓意義，旨在規勸、勉勵世人向善，具有
規範個人行為，維持社會秩序，營造民心善良風氣之作用。時政歌，
主要反映政治事件、人物、措施等，在社會動盪不安時，百姓往往藉
由歌謠表達對政治之不滿與關注，內容大多帶有褒貶意味。兒歌包含
「為兒童唱的歌」與「兒童本身唱的歌」，內容有搖籃曲、遊戲歌、
知識歌、教誨歌、事物歌等。滑稽歌，顧名思義，大多滑稽可笑、嘲
弄、詼諧等，歌者一開口，便往往逗人發笑，趣味十足。上述歌謠之
類別，為多數學者皆會安排的類別。

　　各家分類的類別，除楊兆禎與余耀南、胡希張所列的分類項目較
多之外，其他六位學者人多將歌謠分為五至七類，其中各家分類標準
頗為一致，情歌、生活歌、儀式歌、兒歌、諷勸歌五類幾乎皆備，表

36 吳超：《中國民歌》（浙江：浙江教育出版社，1995年3月），頁62。

37 吳超：《中國民歌》（浙江：浙江教育出版社，1995年3月），頁61。

示這幾類是歌謠中最常見的內容，也是數量最多的類別。羅香林是唯一加入雜歌類的學者，雜歌類的設立，有其必然性，如此一來，部分無法明確歸類的歌謠，方能有所依歸。

以上分類，屬楊兆禎與余耀南、胡希張最為特殊。楊兆禎從曲調、內容、傳入臺灣時間來分類。曲調與傳入臺灣時間非本文重點所在，故略而不談。在內容方面，所列的類別多而詳盡，然而細目太多，有些互滲的歌謠，仍無法明確歸類。此外，像愛國類、盼望類、安慰類例子少或是幾無例證的類別，是否有獨立出來的必要，或恐有待斟酌。

客家山歌產生於勞動，源自於生活，男女情感又是古今中外最受歡迎，百歌不厭的題材，故在客家山歌中，以情歌所占比例最高。無論在何種類型中，隨處可見男女之情感表現。清末時期書香門第出身的大詩人黃遵憲，之所以有「我手寫我口」的大膽主張，乃得力於客家山歌上面。在他所著《人境廬詩草》中，就錄有他改作的客家情歌，如：「買梨莫買蜂叼梨，心中有病無人知；莫話分梨正親切，誰知親切更傷梨。」「催人出門雞亂啼，送人離別水東西。挽水西流想無法，從今不養五更雞。」等[38]，皆感人肺腑，蘊含深沉熾熱之情。

中國詩歌的發展，至宋代以後逐漸衰弱，乃演變而為詞。客家先民正好於此時遷移到閩粵贛邊區，居處深山之中，與正統文學的流變絕緣。於是乃上紹樂府詩的餘緒，發展而為山歌，與宋詞元曲，互相輝映。中原的詞曲和客家山歌，一是正統文學，一是民間歌謠，二者可說是同源而異派，同為中國詩歌衍派而來，最後各放異彩。[39]

38 清·黃遵憲著、錢仲連箋注：《人境廬詩草箋注》（上海：上海古籍出版社，1999年12月），頁57。

39 客家山歌研究專集編輯委員會編：《客家山歌研究專集》，1981年，頁18-21。

二　從曲調的演變看客家山歌發展

　　音樂是以聲音作為主要元素，來表達人類思想感情的一種藝術。民謠山歌可說是最原始的音樂表現型態，一般人往往就眼中所見，耳中所聞，心中所感，以平易通俗的字句哼唱出來，形成所謂的民謠。如在《詩經》中的「風」，內容所寫的就是十五國的民謠，將他們打獵、談情、諷刺、生活等情形，栩栩如生描繪出來。

　　任何一種藝術，或民間習俗，其生成與演變，都有其社會背景和歷史淵源。客家山歌的形成，與客家人所處環境有極為密切的關係。客家人的祖先，自東晉以降，一千六百多年以來，迭經五胡、遼、金、蒙古等的變亂，由中原逐步南遷，終於定居在華南各省的山區地帶，因此在生活上與「山」有著密不可分關係。且客家地區的婦女與男子一樣皆要擔負山間的各種勞動工作，在長期共同工作下，男女互相傾訴衷曲，是預料中事；而山歌是俚俗歌謠，有著節奏的韻律感，它能充分的表情達意，故為一般青年男女所喜愛。同時，在傳統上家庭中舊禮教束縛非常嚴格，即使遇到心儀的對象，也必須保持著嚴格的界限，無法宣洩。一旦走入人煙稀少的山間原野中，自然感到心花怒放，而欲唱幾首山歌來抒發自己的感情。這是極其自然而無可否認的現象。

　　客家山歌的形成，最初也許只是一種單調的歡呼和哀嘆，後來為了配合開山、墾荒、採茶、挑擔、撐船等勞動工作而哼唱出曲調自娛。有時只是山嶺之間一起勞動的伙伴相互激勵，問候性的韻律性曲調。此後，為了要呼朋引伴，或吸引異性而相互調侃、哼唱情歌，或是與遠山的朋友高聲談話，久之，讓簡單的韻律性曲調逐漸演變成為完整的歌曲，並慢慢的形成了所謂的「山歌」。[40]「老山歌」可說是客

40　鄭榮興：《台灣客家音樂》（臺中：晨星出版社，2004年5月），頁76。

家人在荒山野嶺間自然抒發情感的歌聲。採用La Do Mi三個音為主體，音階陡起陡落，忽低沉、忽昂揚，音節長短不固定，節奏自由，速度較慢，尾音拉得很長，婉轉美妙，令人盪氣迴腸。「老山歌」與「山歌了」由於音域高低起伏大，因此難度較高，後來才改良為「平板」。構成平板的音，不再侷限於老山歌與山歌子所使用的La Do Mi三個音，更增加了Re Sol Si等音，使得旋律更富有變化，聽起來也益顯開朗、詼諧與豪放。

三　從民間傳說故事看客家山歌特質

山歌係客家最獨特的文化，有客家人之處就有山歌，因而在兩粵地區傳有歌仙劉三妹（姐）的傳說。這個傳說，在明清之際的屈大均、王士禎，以及李調元、梁紹壬、黃遵憲等諸賢的著作裡都曾談到過。其中以屈大均《廣東新語》卷八〈女語〉所記較早亦較為詳盡：

> 新興女子有劉三妹者，相傳為始造歌之人。唐中宗年間，年十二，淹通經史，善為歌；千里內聞歌名而來者，或一日，或二三日，卒不能酬和而去。三妹解音律，遊戲得道；嘗往來兩粵溪峒間，諸蠻種類最繁，所過之處，咸解其語言。遇某種人，即依某種聲音作歌與之唱和，某種人即奉之為式。嘗與白鶴鄉一少年，登山而歌，粵民及猺獞諸種人，圍而觀之，男女數十百層，咸以為仙。七日夜歌聲不絕，俱為化石。土人因祀之餘陽春錦石巖，巖高三十丈，林木叢蔚，老樟千株，蔽其半；巖口有石磴，苔花繡蝕，若鳥跡書。一石狀如九曲，可容臥一人，黑潤有光，三妹之遺跡也。月夕，輒聞笙鶴之聲。歲豐熟，則彷彿有人登巖頂而歌。三妹，今稱歌仙，凡作歌者，無

論粵民與猺獞山子等類，歌成必先供一本祝者藏之，求歌者就
而錄焉。不得攜出，漸積歲至數篋。兵後，今蕩然矣。[41]

劉三妹是唐中宗年間人，年方十二，即通經史，善為歌。凡聽到她善
歌者，都聞名而來，欲與她一較高下，但最後都無法相酬和而黯然離
去。三妹亦解音律，所到蠻荒之地，都能解當地的語言，並能依某種
人所發出的某種聲音來做歌與之相應和。她曾與白鶴鄉的一位少年，
登山對唱，七天七夜歌聲不絕，最後化為石。圍觀的男女，皆視之為
歌仙。這個傳說，曾與客家人中通行的「羅隱作天子」故事混合，形
成了「羅隱劉三妹比唱山歌」的傳說。

　　據說，自從羅隱換了肋骨，不但無法當成皇帝，便連舉人都考不
中。他在居家無聊之餘，作了許多山歌，一本一本地堆滿了三間大
屋。彼時，劉三妹已是遠近知名的才女。她的才學，能吟詩作對，唱
山歌最是她的拿手，連唱十日半月都唱不完。她曾很自負地說過：
「若有人能在比唱山歌時贏過我，便嫁給他。」羅隱一聽到這消息，
隨即帶著山歌書，用九艘船載著，去找劉三妹比唱山歌。他自信滿滿
認為一定能取勝。船到了劉三妹屋前，碰到一個女人在河邊擔水。他
便向她打聽劉三妹的住家，並說明來意：「我想和她比唱山歌，娶她
為妻。」那女人以不屑的眼神，在他身上打量了一下說：「請問先
生；你有多少山歌？」羅隱很得意的說：「共有九船山歌，三船在省
城，三船在韶州，三船已撐到河邊。」這時，那女人才一本正經而冷
冷的說：「你還是回去吧！你不會是劉三妹的敵手！」正當羅隱疑惑
不解時，只聽那女人唱出一片清脆的歌聲：「石上劉三妹，路上羅秀
才，人人山歌肚裡出，哪有山歌船撐來？」原來那女人就是劉三妹，
唱得羅秀才啞口無言，翻遍船上的山歌書，都無法應對，只得知難而

41 清・屈大均：《廣東新語》（上海：上海古籍出版社，《續修四庫全書》），頁590-591。

退。臨走時，還腦羞得把載來的三船山歌書拋下河裡去。後來只剩下留在韶州的山歌書，方流傳於世，為人們所歌唱。[42]

　　這一傳說故事，在蕉嶺又演變成下面的形態：傳說新埔有位陳慧根，擅於唱山歌，聽說梅縣劉三妹善歌，心中不服，便載滿一船山歌去找她比賽。船到梅縣河邊，見一女子浣衣，便問劉三妹住處。浣衣女問：「找她做什麼？」「唱山歌。」「你有幾多山歌？」「載滿一船來。」那浣衣女隨口唱道：「河邊洗衫劉三妹，借問叔叔哪裡來。人個山歌從口出，若個山歌船載來。」（也有唱成「自從山歌從口出，哪有山歌船載來？」「從口」與「松口」諧音雙關，暗指劉三妹來自於松口。）慧根翻遍山歌本子，無法應答，心中非常欽佩，最後棄船步行回家。[43]

　　除了文獻記載，民國四十九年（1960）廣西桂林更以《劉三姐》為名，改編拍攝為音樂故事電影，敘述壯族歌仙劉三姐與強取她為妾的地主鬥智鬥勇的精采過程，具有推銷觀光旅遊的效能。

　　有關歌仙劉三妹（姐）的傳說，在朱自清《中國歌謠》中曾引鍾敬文先生的製表[44]（共提到五種版本），今配合參考《中原苗友雜誌叢書》第一集口天先生〈客家山歌瑣談〉提到的另外兩種版本，以及廣西桂林的《劉三姐》電影版，一併整理成下表：

42 陳運棟：《客家人》（臺北：聯亞出版社，1983年4月），頁213-214。

43 中原、苗友雜誌社：《客家歌謠專輯一》（苗栗：中原、苗友雜誌社，1965年），頁4。

44 朱自清：《中國歌謠》（北京：金城出版社，2005年2月），頁34。

表2-3-2　劉三妹（姐）傳說故事出處

	書名或篇名	三妹籍貫	三妹時代	敵手姓名籍貫	賽歌地點	供祀地點
一	《廣東新語》屈大均	廣東新興	唐中宗	白鶴鄉少年	登山而歌	陽春橋石巖
二	粵述	廣西貴縣西山	唐景龍	朗寧白鶴書生張偉望	白石山	白石山
三	《池北偶談》王士禎	廣西省貴縣水南村	唐神龍	邕州白鶴秀才	西山高臺	
四	峒溪纖志至餘			白鶴秀才	粵溪七星岩	苗、瑤等洞中（？）
五	劉三姐	廣東潮梅		農夫	廣西柳州立魚峰	立魚峰（？）
六	翁源			秀才羅隱	河邊	
七	蕉風	廣東梅縣		新埔陳慧根	梅縣河邊	
八	《劉三姐》	廣西		莫懷仁	灘江邊	

上述之「劉三妹（姐）」傳說故事，點出客家山歌為一種即興歌謠，所謂「自從山歌從口出，哪有山歌船載來？」強調的正是觸景生情，隨口而歌。對唱者亦要符合情境來應答，才能表現出山歌的韻味。

四　從茶園經濟看客家山歌發展

　　苗栗地區客家山歌的形成，與北臺灣地區茶園的興起有密切關

係。臺灣地區的茶葉，起源於清嘉慶年間（1796-1820）由閩省移民引入，最先植於文山區，漸次延至北部的丘陵地帶。北部茶園的大量開闢，則是因為歐美市場對臺灣茶的需求上升，使得北部適宜茶葉生長的土地迅速被開墾。[45]

　　基本上，優良茶業的生產條件必須具備「水土氣候」、「茶樹品種」、「採茶及製茶的技術」三項因素配合。就水土氣候而言，桃、竹、苗茶產地氣候溫和、雨量充沛，山坡丘陵地帶濃霧密雲、多含水氣，且土壤富於鐵質，地勢位於海拔約三○○至八○○公尺，正是生產優良茶葉的地帶。[46]因此在桃竹苗丘陵地區一帶，茶葉幾乎是客家族群的象徵性產業，採茶也幾乎成為客家婦女的主要勞動形象。

　　採茶此一生產活動，可說在臺灣尚未完全進入工業化過程中，農村婦女解決失業問題的重要方法，為農村裡的婦女提供工作機會。採茶因此成為客家農村婦女重要的收入來源之一。在採茶工作時引吭高歌，便成為當時社會普遍的景象，如：「三月清明好風光，姊妹雙雙採茶忙；滿山茶葉青又嫩，片片採來片片香。」[47]採茶女子工作時，見滿山的茶葉青又嫩，採下的每一片都帶著清香的味道，因此特別開心，高歌一番。又如「阿哥種茶辛苦嚐，阿姐採茶日日忙；賣茶換來新衣裳，靠茶過活享平安。」[48]「青山綠水好風光，採茶姑娘純又靚；頭戴笠嫲腰吊籃，山歌溜天動人心。」[49]敘述男女種茶與採茶工作雖然忙碌，但藉由山歌的哼唱，不但消除疲勞，更能振奮精神。採

45 台灣省客家委員會編印：《台灣客家族群史》【產經篇】（南投市：省文獻會，1990年11月），頁95。

46 台灣省客家委員會編印：《台灣客家族群史》【產經篇】（南投市：省文獻會，1990年11月），頁97-98。

47 歌詞由劉鈞章先生提供。

48 歌詞由劉鈞章先生提供。

49 歌詞由劉鈞章先生提供。

茶歌在社會環境與經濟因素相互配合下而盛行，也形成客家山歌獨有的一環。

隨著紡織、陶瓷等工業設立在鄉村地區，農村的結構開始產生變化，不得不面臨轉型。昔日的丘陵地帶茶園與農地，隨著社會工業化的腳步逐漸變成工廠與民宅。在茶園工作的婦女與勞動人口，或移居都市、或轉向其他行業，繼續留在茶園採茶人的人越來越稀少，茶園田野中的山歌聲也隨之沉寂而終至式微。

五 客家山歌的近代發展

（一）客家民謠比賽的舉行與客家歌謠研究會的成立

民國五十二年（1963）年九月的中秋夜，中國廣播公司苗栗電臺，在臺長江平成先生策劃下，舉辦了第一次客家民謠比賽。這項活動對客家地區而言，可謂創舉。當時參加比賽的人非常踴躍，人數將近兩百人，前來參觀的民眾也高達三萬多人，可說是人山人海，盛況空前。[50]由於歌謠比賽成功落幕，此後，這項客家民謠比賽活動開始陸續擴大到其他鄉鎮市，成為當時每年各地客家縣市都會舉辦的一項活動。例如民國五十三年（1964）年，新竹縣湖口鄉舉辦的竹桃兩縣十鄉鎮的客家民謠比賽。之後又在每年的「天穿日」（農曆正月二十），於新竹縣竹東鎮舉辦客家民謠比賽，成為當地年度重要的例行活動之一。[51]

民國五十二年（1963）年底，由饒見祥先生擔任首任會長，在苗栗縣成立了「苗栗縣客家民謠研進會」。並於民國五十八年（1969）七

50 中原、苗友雜誌社：《客家歌謠專輯四》（苗栗：中原、苗友雜誌社，1971年），頁17。

51 鄭榮興：《台灣客家音樂》（臺中：晨星出版社，2004年5月），頁92。

月二十三日，組團赴日親善訪問，一行男女共八人，歷時三十二日，
到日本各地演唱客家山歌，以宣慰僑胞。離鄉背景二、三十年的僑
胞，無論男或女，聽到故鄉童年的山歌，莫不泛起思鄉之情而熱淚盈
眶。[52]後來，由於時代急速變遷，工商業興起，原來在山林、茶園哼
唱的客家山歌，也漸漸形成在文化中心、舞臺上、電視中的演出了。

（二）歌本與出版品的推波助瀾

六〇年代，與客家山歌全省比賽的同一時期，苗栗地區發行了
《苗友月刊》（現改稱《中原月刊》），提倡蒐集、研究、改進、發展
客家民謠。從第一期到第六十二期，都有「客家歌謠研究」和「民謠
專輯」專欄的刊出。在客家歌謠研究方面，有口天、李慶榮、陳彰、
徐煥堂等撰的客家歌謠相關議題，值得我們一讀。在民謠專欄方面，
則連續介紹了大陸的客家山歌、臺灣的客家山歌、各種客家小調、客
家民間童謠等內容，以及一些歌詞的介紹，這些歌詞就成為許多人學
習客家民謠時的歌詞範本。[53]之後，這兩個部分在《中原周刊》獨立
出來，成為《客家歌謠專輯》，一共有七本，每輯均分兩部分，一是
客家歌謠研究，一是客家歌詞歌譜的收錄，可謂一部集客家民謠大成
之作。

其次，胡泉雄的《客家民謠與唱好山歌的要訣》，書中最大特色
在於「說明」，也就是唱好山歌的要訣，使得初學者能很快進入狀
況。這本書，在客家民謠研究文獻中銷路屬最好，胡泉雄老師的打拚
也是促成暢銷的最大原因，他在山歌班廣授課程，學員們自由購買，
凡是向他學唱山歌者，幾乎人手一冊。本書出版後，帶動了大家學唱

52 中原、苗友雜誌社：《客家歌謠專輯四》（苗栗：中原、苗友雜誌社，1971年），頁
18-25。

53 鄭榮興：《台灣客家音樂》（臺中：晨星出版社，2004年5月），頁95。

山歌的風氣，除了胡老師親自教唱之外，亦可利用本書，作為自習之用。胡泉雄的著作尚包含《客家山歌的意境》、《山歌萬里揚》、《客家民謠精華》等[54]，提倡推廣客家山歌，不遺餘力。

　　再者，是鄭榮興《台灣客家八音研究》。客家八音雖不是所謂的客家民謠，但是客家八音為客家音樂重要的一環，且客家八音與客家民謠有很直接的關係，例如有些八音配上歌詞即可改編為客家民謠；而客家民謠的曲調改編之後，也可演奏成客家八音。換句話說，客家八音是一種「器樂」，而客家民謠則是一種「聲樂」。透過本書了解，客家八音是由鑼鼓、弦、嗩吶、鈸……等樂器演奏，保存許多中國古樂，同時也吸收山歌小調，並與客家人的民間信仰、習俗息息相關。如在迎神賽會與婚喪喜慶中，早期幾乎都會請八音團來演奏，近年來大部分已改用錄音帶播放[55]，客家八音團的演奏，如今只在喪事場合較會被運用到。《台灣客家音樂》亦為其重要重著作之一。

　　緊接著六〇、七〇年代的「全省客家歌謠比賽」、「客家山歌比賽」之後，各地又開始成立「客家民謠研究會」持續推廣。大約在八〇年代，也開始在小學校園、各地社教團體、社區發展協會等地籌組客家民謠的推廣工作，並成立「民謠班」（或稱「山歌班」）為推廣單位。在頭份造橋地區較為出色的教師有羅秋香、程心祥、何一峰、曾桂英、黃桂志等，他們在假日或晚間休息時間，固定在活動中心、學校教室或公園教唱，藉以傳承客家歌謠。山歌班教唱的內容，包含老山歌、山歌子、平板、小調、流行歌曲等。由於流行歌曲較簡單易學，廣受歡迎。山歌班除教唱客家歌曲外，近年來為了符合大眾需求，也引進國語、臺語，甚至日語歌曲搭配混合教唱，且漸漸形成趨勢。山歌班、民謠班的成立，本以推廣大眾化為訴求，原本豐富的山

54 楊國鑫：《台灣客家》（臺北：唐山出版社，1993年），頁254-258。

55 楊國鑫：《台灣客家》（臺北：唐山出版社，1993年），頁261-264。

歌文化，在歷經大眾化的過程中，其重要性不免被減弱，然對於現今
工商社會的客家遊子們欲認識自己的母語文化，參加山歌班卻是一個
重要管道，即使課程內容安排已不再純粹。

　　客家山歌，產生於勞動，係以客家方言自然演唱而成的山歌。客
家人在長期勞動過程中，透過山歌紓解心情、消除疲勞，也達到互相
交流的功效。客家山歌淵遠流長，究其源流，與中國古代詩歌、音
樂、傳說故事、茶園經濟有密切關聯，為客家族群喜聞樂見，富有藝
術生命力的智慧閃光。在時代急速變遷下，田間原野的山歌已不復聽
聞，客家山歌相關出版品地推出、山歌班的成立教唱等，成為當前保
存推廣客家文化資產的重要工作。

第三章

語近情遙

——苗栗客家山歌的表現手法與修辭

　　民間歌謠，是一種內在情感的自然噴薄，不虛情矯飾，不違心而出。然而，內在情感的內涵若無經過外化，就無法讓人感知。如何將這種無形的內在情感，外化為可以感知的審美形象？必然要通過一種媒介。[1]那麼，客家山歌是透過何種途徑將內在情感與形象連結以實現這種轉化呢？或許可從表現手法與修辭來觀照。

　　賦、比、興[2]，是作詩的三個法則。這三個法則，並非在詩前先有，讓詩人根據它去作詩，而是有詩之後，閱讀者研究詩的成因，經過分析歸納所發現的。[3]賦、比、興在《詩經》裡，已運用得十分活躍，如《周南‧桃夭》：「桃之夭夭，灼灼其華。之子于歸，宜其室

1　李惠芳：《中國民間文學》（武漢：武漢大學出版社，2009年8月14刷），頁176。

2　「賦」、「比」、「興」之名，源於先秦，與「風」、「雅」、「頌」並列為「六詩」或「六義」，然而，相關的內容或作用，在先秦並未留下具體文獻以供參證。漢代以降，學者雖已意識到「六詩」或「六義」應分屬於兩組不同範疇，卻未提出合理而有系統的解釋。至宋代，朱熹將風、雅、頌歸為《詩經》中三種不同內容、性質，而賦、比、興則為三種不同體裁、表現形式，遂成「詩經學」的定論。然而，「賦」、「比」、「興」三者的定義和詮釋，卻由於歷代學者順應不同情境與上下文而提出不同解釋，以及觀察視角的歧異，使得原來屬於同一範疇的「賦」、「比」、「興」逐漸分化成更多不同的觀念。參見蔡英俊：《比興物色與情景交融》（臺北：大安出版社，1986年5月），頁111-117。胡曉明：《中國詩學之精神》（南昌：江西人民出版社，1991年5月），頁3。屈萬里：《詩經詮釋》（臺北：聯經出版公司，1984年9月），敘論，頁11。

3　高葆光：《詩經新評價》（臺中：東海大學，1965年5月），頁21。

家。」[4]以婀娜多姿、濃艷盛開的桃花起興，妙喻春華初茂，芳齡正盛的女子，並祝願她出嫁後，美滿幸福，能帶給夫家喜慶與好運。又如《邶風‧靜女》：「靜女其姝，俟我於城隅。愛而不見，搔首踟躕。」[5]透過賦的白描方式，將年輕的男女相約於城隅，靜女故意隱而不見的逗趣，男子坐立難安、抓耳撓腮的姿態，描繪得生動活潑，興味盎然，兩顆熾熱狂跳的心，躍然紙上。再如《衛風‧淇奧》：「有匪君子，如金如錫，如圭如璧。」[6]短短十二字，比喻詞「如」反覆四次，具有強化效果，意在以金錫的精純和圭璧的溫潤來比喻君子性格氣質上的寬厚溫柔，讚譽其德性完備。因此，賦比興三法，可謂作者的神來之筆，能觸動讀者的生活體驗，產生聯想與共鳴，如鍾嶸所言：「宏斯三義（賦、比、興），酌而用之，干之以風力，潤之以丹彩，使味之者無極，聞之者動心，是詩之至也。」[7]揭示詩歌創作中，如能酌用賦、比、興的表現方式，將能增添文采，使讀者趣味無窮，聽眾心神動搖，是詩歌的最高境界。

苗栗客家山歌源遠流長，它遠紹《詩經》，爾後經過不斷地南遷，在長期時空遞嬗中，不斷地去蕪存菁，與在地文化融合，形成以中原文化為基源，以實踐經驗為基礎的別具格調的民間歌唱藝術展現。[8]可以說，客家山歌既保有中原文化的神韻，又綻放出在地文化的異彩。觀今所存的客家山歌，從詩歌最早的「賦、比、興」表現手法，到雙關、反覆、頂真、對偶、誇飾、對偶等修辭，多被運用自如，妥貼傳神，這些嫻熟的藝術技巧是如何練就的呢？可能有二：一

4 宋‧朱熹集註：《詩經集註》（臺北：萬卷樓圖書公司，2004年9月），頁4。

5 宋‧朱熹集註：《詩經集註》（臺北：萬卷樓圖書公司，2004年9月），頁21。

6 宋‧朱熹集註：《詩經集註》（臺北：萬卷樓圖書公司，2004年9月），頁28。

7 楊祖聿：《詩品校注》（臺北：文史哲出版社，1981年），頁2-3。

8 萬建中主編：《新編民間文學概論》（上海：上海文藝出版社，2011年5月），頁161。

為「積學」，二為「實踐」。中國古典文學批評家劉勰認為「神思」必須「積學以儲寶」為前提。詩聖杜甫「讀書破萬卷，下筆如有神」[9]二語足以點示其中深意。然而，想要真正地掌握藝術技巧，還得經過反覆實踐，才能做到「熟能生巧」，甚至是「大巧若拙」。[10]早期的客家先民未必皆有受教育的機會，讀書增聞，然喜愛傳唱山歌者、創作者往往是位細膩的觀察者，擁有敏銳的神經、沸騰的熱情與獨特的審美感受能力，能洞幽燭微。他們觀察了形形色色的生活事件，經歷了各式各樣人物的悲歡離合，生活的經驗與情感的體驗積累到一定的程度，偶然某一事物的觸發，這些能量即迅速匯聚，如火山爆發，隨口編唱，任何表現手法或修辭，都能與歌詞融為一體，密不可分，化為神韻動人的一曲。再者，客家山歌作為民間文學重要的口頭傳統，必須反覆傳唱才能遞嬗傳播，因為它是「表演的創作」，一旦停止，也就失去生命力，只有在表演中才能顯現其真正的社會價值與文化魅力。[11]因此，必須積累經驗以增識見，具體實踐方得以遞嬗傳播，二者互為表裡。不過，凡是技巧，都只是工具，文學創作不能「唯技巧」，那將流於空洞乏味。技巧的用意在於引起讀者與聽者的興味，進而將作品所蘊涵的思想情愫、是非觀念、審美理想和人生價值傳達給讀者與聽者，以期獲得共鳴。如山歌所唱：

> 石榴打花慢慢開，連妹也愛慢慢來；
> 戀到兩人熱似火，乾柴烈火唔使煤。[12]

9　清・聖祖御定：《全唐詩》（四）（臺北：明倫書社，1971年），頁2251-2252。
10　陳文忠：《文學理論（第三版）》（北京：北京大學出版社，2012年8月），頁137-138。
11　萬建中主編：《新編民間文學概論》（上海：上海文藝出版社，2011年5月），頁80。
12　歌詞為劉鈞章提供。

首二句借石榴花緩緩綻放來詠情；後兩句將「乾柴烈火」不須煤即能燃燒，與愛戀至深、你儂我儂的情侶做巧妙地雙關聯結——不須「媒人」牽線，感情即能自動又急速地升溫沸騰。簡潔的七言四句歌詞，既有自然景物的點染，又涵蘊著青春男女的熱辣情懷，情景並茂，饒富情趣。其中後兩句不僅是歌者獨有的感受，也是熱戀男女的共同心聲，是生活中普遍存在的情況。因此，不論是就創作者還是欣賞者，技巧都應當是具體而鮮活的。[13]深而言之，技巧主要為內容添加亮點，如何將內容安排得含蓄蘊藉，或扣人心弦，或驚心動魄，端賴創作者的藝術構思能否成功外化。

本章即從賦比興表現手法與修辭的視角切入苗栗客家山歌，探索在藝術加工後，如何彰顯民間文學本色自然的特質。

第一節　苗栗客家山歌的賦比興表現手法

賦、比、興，是《詩經》常見的三種表現方法。《詩經》語言源於生活，又經潤色加工，具有很強的表現力，對於後世詩歌文學創作，無論是樂府、絕句，或律詩、詞、曲等體裁，影響深遠。客家山歌源自中原，先民飽經戰亂，輾轉遷徙至南方，山歌亦隨之流傳於南方，千百年來，經過多重文化交融與萃鍊，繼承並發揚了傳統詩歌的表現手法，綻放出其獨特風格。以下聚焦於賦、比、興三種表現手法，探索其在苗栗客家山歌中的運用情形，並由此呈示客家庶民於歌詞中體現的幽微心靈與精神內涵。

13 陳文忠：《文學理論（第三版）》（北京：北京大學出版社，2012年8月），頁138。

一　鋪陳言志的賦

　　首先從「賦」談起。歷代學者對「賦」的具體意義多有論述，如劉勰《文心雕龍・詮賦》：「賦者，鋪也，鋪采摛文，體物寫志也。」[14]鍾嶸《詩品序》：「直陳其事，寓言寫物，賦也。」[15]朱熹《詩集傳》：「賦者，敷陳其事而直言之者也。」[16]葉嘉瑩揭示：「所謂賦者，有鋪陳之意，是把所敘寫的事物加以直接敘述的一種表達方法。」[17]段寶林認為：「賦，即是白描。民歌中的賦多選取生活中最典型的事物，加以藝術的概括和描寫，樸素自然，毫不雕琢。」[18]從以上觀點來看，「賦」最明顯特徵為直接描述事物、鋪陳情節與抒發情感的方式。如《邶風・擊鼓》：「死生契闊，與子成說。執子之手，與子偕老。」[19]即是直接表達自己的情感。賦的表現手法若能活用，可使詩歌達到生動自然、簡潔明瞭的效果。

　　在客家山歌中，不少為歌者直觀的生活情境與情思的展現，雖無華麗的辭藻，卻清新動人。如：

> 生愛連來死愛連，唔怕[20]骨頭拋到綿；
> 唔怕骨頭拋到碎，叛怕[21]一篩又團圓。[22]

14　周振甫譯注：《文心雕龍譯注》（臺北：五南圖書出版公司，1993年），頁101。

15　楊祖聿：《詩品校注》（臺北：文史哲出版社，1981年），頁2。

16　宋・朱熹集註：《詩集集註》（臺北：萬卷樓圖書公司，2004年9月），頁2。

17　葉嘉瑩：《迦陵談詩二集》（臺北：東大圖書公司，1999年），頁119。

18　段寶林：《中國民間文學概要（第四版）》（北京：北京大學出版社，2009年4月），頁166。

19　宋・朱熹集註：《詩經集註》（臺北：萬卷樓圖書公司，2004年9月），頁16。

20　唔怕：不怕。

21　叛帕：叛巾，閩語稱作「粿巾」。即用米磨成漿後，裝漿陰乾的布巾。

22　歌詞為劉鈞章提供。

歌詞通過白描，描述情人間死生與共，定要相連（戀）的決心。即使粉身碎骨，經過製粄的巾帕篩過後，終究會團聚。語言質樸生動，流露出熱戀中男女特有的感受與心境。

也有描述熱戀中的情侶相聚難分的心情：

> 兩人嬲[23]到當晝下，無食晝來無食茶；
> 情意綿綿難分別，阿哥還唔想回家。[24]

與情人相會時，總是濃情蜜意，無限纏綿，以致廢寢忘食。直陳其情，顯示出相約時的愉悅，與依依惜別時的難捨畫面。

還有披露郎有情，妹無意，卻割捨不下執念者：

> 連妹唔到死忒裡，死到陰間變棉被；
> 天寒地凍妹莫怕，阿哥夜夜蓋等妳。[25]

若無法意中人相戀，來世我將化為棉被，無論天多寒凍，絕不讓愛人受寒，夜夜守護在妳身邊，為之保暖。雖僅是白描，男子單相思、癡迷的程度卻一覽無遺，苦澀心情，令人感慨。

亦有描述炎夏七月，寡妻夜夜思夫者：

> 七月守寡天色長，日思夜夢偃[26]夫郎；
> 手提明燈進暗房，只見枕頭唔見郎。[27]

23 嬲：指遊戲玩耍。
24 歌詞為劉鈞章提供。
25 歌詞為劉鈞章提供。
26 偃：我。
27 歌詞為劉鈞章提供。

自夫君離世後，無時不刻思念，甚至，於夜夢中相會；可惜，夢醒郎不見，幽幽心緒，該向誰傾訴？簡單的白描，鮮明如畫的景象中，包裹著寡妻言之不盡的感傷與淒苦，哀婉動人。

　　也有敘述女子對情郎的懷念，痛苦煎熬，夜不能寐的情景：

　　　　一更愁來二更愁，三更四更淚雙流；
　　　　五更夢中會情郎，夜夜目汁[28]洗枕頭。[29]

歌詞道盡女子思念之愁苦。或是相距遙遠，無法相會；或是無奈分離，然深情依舊。自一更、二更起，便愁思滿懷；三更、四更，淚眼雙流；五更終於入眠，卻於夢中會見情郎。越思念情郎，越覺時間漫長無際，孤獨無依。語淺意深，細膩動人，可見女子的深情篤定。

二　因物喻志的比

　　比，涵攝了「比喻」和「比擬」。劉勰《文心雕龍·比興》云：「何謂為『比』？蓋寫物以附意，颺言以切事者也。」[30]鍾嶸《詩品序》云：「因物喻志，比也。」[31]朱熹《詩集傳》云：「比者，以彼物比此物也。」[32]葉嘉瑩《迦陵談詩二集》云：「比者，有擬喻之意，是把所敘寫的事物借比為另一事物來加以敘述的一種表達方法。」[33]綜前所述，「比」是運用事物與事物間的相似之處來打比方，或以常見的事

28　目汁：指淚水。
29　歌詞為劉鈞章提供。
30　周振甫譯注：《文心雕龍譯注》（臺北：五南圖書出版公司，1987年），頁440。
31　楊祖聿：《詩品校注》（臺北：文史哲出版社，1981年），頁2。
32　宋·朱熹集註：《詩經集註》（臺北：萬卷樓圖書公司，2004年9月），頁4。
33　葉嘉瑩：《迦陵談詩二集》（臺北：東大圖書公司，1999年），頁119。

物來闡釋抽象的道理或情感,使之具體化、形象化。詩歌的藝術功能,不外乎表情達意,透過「比」的表現,即使描述一般人比較陌生、費解的感受或情緒時,也能因比喻的通俗與傳神,讓人心神領會。

比喻與比擬,在思維上具有共性,都是使用喻化的思維方式,但兩者在話語層次上的體現方式不同。比喻重點是「喻」,是用不同的相似點來進行說明;比擬重點在「擬」,是用其他事物才有的動作、屬性來進行描繪[34]。如《邶風·柏舟》:「我心匪石,不可轉也;我心匪席,不可卷也。」[35]運用的即為比喻,以「石」與「席」喻心,取其「堅」與「平」之意,然作者認為石與席皆不足以表達女子之堅貞,任何外加力量,都無法動搖她的心志,復加上「不可轉」、「不可卷」為說明,就更能清晰明確的呈現出來。反觀杜甫〈春望〉:「感時花濺淚,恨別鳥驚心。」[36]則是將原來屬於人的思維情感,轉化成另一本質截然不同的事物──「花」與「鳥」,加以形容描述,使之人性化,故為比擬表現。或有將比喻與比擬兩者結合運用者,如《曹風·蜉蝣》:「蜉蝣之羽,衣裳楚楚。心之憂矣,於我歸處?」[37]詩人將曹國追求華美服飾的貴族,比擬為羽翼美麗而朝生暮死的蜉蝣,藉此諷刺他們不知國亡將在旦夕。將人比擬為蜉蝣,且以蜉蝣只追求外在華麗的行為來比喻醉生夢死的貴族,既呈現作者對貴族的諷刺意味,同時亦讓讀者從蜉蝣的形象聯想到貴族的奢侈敗壞。

客家山歌屬於通俗的口頭表演藝術,歌者生長於大地的懷抱裡,具有豐富的感性知識與生活經驗,熟悉自然界和社會的種種脈動。而且,由於生活的積累,體驗格外深刻,觀察也特別細緻,使他們的藝

34 黎運漢,張維耿編著:《現代漢語修辭學》(臺北:書林出版公司,1997年10月),頁116。

35 宋·朱熹集註:《詩經集註》(臺北:萬卷樓圖書公司,2004年9月),頁13。

36 清·聖祖御定:《全唐詩》(四)(臺北:明倫書社,1971年),頁2404。

37 宋·朱熹集註:《詩經集註》(臺北:萬卷樓圖書公司,2004年9月),頁68。

術聯想力具備深厚、堅實的基礎，如源頭活水，汩汩不絕。因此，山歌用「比」總是特別貼切。由於「見得多」，故能「道得出」；「見得真」，所以「比得切」[38]，因而留下許多朗朗上口，令人回味無窮的動人詩歌。以下分別解說。

（一）借彼喻此的比喻

比喻，即俗稱的「打比方」，是一種「借彼喻此」的修辭法，凡二件或二件以上的事物中有類似之點，說話、行文時運用「那」有類似點的事物來比方說明「這」件事物的，就叫「比喻」。它的理論架構，是建立在心理學「類化作用」（Apperception）的基礎上──利用舊經驗引起新經驗。通常是以易知說明難知，以具體形容抽象，以易懂喻難懂。使人在恍然大悟中驚配作者設喻之巧妙，從而產生滿足與信服的快感。[39]如《衛風‧碩人》：「手如柔荑，膚如凝脂，領如蝤蠐，齒如瓠犀。」[40]連用四句妙喻，讚嘆齊莊公出嫁的女兒－莊姜的貌美。文學創作中，如能恰當的善用比喻，能使深奧的道理淺顯化，抽象的事物具體化，概念的東西形象化，讓讀者感受到深刻鮮明的藝術效果。

「比喻」句式，是由「事物本體」和「比喻語言」兩大部分構成。所謂「事物本體」，是所要說明的事物本身，簡稱「本體」。所謂「比喻語言」，是比喻說明此一本體事物的語言，又包括：「喻體」，拿來做比方的另一事物；「喻詞」，是連接本體和喻體的的語詞。[41]如

38 李惠芳著，《中國民間文學》（武漢：武漢大學出版社，2009年8月14刷），頁178。
39 沈謙編著：《修辭學》（臺北：國立空中大學，1995年1月），頁3。黃慶萱：《修辭學》（臺北：三民書局，2010年1月），頁321。
40 朱熹集註：《詩經集註》（臺北：萬卷樓圖書公司，2004年9月），頁29。
41 黃慶萱：《修辭學》（臺北：三民書局，2010年1月），頁327。

山歌詞「阿哥有情妹有情，舊年正月行到今；交情好比雲遮日，半晴半陰熱壞人。」[42]其中「男女雙方交情」為「本體」，「好比」為「喻詞」，「雲遮日」為「喻體」，以半晴半陰的自然意象「雲遮日」，來比喻兩人雖然交往一段時日，然而情感不夠堅定，導致一方產生患得患失，陰晴不定的幽微心緒。歌詞平實自然，又蘊含無限深意。

　　客家山歌裡，經常運用淺顯易懂、通俗有趣，眾人知曉的生活經驗、事物做比喻，無論寫人、狀物、敘事、繪景、抒情等，均能呈現動人的成果。苗栗客家山歌中，常見的有明喻、隱喻、略喻、借喻四種，以下分述說明。

1　明喻

　　凡「本體」、「喻詞」、「喻體」三者具備的譬喻，稱為「明喻」[43]，其基本構成方式是「甲（本體）像（喻詞）乙（喻體）」。客家山歌中常以「像」、「如」、「恰似」、「彷彿」、「好比」等作為喻詞，用以形容意中人外貌、描述心情、叮嚀囑咐等，如：

> 米篩[44]篩米穀在心，阿哥連妹愛真心；
> 莫像米篩千隻眼，愛像臘燭一條心。[45]

歌詞中藉由與生產生活相關的「米篩篩米穀在心」事件起興，引出詩中一件重要生產勞動的工具──「米篩」，並用「穀在心」盼望對方能將戀情惦記在心中。女子叮嚀阿哥，若有心相連，切莫像米篩「千

42 歌詞為李月琴手抄本，劉鈞章採錄。
43 黃慶萱，《修辭學》（臺北：三民書局，2010年1月），頁327。
44 米篩：用細竹篾編成有漏孔的篩子，作為篩米的竹器。是農事必備的器具。
45 歌詞為造橋鄉大龍歌謠班提供。

隻眼」般，米盡可篩；應如蠟燭，自始至終專注燃燒一芯，直到燃盡為止。在歌詞中，本體是「阿哥」，喻詞是「像」，喻體是「米篩」、「蠟燭」。直接以喻詞「像」字打比方，是為明喻。

　　也有描述情人間一日不見，憂愁三日，食慾全無者：

　　　　一日唔見三日愁，千斤擔頭在心頭；
　　　　食菜恰似食藥水，食飯可比食石頭。[46]

才與情人別離一日，卻恍如千斤擔重壓於心頭，飲食如吞藥水般苦澀、如啃石頭般艱辛。以喻詞「恰似」、「可比」直接打比方，屬於明喻。

　　還有刻畫女子無論生死，皆要與郎相隨者：

　　　　生愛連來死愛連，生死都在郎身邊；
　　　　阿哥好比千年樹，阿妹變藤纏百年。[47]

歌詞中運用白描手法敘述女子的大膽堅貞，生死皆要與郎相依；並將阿哥比作千年巨樹，阿妹來生將化作藤蔓植物，繼續與情郎相纏百年。歌詞中直接以喻詞「好比」做譬喻，是為明喻。

2　隱喻

　　凡具備「本體」、「喻體」，而「喻詞」由「繫詞」如「是」、「為」等代替者，稱為「隱喻」，亦稱「暗喻」[48]，其基本構成方式是「甲（本體）是（喻詞）乙（喻體）」。苗栗客家山歌中，「喻詞」往

46 歌詞為劉鈞章提供。
47 歌詞為劉鈞章提供。
48 黃慶萱：《修辭學》（臺北：三民書局，2010年1月），頁328-329。

往由「係」代替，讓本體與喻體更緊密結合，如：

> 妹係桂花四季開，哥像蜜蜂四面來；
> 蜜蜂見花團團轉，花見蜜蜂朵朵開。[49]

歌詞將女子喻為香氣四溢的桂花，阿哥喻為聞香而至的蜜蜂。蜜蜂因花香而辛勤採蜜，桂花也由此笑顏逐開。二者相得益彰。其中，阿妹屬於本體；「係」為喻詞；桂花則為喻體。客語的「係」即為中文「是」，在此屬於隱喻。

也有將情侶喻為「葛藤」，與「花」相互交纏依賴的景象者：

> 郎係葛藤妹係花，葛藤種在花樹下；
> 葛藤纏花花纏樹，纏生纏死偓兩儕。[50]

此例將情郎喻為「葛藤」，情妹喻為「花」，以兩者相互生長、生死不離的糾纏景象，來比喻兩人生死相戀的堅強決心。運用喻詞「係」字將本體（郎、妹）與喻體（葛藤、花）相結合，是為隱喻。

還有將戀人比喻為茶葉與水者：

> 大路蕩蕩好跑馬，石崖流水好泡茶，
> 妹係茶葉郎係水，茶葉見水開心花。[51]

歌詞中將女子喻為茶葉，情郎喻為水，以茶葉沖泡在水中，緊閉的茶

49 歌詞為劉鈞章提供。
50 歌詞為劉鈞章提供。
51 歌詞為劉鈞章提供。

葉立即開花的景象，比喻戀人相見時的喜悅與歡欣的感受。

3　略喻

　　凡省略「喻詞」，只有「本體」、「喻體」的譬喻，稱為「略喻」
[52]，其基本構成方式為「甲（本體）－乙（喻體）」。即使少了喻詞，
本體與喻體在形式上仍如明喻，同樣屬類似關係。苗栗客家山歌在略
喻表現上，本體和喻體往往各自成句，以並列方式呈現，如：

> 打鼓愛打鼓中心，打到鼓邊無聲音；
> 交情愛交有情人，交到無情枉費心。[53]

歌詞中以打鼓要打鼓中心才能發出清晰的聲響，比喻要與有情者相交
往，否則將如同敲到鼓的邊緣一般，徒勞無功。前兩句為本體，後兩
句為喻體，省去喻詞，是為略喻。以整齊的排比形式呈現，簡單明
瞭，增強了節奏感與韻律性。

　　也有透過誇飾修辭，強化男子心中愛慕之意者：

> 牛眼[54]開花頭到尾，唔當牡丹花一枝；
> 路上逢連千萬隻，總無一隻[55]當得你。[56]

此例將龍眼開花數量再繁多，卻不如一枝牡丹花的嬌豔美麗景象，比
喻男子在路上相遇的千萬個女子，也比不上情妹讓人悸動、懷念。末

52　黃慶萱：《修辭學》（臺北：三民書局，2010年1月），頁332。
53　歌詞為造橋鄉大龍歌謠班提供。
54　牛眼：龍眼。
55　一隻：一個。
56　歌詞為劉鈞章提供。

兩句運用誇飾修辭，加強了男子對女子的愛慕心情。前兩句為本體，後兩句為喻體，省去喻詞，是為略喻。

也有以竹子無法筆直生長的景象，比喻家貧無法與情妹偕老者：

> 一心種竹望上天，誰知緊[57]大尾緊彎；
> 一心同妹望偕老，無奈家貧無法全。[58]

歌詞中以期待所種的竹子能筆直向上生長，無奈越長大尾端卻越彎曲的景況，來比喻滿心想與情妹白頭偕老，卻因家貧無法成全這椿美事，只能暗自悲懷嘆息。前兩句為本體，後兩句為喻體，省去喻詞，是為略喻。

4 借喻

凡將「本體」、「喻詞」省略，僅剩「喻體」的，稱為「借喻」[59]，其基本結構是「甲（本體）被乙（喻體）所取代」。從明喻到隱喻，到借喻，本體與喻體的聯繫越來越緊密，喻體越占主要地位，語言形式也越短。借喻因為形式簡單，僅有喻體，所欲表達的主旨通常在「言外之意」，十分耐人尋味，如：

> 新做鳥籠畜[60]鳳凰，鳳凰畜大飛過崗；
> 手擐鳥籠嘍[61]鳥轉，嘍鳥唔轉枉心腸。[62]

57 緊：「越……」的意思，程度副詞。
58 歌詞為劉鈞章提供。
59 黃慶萱：《修辭學》（臺北：三民書局，2010年1月），頁324。
60 畜：飼養。
61 嘍：呼喚。
62 歌詞為劉鈞章提供之李月琴手抄本。

歌詞表面是養鳥之人將鳳凰養大之後，以為今後將永遠相隨，陪伴自己，豈知釋放出的鳳凰一去不復返，再三呼喚也無法挽回，故而落寞無奈。實際上深層涵義，是將「鳳凰」喻為「意中人」，明知對方已無心於這段關係，自己卻不甘心放棄，最後他（或她）毅然決然遠去，徒留自己傷悲。喻體為「鳳凰」，本體為「意中人」，省去本體、喻詞，故為借喻。

也有將花喻為意中人者：

> 一棵花樹靠路邊，手攀花樹問花名；
> 手攀花樹問花姓，問得名姓好交情。[63]

這首情歌之意，表面看到的是一棵花樹，想要問其姓名，實際上卻是將「花」影射為「意中人」，見其佇立在路旁，藉由問其芳名，期盼能有好交情。省去本體、喻詞，只剩下喻體「花」代替本體「意中人」，是為借喻。

也有將「蘭花」代替「意中人」的比喻，如：

> 一盆蘭花海中心，想愛探花海又深；
> 脫忒衣衫齊頸水，風流浸死也甘心。[64]

歌詞中表面敘述高節脫俗的蘭花幽居深海，我欲前往探看，卻因海水深遠阻遏，而躊躇難進。實際上將「蘭花」喻為「意中人」，「海」則喻為她身邊無數的追求者，或任何阻礙兩人相識、相戀的機緣。即使困難重重，最後仍決定放手一搏，即使丟失性命也無怨無悔。省去本

63 歌詞為劉鈞章提供。
64 歌詞為劉鈞章提供。

體、喻詞，直接以喻體「蘭花」代替喻體「意中人」，是為借喻。

（二）神形畢現的比擬（轉化）

比擬，可分成「擬人」和「擬物」兩大類。也叫做「擬化」，或「轉化」，就是把人當作物，或把物當作人來描寫。比擬的關鍵，就在於「轉」變了事物原來的屬性，把它「化」為他種事物。例如，把人當物，人就具備了物的特性；同樣的，把物當人，它就具有人的感情和思想。無論是人變成物、或物變為人，都能表現出非常鮮明的物我交融的情感色彩。[65]「擬人」就是把事物當成有思想、有情感的人類來描寫，予以人性化。如曹植〈七步詩〉：「煮豆燃豆萁，豆在釜中泣；本是同根生，相煎何太急？」[66]豆為植物，作者卻將人的感情與處境投射在豆中，不但會說話，甚至會哭泣，表達出曹植心中受迫害，卻不得明說之情。「擬物」則為將人當成物，或將一物當成另一物來寫，予以物性化。如白居易〈琵琶行〉：「間關鶯語花底滑，幽咽泉流水下灘。」[67]作者將琵琶女彈奏出的樂曲聲，比擬成鳥鳴「間關」之聲，輕快而流利；又如流水「幽咽」之聲，悲抑哽塞。通過音樂形象的轉化，展現琵琶女起伏迴盪的心境。

苗栗客家山歌中，運用比擬者，筆者只採錄到兩條，其一為：

畫眉飛落鳳凰台，畫眉問佢奈位[68]來；
阿哥路頭千里遠，因為花香隨風來。[69]

65 黃麗貞：《實用修辭學》（臺北：國家出版社，2000年4月），頁117、477。
66 魏・曹植：《曹子建集》（臺北：臺灣商務印書館景文淵閣四庫全書本），卷5，頁13。
67 清聖祖御定：《全唐詩》（七）（臺北：明倫書社，1971年），頁4821。
68 奈位：哪裡、何處。
69 歌詞為劉鈞章提供。

此例敘述阿哥在路途中巧遇飛落鳳凰台的畫眉，問他來自何方？阿哥只道聞花香而來。次句借著一個「問」字，即賦予畫眉人性化的形象，是為比擬中的「擬人」。末句運用借喻，將「花」喻為「意中人」，說明遠道而來之因。另外一個例子，則是將人的行動、感情，運用在麻雀築巢上：

> 禾嗶做鬥[70]團團圓，舊年前年緊相連；
> 番番做事人阻隔，仰般[71]婚姻按困難。[72]

歌詞中將人特有的「相連」、「做事」、「婚姻」之性質，運用在麻雀築巢上，賦予人性化形象，屬於比擬中的「擬人」。

三　托物興詞的興

興，即「起興」。《說文解字》：「興，起也。」[73]引申為一切事物興起之稱。歷代對於賦、比、興三義的解說，以「興」的說法最為繁複。劉勰《文心雕龍‧比興》云：「興者，起也。……起情者依微以擬議。」[74]他認為興是托物起興，依照含意隱微的事物來寄託情意。比與興的差異在於「比顯而興隱」，比喻是懷著憤激的感情來指斥，

70 禾嗶做鬥：指麻雀築巢。

71 仰般：為何。

72 客家山歌研究專集編輯委員會，《客家山歌研究專集》（客家山歌研究專集編輯委員會，1981年），頁85。

73 許慎撰，段玉裁注：《新添古音說文解字注》（臺北：紅葉文化事業公司，2001年10月增修一版二刷），頁106。

74 劉勰著、周振甫譯注：《文心雕龍譯注》（臺北：五南圖書出版公司，1987年），頁438。

起興是用婉轉的譬喻來寄託用意。[75]鍾嶸《詩品》則云:「文已盡而意有餘,興也。」[76]以為興能夠渲染氣氛,襯托情境,餘韻無窮。朱熹《詩集傳》:「興者,先言他物以引起所詠之詞也。」[77]說明興的功能,在於先描繪某種事物的形象內容,藉此引起所要咏唱的主題。姚際恆《詩經通論》:「興者,但借物以起興,不必與正義相關也。」[78]揭示起興的內容,可與主旨相關,也可不必相關,視情況而定。葉嘉瑩《迦陵談詩二集》:「所謂興者,是因某一事物之觸發而引出所欲敘寫之事物的一種表達方法。」[79]即為經由眼前某一景物,產生聯想,引出所欲表達之心意。「觸景生情」便屬此類。

綜前所述,「起興」就其內容與作用來說,可歸納為三類情況:一是與上下文無必然的聯繫,僅有發端起情與定韻作用,不取其義的起興。二是與正文內容有聯繫,而且常常和「比」結合運用,為兼有比喻意義的起興。三是具有渲染氣氛與烘托形象的作用,並能加深主旨的起興。在客家山歌中,起興句,是情感表現的前奏,它常常是歌者「觸景生情」唱出的歌頭,進而「借景抒懷」,以引起下文。有如一齣戲的開場,運用得好,能先聲奪人,引起聽眾的注意,突出所詠之物或所抒之情。以下分別解說。

(一)發端起情與定韻作用,不取其義之起興

這一類的起興,首句只是整首山歌的引子,與下文的意義無直接

75 劉勰著、周振甫譯注:《文心雕龍譯注》(臺北:五南圖書出版公司,1987年),頁439。

76 楊祖聿:《詩品校注》(臺北:文史哲出版社,1981年),頁2。

77 宋‧朱熹集註:《詩集傳》(臺北:中華書局,1982年),頁3。

78 清‧姚際恆:《詩經通論》(上海:上海古籍出版社,《續修四庫全書》,1995年),卷62,頁8。

79 葉嘉瑩:《迦陵談詩二集》(臺北:東大圖書公司,1999年),頁119。

關聯，僅有發端起情與定韻作用。[80]如：

> 大路恁大好跑馬，日夜思念妹屋家，
> 三餐食飯思想起，目汁流來準[81]飯扒。[82]

此例旨在揭示男子日夜思念阿妹的心情。每逢用餐時刻，總會憶起情妹，眼中的淚亦隨之奪眶而出，落入餐飯裡。首句以寬敞的大路適合馬的奔跑起興，與正文無關，僅有定韻作用。

也有描述相思成疾者：

> 牛眼脫殼眼肉圓，一日唔見似三年；
> 三日唔曾見到妹，傷風感冒都齊全。[83]

首句以龍眼脫殼之景起興，接續道出對於心上人的幽幽思念。「一日不見，如隔三秋」，三日不見，不僅相思難以排解，傷風、感冒甚至結伴同來探訪，身心煎熬，苦不堪言。首句非主要歌詠對象，與下文主體無關，僅有押韻作用。

（二）兼有比喻意義的起興

此類的起興與下文「所詠之辭」在意義上有某種相似的特徵，因而能起一定的譬喻作用。[84]如：

80 夏傳才：《詩經語言藝術新編》（北京：語文出版社，1998年），頁147。

81 準：當作。

82 歌詞為劉鈞章提供，李月琴手抄本。

83 歌詞為劉鈞章提供。

84 夏傳才：《詩經語言藝術新編》（北京：語文出版社，1998年），頁147。

> 大樹倒忒頭還在，檀香燒忒一爐灰，
>
> 手挽欄杆啄目睡[85]，阿哥有情托夢來。[86]

頭兩句以景起興：大樹砍倒，根莖仍在；檀香燒完，餘燼猶存，比喻與情人別離後的女子，情意依舊翻湧，百無聊賴時光裡，倚著欄杆打盹，期盼阿哥若有情，切記托夢，捎來信息。借物詠情，為兼有比喻意義的起興。

另有以荔枝成熟轉紅的姿態，比喻情妹的害羞模樣：

> 一樹荔枝半樹紅，荔枝熟了像燈籠；
>
> 哥愛連妹先開口，等妹開口面會紅。[87]

歌詞以一棵成熟的荔枝樹起興，向心上人暗示：情郎如有意，應先開口追求，若要等妹開口告白，屆時雙頰一定如成熟的荔枝般嬌羞通紅，不知所云。以荔枝成熟如燈籠，喻女子害羞臉紅的容貌，為兼有比喻意義的比興。

（三）渲染氣氛與烘托形象，加深主旨的起興

此類的起興對正文有渲染氣氛與烘托形象[88]、並加深主旨的作用，達到言雖盡而意無窮的效果。如：

> 上樑燕仔下樑飛，同陣出門同陣歸；

85 啄目睡：打瞌睡。

86 歌詞為造橋鄉大龍歌謠班提供。

87 歌詞為劉鈞章提供之吳聲德手抄本。

88 夏傳才：《詩經語言藝術新編》（北京：語文出版社，1998年），頁147。

　　阿哥出門無信轉，目汁流來好洗衣。[89]

首兩句以雙雙飛行的燕子起興，挑起女子懷念情郎落寞的心緒。久別
的情人，至今仍無音訊，不覺潸然淚下。末句運用誇飾修辭，淚水之
多至足以洗滌衣服，顯其思念之篤，及與阿哥之情深意濃。藉由雙飛
的燕子，渲染出其幸福的情景，並烘托出女子孤獨無依的心境，造成
強烈的對比。

　　也有透過花生所包之的果仁來起興，強化戀人間深厚之情者：

　　　　一莢番豆兩粒仁，哥包食著妹包情；
　　　　哥包阿妹九十九，妹包阿哥一生人。[90]

首句以花生所夾之兩粒果仁起興，來影射情哥與情妹二人的互相包容
對方，希冀一生一世，永不分離。以一顆花生只包蘊兩顆果仁的形
象，烘托出男女雙方堅定的愛情。末兩句運用重複句式敘述戀人間互
許承諾之情，扣人心弦，回味無窮。

　　也有由連綿的春雨、放苞的荷花，思及兩人離散：

　　　　春雨連綿唔見天，放苞荷花唔結蓮；
　　　　荷花生來蓮葉伴，情哥幾時在身邊。[91]

首兩句以春雨連綿不見天，與待放的荷花卻無結蓮之景起興，續言荷
花生來即有蓮葉相伴，帶到末句主旨——我的情郎能有多少時刻在身

89 歌詞為劉鈞章提供。

90 歌詞為劉鈞章提供之吳聲德手抄本。

91 歌詞為劉鈞章提供。

邊呢？以迷濛的雨景渲染出淒迷的氣氛，並以所見蓮葉伴荷花之景，對比烘托出女子孤寂寡歡，輕聲歎息的形象，景真情濃，具強化主旨的功能。

客家山歌深植於庶民的生活土壤中，與庶民的生活、思想、感情息息相關，舉凡山、水、草、花、鳥、獸……，或季節轉換、時序的推移、天氣的變化等，所見之景、所觸之物、所歷之事，皆能引發歌者的綿綿思緒，故於歌詞中處處體現濃厚的自然氣息。那些眼前景或口頭語，無論是歌者或聽者，都熟稔於心，非常親切。再經由賦、比、興表現手法的融會運用，創造出一種自然渾成的清新意境，於平實處見奇巧，於淺顯中蘊含深意，耐人吟詠，增強了山歌的美感與旨趣。

第二節　苗栗客家山歌的修辭藝術

修辭意指在特定的語言環境下，選取恰當的語言形式，表達一定的思想內容，以增強表達效果的活動。[92]客家山歌緣起於鄉村、田野、山林間，無論茶餘飯後，或是農忙之餘，興致一來，便引吭高歌。歌者多數為一般民眾，在歌唱時多融入日常生活的元素，或抒發情感，或與人交流，或描繪景物，或敘述事件等，有時讓聽者感到意猶未盡、流暢動人、音調鏗鏘，即在於運用了修辭方式。在日常交際言談語言中，本身即已存在許多修辭技巧，藉此能加強表達效果的需要，也較具說服力，使聽者產生共鳴。歌者經由反覆對語言的實驗與運用，久之，憑藉對語言詞彙的敏銳度，不須刻意，隨口唱出，便能震撼聽者的心靈，一首歌詞中，可能就具備多重修辭。以下擬就苗栗客家山歌歌詞裡常見的修辭藝術，梳理客家山歌在言辭上的巧妙運用。

92 黎運漢，張維耿編著：《現代漢語修辭學》（香港：商務印書館，1986年），頁3。

一　言此意彼的雙關

　　以一語同時兼顧到兩件事物或兼合兩種意義的修辭方法，謂之「雙關」[93]，有時也稱「隱語」。表面上顯現是此義，實際上有更深一層言外之意，而言外之意才是真正的主旨所在。如李商隱〈無題〉：「春蠶到死絲方盡，蠟炬成灰淚始乾。」[94]以「絲」諧音雙關「思」，「淚」的辭義兼含「蠟淚」與「人淚」。將詩中主角為相思之情而作繭自縛與自我煎熬的傷痛，描繪地淋漓盡致，令人蕩氣迴腸。[95]雙關修辭在客家山歌運用上，以「諧音」與「語義」雙關最為普遍，賴碧霞云：「客族本來就是文化極高又含蓄的民族，而有些唱詞，尤其是涉及感情、色情或諷刺方面的文字，為了易於、敢於表達起見，往往借用同音異字——諧音或陰喻隱字——雙關語來表達。同時很容易引起人們之會心、共鳴。」[96]揭示以雙關語表達含蓄的情思或諷刺的意念，乃為客家山歌的普遍特色，其中又以情歌中的雙關修辭運用得最為廣泛。如：

> 新打酒壺兩面光，十人見到九人摸；
> 人人都話係好錫，就係唔知有鉛無。[97]

歌詞大意為：新製的一個酒壺，人見人愛，一致認定是由好的「錫」所製，然不知是否含「鉛」成分在其中。「錫」與客語之「惜」同音，「鉛」與客語之「緣」同音。表面上問酒壺的材質，透過諧音雙關，

93　沈謙編著：《修辭學》（臺北：國立空中大學，1995年1月），頁62。
94　清・聖祖御定：《全唐詩》（八）（臺北：明倫書社，1971年），頁6168。
95　沈謙編著：《修辭學》（臺北：國立空中大學，1995年1月），頁68。
96　賴碧霞：《台灣客家山歌》（臺北：百科文化公司，1983年1月），頁5。
97　歌詞為劉鈞章提供。

言外之意在探訪女子的心意如何，虛實相生，綿綿情意，饒有韻致。

亦有借「欖」之音表達客語「攬」之意者：

> 阿妹愛欖笑嘻嘻，欖上阿哥丟分妳；
> 阿哥阿妹同愛欖，上欖下欖連一枝。[98]

歌詞大意為一女子想吃橄欖，希望橄欖樹上的阿哥摘給她。由於「欖」與客語之「攬」同音（攬：客語中為「擁抱」之意），藉「欖」之音表示「攬」之意，語言鮮活生動，呈現出男女二人在橄欖樹上、樹下的歡樂氛圍。

另有以「仁」雙關「人」者：

> 一莢番豆[99]兩隻仁，同莢同根倕兩人；
> 一同生來一同死，生死唔再連別人。[100]

歌詞中以花生同根同莢、同生同死的特性，說明與戀人的感情就如同花生，無論生死皆在一起，不再與他者相連。「仁」諧音雙關「人」，其詞義同時兼含「花生仁」與「戀人」，將抽象的情感具體化，形象鮮明而深刻。

語義雙關方面，最有特色便是運用「心」的語義多元性詠唱[101]，如：

98　歌詞為劉鈞章提供。

99　番豆：花生。

100　歌詞為劉鈞章提供。

101　彭維杰：〈台灣客家歌謠的婉言與諧趣──以苗栗山歌為討論範圍〉（《2004年海峽兩岸文學與應用文學學術研討會論文選，2004年12月》），頁80。

你莫愁切做一堆，落園摘菜心留在；

有心唔怕人阻隔，竹筒放水暗中來。[102]

歌詞大意在安慰對方切莫因外在阻力無法相戀，而感到悲愁。只要有心，暗中交往也無妨。「心」的語義兼含「菜心」與「眷戀之心」，將菜心留在菜園，雙關內心依然流連眷戀在另一半身上，不忍離去。

也有透過香蕉樹「從頭到尾一條心」，雙關對情人專情者：

妹講真情就真情，奈[103]有多心想別人；

唔信你看芎蕉樹，從頭到尾一條心。[104]

相愛容易相處難，歌詞中的女主角遭情人誤會有二心，藉由香蕉樹通透一心表明自己忠貞不渝。「從頭到尾一條心」既指香蕉的心，亦指情妹的心，是為語義雙關。

雙關修辭於客家山歌中運用相當普遍，如諧音雙關，除上述之例，尚有以「芯」諧音「心」者，如：「壁上掛隻銀燈盞，囑妹添油莫換芯」、「有心放棉就長情，燈草落甌就蒸芯」；以「廊」諧音「郎」者，如：「做屋三間連兩側，問妹愛廊唔愛廊」；以「歌」諧音「哥」者，如：「山上飄來郎歌聲，有心接歌怕露情」；以「園」諧音「緣」者，如：「越愛心肝越愛纏，花缽種菜就無園」。詞義雙關者，尚有以燈蕊之心雙關男女之心者，如：「燈芯拿來兩頭點，看清正知共條心」；以燈心的柔軟雙關內心柔軟者，如：「燈芯當做象牙筷，外面硬來心裡軟」等。由此呈示出山歌歌者驚人的「託物寓意」本領，

102 歌詞為劉鈞章提供。

103 奈：哪裡、怎麼。

104 歌詞為劉鈞章提供。

以言外之意，弦外之音，曲陳內心酸甜苦澀之情，山歌內涵也因此更為厚實，更富美感與逸趣。

二 言過其實的誇飾

語文中誇張鋪飾，使其所表達的形象情意鮮明突出，藉以加強讀者或聽眾印象的修辭方法，稱為「誇飾」。[105]誇飾修辭，可運用在時間、空間、物像、人情、數量等範圍。劉勰《文心雕龍‧誇飾》:「辭入煒燁，春藻不能程其艷；言在萎絕，寒谷未足成其凋；談歡則字與笑並，論感則聲共泣偕；信可以發蘊而飛滯，披瞽而駭龍矣。」[106]說明若能善用誇飾，在生花妙筆下，寫景狀物，能突顯其特徵聲貌；抒情言志，能引起讀者豐富的想像，從而獲得鮮明、深刻的印象，引起聯想與共鳴，所謂「莫不因誇以成狀，沿飾而得奇也」。[107]如白居易〈琵琶行〉:「千呼萬喚始出來，猶抱琵琶半遮面。」[108]運用數量上的誇飾，如見琵琶女的嬌羞矜持。又如漢樂府〈陌上桑〉:「行者見羅敷，下擔捋髭鬚。少年見羅敷，脫帽著帩頭。耕者忘其犁，鋤者忘其鋤。來歸相怨怒，但坐觀羅敷。」[109]詩人通過「行者」假裝歇息，放擔凝視，忘情捋鬚；「少年」脫帽理巾，欲逗引羅敷，盼其回眸一笑；桑林旁的「耕」、「鋤」者，甚至忘了勞作；運用詼諧而誇張的描寫，側面烘托、著力渲染羅敷的美麗動人。客家山歌中，亦常運用誇

105 沈謙編著:《修辭學》（臺北:國立空中大學，1995年1月），頁118。

106 劉勰著、周振甫譯注:《文心雕龍譯注》（臺北:五南圖書出版公司，1987年），頁452。

107 劉勰著、周振甫譯注:《文心雕龍譯注》（臺北:五南圖書出版公司，1987年），頁452。

108 清‧聖祖御定:《全唐詩》（七）（臺北:明倫書社，1971年），頁4821。

109 宋‧郭茂倩:《樂府詩集（一）》（臺北:里仁書局，1980年），頁411。

飾技巧，來強化心中極致的情感。如：

> 送郎送到大門邊，阿哥走哩妹心酸；
> 三年兩年無信轉，床下目汁好撐船。[110]

自情郎別後，女子心酸，三年已過，竟全無音訊，飽經思念之苦所落下的淚水，已盈滿至足以撐船。末句「床下目汁好撐船」，運用誇飾修辭，表達其「極悲、極苦」之情；女子對情郎的音訊，由期待盼望，至失望，至絕望，日日以淚洗面，累積之量，足以撐船，其悲淒、煎熬與相思之情，不言而喻。

另有藉由誇飾強調「極樂」之情者：

> 寅時[111]搭信卯時[112]來，嬲到兩人心花開；
> 嬲到日頭紗紗轉，嬲到月光跌下來。[113]

戀人相約時，總是欣喜歡愉。末兩句運用誇飾筆法，用錯置的生活事物——太陽不斷旋轉，月亮跌落景象，來強化男女約會時如癡如醉的景象，誇飾心中「極樂」之情調，傳神入化。並以整齊的排比句式，增強節奏感與韻律感。

亦有藉由葛藤與花交纏景致，誇飾男女相愛至極的戀情：

> 郎係葛藤妹係花，葛藤種在花樹下；

110 歌詞為劉鈞章提供。
111 寅時：凌晨三點至五點。
112 卯時：凌晨五點至七點。
113 歌詞為劉鈞章提供。

葛藤纏花花纏樹，纏生纏死倕兩儕。[114]

看這對癡情男女愛得多熱烈、多陶醉！歌中將熱戀中的男女直接喻為葛藤與花，並以藤、花交纏景象，結合誇飾手法，並重複使用「纏」字，活脫脫地刻劃出一對如膠似漆、生死相纏的戀人來。此處的誇飾建立於現實存在的葛花相纏客觀事物基礎上，入情入理，因此聽來感人肺腑，亦體現歌者感情之濃。

三　連綿迴環的頂針

頂針，又名「頂真」、「聯珠」、「蟬聯」[115]，意指利用上文的結尾作下文的開頭，前後緊接，蟬連而下，使得文章緊湊而顯現上遞下接的修辭方式。[116]如漢樂府〈飲馬長城窟行〉:「青青河畔草，綿綿思遠道；遠道不可思，宿昔夢見之。夢見在我傍，忽覺在他鄉。他鄉各異縣，展轉不相見。」[117]敘述女主角懷念遠行的丈夫，情思哀切委婉。在字句上迭用頂針:「遠道」、「夢見」與「他鄉」，表現了迴環相生，連綿不絕之美[118]，並透過綿綿青草之景，渲染出思婦的綿綿情思，婉轉而動人。

頂針修辭，亦即客家山歌常用的「尾駁尾」手法，它能製造上下連綴、環環相扣、語氣連貫，表達出連綿、迴環曲折的情感。如:

114 歌詞為劉鈞章提供。

115 黎運漢，張維耿編著:《現代漢語修辭學》（香港:商務印書館香港分館，1986年），頁160。

116 沈謙編著:《修辭學》（臺北:國立空中大學，1995年1月），頁118。黎運漢、張維耿編著:《現代漢語修辭學》（香港:商務印書館香港分館，1986年），頁160。

117 宋‧郭茂倩:《樂府詩集》（臺北:里仁書局，1980年），頁556。

118 沈謙編著:《修辭學》（臺北:國立空中大學，1995年1月），頁536。

> 日頭落山出月光，月光照河又照江；
> 萬丈深潭照到底，月光難照郎心腸。[119]

歌詞描述女子觀月，見到月光映照在江河之上，即使是萬丈深潭底部，也能見其光亮，卻無法照見情郎的心腸，飽含感嘆之情。月光猶如明鏡，能照鑑事物，「月光」之詞，蟬連而下，並在末句重複運用，呈現出女主人因無法明瞭情郎心中意念，而產生之感慨情思，不勝唏噓！

也有以「情人」之詞接連上下句，強化心中懷思之情：

> 大氣透出[120]心唔明，心心掛念有情人，
> 情人真久無見面，唔知情人樣般形。[121]

與情人久未會面，故而時時繫念，不斷揣想著他（她）最近過得可好？變得如何？在第二句句末，與第三句句首，甚至末句句中，皆重複使用「情人」二字，呈示其對心上人牽掛，與企盼再次約會的癡情。

四 節奏鮮明的類疊

同一個字詞或語句，在語文中接二連三地重複出現的修辭方法，是為「類疊」[122]。重複是格律詩的大忌，對於民歌來說，卻是一個重要的修辭手法。重複的使用，能突出思想感情，加強節奏感，增添語

119 歌詞為葉素嬌提供。
120 大氣透出：深深嘆息。
121 樣般形：變成什麼模樣。歌詞為劉鈞章提供。
122 沈謙編著：《修辭學》（臺北：國立空中大學，1995年1月），頁424。

言文辭的美感。如酈道元《水經注・江水》:「朝發黃牛,暮宿黃牛。三朝三暮,黃牛如故。」[123]歌詞說,早上開船,看見黃牛;天晚停船,看見黃牛;船行三天三夜,懸崖上如黃牛一般的景色依然清楚。雖僅有四句,卻清楚刻劃黃牛峽山高水曲,客船迂迴前進的情景。[124]「黃牛」一詞,出現三次,不但不顯得累贅,反而突顯「黃牛」之景,加深讀者印象。又如陶潛〈歸去來辭〉:「舟搖搖以輕颺,風飄飄而吹衣。」[125]描敘歸途水行情景。以疊字「搖搖」、「飄飄」狀船搖動、風吹拂衣之貌,同時顯現一股輕快喜悅的筆調。客家山歌的類疊修辭,常以「緊想……,緊想……」、「因為……,因為……」、「又愛……,又愛……」、「……愛……,……愛……」等句型表示,如:

> 目仔[126]好睡睡得佢[127],他人妻子莫想佢;
> 緊想釅茶[128]肚緊渴,緊想阿妹夜緊長。[129]

歌詞大意在勸誡莫想他人之妻。末兩句用「緊想……,緊想……」的類疊修辭,言熱茶越喝,越覺口渴;越思念情妹,越覺長夜漫漫,忐忑不安。

亦有運用「因為……,因為……」句式,披露欲與意中人相連:

123 後魏・酈道元撰:《水經注》(北京:中華書局,1991年),卷34,頁1756。

124 蔚家麟、鄔維新、朱蓓編:《歌謠研究資料選》(武昌:中國民間文藝研究會湖北分會,1989年),頁51。

125 晉・陶潛著,龔斌校箋:《陶淵明集校箋》(上海:上海古籍出版社,2004年3月),頁391。

126 目仔:睡眠。

127 佢:代詞,指睡眠。

128 釅茶:茶葉茶。

129 歌詞為劉鈞章提供。

半山做屋敧對敧[130]，因為無瓦蓋藟萁[131]；
因為無床眠凳板，因為無雙來連你。[132]

首句為起興句，描寫半山腰所建的屋宇，怎麼看都是傾斜貌。接續言因為無瓦，故以草建屋。因為無床，故睡板凳。末句揭示主旨，因為單身，所以欲與你相連。繞了一大圈，欲語還休，重複運用「因為」，只為傳遞愛慕之意。暗戀的滋味、青澀的告白畫面，躍然紙上。

亦有透過「又愛……，又愛……」句式，呈現女子擇偶條件：

紅米煮來白米心，唔知阿妹麼个[133]心；
又愛人才合妹意，又愛言語合妹心。[134]

此例以紅米煮熟變成白米之心起興，接續提出男子的疑問，而此疑問在下句點明答案。女子的擇偶條件，必須是人才，亦須具備口才，才能合乎要求。

也有運用「……愛……，……愛……」、「……緊……緊……」句型者，如：

食酒愛食竹葉青，連妹愛連有情人；

130 敧：傾斜。
131 藟萁：芒萁（Dicranopteris linearis），厥類植物。在外型上，葉子分岔成V字型的芒萁，像一把綠色的剪刀，舊時用來引火燒柴煮飯。割藟萁是客家山村常見的農事，許多山歌與此活動相關，如：「日頭一出千條鬚，阿妹上山割藟萁」、「兩人山中割藟萁，藟萁頭下好交情」（歌詞皆為劉鈞章提供）。
132 歌詞為劉鈞章提供。
133 麼个：什麼。
134 歌詞為劉鈞章提供。

　　好酒緊食就緊醉，好妹緊看緊開心。[135]

歌詞中第一句對應第二句，第三句對應第四句，兩兩形成整齊的句式。
酒酣耳熱時，總易激起浪漫的情愫，心上人的身影不禁飄忽腦海，因
此以「食酒」對「連妹」；酒越喝越讓人沉醉，越欣賞情意好的阿妹，
越讓人開懷。利用類疊修辭，將喝酒之事與連妹之情，做了巧妙連結。
後兩句更重複出現「緊」字，既顯出心情激昂歡快，亦大大增強了音
韻的美感和力度，十分貼切地反映了小伙子的積極追求神態。

　　也有運用類疊，描寫轟轟烈烈的承諾者：

　　還生同郎結鴛鴦，死裡同妹共墳堂；
　　食飯兩人共凳桌，睡目兩人共張床。[136]

歌詞中首兩句為映襯，後兩句為類疊修辭。主旨在敘述戀人間至死不
渝的盟誓。首兩句言生時要與情郎共結鴛鴦，死時要同情妹葬在同一
墳堂；此二句亦運用互文結構，首句既是同郎，也是同妹結鴛鴦；次
句既是同妹，也是同郎共墳堂。接續說用餐時兩人要坐在同一張桌
椅，入眠時要睡同張床。無論死生皆要相隨，形影不離。雖直露但貼
切合宜，突現對愛情的堅貞。

　　至於整首運用類疊者，如：

　　金雞難捨鳳凰窠，情哥難捨妹姣娥[137]；
　　天鵝離伴朝朝望，目汁如霜夜夜落。[138]

135 歌詞為吳聲德手抄本，劉鈞章採錄。
136 歌詞為劉鈞章提供。
137 姣娥：形容女子溫柔靚美。
138 歌詞為劉鈞章提供。

首句以金雞難捨鳳凰的巢穴起興，接續其意，述說情哥難捨面貌姣好的情妹，連用「難捨」表達纏綿的情思。後二句言別後思緒，如離伴的天鵝，朝朝盼望，躊躇滿懷，以致淚如秋霜，夜夜滴落。此二句亦具互文性，天鵝是「朝朝」、「夜夜」盼望，情哥之淚亦「朝朝」、「夜夜」落。利用類疊，強調情郎相思至深，與別離時的淒清無奈。

五　餘韻無窮的設問

　　行文之時，刻意設計問句的形式，以吸引對象注意的修辭方法，謂之「設問」。[139]如王翰〈涼州詞〉：「葡萄美酒夜光杯，欲飲琵琶馬上催。醉臥沙場君莫笑，古來征戰幾人回？」[140]此詩表面上寫得豪邁激昂，立意卻十分沉痛悲壯，末句「古來征戰幾人回」之問，加深了「古來征戰鮮有人歸」之慘痛[141]，強化了悲憤的語勢。

　　設問可用在篇首，以提示全篇主旨，用於結尾則能增進文章餘韻。[142]苗栗客家山歌通常會將「奈久」、「奈日」置於句末，表示設問的語氣，如：

　　　　慢慢行來看月光，一行行到鴛鴦崗；
　　　　問聲阿妹情恁好，奈久下來結成雙？[143]

歌詞描述戀人在浪漫的月色下，行至鴛鴦崗時，男子忽然駐足，低聲輕問阿妹：「何時才能成雙呢？」末句運用設問，呈顯男子飽含深

139 沈謙編著：《修辭學》（臺北：國立空中大學，1995年1月），頁258。
140 中華書局校訂：《全唐詩》（北京：中華書局，1960年），卷156，頁1605。
141 沈謙編著：《修辭學》（臺北：國立空中大學，1995年1月），頁269。
142 沈謙編著：《修辭學》（臺北：國立空中大學，1995年1月），頁258。
143 歌詞為劉鈞章提供。

情，渴望聽見肯定答案之期待，含蓄內蘊，耐人回味。

也有結合類疊修辭，表達心中牽掛之情者：

> 日頭一出千條鬚，𠊎个心肝掛念妳；
> 𠊎个心肝掛念妹，等到奈日結夫妻？[144]

歌詞大意在敘述男子心中時時掛念情妹，不禁問，何時才能結為連理呢？第二、三句亦使用類疊修辭，以「𠊎个心肝」強化與情妹成為夫婦的想望。

也有描述分群之後，探問何時才能重逢者：

> 講到愛轉就分群，十分難捨哥顏容；
> 東海打魚西海放，等到奈日再相逢？[145]

歌詞大意為與情人別後的不捨，與期待再相逢的心情。末句運用雙關修辭，就第三句而言，在問「魚」何時相逢。就首二句言，在詢問何日才能與「你」（阿哥）再相逢？後者的言外之意，才是主旨所在。

六　委婉蘊蓄的婉曲

不直接表達本意，只用委婉曲折的方式，含蓄閃爍的言辭，流露或暗示本意，謂之「婉曲」。[146]如古詩十九首的〈行行重行行〉：「行行重行行，與君生別離。相去萬餘里，各在天一涯。道路阻且長，會面

144 歌詞為吳聲德手抄本，劉鈞章採錄。

145 歌詞為劉鈞章提供。

146 沈謙編著：《修辭學》（臺北：國立空中大學，1995年1月），頁134。

安可知？胡馬依北風，越鳥巢南枝。相去日已遠，衣帶日已緩。」[147]
此為思婦懷人之詩，作者在字面上卻只說「胡馬」、「越鳥」，而不言
人。末兩句「相去日已遠，衣帶日已緩」的描述，揭示女主角因相思
而日益消瘦，衣帶也日益寬鬆。由身體的具體變化，呈顯飽受久別思
深的精神愁苦。字面只說衣帶緩，而相思之苦與深卻已充分流露[148]，
含蓄委婉，哀而不怨。婉曲能使語言委婉、和緩、蘊蓄，含不盡之
情，見於言外。客家山歌運用婉曲修辭之例，如：

> 阿妹門前一頭梅，手攀梅枝望郎來；
> 阿姆問𠊎望麼个，𠊎望梅花奈久[149]開？[150]

歌詞大意在描述女子思君的羞澀情懷，盼郎之心緒只能訴諸於梅花；
母親問我在等待什麼？只好藉由探問梅花開放之期以示對佳期之渴
望。虛實相生，韻美情濃。
　也有以磨墨之事，暗指期盼受到心上人關愛者，如：

> 山歌就愛人來和，好墨就愛來人磨；
> 妹就好比端溪硯，一心望哥徽墨磨。[151]

女子以中國四大名硯之一「端溪硯」自比，表面上描述磨墨之事，言
外之意，希望能與情郎有美好的交情。借物詠情，意味雋永。

147 馬茂元：《古詩十九首探索》（高雄：復文圖書出版社，1991年9月再版），頁130。

148 沈謙編著：《修辭學》（臺北：國立空中大學，1995年1月），頁144。

149 奈久：何時。

150 歌詞為邱創耀提供，劉鈞章採錄。

151 歌詞為劉鈞章提供。

也有以門前竹景，聯想到戀人心事的難測：

> 門前種竹透天長，人心難測水難量；
> 日裡難測妹心事，夜裡難測妹心腸。[152]

戀人間，總免不了猜疑。有時短短一句，就能讓人胡思亂想，勞心費神一整日。歌詞以門前竹子中空、如直達天聽景象起興，聯想到人心難測。表面上說情妹心事難測，實為自己對戀人日日夜夜的牽腸掛肚，恨不得立即洞悉其心意究竟如何。歌詞中出現三次「難測」二字，男主角既期待又無奈的複雜心緒，就盡在不言中了。

七　以彼代此的借代

藉由其他名稱或語句，代替通常使用的名稱或語句的修辭方法，謂之「借代」[153]，即不直接說出要說的事物，而借用與它有密切關係的事物來代替，或用事物的局部代替整體。如蘇軾〈水調歌頭〉：「人有悲歡離合，月有陰晴圓缺，此事古難全。但願人長久，千里共嬋娟。」[154]嬋娟為姿態美好之貌，以「嬋娟」代明月，在語意上更饒富韻味意趣。善用借代，能使運字遣詞，更加鮮明具體、生動活潑。

客家山歌中，常以「心肝」借代為愛慕之人，如：

> 送妹送到龜山橋[155]，龜山橋下水滔滔；

152 歌詞為馮石養提供，劉鈞章採錄。
153 沈謙編著：《修辭學》（臺北：國立空中大學，1995年1月），頁312。
154 唐圭章編：《全宋詞》（北京：中華書局，1965年），頁280。
155 龜山橋：苗栗市與公館鄉跨後龍溪的連接大橋。

橋神面前來起福，保護心肝共一條。[156]

此為描述男子送別情妹不捨的心情。首句點明分別地點，次句以頂針修辭連接，描寫橋下滔滔的水聲，猶如心中不安的情緒，翻騰不已。途經橋神，向之祈福，引出末句「保護心肝共一條」，點出男子深埋藏在心中，惜別不捨的心情。「心肝」在此借為「情妹」之意，是為借代修辭。

也有將「心肝」借為情郎之意者，如：

食唔安來睡唔安，夜裡睡目喊心肝；
日裡喊哥愛來嫐，夜裡喊哥情莫斷。[157]

多情自古傷離別，歌詞描述女子的懷思之情。與情人別後，總是食睡不安，情深至癡，更以「心肝」直呼心愛的「阿哥」。末二句接連出現的「喊哥」二字，將少女對戀人的情意更向前推進一步，嬌柔叮嚀，溢於言表。

八　引經據典的引用

說話行文中，援引現成的語言文辭，以印證、補充、對照作者本意的修辭方法，稱之為「引用」。[158]客家山歌中，常援引歷史、神話故事、典故等，使其表現更為清晰透澈，如：

156 歌詞為劉鈞章提供。
157 歌詞為李月琴手抄本，劉鈞章採錄。
158 沈謙編著：《修辭學》（臺北：國立空中大學，1995年1月），頁349。

> 路上逢妹嬲下來，沙壩犁田恁無陪；
> 兩人路下坐等嬲，可比山伯對英台。[159]

歌詞人意描述男了在路上偶然遇見了情妹，兩人便在路邊坐下，閒聊起來，猶如梁山伯與祝英台般，那樣的輕鬆愜意。男子將梁山伯與祝英台的故事援引於山歌中，是為引用。

也有將楊家將之「穆桂英」引用在歌詞中者：

> 隔河看見花樹根，小妹頭髮兩邊分；
> 搭上胭脂抹上粉，賽過當年穆桂英。[160]

終於到了約會這日，男子遠遠發現意中人，精心梳妝打扮，其容貌之美，賽過當愛戀楊宗保而主動追求的穆桂英，更加期待相約時刻的到來。

也有引用「鐵尺磨成繡花針」者，表示只要真心相伴，最後定能成雙：

> 你有意來俚有情，鐵尺磨成繡花針；
> 阿哥係針妹係線，針行三步線來尋。[161]

倘若有心，即使鐵尺亦能磨成繡花針，阿哥好比是針，妹是線，針線永遠緊緊相隨。引用「鐵尺磨成繡花針」來加強說明，顯得典雅，也具有抒情色彩。只要兩人感情夠堅定，無論多麼艱苦，定能排除萬

159 歌詞為劉鈞章提供。
160 歌詞為劉鈞章提供。
161 歌詞為大龍歌謠班提供。

難，終成眷屬。

　　承上所述，即興編唱的客家山歌，句式簡短，卻不單調乏味，而涵蘊無窮。細繹其理，原來自然界的花鳥蟲魚、山川景致，抑或生活場景、歷史典故，在進入歌者的創作之前，都只是客觀的存在物，沒有多少藝術價值，然而經過歌者敏銳地審美觀察、體驗、生發，與修辭技巧滲透、提煉後，終於轉化成一首又一首既具有可感的形體，又富於意蘊的審美意象，活脫脫地展現歌者的美感能力與現實生活的緊密依存關係，以及庶民大眾的趣味心理，故能生生不息，流傳至今。

第三節　小結

　　文學，不只是情感和想像的藝術，同時也是語言的藝術。一個文學藝術生命的誕生，必須經過創作者的藝術構思，隨著形象的受胎、萌芽、生長，構思越來越深入，主題越來越深刻，情感越來越集中，文學對象間的關聯也愈益契合，這時，創作者的生活閱歷、情感記憶、藝術構思的深廣度，就直接影響到文學作品所呈現樣貌的深廣度。

　　苗栗客家山歌的素材，源於日常所聞、所見、所感，來自歌者不同人生階段的生活體驗與情感抒發。這諸多素材，經過創作者的情感聚結、適當的創作契機，與嫻熟的表現手法、修辭技巧的活用，再進行必要的合成，最終予以外化、物化，成為一首首聲情並茂、相映成趣的口傳藝術。因此，一首山歌雖然僅有七言四句，經由歌者的藝術構思與創造，而具有高度的文學價值。檢視山歌歌詞，從詩歌最普遍的「賦、比、興」表現手法，到雙關、誇飾、頂針、類疊、設問、婉曲、借代、引用等各種修辭，多能靈巧活用，細膩地呈顯了人情、物情、心情的感受。在援引例證時，可以發現，注重形式表現者，以「情歌」比例最高。在傳統客家社會中，禮教束縛甚嚴，男女必須保

持嚴格界限，一旦步入山間，終能大膽傾訴。偶遇心儀對象，愛戀之心口難開，經由婉轉的歌唱方式表達，一來能有效地傳遞情感，二來亦可避免尷尬。幸運者，甚至以歌為媒，覓得如意郎君，或抱得美人歸。

經由豐富多元的表現手法與各色生活場景，口頭語言的融匯、醇化，促使客家山歌雖簡練卻不單薄，雖通俗卻耐人吟詠，有些朗朗上口的詩歌謠諺或生活習慣用語，如「鐵杵磨成繡花針」、「生愛連來死愛連」、「大樹倒忒頭還在」、「摘茶愛摘」、「日頭落山」等，甚至形成耳熟能響的套語[162]，於特定情形或狀況下，重新排列組合，又形成一首新的山歌。如此一來，不僅保留客家山歌的口頭傳統，也更彰顯民間文學本色自然的藝術特質。

162 所謂「套語」，意指「運用同樣的韻律節奏，以表達一定概念的文字」，或是「一組具有同樣韻律作用的片語，其意義和文字極為相似。」換句話說，「套語」是詩歌傳承中的習慣用語和思維模式，為眾人習以為常的描繪及記述手法。「套語」在中國古典詩歌中已廣泛運用，尤其是與民間歌謠相關的《詩經》、《楚辭》、樂府民歌中，俯拾即是。客家山歌為民間文學，歌詞中也蘊含相當大量耳熟能詳的套語（詳參本論文第五章）。參見（1）陳慧樺：〈套語詩理論與《鐘鼓集》〉（刊於《中外文學》第4卷第3期，1975年8月），頁210。（2）王靖獻：《鐘與鼓——《詩經》的套語及其創作方式》（四川：四川人民出版社，1990年），頁3-4。

第四章

聲情並茂

——苗栗客家山歌的語言風格

　　客家山歌是即興編詞、隨口傳唱的民間歌謠，基本形式為七言四句，以男女對唱情歌為最大宗。在田野中唱山歌，係客家庶民於勞動中用以紓壓，表達男女愛恨情懷、訴說風土民情、歌詠生活與自然、反映審美情趣等的妙劑，為客家人生活中重要的一環，同時亦儲存客家人大量的語言材料。

　　語言風格[1]，係在作品中，由語言因素影響而形成的審美風貌和格調。換言之，即作品通過具體的語言表現形式所呈現的特質。[2]一

1　風格（style）一詞，淵源久遠，運用廣泛。在國外，源於希臘文，意為「木堆」、「石柱」、「雕刻刀」。希臘人取雕刻刀的意思加以延伸，表示以文字修飾思想和說服人的一種演講技巧。在中國，「風格」一詞始出東漢魏晉之間的文獻，主要用來評鑑人物的品貌等；降及梁朝，用來指「文章」，論述到作家創作個性與作品藝術特色；後來逐漸形成與文學相關的「文學風格」，如「作品風格」、「作家風格」、「時代風格」、「語言風格」、「地域風格」等。參見徐志平、黃錦珠《文學概論》（臺北：紅葉文化事業公司，2009年9月），頁131-132。

2　宋振華、王金鏰認為：「語言風格，是指人（或人們）在語言上的一系列的特點的綜合。」參見《語言學概論》（修訂本）（長春：吉林人民出版社，1957年），頁136。張靜言：「語言風格，是指運用語言所表現出來的各種特點的總合。」參見其《新編現代漢語》（下冊）（上海：教育，1980年），頁605。張志公：「風格是語言藝術的綜合展現。」參見其《現代漢語》（下冊）（北京：人民教育，1984年），頁118。竺家寧認為「語言風格在求『真』，主要在了解某一作家或作品使用的語言顯現之風格，並客觀、如實呈現出。」更進一步將語言風格明確分為三個領域，包括作品中「句法」、「音韻」與「詞彙」三種風格。參見其《語言風格與文學韻律》（臺北：五南圖書出版公司，2006年11月），頁15。

種語言風格的形成，有其「客觀」與「主觀」因素。客觀因素，主要指「語言材料」，不同的語言系統有各自的語言表達方式，如漢語與俄語，由於語言結構、語音系統、詞彙、語法、文字等殊異，因而形成兩個民族語言風格之異。主觀因素，主要指「人的運用」，不同時代或不同民族的人，由於生活經歷、藝術修養與才能、性格特徵等，語言表述的風貌也不一。如此，當語言材料與人相結合時，語言風格才能顯現出來。[3] 在各種主觀與客觀因素交織下，語言風格具體體現於句式、詞彙、音律、章法等各種語言方式的綜合使用而形成。

客家山歌的形式表現，是七言四句的詩歌體。字數雖然精簡，句與句間，經過巧妙連結，能如一般句子有著緊密連結的關係，形成所謂「複句結構」，促使語意更為貼切，富有連貫性。其次，山歌能廣泛流傳，延續久遠，順口、順耳及強烈的音樂性，為其重要特點。作品的音樂性，最普遍而有效的方式，即為「押韻」。利用相同相近的音韻，能使作品產生同聲相應、迴環往復之美，如劉勰《文心雕龍》所云：「聲得鹽梅，響滑榆槿」[4]，意謂文章裡的聲律，猶如烹調中的鹽梅與榆槿，起到調味與潤滑的作用。復次，客家山歌涵攝了大量重疊詞與方言詞彙，提供明快、活潑、熟悉的節奏與基調，耐人品味，因而能印記於客家人心中，傳承至今。

本章擬從「句法」、「音韻」、「詞彙」三個向度進行闡述，梳理客家山歌的語言現象，以歸結出其語言風格特質。

3 宋振華、王金鏗：《語言學概論》（修訂本）（長春：吉林人民出版社，1957年），頁137-140。

4 劉勰著，周振甫譯注：《文心雕龍譯注》（臺北：五南圖書出版公司，1987年），414。

第一節　靈活多元的句式結構

　　客家山歌，基本形式結構為七言四句。句與句間，文字雖精簡，卻如一般句子有著相同的並列、遞進、因果等連結關係，形成所謂「複句結構」。先民歌唱時，非刻意為之，而是經過積累沉澱之後，自然映現於歌詞內容，讓句與句間意義更加密合，將語意生動形象地展現出來。歌者有時為求唱腔流利，語意通順明白，或因應當時情境，往往打破基本形式，時而加入襯字，或減少字詞，使句子與曲調間產生變化，虛實映照，讓聽者產生一種特殊的效果與美感。以下分別依序析論客家山歌的句式結構與句式變化。

一　以複句式為主的句式結構

　　客家山歌大多採複句式。複句是指兩個或兩個以上相對獨立的單句形式，意義上密切相關，組成一個表意較為複雜，有統一語調的句子。複句中相對獨立的單句形式稱為「分句」。[5]客家山歌一句七言，形式雖為單句，有時也能巧妙包含兩個句型，構成複句般的連結關係。深究其由，係因客家山歌無法像一般書面語言，能不限字數、句數詳盡地敘述。如是，若欲透過簡短的二十八個字演繹完整的意涵，則必須濃縮、精簡文句。所以，表面看來是單句的客家山歌，有很高比例係由複句構築而成。基於此項特點，本節探討的複句，將不拘泥於句子長短，單句中若包含多重意義關係，亦視為複句探討。本節將客家山歌的的複句類型分為八種，以下分別闡述之。

5　黃漢生主編：《現代漢語》（北京：書目文獻出版社，1989年），頁138。

（一）並列複句

並列複句，意指分句間並列平行的關係，分別說明或描寫相關的幾件事，或一件事的幾個方面，甚至也能是對比關係。撇開表述重心，前後分句的順序往往可以調換。[6]客家山歌的並列複句多由反複、排比等的修辭方法混融而成，如是便能透過其他更具形象化的事物來突顯主題，具有相得益彰之效。且並列複句字句排列整齊統一，音律和諧悅耳，因此在客家山歌中，並列複句結構之例俯拾即是，如：

> 山歌唔論好聲音，總愛四句落板深；
> 連妹唔論人貌好，總愛兩人心合心。[7]

此例以兩句為一單位，運用排比修辭，以結構、意義相似相近的句子，敘述無論山歌是否唱得好聽，只要四句完整唱出，音韻諧和，觸動人心即可。說明與女子相戀不重外貌，只需兩人情投意合，心靈相繫。前後分別歌頌出同性質的內容，整齊且具韻律感，形成並列複句。

此外，尚有諷刺男子用情不專之例，如：

> 一个阿哥兩樣心，一枝絃仔兩樣音；
> 一个心肝同妹嬲，一个心肝想別人。[8]

首兩句運用結構相似的排比句式，分別描述相似的事物；末兩句透過對比修辭，說明男子兩樣心的原因，在於他「一个心肝同妹嬲，一个

6　張斌主編，陳昌來著：《現代漢語句子》（上海：華東師範大學出版社，2002年），頁274。

7　歌詞為劉鈞章提供。

8　歌詞為劉鈞章提供。

心肝想別人。」前兩句與末兩句各自形成並列複句的結構。

（二）順承複句

　　順承複句，又名連貫複句、承接複句、順遞複句，是按時間順序說明連續動作，或相關事物、道理，表示事物先後相繼關係的複句，因而分句要按照一定的順序排列，語序不能任意顛倒。[9]客家山歌在描述一件事情的先後始末時，時常以順承複句的結構來呈現，使語意表達得更清楚。如：

　　　　上夜起雲半夜開，下夜起雲水就來；
　　　　打開窗門望星斗，望前望月望哥來。[10]

首兩句由夜間起雲、雲開的景象起興，藉由時間的流轉，暗喻女子一夜無眠，在時間上為順承關係。後兩句補充說明女子無眠的原因，不在觀景，而在期盼情郎前來赴會。先打開窗門，才能清楚望見星斗與月色。前兩句與後兩句各自形成順承複句，前後順序不可更換。

　　亦有描述女子手巾跌落水中，若有好心男子撿起，便委身嫁他之例，如：

　　　　嬌姊河邊洗手巾，手巾跌落水中心；
　　　　奈位相公拈得起，手巾為記結成親。[11]

9　張斌主編，陳昌來著：《現代漢語句子》（上海：華東師範大學出版社，2002年），頁275。

10　歌詞為劉鈞章提供。

11　歌詞為劉鈞章提供。

此例描寫女子在河邊洗手巾時，手巾不慎落入水中；由於無法拾起，只好尋問那位相公能予以幫忙，拾起後我將以手巾為定情之物，與子結親。整件事件按照時間先後順序排列各分句，描述事件的連續發生過程，是為順承複句。

（三）遞進複句

遞進複句，意指後一個分句比前一個分句在意義上更進一層，表示事物間有更進一層的關係，如程度越高、數量越多、時間越長、範圍越廣等方面。[12]在客家山歌中，為求加重語氣，表示程度加強、遞進的意思，常以「緊……緊……」、「緊……緊……緊……」、「又……又……」、「又……又……又……」等特殊句型來呈示，如：

> 日頭轉影樹轉陰，同妹緊㖊情緊深；
> 壁上釘釘掛燈盞，囑妹添油莫換芯。[13]

首句為起興句，描寫天色轉暗，樹亦轉陰的情景。天雖已晚，然與情妹談心、遊玩越久，越覺情深義重而不忍揮別。離別時刻將至，望見壁上的燈火，不禁再三叮嚀情妹，添油之時切莫換芯。利用「芯」與「心」的諧音，描述男子期盼情妹對感情的專一。第二句為遞進複句，以「緊……緊……」的表現方式，增強男子對情妹的愛慕之心。

也有連續運用「又……又……又……」的句型表示動作並進，深化女子心境者，如：

12 張斌主編，陳昌來著：《現代漢語句子》（上海：華東師範大學出版社，2002年），頁276-277。

13 歌詞為劉鈞章提供。

月光彎彎濛濛光，坐在半山等情郎；
風吹竹葉披披動，又驚又喜又心慌。[14]

此例描述等待與情郎見面時的心境。遞進複句為末句「又驚又喜又心慌」，女子自述在濛濛夜色下等待情郎，見竹葉於風下片片搖曳的情景，似乎有預感情郎將至，因此心中更加緊張、興奮，又焦急。

（四）因果複句

分句與分句間存在著原因與結果關係的複句，是為因果複句。[15]在客家山歌中，常運用的關聯詞與有「因」、「因為」、「正」等，如：

睡目唔得因為蚊，想哥因為哥斯文；
睡唔落覺蚊叮人，食飯唔落想妹情。[16]

此例連續四句皆為因果複句。以因果的方式說明無法安心入睡的原因，前兩句為女子心境，後兩句則為男子心境，影射出兩人雖相隔兩端，卻彼此相互掛念，以致食睡不安。

亦有透過因果關係，描述女子埋怨情郎失約的難過心情者，如：

講等愛來又無來，害𠊎心中等到呆；
今日分你騙一擺，日後𠊎正騙轉來。[17]

14 歌詞為劉鈞章提供。
15 張斌主編，陳昌來著：《現代漢語句子》（上海：華東師範大學出版社，2002年），頁282。
16 歌詞為劉鈞章提供。
17 歌詞為造橋鄉大龍歌謠班提供。

首兩句記述情郎失約，讓女子獨自傻傻等待。第三、四兩句為因果複句，描述今日你失信一回，日後我有將以失信回報你，以解我心頭之恨，「騙一擺」為因，「騙轉來」為果。

（五）假設複句

分句與分句間存在著一種假設的情況，並說明在這假設情況下將產生的結果，是為假設複句。[18]客家山歌中的假設複句常用的關聯詞語有「若係」，其他大部分則不用關聯詞語，以假設性的語氣表示，如：

> 條條竹仔透天堂，竹頭底下好嬲涼；
> 若係阿妹共下嬲，唔使撥扇心也涼。[19]

前兩句為起興句，描寫見到竹子高聳直透天境，而聯想到竹子底下一定是個乘涼聊天的好地方；接續為假設複句，假若阿妹能與我在此地共同遊玩、談心，即使不搖扇，心亦自然涼，在尚未實現的的前提下進行假設性預測，是為假設複句。

亦有運用排比句式，點出若能與阿哥互相意愛，實質上的距離不是問題：

> 山歌緊唱心緊開，朋友緊結緊大堆；
> 阿哥姻緣有妹份，卡遠路頭就會來。[20]

18 張斌主編，陳昌來著：《現代漢語句子》（上海：華東師範大學出版社，2002年），頁284。

19 歌詞為劉鈞章提供。

20 歌詞為吳聲德手抄本，劉鈞章採錄。

首兩句運用排比句式，描述山歌越唱越開心，朋友越結交越廣，暗喻因此認識了阿哥。接續為假設複句，倘若阿哥的姻緣能與我牽合，無論相隔多遠，定會前來相約、赴會。

（六）條件複句

　　分句與分句間存在著條件與結果關係的複句，是為條件複句。[21]在客家山歌中出現條件複句的結構，有時是只要滿足某種條件，就會有某種結果的「充分條件複句」，表示「只要……就」的意思；有時是必須滿足或只有滿足這個條件，才會有某種結果，不能缺少，也不能更換，表示「必須……才」，或是「只有……才」的意思，此時形成「必要條件複句」。[22]如：

> 食盡水果唔當梨，看盡阿妹唔當妳；
> 總愛阿妹肯開口，甘願跪爛膝頭皮。[23]

首句為起興句，藉由嚐過的水果皆不如梨美味，進入第二句，比喻看過女子無數，但我只鍾情阿妹一人，表達「弱水三千，只取一瓢飲」的心境。接續為條件複句，只要阿妹願意開口答應我的追求，即使必須跪破膝蓋我也願意，運用的是「充分條件複句」。

　　運用充分條件複句的例子，還有：

21 張斌主編，陳昌來著：《現代漢語句子》（上海：華東師範大學出版社，2002年），頁286。

22 張斌主編，陳昌來著：《現代漢語句子》（上海：華東師範大學出版社，2002年），頁286。

23 歌詞為吳聲德手抄本，劉鈞章採錄。

上背[24]下來大屋堂，火車無腳也會行；

總愛兩人有中意，唔使媒人也會成。[25]

首句為起興句，從農村的上背到大屋堂，聯想到火車不須用腳也能行走，比喻兩人相交不須外在條件。接續為為條件複句，主旨亦在於此，只要兩情相悅，即使無媒人撮合，這樁婚事依然會成功，運用的是充分條件複句。

下面所舉為必要條件複句：

有米煮糜唔怕鮮，總怕無米斷火煙；

有情阿哥唔怕遠，總怕斷情無來連。[26]

只要有米就能煮粥，亦不擔心粥會太稀，只怕沒米而斷了糧食；只要阿哥有情，就不怕路途遙遠，只怕兩人斷情，從此不往來。在此運用了略喻手法，以尋常易見的煮粥事例，比喻男女相交的情形。表面看來，猶如充分條件複句，仔細觀察其語意，必須有米才能煮粥，阿哥必須有情才會與我交往。必須滿足有米、有情的條件，才會有這些預期的結果，故實為必要條件複句。

（七）總分複句

總分複句，一般是由一個分句先總說，再由幾個分句分說；或是先分說，再總結，形成一總幾分的關係。客家山歌的總分複句，通常是結合排比、反複等修辭，形成「又愛……又愛……」，或是「又

24 上背，指距離或位置較北。
25 歌詞為李月琴手抄本，劉鈞章採錄。
26 歌詞為李月琴手抄本，劉鈞章採錄。

驚……又驚……」等句型，且以先總說，後分說為主，如：

> 連妹就愛盡厓挑，又愛眼細鼻公高；
> 又愛牙齒瓜仁樣，又愛黃蜂細紮腰。[27]

這首山歌描述連妹的三項條件。首句破題總說，連妹要盡量挑選，我最喜愛的必須符合三項條件。接續三句為分別說明條件內容：要小眼睛、鼻子挺；又要牙齒像瓠瓜一樣整齊排列；還要有纖細的腰肢。

亦有描述因擔憂而不敢走進阿哥家門的緊張心情者，如：

> 上就上來下就下，唔敢踏入哥屋家；
> 一來驚怕人來講，二來又驚老人家。[28]

首兩句總說，敘述不敢踏入阿哥家門，末兩句分別說明原因，一來怕人說長道短，二來怕驚恐了老人家，憂心自己無法搏得對方父母喜歡。刻劃出女子嬌羞，又忐忑不安的心境。

（八）轉折複句

轉折複句，意指前後分句間語意上有轉折關係，即後一分句在語意上對前一分句有所轉折，表示相反或相對的意思。[29] 在客家山歌中，轉折複句通常表示「雖然……但是……」、「儘管……但是……」等關聯詞語的意思，如：

27 歌詞為劉鈞章提供。

28 歌詞為李月琴手抄本，劉鈞章採錄。

29 張斌主編，陳昌來著：《現代漢語句子》（上海：華東師範大學出版社，2002年），頁289。

　　　　一把扇仔兩面紅，送分偓妹撥蚊蟲；
　　　　雖然物輕人意重，日思夜想在扇中。[30]

此例在描述阿哥送給阿妹的扇子雖然禮輕，卻飽含相思之意。看見一
把漂亮的扇子，決定送給我的妹妹驅趕蚊蟲。第三句為轉折複句，儘
管禮輕，情意卻深重，因為阿哥日夜的思念都涵攝在這把扇子裡，呈
示男子的情深意濃。

　　還有描述單戀思念的心境：

　　　　思念一冬又一冬，日想夜想總係空；
　　　　雖然相隔無幾遠，恰似高山千萬重。[31]

此例開頭採破題方式，道出這份綿密的思念，是年復一年，朝思暮
想，未料最後竟成空。末兩句為轉折複句，兩人相隔雖然不遠，卻如
同高山相隔萬重，暗喻自己就在意中人身旁，卻始終未被留意關注，
心中蘊藏無限的感慨。

二　跳脫形式的句式變化

（一）加入襯字

　　所謂襯字，並非歌詞中的主要成分，是一句歌詞除固定的字數
外，額外加入幾個習慣用語，或是重複歌詞內容，或是補充說明等，
是民間歌謠中普遍使用的手法。至於襯字加入的位置，則視歌者的經

30 歌詞為劉鈞章提供。
31 歌詞為劉鈞章提供。

驗與技巧而定。在客家山歌中，常出現的襯字有：哪（na）、噯
（ai）、啊（a）、呦（io）、囉（lo）、哪唉喲（na ai io）、嘟喲（tu io）
等，如：

> 石頂種竹（啊）石下陰（心啊肝哥哪唉喲），
> 同阿哥緊聊（啊裡都哪唉喲）緊入心（哪唉喲），
> 阿哥人情（啊）天下少（心啊肝哥哪唉喲），
> 海上丟針（啊裡都哪唉喲）那位尋（哪唉喲）。[32]

> 一繡香包正起頭（正啊正起頭），
> 十人看到九人愁（喔哪噯喲）（哪噯喲）（哪噯喲）（哇伊都九
> 人愁喔），
> 看見香包無打緊（無啊無打緊），
> 幾多針指在心頭（喔哪噯喲）（哪噯喲）（哪噯喲）（哇伊都在
> 心頭喔）。[33]

> 正月（哪）裡來（啊）是新（哪）年（噢哪唉唷），
> 攬石投江（來）（剪剪花）（唉唷）錢玉（哪）蓮（噢哪唉
> 唷），
> 繡鞋（哪）脫忒（啊）為古（哪）記（噢哪唉唷），
> 連喊三聲（來）（剪剪花）（唉唷）王狀（哪）元（噢哪唉
> 唷）。[34]

32 歌詞為葉素嬌提供。
33 歌詞為造橋鄉大龍歌謠班提供。
34 歌詞為造橋鄉大龍歌謠班提供。

綜合以上三例，襯字的加入位置會因不同的曲調與歌者的運用而產生不同差異。為使唱腔更為流利，語言更為生動，襯字可即興增加填補，使句子長短交替、整散結合，旋律富有變化，增加歌曲的婉轉流利。襯字雖然無特別意義，對傳唱山歌來說，卻是不可或缺的調味料。

（二）減少字

　　客家山歌中，為了演繹完整的詞意，或是內容表達的需求，有時會打破七言四句的形式，適時增減字句。唯筆者採錄的歌詞中，只見減少字[35]者，且都呈現於首句，如：

> 二送郎，到簷前，囑郎記緊妹語言；
> 路上野花莫去採，莫來學到黃蜂般。[36]

此例首句比七言體減少一字，若加上第一人稱便形成七言句式，而為「二送倕郎到簷前」。然而省略了第一人稱，以逗號停頓，使平舖的敘述，產生波瀾變化，讓送別時叮嚀勸誡的語氣，更能深刻顯映。
　　又如：

> 二怪郎，兩樣心，看輕妹仔一枚針；
> 雖然唔係親夫主，唔該情郎恁黑心。[37]

此例也是首句減少一字，中間以逗號停頓，加強了女子對情郎用情不專的責備，也將女子為情郎背叛的傷感、無奈之心，表露無疑。

35 減字原因可能有三：弱拍弱化、強調斷開或特別設計等。
36 歌詞為劉鈞章提供。
37 歌詞為劉鈞章提供。

又如：

> 郎係焚，妹係焚，火煙上天恬到雲；
> 神盒作為壁櫥仔，雞棲作為灶下門。[38]

此例同為首句減少為六字，並用逗號頓開，不僅造成音節鏗鏘的效果，也強化了男女無論死生，皆要同命的堅貞情感。

綜上所述，客家山歌中的形式結構雖然句式短小，僅有七言四句，然而歌者卻能善用語意間的關聯性，將簡短的二十八字做緊密的結合。歌者往往能根據內容或當時的情境需求，巧妙地運用各種複句結構，將內容意涵完整表達；有時也會跳脫形式限制，或適時加入襯字，或減少字句，在固定的形式規律中創造些微的變化，不僅不失山歌的韻律美，反而呈現客家山歌在句式風格上的多變性與靈活性。

第二節　迴環和諧的音韻風格

客家山歌為「口傳文學」，是即興編詞、隨口傳唱的民間歌謠。能在客家人中普遍流傳，「順口、順耳」[39]是客家山歌非常重要的特點。客家山歌能有如此特性，主要歸功於「音韻」的效果。一般對於押韻[40]的概念，認為押韻之處皆在句子之末尾，亦即韻腳。若重新審視，可觀察到押韻位置並不限於句末，尚有其他變化。客家山歌用韻豐富，觀察其用韻位置，除韻腳外，另有頭韻與句中韻，增添客家山

38 歌詞為劉鈞章提供。

39 陳運棟：〈從文學觀點看客家〉，《苗栗文獻》，2001年10月，頁20。

40 《新版寫作大辭典》「押韻」條中解釋：「在詩歌或戲曲裡，有規律的使用同一個韻的字，放在句子的末尾稱之。」參見莊濤、胡敦驊、梁冠群審訂：《新版寫作大辭典》（上海：漢語大辭典出版社，2003年），頁457。

歌音韻迴環、和諧悅耳的音樂美。以下即從靈巧自如的用韻現象,探討客家山歌的音韻風格。

一　腳韻

　　客家山歌的押韻規律,通常是第一、二、四句的韻腳,且押平聲韻;第三句不押韻,且為仄聲。然而,客家山歌在音韻上,並無如此必須嚴格遵守的常規,有時第一句不押韻,或押仄聲韻;偶爾亦有整首不押韻的現象,或整首山歌皆押韻,甚至全押仄聲韻的特殊現象(此種情況較為罕見)。客家山歌為即興演唱模式,對押韻限制較為寬鬆,只求方便朗誦記憶,悅耳動聽。如是,若能音律諧和,便出口成歌。苗栗客家山歌押韻位置組合變化多樣,以下分別舉例闡述。

(一)第一、二、四句押韻

　　第一、二、四句押韻是近體詩押韻的格律,也是苗栗客家山歌最普遍的押韻型態。如:

> 錫打金指金包皮〔pi^{11}〕,一心打來送分妳〔ngi^{11}〕;
> 皮係金來心係錫〔xiag21〕,錫在心中妹唔知〔di^{24}〕。[41]

此例表面描述買了一枚戒指要贈送給心儀的女子,實際運用雙關語,透過「錫」字與客語「惜」字的諧音,更深一層表達對女子的疼惜、憐愛之意。第一、二、四句押韻,韻腳為皮〔pi^{11}〕、妳〔ngi^{11}〕、知〔di^{24}〕,押〔i〕韻。

41 歌詞為劉鈞章提供。

另有表達思念之情者：

郎在西來妹在東〔dung24〕，日夜思念在心中〔zung24〕；
早知今日難相會〔fi^{55}〕，當初何必來相逢〔fung11〕。[42]

此為感情深厚的有情男女，因相隔遙遠無法常常相會，只能日日夜夜思念著對方，不禁感嘆早知如此，就別相逢相戀了，心中暗藏無奈之感。第一、二、四句押韻，韻腳為東〔dung24〕、中〔zung24〕、逢〔fung11〕，押〔ung〕韻。

也有男子寫對聯贈與意中人者：

拿起筆來寫對聯〔lien11〕，放在阿妹枕頭邊〔bien24〕；
上聯寫个交情字〔sii^{55}〕，下聯寫个萬萬年〔ngien11〕。[43]

此為男子欲執筆寫副對聯，放在心儀女子的枕頭邊。上聯寫著兩人能有好交情的字句，下聯期盼此情能永久，長達萬年。末句運用誇飾修辭，比喻男子殷切的願望。第一、二、四句押韻，韻腳為聯〔lien11〕、邊〔bien24〕、年〔ngien11〕，押〔ien〕韻。

（二）隔句押韻

隔句押韻指的是一首山歌中的第二、四句押韻的現象，韻腳往往押在偶句上，單句不押韻，又稱「偶韻」。如：

送妹一里又一里〔li^{24}〕，送妹一坡又一坡〔po^{24}〕；

42 歌詞為劉鈞章提供。

43 歌詞為劉鈞章提供。

再送一坡唔見妹〔moi⁵⁵〕，江水流少淚流多〔do²⁴〕。⁴⁴

此為描述男子送別心儀女子，難分難捨的情景。送了一里又一里，一坡又一坡，直到無法望見愛人的身影，才驚覺臉上的淚水，更甚於江水的流量。末句運用誇飾修辭，揭示離別的難捨與傷悲。第二、四句押韻，韻腳為坡〔po²⁴〕、多〔do²⁴〕，押〔o〕韻，一、三句不押韻。

此外，也有描寫女子叮嚀情郎莫變心者：

千望萬望望郎哥〔go²⁴〕，希望郎哥情愛長〔cong¹¹〕；
路上野花莫去採〔cai³¹〕，只愛家中嫩嬌娘〔ngiong¹¹〕。⁴⁵

此為描述女子期待盼望與情郎的愛情能長久，並囑咐叮嚀情郎應當好好疼惜家中的妻子，切莫移情別戀，貪採路邊野花。第二、四句押韻，韻腳為長〔cong¹¹〕、娘〔ngiong¹¹〕，押〔ong〕韻，一、三句不押韻。

還有運用雙關語試探女子心意者：

細妹生得係苗條〔tiau¹¹〕，頭上梳起招郎毛〔mo²⁴〕；
九月重陽放紙鷂〔ieu⁵⁵〕，問妹肯高唔肯高〔go²⁴〕。⁴⁶

此為男子看見婀娜多姿的女子，便提出重陽一同放風箏的邀約。末句表面上詢問風箏是否要飛高，實際上運用雙關修辭，利用「高」字與客語的「哥」字諧音雙關，暗中試探女子的心意，能否有此榮幸與之

44 歌詞為劉鈞章提供。
45 歌詞為劉鈞章提供。
46 歌詞為劉鈞章提供。

交往。第二、四句押韻，韻腳為毛〔mo^{24}〕、高〔go^{24}〕，押〔o〕韻，一、三句不押韻。

（三）句句用韻

句句用韻，亦稱「排韻」。[47]意指客家山歌四句中，每句皆押韻。雖然缺少轉折變化，卻能使音韻諧和一致，如：

> 昨晡上床睡迷矇〔$mung^{11}$〕，好像佢哥在懷中〔$zung^{24}$〕；
> 醒來正知係做夢〔$mung^{55}$〕，目汁流了一茶盅〔$zung^{24}$〕。[48]

此為描述女子在迷矇中入睡後，忽然夢見情郎在己懷中，醒來驚覺一切是夢，愁思滿懷，淚流不已。全首皆押韻，韻腳為矇〔$mong^{11}$〕、中〔$zung^{24}$〕、夢〔$mung^{55}$〕、盅〔$zung^{24}$〕，押〔ung〕韻。

也有運用頂真修辭與轉折複句形式，強化女子有才貌卻無人愛的情況：

> 燈草打結芯唔開〔koi^{24}〕，老妹有貌又有才〔coi^{11}〕；
> 有才有貌無人愛〔oi^{55}〕，想來想去總唔該〔goi^{24}〕。[49]

這首山歌為男子看到才貌兼備的女子，卻無另一伴與之交往，讓人猜想不透。第一句運用「芯」字與客語的「心」字諧音，讓我們得到了答案，原來女子將心門緊掩，不願敞開心扉接受感情。第三句運用了

47 莊濤、胡敦驊、梁冠群審訂：《新版寫作大辭典》（上海：漢語大詞典出版社，2003年8月），頁49。

48 歌詞為劉鈞章提供。

49 歌詞為劉鈞章提供。

頂真修辭與轉折複句形式，讓女子有才貌卻無人愛的原因更加突顯。全首皆押韻，韻腳為開〔koi^{24}〕、才〔coi^{11}〕、愛〔oi^{55}〕、該〔goi^{24}〕，押〔oi〕韻。

亦有運用排比修辭，描述心中著急，想得知阿妹生氣原因究竟為何：

路上逢到路邊企〔ki^{24}〕，三問四問妹唔理〔li^{24}〕；
奈件事情唔得體〔ti^{31}〕，奈句言語得罪妳〔ngi^{11}〕。[50]

此例描述起了爭執的情侶，路上相逢時，男子三催四問原因，由於女子不理會，始終無法得知是為了何事、或者是哪句話，造成女子的冷淡不應。三、四兩句運用排比修辭，強化男子心中的焦急，與急欲與阿妹和好的心情。全首皆押韻，韻腳為企〔ki^{24}〕、理〔li^{24}〕、體〔ti^{31}〕、妳〔ngi^{11}〕，押〔i〕韻。

（四）交錯用韻

交錯用韻，是第一、三句押一韻，第二、四句押另外一韻，可造成音律上跌宕往復的迴環美。筆者採錄的客家山歌中，交錯用韻的例子甚少，僅有兩首，如：

春天裡來桃花香〔hion24〕，桃花香在滿山崗〔gon^{24}〕；
妹仔好比桃花樣〔ion^{55}〕，十七十八吂嫁郎〔lon^{11}〕。[51]

此例為少女藉由春天桃花盛開之景起興，比喻自己如嬌媚的桃花，洋

50 歌詞為劉鈞章提供。
51 歌詞為鍾瑞美提供。

溢著青春氣息，正值二八年華尚未嫁郎。歌詞流露出對愛情的渴望。
第一、三句押韻，韻腳為香〔$hion^{24}$〕、樣〔ion^{55}〕，押〔ion〕韻；第
二、四句換另外一韻，韻腳為崗〔gon^{24}〕、〔lon^{11}〕，押〔on〕韻。

　　另外一則例子，也押相同韻腳：

　　　　秋天裡來桂花香〔$hion^{24}$〕，秋風陣陣透間房〔fon^{11}〕；
　　　　妹在房中暗思想〔$xion^{31}$〕，何時何日配夫郎〔lon^{11}〕。[52]

這首山歌藉由秋景起興，描述秋天桂花散佈的香味氣息，飄送而入女
子房內，不禁暗自懷思，究竟何時才能與心中愛慕的情郎相匹配成婚？
第一、三句押韻，韻腳為香〔$hion^{24}$〕、想〔$xion^{31}$〕，押〔ion〕韻；
第二、四句換另外一韻，韻腳為房〔fon^{11}〕、〔lon^{11}〕，押〔on〕韻。

（五）換韻

　　換韻，意指第一、二句押同一韻，到了第三、四句轉成另外一
韻。換韻的現象在客家山歌中甚為罕見，筆者僅採錄到一首，說明
如下：

　　　　兩條甘蔗平平長〔$cong^{11}$〕，不知哪枝卡有糖〔$tong^{11}$〕；
　　　　兩个阿妹平平高〔go^{24}〕，不知哪位情卡多〔do^{24}〕。[53]

此例運用略喻修辭，以兩條甘蔗甜度的多寡，比喻兩位女子何者情感
較為豐富。第一、二句韻腳為長〔$cong^{11}$〕、糖〔$tong^{11}$〕，押〔ong〕韻；
第三、四句韻腳為高〔go^{24}〕、多〔do^{24}〕，押〔o〕韻，是為換韻。

52 歌詞為張秋雲提供。
53 歌詞為何邱玉英提供。

二 頭韻

　　頭韻意指為「聲母相協的現象」。運用字音開頭部分的相似性，在反覆出現中顯示韻律感，如同在句末讓相同的「韻」反覆出現的一樣道理。[54]在格律詩法中，禁止重複使用相同字詞，然而此種現象在民間歌謠中卻很普遍。客家山歌為民間歌謠，相同字詞語句的重複，不僅不會產生累贅的感覺，反而能促成音調鏗鏘、節奏鮮明，讓聽者產生熟悉親切的效果。頭韻除了聲母相協外，亦包含句首重複出現的字詞。如漢樂府〈江南〉：「江南可採蓮，蓮葉何田田。魚戲蓮葉間：魚戲蓮葉東，魚戲蓮葉西，魚戲蓮葉南，魚戲蓮葉北。」[55]第三至六句皆運用「魚戲蓮葉」的歡快情調起始，迴旋反覆，形象鮮明，烘托出採蓮女子來往穿梭於蓮葉間的歡樂與採蓮的敏捷，連續五句句首的「魚」字，構成了頭韻。苗栗客家山歌頭韻之例，如：

　　　　一年想你十二月，一月想你三十天；
　　　　月小想你二十九，月大想你三十天。

此例第一、二句皆以「一」字為頭韻；第三、四句句首均為「月」，亦兩兩形成頭韻，造成韻律效果，再加上每句中都出現的「想」字，更強化了思念的情感。
　　又如：

　　　　獨打獨來單打單，獨隻畫眉在青山；

54 竺家寧：《語言風格與文學韻律》（臺北：五南圖書出版公司，2001年3月），頁78-79。
55 郭茂倩撰：《樂府詩集》（臺北：里仁書局，1980年），頁384。

　　　　獨隻畫眉青山叫，日叫孤寒夜叫單。

此例第一、二、三句首重複出現「獨」字，構成頭韻，配合句中反覆出現的「單」字，無論在音韻上或語意上，都更加強了孤獨無依、孤單的感受。

　　還有運用「緊想……，緊想……」的排比句型，描寫思念之情者：

　　　　日頭一出在東方，唱出山歌就想郎；
　　　　緊想食茶肚緊渴，緊想連郎夜緊長。

此例第三、四句的句首和句中皆重複出現「緊」字，形成了頭韻和句中韻，也構成「緊想……，緊想……」的排比句型，並針對次句「唱出山歌就想郎」的主旨作補充說明，心中越是想喝茶，越覺得渴；越是想與情郎相連，越覺得長夜漫漫。無論是歌唱或唸誦，聽來皆有層層遞進與迴環複沓的音韻效果。

　　綜上所述，苗栗客家山歌的頭韻現象，多為句首字詞的復現而成。透過反覆修辭，以突出重點語句，加強語勢。考察反複修辭在客家山歌的運用，甚為頻繁，當出現於句首，連帶構成了既是反複，又押頭韻的效果。此類頭韻山歌亦皆押韻腳，顯示其首尾皆入韻之情形，從而形成同聲相應、起落頓挫的音調美感。

　　除上述反複修辭例證之外，尚可從客家山歌歸納出其他幾個相同的，或是類似的，反複出現在歌詞中的句型。如表示動作並進的「一心……，一心……」[56]、「又愛……，又愛……」[57]、「恁好……，恁

[56] 如：「一心只想唱山歌，鼻公又塞痰又多；一心都想同妹嬲，嬲得樂來心事多。」
　　（劉鈞章提供）

好……」[58]、「皆因……，皆因……」[59]、「夢……，夢……，夢……」[60]等句型，或表示程度遞進的「緊……緊……緊……」[61]句型。從語意方面而言，歌者欲利用相似性質的事例表達同樣想法，或是欲表達層層遞增的情感，增加語言的感染力，若是套用這些句型，往往都能使內容更為生動貼切，呈現很好的效果。從音韻方面而言，這些反覆在句首中出現的詞語，自然而然形成頭韻，從而產生音韻鏗鏘、和諧動人的美感。

三 句中韻

句中韻，意指在山歌句子裡，互相協韻的現象。歌者可利用相同或相似的音韻，在句中反複出現，並搭配類疊修辭，使山歌更有節奏感，製造明快的效果。由於出現位置不一，故限定為相同位置的協韻方屬於句中韻。如：

> 一日唔見心唔安，三日唔見敊[62]心肝；
> 三日唔見心肝愜，一見心肝心就安。[63]

57 如：「竹筧透水落醃缸，又愛丈夫又愛郎；又愛丈夫來做主，又愛郎來頂綱常。」（馮石養提供，劉鈞章採錄。）

58 如：「妹愛斷情就來斷，斷忒阿哥無相干；恁好紅花也會謝，恁好甜酒也會酸。」（劉鈞章提供）

59 如：「三兩豬肉四兩鹽，皆因無菜放恁鹹；今年阿哥十七八，皆因無雙同你行。」（劉鈞章提供）

60 如：「九月相思菊花香，夢見夫妻共眠床；夢中幻影空歡喜，夢想成真渺渺茫。」（劉鈞章提供）

61 如：「六月割禾來嚐新，想起連妹正艱辛；半月十日覜一擺，緊想心肝緊脫神。」（劉鈞章提供）

62 敊〔lud2〕：脫落。

63 歌詞為劉鈞章提供。

此例前三句「唔見」與「日」字，以及一、三、四句中之「心」字，均出現於相同位置上，形成句中韻。前三句運用類疊修辭，在主旨上加強了思念的感受，流露出無法與情人相見時不穩定的心境，與一見面時心安的強烈對比情緒。

　　另有運用「歡……歡……歡」的句型，藉以加強歡樂的感受：

　　　　歡鼓歡鈸配歡鑼，歡曲歡調伴歡歌；
　　　　歡手歡腳跳歡舞，歡迎歡妹搭歡哥。[64]

此例每句皆運用排比兼類疊句型，分別描述打擊樂器、唱歌、跳舞、與意中人相交四件事，形成頭韻與句中韻，讓「歡」字在山歌中反複出現，不但層層加強歡樂的氣氛，亦使音韻更富節奏感。

　　也有運用「連……連……」句型，傳達堅定不移的情感：

　　　　一莢番豆擘兩仁，連心連肝偓兩人；
　　　　連心連肝偓兩个，除偓兩个無別人。[65]

此例前三句倒數第二字皆為「兩」字；且第二、三句重複運用「連……連……」句型，以及倒數第三字皆「偓」字，讓相同的音韻在句中反覆出現，形成句中韻。在主旨上強化了堅貞不移的強烈情感。

　　苗栗地區客家山歌運用句中韻的例子甚為頻繁，句中因出現同字造成句中韻的比例很高。在客家山歌中，句中韻與頭韻形成因素，有異曲同工之妙。兩者之間最大的差別，即在於字詞重現的位置不同。

64　歌詞為劉鈞章提供。
65　歌詞為劉鈞章提供。

當排比、類疊的字詞出現在句首時，便構成了頭韻；當它們置於句中時，便形成了句中韻，視其復現的位置而定。例如，「山歌緊唱心緊開，井水緊打泉緊來」原是運用句中韻的例子，在不改變韻腳與語意的前提下，重新安排這兩句字詞的順序，更為「緊唱山歌心緊開，緊打井水泉緊來」，便構成頭韻的效果。客家山歌在演唱時，歌者能掌握與支配的歌詞範圍與彈性非常大，即使是相同的句式，常因字詞排列順序的差異，形成特殊的音韻效果，使得客家山歌更具自由變化性與靈活性。

四　通押

客家山歌是即興編詞、隨口傳唱的民間歌謠，歌者全憑對歌詞與音韻的敏銳度來遣詞用韻。在這種情形下，歌者心有所感，信手拈來，只要唱得順口，聽來協韻，即出口成歌。相較於近體詩必須講究平仄，格律嚴謹，處處斟酌，不容出韻等規範下，客家山歌在字句搭配與用韻方面，顯得特別寬鬆，因此在山歌中常會出現通押的現象。歌者在演唱時，多憑自身語感去選擇韻字，對他們而言，只要聽起來相似就算是押韻，於是便形成了韻尾相同而通押的現象。此外，大部分客語尚保有鼻音韻尾〔-m〕、〔-n〕、〔-ng〕的形式，這三者發音部位相近，因此常出現鼻音韻尾互押的情況。以下分別舉例探討說明苗栗地區客家山歌音韻通押的現象。

（一）不同鼻音韻尾互押

不同鼻音韻尾互押指的是〔-m〕、〔-n〕、〔-ng〕三個鼻音韻尾通押的情況。舉例說明如下：

> 一山樹木青林林〔lim¹¹〕，只聽聲音唔見人〔ngin¹¹〕；
> 妹係有心出來嬲〔liau⁵⁵〕，免得阿哥滿山尋〔qim¹¹〕。[66]

這首山歌在說明女子在山中的歌聲，吸引了愛慕她的男子。於是他滿山四處尋找，希望能見到她的倩影。音韻上為第一、二、四句押韻，韻腳依序為林〔lim¹¹〕、人〔ngin¹¹〕、尋〔qim¹¹〕，鼻音韻尾〔-m〕與〔-n〕通押。也有同樣鼻音韻尾〔-m〕、〔-n〕通押者：

> 山歌唱出真有情〔q'in¹¹〕，句句打動阿妹心〔xim²⁴〕；
> 兩人真心行到老〔lo³¹〕，老裡到死無變心〔xim²⁴〕。[67]

此例為男子透過山歌來表達情意，希望能打動心儀女子的心，並期盼此情能常久，至死不渝。第一、二、四句押韻，第一句韻腳為情〔qin¹¹〕，第二、四句韻腳為心〔xim²⁴〕，鼻音韻尾〔-n〕與〔-m〕通押。另有〔-m〕、〔-n〕、〔-ng〕三個鼻音韻尾通押的情況：

> 山上飄來郎歌聲〔sang²⁴〕，有心接歌怕露情〔qin¹¹〕；
> 束上山卒裝砍柴〔ceu¹¹〕，翻山爬崗把郎尋〔qim¹¹〕。[68]

此例為女子在山間工作時，驀然間聽到了情郎動人的歌聲，想要接歌又怕透露心事，於是表面上更加努力在山中砍柴，實際上翻山遍野，想要尋找出情郎究竟在何方。第二句運用了雙關修辭，利用「哥」、「歌」同音，描寫了心中感受，更增添了女子心中既期待又害怕的感

66 歌詞為劉鈞章提供。
67 歌詞為劉鈞章提供。
68 歌詞為劉鈞章提供。

覺。第一、二、四句押韻，韻腳依序為為聲〔sang²⁴〕、情〔qin¹¹〕、尋〔qim¹¹〕，鼻音韻尾〔-ng〕、〔-n〕、〔-m〕通押。

（二）韻尾相同而通押

如前所述，客家山歌是即興編唱的民間歌謠，對歌者而言，在字句搭配與用韻上，具有很大的彈性。只要唱得順口，韻字聽來相似，即能成韻。因此，有時會出現只有韻尾相同卻通押的現象。最常見者，是以〔u〕當作韻尾而通押，以下舉例說明：

> 入山割草心唔焦〔zeu²⁴〕，日頭還有三丈高〔go²⁴〕；
> 兩丈用來同你嫐〔liau⁵⁵〕，一丈用來割薗燒〔seu²⁴〕。⁶⁹

此為描述上山割草的男子或女子，見時日尚早，便分配較多的時間陪伴意中人談心玩樂，剩下時間再用來工作，透露了「醉翁之意不在酒」之心情。這首情歌押韻情況屬特例現象，韻腳為第一句的焦〔zeu²⁴〕、第三句的嫐〔liau⁵⁵〕、第四句的燒〔seu²⁴〕，為韻尾〔u〕相同而通押之例。或有叮嚀囑咐情妹勿好高騖遠，兩人感情才能長久：

> 囑妹千祈莫心焦〔zeu²⁴〕，總愛同郎長久交〔gau²⁴〕；
> 莫想他鄉大世界〔gie⁵⁵〕，食著兩字郎敢包〔bau²⁴〕。⁷⁰

此例勸誡情妹莫焦急心慌，莫為外界所迷惑，我們感情若能長久，一定讓妳衣食無缺。韻腳為第一句的焦〔zeu²⁴〕、第二句的交〔gau²⁴〕、

69 歌詞為劉鈞章提供。薗〔lu〕：草也。
70 歌詞為劉鈞章提供。

第四句的包〔bau²⁴〕，也是韻尾〔u〕相同而通押之例。亦有半月不見情妹，心中便焦慮不安者：

> 無緣無故心恁焦〔zeu²⁴〕，手摸心肝泟泟跳〔tiau⁵⁵〕；
> 半月無有見妹面〔mian⁵⁵〕，阿哥急了十五朝〔zeu²⁴〕。[71]

此例描述男子隔了半月不見情妹，便深感焦慮、忐忑不安，末句的「急了十五朝」更強化了對情妹的相思之情。韻腳為第一句的焦〔zeu²⁴〕、第二句的跳〔tiau⁵⁵〕、第四句的朝〔zeu²⁴〕，亦為韻尾〔u〕相同而通押。

綜合前述，客家山歌在音韻上的安排，可說非常自由多采，顯示出歌者對歌詞與音韻的敏銳度，亦透顯其文化素養與審美情趣。在此情形下，歌者心有所感，只要唱得順口，聽來協韻，便即興成歌。因而無論是頭韻或是句中韻，都能互相調配適宜，造成音律重沓反覆的效果；甚至腳韻位置的變化，亦能不拘一格，活用自如。因此，能讓山歌唱來朗朗上口，聽來深刻感動，同時充分揭示客家山歌音韻的多元性與豐富性。

第三節　通俗活潑的客語詞彙

詞彙在文體構成因素中，占有顯要位置。為獲理想交流效果，詞彙的選擇是個重要問題。[72]客家山歌為客家方言創作的民間文學，歌者往往以淺白通俗、平易近人的詞彙入歌，因而聽來傳神動人，讓人

71 歌詞為劉鈞章提供。

72 王先霈主編，胡亞敏副主編：《文學批評原理》（武漢：華中師範大學出版社，2008年6月），頁126。

喜愛而朗唱,從而營構出客家生活的氛圍與歷史文化積澱。以下透過
重疊詞與客語方言詞彙在客家山歌的運用,歸結客家山歌的詞彙風格。

一　重疊詞

　　重疊構詞,係指由兩個以上相同的音節所組成的詞彙型態。此種
現象在現代漢語中十分普遍,為漢語構詞規律中一重要特色。[73]苗栗
客家山歌中,重疊詞運用廣泛,構成山歌詞彙運用之一重要特色。經
由重疊詞的渲染糅合後,原來形式短小的山歌,無論敘事、抒情、寫
景、狀物上,皆能使形象更為生動、氣勢更強烈、情韻更悠揚。

　　關於重疊詞的緣起與功能,劉勰《文心雕龍‧物色》云:

> 是以詩人感物,聯類不窮。流連萬象之際,沉吟視聽之區;寫
> 景圖貌,既隨物以宛轉;屬采附聲,亦與心而徘徊。故「灼
> 灼」狀桃花之鮮,「依依」盡楊柳之貌,「杲杲」為出日之容,
> 「瀌瀌」擬雨雪之狀,「喈喈」逐黃鳥之聲,「喓喓」學草蟲之
> 韻。「皎日」、「嘒星」,一言窮理;「參差」、「沃若」,兩字窮
> 形,並以少總多,情貌無遺矣。雖復思經千載,將何易奪?[74]

文中不僅論述重疊詞的多重功能,也讚賞《詩經》運用重疊詞在語言
藝術上的高度成就。從古至今,重疊詞於文學作品中的使用,特別是
詩詞等文學作品中,備受重視。上溯《詩經》,下迄後世,疊詞伴隨而
來的韻律效果,不僅孕育出作品的和諧音韻美,亦加深其藝術形象。

73 竺家寧:《漢語詞彙學》(臺北:五南圖書出版公司,2004年10月),頁279。
74 劉勰著,周振甫譯注:《文心雕龍譯注》(臺北:五南圖書出版公司,1987年),頁
　　557-558。

苗栗客家山歌所出現之重疊詞，約有以下八類：

1. AA型：雙雙、青青、陡陡、迢迢、點點、遠遠、細細等。
2. AAA型：羞羞羞、哈哈哈、叮叮叮等。
3. AAB型：久久長、萬萬年、皮皮青、密密纏、裊裊來、節節花、**滾滾翻**、慢慢想、漸漸涼、日日深、節節高、顆顆閃等。
4. ABA型：堆打堆、風趕風、橫數橫、心連心、根連根等。
5. ABB型：鬧裁裁、鬧洋洋、笑連連、喜歡歡、笑盈盈、香噴噴、亮光光、淚汪汪、淚漣漣、笑哈哈、曲彎彎等。
6. AABB型：**彎彎斡斡**、雙雙對對、實實在在、講講笑笑、搖搖擺擺、湖湖窟窟等。
7. ABCB型：有錢無錢、七老八老、千差萬差、千怪萬怪、千怨萬怨、千想萬想、千囑萬囑、千望萬望、日想夜想、日切夜切、千里萬里等。
8. ABAC型：一郎一妹、一夫一妻、一生一世、無影無跡、有時有日、三留四留、囑三囑四等。
9. ABCA型：聲唔連聲、心唔連心、連妹愛連等。

詞彙在重疊之後，有些保留原詞基本意義，有些則增加了新的附加意義，甚至改變原詞的語法功能。這些重疊詞，隨著不同組合方式，扮演著各自的特色與作用，也在山歌中發揮了莫大效果，如強化情感表達，使寫景狀物更為形象化、具體化，增添音韻的節奏美感，從而增強感人的藝術力量。

苗栗客家山歌運用重疊詞所產生之風格特質，共有五項：（一）增強語言音樂性；（二）寫貌狀物，鮮明生動；（三）加強語氣，深化意涵；（四）促使語句豐富多變：（五）強化主旨。分述如下：

（一）增強語言音樂性

在民歌中重複運用相同字句，能使形式整齊，音韻和諧，節奏明快。如元代喬吉的小令〈天淨沙即事〉：「鶯鶯燕燕春春，花花柳柳眞眞，事事風風韻韻。嬌嬌嫩嫩，停停當當人人。」[75]整首採用整齊美觀的重疊方式完成，呈現春日百花盛開，生意盎然，活潑少女歡愉之情。客家山歌中，具特色者眾，如：

> 有有無無莫等閒，貧貧富富有循環；
> 人心曲曲彎彎水，世事重重疊疊山。[76]

此例運用類疊修辭，造成前後兩句結構相似的句式，勸人莫等閒，貧富自有其循環，以人心與世事，比喻如彎曲的流水與重疊的山巒。山歌中連續四句運用重疊詞：「有有無無」、「貧貧富富」、「曲曲彎彎」、「重重疊疊」，各組詞性不一，形容的對象各異，雖重複卻不覺累贅，藉由整齊排列、節奏相同的重疊方式，使山歌更鏗鏘有力。

又如：

> 中元普度鬧煎煎，大家歡喜笑連連；
> 家家戶戶來普度，保佑人人大賺錢。[77]

此例旨在敘述中元普度熱鬧之情景。山歌中連續四句運用重疊詞：「鬧煎煎」、「笑連連」、「家家戶戶」、「人人」，節奏明快，音律諧和。

75 曾永義、王安祈選註：《元人散曲選詳註》（臺北：學海出版社，1992年），頁143。
76 歌詞為劉鈞章提供。
77 歌詞為劉鈞章提供。

又如：

鐵對鐵來銅對銅，苦對苦來窮對窮；
窮人自有窮人愛，窮妹願嫁窮老公。[78]

此例描述生活雖窮苦，卻十分豁達，若有窮人愛，願嫁窮老公的心
境。前兩句運用排比修辭，結合四個「ABA」型的重疊詞：「鐵對
鐵」、「銅對銅」、「苦對苦」、「窮對窮」，且首句的重疊詞「A」（鐵、
銅）皆為相同聲母〔t〕、次句的重疊詞「A」（苦、窮）亦為相同聲母
〔k〕，並反覆運用「窮」字，更具節奏感。

又如：

春天過了夏天時，蟬仔樹上鬧淒淒；
山中蟬仔知娛樂，人唔唱歌等幾時。[79]

此例藉由山中之蟬，知鳴唱以自娛，鼓勵人也應唱歌，及時行樂。運
用重疊擬聲詞「鬧淒淒」，生動地模擬出蟬鳴，與曲調結合，更富音
樂性。

綜合前述，重疊詞若結合類疊修辭，或運用相同聲母在相似的句
式中反覆出現，便能增強節奏感，突出音樂美的語言風格。

（二）寫貌狀物，鮮明生動

文學作品中，運用重疊詞寫貌狀物，能使表達的意象更為鮮明生
動而具體化，有如聞其聲，如臨其境的感受。苗栗客家山歌寫貌狀物

78 歌詞為劉鈞章提供。
79 歌詞為劉鈞章提供。

的重疊詞，多以形容性的詞語來用，如：「響咚咚」、「白茫茫」、「圓輪輪」、「曲曲彎」、「頂頂新」、「四四方」等，無論模擬聲音，或寫景繪物，皆能使情貌無遺。如：

> 春天二月雨綿綿，泥土唔燥也唔黏；
> 陣陣風吹唔覺冷，農夫各各去蒔田。[80]

此例描述春雨綿綿、陣陣涼風吹拂下，農人各自下田工作之景。以重疊詞「綿綿」形容雨，「陣陣」形容風，「各各」形容農夫，將春日細雨不絕，涼風息息，下田耕作的農人們，生動描繪出來，視覺、觸覺、聽覺之感，亦包含其中。如：

> 行過一窩又一窩，風吹竹葉尾拖拖；
> 竹仔低頭承露水，阿妹低頭等情哥。[81]

此例描繪女子於竹園等待情哥的含蓄樣貌。以重疊詞「尾拖拖」形容竹子低垂貌，並運用比喻修辭，將之喻為女子害羞低頭，等待情郎的羞澀模樣，可謂生動貼切。

又如：

> 犁田阿哥背彎彎，可比黃牛拉上山；
> 日裡牽來食樹葉，夜裡牽轉牛欄關。[82]

80 歌詞為劉鈞章提供。
81 歌詞為劉鈞章提供。
82 歌詞為劉鈞章提供。

此例為女子作弄犁田阿哥所唱的歌。以重疊詞「彎彎」形容阿哥正在犁田時彎低的背，並運用比喻修辭，將之喻為黃牛被拉上山之貌。女子更發揮其豐富想像力，以排比修辭，笑其晝裡被牽去食樹葉，夜裡則被牽回牛欄裡，惡作劇之心理，發揮得淋漓盡致。

又如：

> 天色藍藍湖水清，哥妹兩人心連心；
> 邊划船來邊趕鴨，水中倒影笑哈哈。[83]

此例描寫戀人相依於湖水中，划船趕鴨，兩小無猜，歡樂之情。以重疊詞「藍藍」形容天色的晴朗，與湖水的清澈，「哈哈」形容笑鬧聲，「心連心」形容感情甜蜜，生動形象地繪出戀人相聚之樂。

（三）加強語氣，深化意涵

文學創作中，巧妙地運用重疊詞，還可達到加重語氣、深化意涵之效，如李清照〈聲聲慢〉：「尋尋覓覓，冷冷清清，悽悽慘慘戚戚。乍暖還寒時候，最難將息。」[84]連用六組疊字，深化了主人公內心百無聊賴、空虛寂寞、愁慘悲戚的心情。山歌中運用重疊詞者，亦有此特質，舉例說明如下：

> 送郎送到相思橋，思哥暮暮又朝朝；
> 阿哥切望好自愛，莫使阿妹心長焦。[85]

83 歌詞為劉鈞章提供。
84 唐圭章編：《全宋詞》（九龍：中華書局，1965年），頁932。
85 歌詞為劉鈞章提供。

此例描述送別情郎後，無盡相思之情。以重疊詞「暮暮」、「朝朝」強化內心無止盡之思念，將心中別時不捨、別後心焦的煎熬，顯得更纏綿動人，情味濃郁。

又如：

> 星隨月走亮晶晶，露水當油月當燈；
> 哥係紙鷂妹係線，紙鷂多高線都跟。[86]

此例旨在說明女子對情哥堅貞不渝、永遠相隨的決心。運用譬喻修辭，將兩人關係與緊密相依的「星與月」、「露水與月」、「油與燈」、「風箏與線」相比喻，以重疊詞「晶晶」強調星隨月走，一同發出的璀璨光芒，來深化情深意濃的戀人，身上所散發出的幸福光芒。

又如：

> 八卦床中睡自家，無話無等等麼儕；
> 睡到三更思想起，目汁雙流枕頭下。[87]

此例旨在描述心中有所思，卻無處可依的悲傷情緒。以重疊詞「無話無等」強調心中焦慮，重複運用「無」來深化內心的孤獨感，暗示有所待，方至夜半，思及過往，而不能安枕，淚水雙流。

另外，客家山歌中的「ABAC」型重疊詞，有些是由「A……A……A……」句型之前半段所組成，如：「斜風斜雨落斜河」、「春日春光春水流」、「緊惦緊真緊苦情」、「蓮葉蓮莖蓮滿塘」等，在內容上有動作並進或層層遞進之效。

86 歌詞為劉鈞章提供。
87 歌詞為吳家增提供，劉鈞章採錄。

（四）促使語句豐富多變

　　客家山歌，形式短小，為使之具有變化性、趣味性，歌者可運用重疊詞的方式呈現。此類的重疊詞，重疊前後的詞語，語意幾乎無太大改變，然有加強或補充的作用，如：「頭暈暈」——（頭暈）、「實實在在」——（實在）、「彎彎曲曲」——（彎曲）等，如：

> 天上烏雲堆打堆，一陣大雨落下來；
> 阿哥唔曾戴有笠，阿妹屋裡躲下來。[88]

　　此例描述忽起大雨，因未戴斗笠，故躲至阿妹家中的情景。以重疊詞「堆打堆」說明烏雲密佈，擁擠成堆貌。若僅言「一大堆」，則覺平淡無味，而「堆打堆」則強調其正在進行的動作，並將其擬人化，充滿變化且使形象更為豐富。

　　又如：

> 二月裡來係春分，春耕時節亂紛紛；
> 天下農人幾辛苦，天晴落水愛出門。[89]

　　此例描述春耕時節，天晴或雨，農人皆必須辛苦出門工作的情景。以重疊詞「亂紛紛」喻忙亂景象。春分過後，氣候漸漸轉為暖和，此時農人們也須振奮精神，為養家餬口而下田耕作。以「紛紛」補充說明「亂」，使原本單調的語句，更富變化性。

　　又如：

88 歌詞為劉鈞章提供。
89 歌詞為劉鈞章提供。

> 糯米煮飯軟對軟，甘蔗配糖甜對甜；
> 兩儕交情苦對苦，何不結成同苦甘。[90]

此例旨在描述期望結成雙的想望。透過前三句排比修辭，以及重疊詞「軟對軟」、「甜對甜」、「苦對苦」形容性質相近事物組合的結果，說明彼此相交，愛戀至深，無法時時相聚，實為苦對苦，不如結成雙，共同享受甘甜的幸福。重疊詞的運用，使原來單詞「軟」、「甜」、「苦」之味道、口感加倍呈現，亦使山歌更為生動多變。

又如：

> 看妹生來真有緣，想日想夜唔敢言；
> 黃連拿來吞落肚，啞巴有口苦難言。[91]

此例描述面對心儀女子，卻如啞巴食下黃連，無法開口，欲語還羞之貌。以重疊詞「想日想夜」描述對情妹之難以忘懷。一般用語為「日想夜想」，在此轉換成另一種表達方式，讓人有耳目一新之感。

（五）強化主旨

有些文學作品，透過重疊詞的運用，可達到強化主旨之感染力量。如《古詩十九首》的〈行行重行行〉：「行行重行行，與君生別離，相去萬餘里，各在天一涯。」[92]以「行行……行行」反覆重疊的方式，強化了與情人別離的淒苦與不捨，猶如屈原〈九歌〉所言：「樂莫樂兮心相知，悲莫悲兮生別離」，縱有百般無奈，終須別離。

90 歌詞為劉鈞章提供。
91 歌詞為劉鈞章提供。
92 隋樹森編著：《古詩十九首集釋》（九龍：中華書局，1989年3月），卷2，頁1。

苗栗客家山歌強化主旨之例如下：

　　　　一輩一次結公婆，一郎一妹秤搭坨；
　　　　一夫一妻生一子，一生一世幸福多。[93]

此例旨在描述相愛的情郎與情妹，若能結為夫婦，將一生一世，幸福
滿溢。以重疊詞「ABAC」之形式貫穿全首：「一輩一次」、「一郎一
妹」、「一夫一妻」、「一生一世」，藉此強化須對感情專一，彼此方能
幸福。有句客諺云：「公不離婆，秤不離坨」，意謂夫妻間的親密情
感，與相輔相成的關係，與此首山歌有相映成輝之效。
　　又如：

　　　　山歌愛唱聲連聲，連妹愛連心連心；
　　　　聲唔連聲枉開口，心唔連心枉費神。[94]

此例旨在說明與人相交，必須真心相待，才能不耗費精神。前後兩句
各自運用整齊的排比修辭，並以重疊詞「聲連聲」、「連妹愛連」、「心
連心」、「聲唔連聲」、「心唔連心」貫穿整首，反覆使用「連」字，加
深主旨的渲染力量，強調彼此交往時，真心的重要。
　　又如：

　　　　今日分群愁憂憂，聽到分群淚淋淋；
　　　　阿妹郎在路頭遠，千里萬里會去尋。[95]

93　歌詞為劉鈞章提供。
94　歌詞為劉鈞章提供。
95　歌詞為劉鈞章提供。

此例描述情人別離時，心中不捨，熱淚盈眶之貌。儘管相隔遙遠，我還是會前去探望妳。以重疊詞「愁憂憂」、「淚淋淋」強調別離時，難捨難分之情，「千里萬里」誇飾距離之遠。此因情人相別，每踏出一步，便覺遙遠無極，而興起相思之情也。

又如：

> 獨來獨往單打單，單隻畫眉在深山；
> 單隻畫眉深山叫，日叫孤獨夜叫單。[96]

此例旨在藉由畫眉獨來獨往，孤單無依的鳴聲，比喻自己孤獨寂寥的心境。反覆使用「獨」、「單」二字，並透過重疊詞「獨來獨往」、「單打單」，將強烈的孤獨感，無法排解而憂鬱的情緒，一瀉無遺。

綜合前述，重疊詞在客家山歌的運用，豐盛紛繁，不僅能將真實情感抽絲剝繭而出，也讓寫境狀物，鮮明生動，甚至達到強化主旨，深化意涵的功效。透過疊音詞，更深刻模擬出萬物聲貌，使語言達到節奏整齊、音律諧和之美，提升文學的藝術境界。

客家山歌中出現的重疊詞，結合彈性、自由度皆非常高，搭配形式隨性而不受限制，如「熱啾啾」、「青毫毫」、「闊野野」、「利霜霜」等，隨歌者喜好或依內容需求而定，只要通順好唸好聽即可，客語詞彙亦因此而更為豐富多樣。

檢視客家山歌重疊詞出現的位置，有其規律可循：三字之形式如AAB、ABB、ABA型，通常居於下三的位置；四字的形式如AABB、ABAC、ABCB型，則居於上四。客家山歌句式結構，可分為上四、下三兩部分，因此歌者很自然地便將四字重疊詞安排在句子前半部，三字重疊詞置入句末，如此一來，方易於與上四下三之句式相結合，

96 歌詞為劉鈞章提供。

構成句子間有規律的搭配，讓聽者印象深刻，喜愛記憶傳唱，而能流傳久遠。

二　客語方言詞彙

生活是文學的創作源泉，客家山歌是客家人在社會生活、民族精神、審美情趣的影響下交織而成的口頭文學，為客家人精神生活的花朵與果實，亦帶有強烈的地域性色彩，如黃遵憲所言：「山歌每以方言設喻，或以作韻，茍不諳土俗，即不知其妙。」[97]揭示客家山歌為方言詞彙創作的民間文學，當中蘊含著豐富、獨特的民俗文化。詞彙是構成語言的基本單位，在表情達意、傳遞情感上有其一定的重要性。因此，歌者多以平易近人、通俗好記的詞彙入歌，讓人聽來備感親切、動人而喜愛朗唱，富有濃厚的自然生活氣息。以下分別依詞性舉例說明苗栗客家山歌中所顯現的方言詞彙。

（一）名詞

名詞，是變異性最大的辭彙，具有強烈的時代性與地域性。透過名詞，能直接突顯地方性與時代性的語言特色，如：

1. 大坵嫲：特大塊的田。　　　　　「耕田愛耕大坵嫲。」
2. 碌碡：用以整田地的農具。　　　「三轉碌碡兩轉耙。」
3. 稗草：像稻子的雜草。　　　　　「驚蟄春分除稗草。」
4. 湖鰍：泥鰍。　　　　　　　　　「湖鰍生鱗馬生角。」
5. 紙鷂：風箏。　　　　　　　　　「九月重陽放紙鷂。」

97 清黃遵憲著，錢仲聯箋注：《人境廬詩草箋注》（上海：上海古籍出版社，1999年12月），頁55。

6. 背囊：背部。 「餓到肚皮黏背囊。」

7. 田脣：田間的小路。 「田脣種豆唔怕草。」

8. 目汁：眼淚。 「手拿衫尾拭目汁。」

9. 笠嫲：斗笠。 「頭戴笠嫲腰吊籃。」

10. 蟻公：蚯蚓。 「鶴仔飛下啄蟻公。」

11. 溜苔：青苔 「河邊石仔生溜苔。」

12. 河脣：河邊。 「阿哥河脣妹河背，竹葉做船載過來。」

13. 茶箍：肥皂。 「茶箍洗來起白泡。」

14. 番仔牛：作白工的男人。 「家中有事你唔做，甘願做妹番仔牛。」

15. 路頭：路程。 「只愛老妹有情意，阿哥唔怕路頭多。」

16. 龍燭：大花燭。 「龍燭點起透天庭，新婚誌喜結成親。」

17. 醃缸：陶製缸子，醃菜或盛水用。 「醃缸拿來蓋竹筍，樣得缸爛出頭天。」

18. 等路：禮物。 「買好等路轉外家，心急船慢無奈何。」

19. 腳睜：腳後跟。 「旁人愛講風吹過，唔怕血水淋腳睜。」

20. 粄：米製食品。 「糯米踏粄軟又軟，楊梅蘸醋酸又酸。」

21. 飯甑：蒸米飯的用具 「掌等阿妹人連走，飯甑無蓋氣上天。」

22. 古井 「古井肚裡種井蘭，看花容易採花難。」

23. 礱 「礱糠包米包到老，莫來上礱分散偓。」

以上為苗栗客家山歌常見的名詞詞彙。名詞是時代性與地域性最強的語詞，如「碌碡」，為過去農業時代頻繁出現的詞彙，現今轉為工商社會，詞彙也漸漸被淘汰，蓋因時代變遷使然。且俗隨地轉，同樣意義的詞彙，南北客家人用語可能已產生差異，此則為地域性之故。從苗栗客家山歌歌詞中，便可推知當時當地的用語習慣，無論古詞或新語，皆能如實顯映於其中。

（二）動詞

1. 嫲：休息、遊玩、談心。　　　「保護上天落大雨，留郎再嫲續好緣。」
2. 挍：挑。　　　　　　　　　　「假作挍水來見郎。」
3. 磧：壓。　　　　　　　　　　「葛藤細細纏大樹，秤鉈細細磧千斤。」
4. 揞：抱。　　　　　　　　　　「手揞被骨睡唔得，心心念念有情人。」
5. 剮：宰殺。　　　　　　　　　「半夜剮豬無火看，問妹心肝在奈邊。」
6. 抻：伸展。　　　　　　　　　「竹頭生筍望抻尾。」
7. 跍：蹲。　　　　　　　　　　「河脣洗衫石上跍。」
8. 紉：穿引。　　　　　　　　　「月光恁光難紉針，阿妹恁好難合心。」
9. 阬：起身。　　　　　　　　　「唔到雞啼就阬床。」
10. 著驚：受驚嚇。　　　　　　　「連妹連到二三更，聽到雞啼就著驚。」
11. 坉：填。　　　　　　　　　　「妹个姻緣有郎份，星夜挍泥來坉河。」
12. 兼身：身體靠近。　　　　　　「新打剪刀難開口，六月火爐難兼身。」
13. 歇：住。　　　　　　　　　　「在生兩人共下歇，死後兩人共香煙。」
14. 倒忒：砍倒（或倒下）。　　　「大樹倒忒筍難生。」
15. 醒眼：失眠，睡不著。　　　　「魂魄五更同妹嫲，醒眼依舊隔重天。」
16. 汗派派：汗水淋漓。　　　　　「喊妳莫挍妳去挍，挍到一身汗派派。」
17. 企：站、立。　　　　　　　　「阿哥企在雲端上，看妹唔到看青天。」
18. 攦：攪拌　　　　　　　　　　「冷水攦鹽慢慢溶。」
19. 反鼻：約定後卻反悔。　　　　「阿哥心肝本本樣，阿妹妳莫先反鼻。」
20. 滴滴轉：旋轉不停。　　　　　「鑊鏟用來滴滴轉，飯撈唔怕滾飯湯。」

21. 吊腔：逞強，擺高姿態。　　　「阿妹生來恁吊腔，講到對偓心恁專。」
22. 糴：買穀、買米。　　　　　　「糴米愛糴圓糯米，糯米糴來好打粢。」[98]
23. 同：蒙、蓋。　　　　　　　　「手帕同來齊目眉。」
24. 糶：賣穀、賣米。　　　　　　「阿哥可比大倉穀，偷糶一籮無人知。」
25. 摱：提；拿。　　　　　　　　「手摱鳥籠嘍鳥轉。」
26. 上下：行走。　　　　　　　　「新買花鞋鞋繡花，分妹著等好上下。」
27. 擎：撐。　　　　　　　　　　「頭上戴笠莫擎遮。」
28. 上（下）崎：上（下）坡。　　「上崎正知腳恁痠，下崎正知腳恁軟。」
29. 拈：撿，拾。　　　　　　　　「有時有日人看到，拗生拗死拈茶仁。」
30. 伴得：捨得。　　　　　　　　「講愛斷情伴得無。」

以上為苗栗客家山歌中較為鮮明有趣的動詞辭彙。動詞往往表示動作與與狀態，不同的動詞，可以表達不同的情境。且客家山歌內容涵蓋廣泛，無論寫景狀物、抒情言志，皆須具體的行動表現，表示正在進行的動作。運用各式動態的客語詞彙，能使形象鮮活逼真，更富傳神。

（三）形容詞

1. 靚：漂亮、美麗。　　　　　　「燈籠恁好愛蠟燭，阿妹恁靚愛笑容。」
2. 燒暖：溫暖。　　　　　　　　「兩人係來共下嫐，天氣雖寒也燒暖。」
3. 懶屍：懶惰：　　　　　　　　「上家還有懶屍骨，下家還有懶屍嫲。」
4. 汶：混濁。　　　　　　　　　「汶水蒔田難對行。」
5. 好好點點：突如其來的。　　　「好好點點啄目睡，一定阿妹托夢來。」
6. 暗烏烏：黑漆漆。　　　　　　「日頭落山暗烏烏，鷓鴣轉藪叫咕咕。」
7. 喙努努：嘴巴翹起。　　　　　「阿哥好比懶蝴蝶，採花唔到喙努努。」
8. 樂線：悠閒自在。　　　　　　「兩人日夜同快樂，第一樂線偓兩人。」
9. 滑冷：冰冷。　　　　　　　　「無鹽擦菜心唔死，無妹商量心滑冷。」

98 粢，歌詞原作「米齊」，今依「教育部客家語常用詞辭典」更為通用字「粢」。

10. 煭：炎熱。　　　　　　　「煭日當空望雲遮。」
11. 蹬：直立貌。　　　　　　「甘蔗好食蹬蹬企。」
12. 心焦焦：心焦。　　　　　「水流落花心焦焦，偷偷來看情人橋。」
13. 頸橫橫：桀驁不馴貌。　　「山歌愛挷就來挷，挷到分你頸橫橫。」

以上為苗栗客家山歌較生動活潑的形容詞。由於重疊詞形容、描繪、強調事物的作用極佳，因此在山歌中運用極為頻繁。形容詞的運用，不僅能使事物形貌更加鮮明，在情感描摹上，複雜幽微的思緒，亦能藉此化為隻字片語表達，傳遞強烈的力量。

（四）副詞

1. 當得：比得上。　　　　　　「食水當得冰糖茶。」
2. 唔當：不如。　　　　　　　「講到交情倕就慌，唔當食齋入庵堂。」
3. 吂：尚未。　　　　　　　　「吂曾嫐夠又講歸，郎就難捨妹難離。」
4. 盡像：好像。　　　　　　　「竹頭緊老尾緊燥，阿哥盡像貓頭鳥。」
5. 唔使：不必、不用。　　　　「新買剪刀唔使磨，有情阿哥唔使多。」
6. 麼个：什麼。　　　　　　　「好好點點打哈啾，麼个阿哥情恁有。」

上述為苗栗客家山歌中常出現的副詞詞彙。副詞在文學作品中帶有程度、強調的意味，對於修飾事物狀態具有強化語氣效果。

（五）量詞

1. 皮：片。　　　　　　　　　　　「新摘豆葉皮皮青。」
2. 項：樣。　　　　　　　　　　　「新做樓房項項新。」
3. 片：邊、面。　　　　　　　　　「新繡荷包兩片紅。」
4. 領：計算棉被或服飾的單位詞。　「睡目一定共領被。」
5. 莢：計算豆類的單位詞。　　　　「一莢番豆兩隻仁。」

6. 擺：次數。 「半年都無來一擺，燈草浸水心會
冷。」

7. 條：計算山歌之數量詞。 「愛唱山歌就開喉，條條山歌解心
頭。」

以上為苗栗客家山歌中所出現的量詞。量詞通常伴隨著名詞一起出現
具有修飾效果，能使表達的單位更加具體化、形象化。量詞與量詞重
疊組合後，會產生「每一」的意義，如「皮皮」、「項項」、「條條」
等，促使語義多變，亦使所指事物更加鮮明具體。

（六）其他

1. 半頭青：不講理，易生氣發怒的人。 「連哥唔好黃花蚜，黃花蚜仔
半頭青。」

2. 斜眼多：冷眼旁觀者太多。 「妹仔雖想同哥嬲，壁上掛網
斜眼多。」

3. 打平過：平手，相互不虧欠之意。 「和得𠊎贏打平過，和𠊎唔贏
做老婆。」

4. 無採工：枉費心機，白費力氣。 「菜籃扠水無採工。」

5. 無影無跡：喻人說話不實在。 「半山頂上捉湖鰍，無影無跡
硬話有。」

以上為苗栗客家山歌中出現其他較為特殊有趣的詞彙。這些通俗口語
之詞彙，融合於山歌中，全面顯現出道地的客家風情，讓人有親切、
熟悉之感，進而樂於傳頌與交流。

綜上所述，可知客家山歌中蘊含的方言詞彙紛繁多樣，有些至
今仍為民間常用語，有些經過時代更移與社會轉型，已漸漸不如當年
為大眾所廣泛運用。經由檢視客家山歌中的方言詞彙，不僅能重新認
識這塊土地的語言，同時更一步步揭開這層神祕的面紗，還原當時先

民進行山歌交流時，你往我來，互相較勁、傳情等生動、迷人的生活氣息。

第四節　小結

　　文學是語言的藝術，語言是表達情感、交流思想的工具，亦是文學作品的基本材料。不同的民族，有各自的語言表達方式，不同的語音、語彙、文字、語法，必滋養出其各民族獨特的語言風格。本文從語言風格的視角梳理苗栗客家山歌，除欲彰顯客家山歌的語言風貌，更希冀能開創新的審美效果與感受，並增加觀照自我母語文化的廣度與深度。

　　綜觀苗栗客家山歌的「句式風格」，發現客家山歌雖由單句組成，有時卻包含兩個句型，形成複句結構般的連結關係，如並列、順承、遞進、因果等多種複句，巧妙、精簡地濃縮語句，使之能於最簡短字數中，表達最詳盡之意涵。在「音韻風格」中，歸結客家山歌的「押韻」方式，舉凡頭韻、腳韻、句中韻等，皆饒富多元多彩的押韻風格，復見證客家先民強烈的節奏感，與靈活的音樂性。如是，山歌方能「順口順耳」並永久流傳。在「詞彙風格」中，聚焦於「重疊詞」與「客語方言詞彙」的視角，呈示客家山歌實為四位一體之呈現──即語言、文學、藝術、音樂融合而成。考其內容，無論通俗或雅正，抒情或言理，在在皆傳遞出深刻而形象的語言風貌，展現歷史、地理、人文的關懷。

　　承上所述，經由語言的多重角度考察苗栗客家山歌，不僅層層挖掘其語言風格特性，觀照客家山歌語言的紛繁面貌，進而透過這些生動鮮明、形象化的語言，顯映先民在心靈底層積澱的真實情感與精神內涵，揭示客家民族的語言文化傳統。

第五章

永不凝凍的智慧閃光

──苗栗客家山歌的口傳性特質

　　在筆者收錄的客家山歌詞中，發現大量生動明快、簡潔傳神，極富形象性與立體感，重複、具有穩定結構型態的字詞和語句。這些重複出現的詞句，有許多是先民遺留的諺語、俗語與歇後語；有些則是日常生活信手捻來的慣用語，在其他的山歌詞中又產生新的組編現象。深究苗栗客家山歌歌詞復現的原由，在於客家山歌是口傳庶民文學，以口頭語言進行創作，同時又透過口頭語言進行傳播，在演唱過程中，歌者必須於極短暫的時間內，調動他們過去積累的經驗，完成一首精簡又押韻的歌謠，才能與對方相互唱和。為了激活聽者的情緒，在極短時間內讓聽覺形象快速轉化為視覺形象，讓人產生繪聲、繪影、神情愉悅的感受，並且達到節奏與韻律的效果，及強化歌詞內容的意境與品質，歌者在講唱時，常會無意間借助「民間熟語」與「程式套語」，反覆答唱。一來求便利，有了此二者的套用，只要稍加變化，一首歌詞便能立即完成；二來透過雙方熟悉的語句，可增強對方的印象與熟悉感；其三則能傳承民間語彙，藉此保存與發揚客家語言與文化，使客語作品的繼續流傳加工成為可能。而且，這一過程的再循環，亦能使口頭語言的表現力更加豐富多彩。

　　本章透過民俗學、口頭程式、套語理論作為觀察視角，梳理民間熟語與程式套語於客家山歌的運用情形，及其所蘊含的民俗事象，以彰顯其民間文學口傳性特質。

第一節　智慧的積澱與傳承：山歌中的熟語與民俗事象

一　簡捷傳神的民間熟語

　　熟語，顧名思義，係指人民大眾長期習用，熟悉定型的民間語彙，是在民間口頭流傳，具有民俗文化內涵的通俗化語句。[1] 熟語的特質，約有幾點：1. 平白通俗，簡潔易懂：以日常熟悉的語言表達，讓聽者容易明瞭；2. 題材來源豐富多彩：無論是生活中的經驗、感物，或是典故，皆為其取材對象；3. 借助修辭，使表意形象更為生動。4. 民族風格：從內容到結構形式，都有鮮明的民族特點。依其性質，可分為俗語、諺語、歇後語等。苗栗客家山歌為口傳庶民文學，歌詞中蘊含著繁複多樣的民間熟語，不僅呈現客家民俗事象，保有其獨特風格，亦使客家語言文化得以永久傳承。分析其表現方式，大體可歸納如下：

（一）含蓄雋永的諺語

　　諺語，是風格通俗、結構凝鍊、語感生動、語貌定型的韻語或短句。[2] 它是民間集體創造、廣為口傳，言簡意賅，較為定型的藝術語句；它伴隨著生活經驗而來，能生動地、大量地反映民俗內容，囊括社會生活的各個層面。一般而言，諺語的形式，具有口頭性、精煉性、藝術性等特質；在使用方面，具有實踐性、諷勸性、俗轉性（群眾性）、教化性等功能。[3] 客家山歌，形式雖短小，卻蘊含著豐富的諺

1　鍾敬文：《民俗學概論》（上海：上海文藝出版社，2006年），頁308-309。
2　武占坤：《中華諺謠研究》（保定：河北大學出版社，2000年6月），頁6。
3　鍾敬文：《民俗學概論》（上海：上海文藝出版社，2006年），頁309-311；段寶林：《中國民間文學概要（增定本）》（北京：北京大學出版社，1999年1月），頁183。

語，含蓄而雋永，耐人尋味，全面體現了先民的智慧結晶，如：

* 「有錢難買子孫賢。」
* 「人生似鳥同林宿，大限來時各自飛。」
* 「人情似紙張張薄，唯有萬事謹慎行。」
* 「有時有日好運到，南蛇落水也話龍。」[4]
* 「人心不足蛇吞象，非分之財無久長。」
* 「有錢難買天光覺，千金難買少年時。」
* 「三十年前水流東，三十年後水流西。」
* 「火燒龍船有水救，火燒心肝無藥醫。」
* 「瓠仔老來好做杓，菜瓜老來好洗鑊。」
* 「莫學米篩千隻眼，愛學蠟燭一條心。」
* 「貧窮富貴命中定，榮華富貴命由天。」
* 「手指抻出有長短，石頭鋪路有高低。」
* 「前世無修今世苦，今世修來望後生。」
* 「湖鰍生鱗馬生角，鐵樹開花唔斷情。」
* 「賺錢可比針挑笐，使錢可比水推沙。」
* 「百世修來同船渡，結髮夫妻千世修。」
* 「貧居鬧市無人識，富在深山有人緣。」

客家山歌中諺語的運用，往往皆為生活中常見的題材，如「瓠仔」、「菜瓜」、「米篩」、「蠟燭」等，深入淺出地表達出人生哲理，使民眾易於明瞭記憶。同時亦運用修辭藝術，如排比、誇飾、對比等，使語句節奏明快，富於音韻效果，更具音樂美感。

4 義同於「風水輪流轉」。

（二）生趣活潑的俗語

　　俗語，係民間口頭上常用的短小定型的形容性短語[5]，主要用來描述或形容生活現象以及事物的狀貌，是鄉里中藉由口耳相傳的一種固定化、通俗化、活潑化、趣味化的用語。俗語的句法不一定完整，通常無具體的主題思想，如「臉紅脖子粗」、「揹黑鍋」等，僅能起形容作用，而諺語則有完整的句法、思想和形象。[6]

　　苗栗客家山歌中，俗語運用普遍，用詞具有濃郁的生活氣息，歌者常以借代、比喻等修辭方式表達，生動活潑，耐人尋味，如：

> ＊　「三兩豬肉四兩鹽」：比喻因貧窮而節儉。
> ＊　「上崎唔得半崎坐」：形容半途而廢。
> ＊　「大樹倒忒頭還在」：喻基礎的重要性，若一時不順遂，至少基礎還在，不須擔心。
> ＊　「人心難測水難量」：人心變化莫測，如同海水一般寬廣無際，難以測量。
> ＊　「牛眼好食佛仔鳥」：喻人不可貌相。
> ＊　「前人種竹後人園」：喻上輩人打拚，後世人享受。
> ＊　「雙竹透尾」：婚禮時，祝福新人如兩枝竹子一節一節長到竹尾，長相左右，白頭偕老。

　　客家山歌中的俗語，與諺語一樣，往往採用日常生活題材入歌，來說明、揭示所欲表達的主旨。語言有時淺顯易懂，生動形象；有時文

5　鍾敬文：《民俗學概論》（上海：上海文藝出版社，2006年），頁309。
6　鍾敬文：《民俗學概論》（上海：上海文藝出版社，2006年），頁309；段寶林：《中國民間文學概要（增定本）》（北京：北京大學出版社，1999年1月），頁183。

言，富於哲理性，反映出人民對生活的願望和體驗，也證明客家山歌為雅俗並存的口傳民間文學。俗語在山歌中的妙用，亦使我們見證了客家先民的智慧閃光。

（三）幽默俏皮的歇後語

歇後語，又稱「俏皮話」，指為群眾創造並熟識的詼諧而形象的語句。客語稱為「師傅話」，係由喻體、解體連綴而成的較為定型的趣味性語句。喻體為假託語，有比喻、引子的功能，近似謎面；解體為目的語，起說明、註解作用，近似謎底。[7]歇後語前後兩部分互相依存，有固定關係，如「老鼠過街——人人喊打」、「外甥打燈籠——照舅（舊）」，前後貫連起來，生動有力，它是民間最喜聞樂見的形式之一。苗栗客家山歌中，經常以生動明快、輕鬆活潑、幽默俏皮的歇後語，呈現民眾種種精神面貌，如：

◇ 「古井種菜——園分深」：緣分深

◇ 「灶背種菜——園分淺」：緣分淺

◇ 「石壁種菜——無園」：無緣

◇ 「扁柴燒火——炭無圓」：歎無緣

◇ 「水打棺材——溜死人」：喻舌燦蓮花，說話不實在。

◇ 「豬八戒來照鏡仔，照來照去唔像人」

◇ 「燈草打結——芯唔開」

◇ 「菜籃挨水——無採工」

◇ 「飯甑肚裡放燈草，日後正知妹蒸心。」

◇ 「糯米打粄軟對軟，楊梅蘸醋酸對酸。」

7　鍾敬文：《民俗學概論》（上海：上海文藝出版社，2006年），頁311-312。

苗栗客家山歌中所出現的歇後語，大多於歌詞中將真正欲表明的寓意直接說出，成為歌詞中的一部分。最常表達對幽微情感的描繪與消遣譏諷的心情。歇後語的運用，對於表達曲折委婉、幽默風趣的語言具有非常好的效果，能發人深省，並留下深刻印象。

以上為苗栗客家山歌中常見的民間熟語。民間熟語是與民眾生活最為貼近的語言，能真實反映出當時當地的社會情況。經由口耳相傳，這些熟語能規範約束人心，在潛移默化中，趨於向善，對於民眾的道德，具有約束規範之效能。

二　精闢通透的民俗事象

苗栗客家山歌蘊含豐富的民間熟語，亦詳實真切反映苗栗客家庶民的民俗事象。深究其內容，約可分為「事理德性」、「生活經驗」、「風土人情」三類，以下分別舉例闡釋。

（一）事理德性

事理德性類的民間熟語，主要包含人們對客觀存在的事物、現象之間的理性認識，往往用來講道理、論是非、勸修善等，以指導規範人們的社會實踐，例如「人情似紙張張薄，唯有萬事謹慎行。」道出人心薄如紙而難測，唯有謹慎小心，方能確保自身安全；「有錢難買天光覺，千金難買少年時」，勉勵惜時，言時間易逝，莫虛度年華，以免老大徒傷悲；「前世無修今世苦，今世修來望後生」，則以因果關係說明今生之苦在於前世未能修德，以故，祈使今世能多行善，為來世累積福報；「醃缸肚裡打筋斗，轉身無得正知差」[8]，勉勵有錢時節

8　歌詞為劉鈞章提供。

多儉省，以免在貧窮時，猶如在沒米的甕缸裡翻筋斗，轉身不得，進退維谷。凡此說理，或關於修身養性、道德準則者，不僅賦予人們具體的指引方向，同時對於社會秩序的穩定，亦有潛移默化之效。

（二）生活經驗

生活經驗類，泛指日常生活中一切知識經驗，舉凡衣食住行、說情道理、勸勉等，是民間熟語中最大的一宗，如：「瓠仔老來好做杓，菜瓜老來好洗鑊」一例，說明「天生我材必有用」，不同階段有不同成就的道理，歌者以「瓠仔」、「杓」、「菜瓜」、「鑊」尋常日用之食物、器物融合於其中，不僅淺顯易懂，亦達說理的效能。又如「三兩豬肉四兩鹽」一例，透過飲食中的重口味，說明客家人因貧窮而有節儉之美德。或如「莫學米篩千隻眼，愛學蠟燭一條心」，以製粄多孔的米篩比喻花心的人，勸勉情人能如蠟燭一般，對待感情能專注一條心。或如「古井種菜——園分深」、「灶背種菜——園分淺」、「燈草打結——芯唔開」等，運用諧音雙關影射的方式說明生活經驗，同時比喻事理，亦增加趣味性。又如「賺錢可比針挑竻，使錢可比水推沙」，以精闢透徹又通俗傳神的比喻手法，說明賺錢之難，與花錢之易，奉勸勤儉持家，才能守住家財。其他如家庭婚姻、生兒育女、持家之道方面，亦屬此類範疇。

（三）風土人情

風土人情類，包含人文掌故、珍貴特產、歲時節令習俗、鄉土風情方面，如「正月耕田恓落秋，尋使穀種尋便缸」、「立春過後雨水天，春耕備荒莫遲延」[9]，記載正月、立春時節勤勉插秧耕種，待一

切就緒，期望來年豐收。「三月蒔田浸浸青，稗仔同禾共下生」、「三月蒔田蹬蹬企，六月割禾滿穀枝」，記錄稻米從插秧到收割的成長過程。又如客家族群喜愛唱山歌，山歌便大量記載「阿伯聽轉添福壽，後生聽轉大賺錢（生貴子）」、「士農工商百業興，家家戶戶大賺錢」等語句，呼籲唱、聽山歌有添福壽、生貴子、賺大錢等正面功效，鼓勵民眾共襄盛舉。其他如以「山明水秀好風光」[10]讚揚自然景觀；以「安居樂業萬年昌」肯定苗栗莊民的善良勤儉等，亦可歸屬於此類討論。

第二節　即興的復現與創編：程式套語在山歌中的表現形態

　　苗栗客家山歌為口頭文學，歌中蘊含豐富、簡約、流暢活潑的民間熟語，多元地呈現了客家民俗現象。多數的民間熟語，使用日久，演變為「程式套語」。

　　「口頭程式理論」（Oral Formulaic Theory），又名「帕里—洛德理論」(The Parry-Lord Theory of Oral Composition)，是由北美兩位學者——米爾曼・帕里（Milman Parry）與阿爾伯特・貝茨・洛德（Albert B. Lord），在口傳史詩研究及相關田野調查中，所發展出的一套分析口頭傳統的理論。[11]洛德於《故事的歌手》一書中為「程式」下了一個簡明的定義：「在相同格律條件下為表達這一種特定的基本觀念而使用的一組詞。」並認為：「程式是由於即興表演的急迫性而出現的一

10 歌詞為劉鈞章提供。

11 參見約翰・邁爾斯・弗里著，朝戈金譯：《口頭詩學：帕里—洛德理論》，北京：社會科學文獻出版社，2000年8月；阿爾伯特・貝茨・洛德著／尹虎彬譯：《故事的歌手》，北京：中華書局，2004年5月。

種形式，只有表演中程式才存在。」[12]

　　洛德認為好的歌手在操作程式時，如同我們運用熟悉的語言一樣，自然而然，不假思索即能說出；好的歌手「並不是有意『記下』程式，就像我們在孩提時並未有意去『記』語言一樣。他從個別歌手演唱中學會了這些程式，這些程式經過了反覆的使用，逐漸成為他的歌的一部分。」[13]由此可知，程式是歌者習慣用語的一部分，其最大的特性即為「重複」，唯有在作品中反覆出現、具有相同或相似的表達型態，才能稱之為「程式」。

　　由於洛德研究的是詩歌體，所以會強調程式與格律的配合。這種情形正好能與苗栗客家山歌的詩歌體相呼應。客家山歌為歌謠體，歌謠最明顯的特點即是韻律與節奏[14]，不論是唸誦或歌唱的歌謠，必須合乎韻律與節奏，對講唱者以及聽眾，才會激發感應與互動。在口頭創作與傳播的同時，不能倚靠文本書籍，僅能從其他歌者口中的詞彙、主題加以揣摩、記誦，以至於脫口而唱，運用的也是程式化的語言。程式既熟練，隨時可以朗朗上口，也能隨時編唱新歌。

　　「套語」（或重複詞），「是一種固定的，以不變形式重複使用的表達方法。」[15]換言之，「套語」係形式韻律不變，只是其中某些字詞依歌者喜好、習慣或情境稍作更換。套語在中國古典詩歌中廣泛運用，尤其是與民間歌謠相關的《詩經》、《楚辭》、樂府民歌中，套語

12 阿爾伯特・貝茨・洛德著，尹虎彬譯：《故事的歌手》（北京：中華書局，2004年5月），頁40-44。

13 阿爾伯特・貝茨・洛德著，尹虎彬譯：《故事的歌手》（北京：中華書局，2004年5月），頁49。

14 胡萬川：〈民間文學口傳性特質之研究——以台灣民間文學為例〉（《台灣文學研究學報》第11期，2010年10月），頁205。

15 呂特・阿莫西、安娜・埃爾舍博格・皮埃羅著，丁小會譯：《俗套與套語——語言、語用及社會的理論研究》（天津：天津人民出版社，2003年1月），頁8。

已是司空見慣的現象。[16]雖然時而具有「老生常談」、「老調主題」、「陳詞濫調」的意義，但詩歌傳統就是通過其「再使用性」而對老生常談的主題進行使用與改造。[17]其實這正是口傳文學的創作特色，歌者將套語熟記在心，於特定情形或狀況下，將套語重新排列組合，即能完成一首新的歌謠。例如客家小調中的〈瓜子仁〉、〈鬧五更〉、〈十二月古人〉、〈四季花開〉、〈洗手巾〉、〈病子歌〉等，各種「數目」本身並無任何意涵，僅是講唱者作為方便起首的套語功能，例如〈十二月古人〉中，按月鋪排十二組古人之故事，而〈病子歌〉則強調孕婦於不同姙娠月份想要吃的食物。

苗栗客家山歌中的「套語」，即是歌謠傳承中的習慣用語和思維模式，為眾人耳熟能詳、陳規老套的描繪及表現手法。客家山歌既為口傳民間文學，運用的即為客家人所熟悉的語彙與材料。程式與套語二者，在客家山歌使用中，有異曲同工之妙；程式經常是客家人習以為常的套語，老掉牙而熟悉的套語，有時亦成為歌者在客家山歌裡所運用的程式，二者可謂相輔相成。因此筆者將「程式」、「套語」合併一同討論。

在筆者採錄的苗栗客家山歌中，有相當高的比例由重複的程式套語所組成，因為程式套語能為歌者提供現成的詩句，並且只要稍加變

16 套語在《詩經》、《楚辭》的運用，例如《詩經・召南・摽有梅》整首分為三段，皆由形式韻律相同的「摽有梅，其實……兮。求我庶士，待其……兮」套語組成，又如《詩經・鄭風・將仲子》亦反覆出現「將仲子兮」、「無逾我……」、「無折我樹……」等語句；《楚辭・漁父》中記載之「舉世皆濁我獨清，眾人皆醉我獨醒。」、「滄浪之水清兮，可以濯吾纓；滄浪之水濁兮，可以濯吾足」等，亦有「皆……我獨……」、「滄浪之水……兮，可以濯吾……」等之套語語句；樂府民歌如〈江南可採蓮〉的「魚戲蓮葉……」套語、〈木蘭辭〉的「不聞爺孃喚女聲，但聞……」、「……市買駿馬」等套語。這些反覆出現的文字語句，皆為套語的運用。

17 呂特・阿莫西、安娜・埃爾舍博格・皮埃羅著，丁小會譯：《俗套與套語──語言、語用及社會的理論研究》（天津：天津人民出版社，2003年1月），頁69。

動，字詞之間就會形成一個持續不斷的模樣，任由歌者填充他的句子，完成一首即興歌謠。例如，客家山歌常以「高山頂上」作為起始句，後三字則依情境接「唱山歌」、「一坵田」、「來耕田」、「起雲端」、「起茶亭」、「起學堂」等構成首句，並由此開展以下三句，完成一首歌謠。又如「無採工」常置於偶數句的後三字，起譬喻或定韻作用，前二句常擴增為「石榴開花滿樹紅，番薯開花無採工」，或「芹菜好食肚裡空，想起連妹無採工」等句型，末二句通常擴為「阿哥有話當面講，搭信別人無採工」，或「貧窮富貴一般般，江山再多無採工」等，顯示出程式套語的靈活性。

　　相對而言，程式套語數量並不多，不過均能為歌者嫻熟地掌握與應用。這些重複的程式套語，每一次出現都遵循固定規則，然順序可以加以變化，如「頭韻」與「句中韻」押韻的範型，皆在歌者運用、調遣程式套語過程中起引導作用。如「山歌緊唱心緊開，井水緊打泉緊來；頭路緊做緊發達，事業緊做緊發財。」[18]每句皆以「……緊……緊」的排比、類疊修辭形式表現，在句中反覆出現的「緊」字，因而形成句中韻；在不改變韻腳與語意的前提下，重新安排這四句的字詞順序，更換為「緊唱山歌心緊開，緊打井水泉緊來；緊做頭路緊發達，緊做事業緊發財。」便形成頭韻，十分彈性。

　　綜觀而言，程式套語在客家山歌的運用，內容長短不一，前後出現的位置亦有別，約可分為下列幾種：

一　開端程式套語

　　這類程式套語，有的套用一整句，有的只是套用開頭第一句中的

18 劉鈞章提供。

前幾個字。套用整句者，有的僅有定韻作用，與承接的一句無多大關聯；有的則為兼有比喻意義的起興。鍾敬文在收集歌謠時，也見許多「起句相同，而後文各異」的篇章，他認為這些歌謠用相同起句有兩個原因，一是「山歌好唱起頭難，起子頭來便不難」，二是「借用現成的語句，完成自己的創制，這是藝人的常事，民間的作者，自然無多例外，只要看歌謠通常的形式便知。」[19]歸結客家山歌的起興句，亦多不出此二說法。以下舉例說明之。

（一）開頭一整句的程式套語

例如：

> 高山頂上起學堂，兩片開窗好透涼；
> 阿哥讀書望官做，阿妹讀書嫁好郎。[20]
> 高山頂上起學堂，石頭起腳瓦蓋牆；
> 窮人讀書望高中，老妹連郎望久長。[21]

二首皆以高山上所建的學堂起興，並描述學堂景象，接續延伸為阿哥或窮人求學讀書之因，皆在於期盼將來能金榜題名，前後文意相連貫，均為兼有比喻意義的起興。又如：

> 三兩豬肉四兩鹽，因為無菜煮恁鹹；
> 阿妹姻緣無哥份，煮菜唔敢煮恁淡。[22]

19 鍾敬文：〈同一起句的歌謠〉（收錄於《典藏民俗學叢書》【上】，哈爾濱：黑龍江人民出版社，2004年2月），頁264-267。
20 曾徐玉妹提供，劉鈞章採錄。
21 劉鈞章提供。
22 劉鈞章提供。

三兩豬肉四兩鹽，造敗同妹做出名；
放大肚量分人講，這條人情總愛行。[23]

二首皆以客家人因貧窮而節儉的飲食型態「三兩豬肉四兩鹽」（既為民間熟語，在此亦為程式套語）起興，前首前後文意相關，說明作菜調味太鹹的緣故，在於「阿妹姻緣無哥份」，以食物的重口味作為婉拒回應，為兼有比喻意義的起興；後首則與下文不連貫，僅起定韻作用。

（二）開頭第一句中前幾個字的程式套語

例如：

日頭落山一點烏，雞嫲帶子樹下跍；
阿妹有子揹子睡，阿妹無子揹丈夫。[24]
日頭落山一點黃，阿哥無妻妹無郎；
兩人唔得共下嫲，兩人唔得睡共床。[25]

兩首皆以夕陽西下起興，前首藉由母雞攜子的情景轉到自身，有子同子眠，無子同郎眠的心境。後首則表達男女雙方皆無伴，然無法相戀的無奈。又如：

一袋柑仔半袋皮，唔知阿妹壞東西；
有錢喊妹聲聲應，無錢喊妹詐唔知。[26]

23 劉鈞章提供。
24 吳聲德手抄本，劉鈞章採錄。揹：哄。
25 吳聲德手抄本，劉鈞章採錄。
26 吳聲德手抄本，劉鈞章採錄。

> 一袋柑仔半袋囊，唔知阿妹壞心腸；
> 半夜劂豬唔開火，暗刀來割吾心腸。[27]

兩首皆以阿妹所贈與的「一袋柑仔半袋皮（囊）」作為起興，接續以不同情節事物「有錢聲聲應，無錢詐唔知」、「半夜劂豬唔開火，暗刀來割吾心腸」來埋怨、感嘆阿妹的無情。

亦有僅以開頭四字作為套語者：

> 大樹倒忒筍難生，有心連哥愛有行；
> 有心連哥愛有嬲，莫來分哥擔條名。[28]
> 大樹倒忒頭還在，檀香燒忒一爐灰，
> 好好點點啄目睡，一定阿妹托夢來。[29]

兩首均以大樹砍倒（或倒下）起興（二者皆兼有比喻意義），前者以「樹倒筍難生」，比喻阿妹若有心連哥，則須有來往，僅靠阿哥單方面努力是不足的。次首「樹倒頭還在」，則喻檀香雖已燃盡，餘灰猶存，來比喻即使午睡，依然與阿妹於夢中相見。男子綿長的思念之情，於此可見一斑。此為以相同事物起興，卻引導為不同結果之例。

（三）形容詞不同的程式套語

例如：

> 門前種竹皮皮青，阿妹連郎趕後生；

27 吳聲德手抄本，劉鈞章採錄。
28 劉鈞章提供。
29 劉鈞章提供。

再加兩年年紀老，唔比春草年年生。[30]
門前種竹<u>青裡裡</u>，阿哥看到中意妳；
兩人交情交到老，兩相情願結連理。[31]
門前種竹<u>直柳柳</u>，一心種來打轆鞦；
雙手來攀轆鞦索，阿哥難捨妹難丟。[32]

三首皆以門前所種竹子「皮皮青」、「青裡裡」、「直柳柳」的狀態起興，前二首描述男女相戀的渴望，後首則描繪兩人約會時甜蜜的情態，細膩地刻劃出雙方對彼此的依戀。

亦有以女子面貌起興者，如：

妹仔生來<u>笑邪邪</u>，阿哥抻手來搭俚；
妹係相似石壁樹，斧頭難倒樹難斜。[33]
妹仔生來<u>嫩蔥蔥</u>，唔曾食酒面緋紅；
牙齒好比高山雪，喙唇好比石榴紅。[34]
妹仔生來<u>笑陰陰</u>，好比名茶細嫩心；
阿哥好比滾水樣，兩人一泡就開心。[35]

三首皆以阿妹笑容、面貌「笑邪邪」、「嫩蔥蔥」、「嫩蔥蔥」起興，第一首描述郎有情，而妹無意，男子的落寞感歎；次首為男子與心上人

30 李月琴手抄本，劉鈞章採錄。
31 劉鈞章提供。
32 劉鈞章提供。
33 劉鈞章提供。
34 劉鈞章提供。
35 劉鈞章提供。

相遇後，心中留下的深刻印象；末首敘述雙方一拍即合，兩兩相知相惜之情。

二　中段程式套語

此類程式套語，通常位於次句，擔負定韻作用，有時則兼具承上啟下效能，如：

石上種竹石下陰，<u>同哥緊嬲情緊深</u>；
無問姓名各人轉，海底撈針到奈尋。[36]
日頭轉影樹轉陰，<u>同妹緊嬲情緊深</u>；
壁上釘釘掛燈盞，囑妹添油莫換芯。[37]

兩首的程式套語均置於第二句，不僅起押韻作用，同時有承上啟下作用。兩首均為描述約會情景，情繫彼此，不忍分離；前者敘述若無留下姓名則就此別離，茫茫大海該如何聯繫？後者約會持續進行，在牆上掛了燈盞，以雙關語氣叮嚀囑咐對方添油即可，切莫換芯，言談之中流露期盼之意。

亦有以條件關係作為套語者，如：

有米煮粥唔怕鮮，<u>總驚無米斷火煙</u>；
貧居鬧市無人識，富在深山有人緣。[38]
有米煮粥唔怕鮮，<u>總驚無米斷火煙</u>；

36　劉鈞章提供。
37　劉鈞章提供。
38　劉鈞章提供。

總愛姻緣有生正，雖然貧苦當有錢。[39]

二首皆以「只要……就……」的條件關係之句起興，只要有米煮粥，就不怕濃稠；只怕無米而無法煮食（只要有米即能煮食）。兩首前後文意皆相連貫。前首意味著，只要生活水平優異，即使居於深山，訪客依然絡繹不絕。反之，一旦窮愁潦倒，即使是親友，亦避之唯恐不及。後首表示只要有姻緣往來，就算是貧苦亦覺富有。

三　結尾程式套語

此類程式套語，通常居於山歌末二句，以總結全首歌詞之主旨，如：

為人子女愛思量，爺娘恩情切莫忘；
爺娘想子長江水，子想爺娘擔竿長。[40]
少年讀書愛用功，人人望子能成龍；
爺娘想子長江水，子想爺娘一陣風。[41]

二首主旨均在表達子女應多思量，牢記父母恩情。後首更期待子女應趁年少多努力，衣錦還鄉。兩首皆以對比之意——「爺娘想子長江水，子想爺娘擔竿長（一陣風）」作為結束，說明父母對子女的牽掛，猶如長江流水，恆久不移；而子女對父母的掛念，卻如一枝扁擔或一陣風，轉瞬即逝。

39 劉鈞章提供。
40 劉鈞章提供。
41 劉鈞章提供。

亦有以超自然意象，作為結尾的程式套語：

> 阿哥真心來交情，交个確實有情人；
> <u>湖鰍生鱗馬生角，海底曬穀正斷情。</u>[42]
> 沙田種薑沙黏根，海底放釣仁義深；
> <u>湖鰍生鱗馬生角，海底曬穀正斷情。</u>[43]

二首均以「湖鰍生鱗馬生角，海底曬穀正斷情」的程式套語結束。歌者藉由民間熟語融入歌詞，以此作為比喻，來強調雙方情感緊密相連，除非等到泥鰍生鱗、馬生角、海水乾涸後曬穀，這三件超自然、不可能的事件都發生後，我倆才中止這段感情。末二句套用的，既是程式套語，亦為民間熟語，有增強主旨之效能。二人堅定相戀的決心，在此清楚表明，一覽無遺。

綜前所述，程式套語在客家山歌的運用，除有定韻效果外，有時兼有比喻意義，有時增強整首山歌節奏，有時則具加強主旨的效能。對歌者較為重要的是，它能讓歌者信手拈來，重新組合，將材料適度的增加或刪減，立即完成一首新歌。在口頭傳統中，無論對於說唱者還是聽眾，程式套語都具有非常重要的意義。它既是說唱者組裝歌謠或故事隨時運用的零件，也是一種隨時組裝的技巧。因為擁有各種程式，說唱者才能在各種現場即興說唱的巨大壓力下，流暢地進行他的創編。對於聽者，由於口頭語言訴諸聽覺，重複的表達方式不僅不會有重複的感覺，相反還能帶來聽覺上的美感；不僅可以減輕說唱者現場編創的壓力，同時亦能減輕聽眾因為信息的過分密集所帶來的緊張

42 李月琴手抄本，劉鈞章採錄。

43 劉鈞章提供。

情緒。[44]口頭表演的詞語，在時間軸上呈線性排列，並隨即消失在空氣中。在語速較快的情況下，聽眾是難以緊跟著詩句流動的。此時若重複出現一些固定的語句，反而能讓聽者產生放慢腳步的感覺。這些重複也在客觀上形成某種間隔，起到「休止符」的作用。從另一方面而言，民間熟語、程式套語高度固定的格式與涵義，為聽者接收訊息提供了莫大便利。如此一來，接收的過程變得較為輕鬆，傳通的渠道也順暢了起來。[45]

第三節　小結

民眾口頭語言的潛能是沒有窮盡的。這個永不凝凍的優質載體，不僅賦予口頭文學以物化型態，同時，也源源不絕地給它輸送著常新的內容，使它永不枯竭、永不凝固，成為一種生生不息的文學。[46]

苗栗客家山歌因口傳而產生的變異、集體等民間文學特質，已有專文討論[47]，故此不贅述。本文嘗試從簡潔傳神、靈活多樣的「民間熟語」和「程式套語」在客家山歌中的運用，探討另種民間文學特質。研究發現，苗栗客家山歌中的民間熟語，使用日久，猶如源頭活水般，成為歌者即興創作的程式套語。這些口語性強、形象精煉、通俗易懂的民間熟語或程式套語，在客家山歌中或僅起定韻作用，或能承上啟下、連貫前後文；或能加強主旨，或增強節奏與韻律感；或蘊含事理德性、生活經驗等民俗事象。山歌中出現的大量重複現象，是

44 富世萍：《敦煌變文的口頭傳統研究》（北京：中華書局，2009年11月），頁142-143。

45 朝戈金：《口傳史詩詩學：冉皮勒《江格爾》程式句法研究》（廣西：廣西人民出版社，2000年11月），頁232-233。

46 李惠芳：《中國民間文學》（武漢：武漢大學出版社，2009年8月14刷），頁34。

47 彭素枝：《六堆客家山歌研究》（臺北：文津出版社，2003年）。

口頭（傳）文學的共同特點，正是這種俯拾即是的重複，透露了口頭（傳）文學創編的重要信息，也展示了程式套語在口頭（傳）文學的重要作用。

整體而言，經由民間熟語與程式套語來觀照苗栗客家山歌的民間文學口傳性特質，從中能發掘這些民間熟悉定型的語句，在歌者反複積累中，不僅訓練機智，豐厚內涵，更為歌者提拱了取之不盡、用之不竭的創作素材。更重要且不容忽視的是，這些廣為人知的民間熟語與程式套語，不僅能以相對穩定的形式，繼續流傳在民眾口頭，而且還能不斷地被專業歌者、甚至是藝術家改編製作，通過新的藝術形式，以現代方式傳播，客家山歌與文化亦得以傳承發揚，成為永不凝凍的智慧之光。

第六章

妙趣天成

——苗栗客家情歌的主題與特色

　　民間歌謠，是民間文學中的韻文作品，從題材中可發現庶民生活、思想情感與風俗民情的真實樣貌。連雅堂《臺灣通史・風俗志》云：「臺灣之人，來自閩粵，風俗既殊，歌謠亦異。閩曰『南詞』，泉人尚之；粵曰『粵謳』，以其近山，亦曰『山歌』。[1]」由此可知，臺灣客家歌謠一般通稱為「山歌」。客家人居處的環境，無論是中國大陸原鄉或是臺灣，大多分布於山間丘陵一帶，因此生活與山有著緊密相連之情。客家人又因戰亂而背井離鄉，長途遷徙，到了可謀生之地，即得從事重建家園的辛苦工作，從而形成節儉、刻苦、勤勞、團結的特性。在傳統客家社會中，禮教甚嚴，男女間必須保持嚴格界限，鮮有社交娛樂活動。唯有到了山間勞動時，才能透過山歌道出男女情愛、生活感懷、風土民情等。客家山歌為先民以口耳相傳方式，代代承襲而來。客家山歌以即興創作的七言四句為主，依其內容，可分為「情歌」、「儀式歌」、「諷勸歌」、「敘述歌」、「消遣歌」、「謎歌」、「雜歌」等七大類[2]，其中又以「情歌」最普遍，數量比例亦最高。

　　情歌，是民間社會男女傳情達意時所唱的民歌。戀愛的不同階

1　連雅堂：《臺灣通史》（臺北：眾文圖書公司，1979年5月），頁692。

2　關於歌謠的分類，周作人、朱自清、鍾敬文、段寶林、羅香林、楊兆禎、王娟等學者都有論述，除楊兆禎外，大多將歌謠分為五至七類，且各家分類標準頗為一致，「情歌」、「生活歌」、「儀式歌」、「諷勸歌」、「兒歌」五類幾乎皆備，表示這幾類是歌謠中最常見的，也是數量最多的類型。此處參考以上各家之說，斟酌客家歌謠中的內容題材，酌分為七大類。

段，由初次見面，到交往、分離、相思、再相見、定情等，都有相應的情歌。故本文擬以苗栗地區數量最豐的「情歌」為研究範圍，按內容分為十六類加以探討，並從山歌中的常用語、特殊意象、愛情觀等，歸結出苗栗客家情歌的特質。

第一節　千姿百態：唱不完的款款深情

　　情歌，是歌唱男女之間愛情生活的民間歌謠，也是民間傳統歌謠中最豔麗的花朵。在民間歌謠各類題材中，亦以情歌表現最為充分。男女的情愛與相思，是民歌中百唱不厭的基本主題。從《詩經》、漢樂府、南北朝民歌、歷代文人學士搜集的民歌，甚至目前民間仍在口傳的民歌，均是如此。此一主題的形成，既有傳統的影響，更重要的在於其為百姓的精神需求，通過民歌來抒寫他們在愛情上的歡樂與苦痛，表達對美好婚姻生活的嚮往等多元情感。

　　客家情歌是愛情與婚姻的媒介，青年男女尋找意中人的最佳途徑。青年男女初次見面，以「求愛歌」或「挑逗歌」試探；接者為「初戀歌」；兩情相悅，海誓山盟時，則唱「熱戀歌」、「約會歌」、「訂情歌」、「盟誓歌」、「餽贈歌」；別後又有「送別歌」、「相思歌」、「感嘆歌」；再度重逢，有「叮嚀歌」；分手後有「失戀歌」；外遇有「風流（偷情）歌」……愛情生活的全部過程，在情歌中均有真切動人的記錄。情歌反映出來的各種感情類型，有小心翼翼，亦有大膽直接；有愛才者，亦有貪貌者；有婉轉者，亦有直白者；有溫柔，有癡情，有玩樂等，無不千姿百態，扣人心弦。本節將情歌分為「求愛」、「挑逗」、「初戀」、「熱戀」、「約會」、「謾罵」、「頌讚」、「相思」、「感嘆」、「送別」、「定情」、「盟誓」、「餽贈」、「失戀」、「叮嚀」、「風流（偷情）」等十六類，並依序探討，列述如下：

一　求愛

　　當男女之情悄悄萌芽，心中興起一股莫名的衝動，渴望愛情時，便開始向意中人以歌傳達戀情，展開熱烈追求，如：

> 石上種竹石下陰，同妹緊嬲情緊深；
> 阿妹人情天下少，海上丟針奈裡尋。[3]

首句以眼前之景起興，接續描述兩人之感情，是「緊嬲情緊深」，越結交越濃厚，難分難捨，於是以「海上丟針奈裡尋」來誇讚阿妹之人情，表露心中愛慕之意。

　　亦有讚美女子歌聲動人，作為求愛動機者：

> 山歌又好聲又靚，借問阿妹麼个名；
> 阿妹住在奈隻屋，等催上下好來行。[4]

歌詞大意在描述阿妹不但善唱山歌，歌聲又甜美動人，於是詢問她芳名，以及住處，希望能有機會拜訪，結識這位讓人心儀的女子。

　　亦有以「花香」媲美女子，期盼兩人早日成雙者：

> 一株紅花種花缸，南風吹來陣陣香；
> 阿哥向妹來求愛，希望兩人早成雙。[5]

3　劉鈞章採編：《苗栗客家山歌賞析》第二集（苗栗：苗栗縣立文化中心，1998年），
　頁173。
4　歌詞為劉鈞章提供。
5　歌詞為劉鈞章提供。

首二句藉眼前之景起興，以「花香」喻意中人之美，接續言阿哥採取行動，展開熱烈追求，期盼兩人能早日成雙，有好的交情。

亦有以專情攻勢追求者：

> 糙米煮飯水鮮明，只敢一心對一人；
> 唔敢三心對兩意，無好情意會退情。[6]

此例表明對感情的專一態度，絕不三心二意，否則將退出感情。

二　挑逗

有時，工作勞累，或閑來無事，偶然瞥見愛慕者時，便想藉由情歌逗她（他），藉此引起注意，如：

> 你在那窩偃這窩，你係有心過來坐；
> 你係有心過來鵝，膝頭分你做凳坐。[7]

工作繁忙之餘，瞥見意中人，興起了調戲之心，開玩笑說，妳若有心過來坐，敢過來聊天、談心，我就將膝蓋讓妳當成椅子坐。

亦有藉由女子彎腰低頭之動作，調笑其在等待男子與之成親者：

> 對面阿妹係麼人，日頭靚眼[8]看唔真；
> 看妳彎腰頭又低，莫非求偃來成親。[9]

6　歌詞為劉鈞章提供。
7　歌詞為劉鈞章提供。
8　靚眼：明亮、刺眼。
9　歌詞為劉鈞章提供。

偶然發現對面女子，於是打聲招呼，問其芳名，見其彎著腰低著頭的模樣，不禁開玩笑地問：難道在央求我與妳成親嗎？

　　亦有透過月光起興，描述於睡夢中與情妹相見之景，藉此挑逗者：

> 月光圓圓在半天，每晡發夢妹身邊；
> 妹若有意同哥嬲，兩儕快樂賽神仙。[10]

望見天邊一輪明月，憶起每晚總不由自主夢見情妹就在身旁。情妹若有意來與我玩耍談心，兩人相處的快樂定能媲美神仙。言談之間，充滿調笑與暗自期許的心情。

三　初戀

　　甫入愛情的殿堂，無論是與情人見面或是談天，緊張、不安、開心等複雜情感皆交織其中，如：

> 一陣雕仔飛過坳，恁久唔曾同妹嬲；
> 路頭路尾逢呀到，兩人心肝剝剝跳。[11]

歌詞由一群鳥兒飛過兩山間凹下之處起興，引發男子想起，許久未與情妹相見了，若是有天突然間在路上相遇，兩人一定心跳加速，既害羞又欣喜吧！

　　亦有描寫剛交往之兩人，相約時羞赧的心情：

10　歌詞為劉鈞章提供。
11　劉鈞章採編：《苗栗客家山歌賞析》第二集（苗栗：苗栗縣立文化中心，1998年），頁58。

茶樹打籽叮當叮，茶樹底下好交情；
萬一有人來相問，兩人假作拈茶仁。[12]

才剛交往不久的情侶，相約於茶樹下會面，又驚又怕，擔心被熟人撞見。於是說定，萬一有人經過，問及兩人間的關係，就假裝在摘茶。呈現出剛步入戀愛的情侶，既害羞又膽怯的模樣。

四　熱戀

熱戀中的情侶，總是「情人眼裡出西施」，視對方為唯一、至愛，無時不刻牽掛著對方，並期盼對方的心能如己一般堅定，滄海不移，如：

倕同阿妹合了心，日數越久情越深；
好比靛缸來染布，一日更比一日深。[13]

交往日久，感情越來越深厚，兩心合一，有如染布，色澤越染越濃、越深。詞句淺顯易懂，亦呈現出雙方交往的穩定。
　　亦有描述熱戀時，心情開懷者：

三義原名叫三叉，同妹嬲裡心會野；
魂魄還在妹身上，心肝還在妹屋家。[14]

12 歌詞為劉鈞章提供。
13 歌詞為劉鈞章提供。
14 歌詞為劉鈞章提供。

此例描寫熱戀時與情妹相聚的歡樂心情。首句點明地點，在三義。接
續言兩人越聊天、談心，越覺放鬆、開心，以致別離時，心神還留在
阿妹的身上，不忍返家。

　　亦有透過照鏡，總不時望見意中人的模樣，表達熱戀時對成雙的
渴望：

> 鏡中照人人照人，千思萬想妹一身；
> 兩人交情交到老，百年偕老正斷情。[15]

凝視著鏡子，不覺浮現情妹的倩影，思緒全繞在阿妹身上，於是期盼
兩人交情能久久長長，白頭偕老。

五　約會

　　約會，是情人間最期待的一刻。與戀人相聚，是最美、最甜蜜的
時光，但往往也過得最快，因而讓人備感珍惜，如：

> 同妹嬲到兩三更，聽到雞啼就著驚；
> 打開窗門看星斗，樣般閏月無閏更。[16]

與情人相聚時，總覺時光匆匆，稍縱即逝，不忍別離。夜半時分，聽
聞雞啼，不免震驚；推開窗門，仰望星斗，興起「樣般閏月無閏更」
的感嘆。

　　亦有透過雙關語，將雨景喻為阿哥對阿妹關愛之情：

15 歌詞為劉鈞章提供。
16 劉鈞章採編：《苗栗客家山歌賞析》（苗栗：苗栗縣立文化中心，1998年），頁149。

> 阿哥行到上湖邊，妹仔相似下湖蓮；
> 阿哥好比細雨樣，點點落在妹身邊。[17]

此例描寫兩人在湖邊相約之情景。二、三句分別將阿妹、阿哥比喻為湖中之蓮，與天空落下的細雨，來以景寓情。末句表面上寫細雨一點一滴落在蓮葉上，實際暗示阿哥的情愛，點點都落在情妹心上，含蓄不露，情義深長。

亦有透過誇飾修辭，表達約會時的興奮之情：

> 兩人相約嘐一堆，嘐到心花朵朵開；
> 嘐到雞毛沈落水，嘐到石頭浮起來。[18]

此例大膽直接地表述約會時的心情，是「心花朵朵開」，甚至「雞毛沈落水」、「石頭浮起來」。雞毛不會沈落水，石頭也不可能浮起來，藉此表現與戀人相聚時的欣喜，以致忘了時光的流逝。運用口語化的方式顯現，生動活潑，趣味十足。

六　謾罵

或為拒絕愛情，或為鬧情緒鬥吵，藉由歌唱方式相罵、戲謔，達到宣洩情緒之效，如：

> 聽你講話唔自量，也敢想厓做婦娘；

17 劉鈞章採編：《苗栗客家山歌賞析》第二集（苗栗：苗栗縣立文化中心，1998年），頁82。

18 歌詞為劉鈞章提供。

　　嫁夫愛嫁有人格，奈有嫁你豬哥郎。[19]

此例描述女子謾罵好色男子的情形。聽聞對方欲娶我為妻，不禁回
答，要嫁當嫁有人格者，豈會嫁你這好色的豬哥郎？
　　亦有以陳世美[20]的形象，來喻無情無義的負心漢：

　　無愛挖你唔知衰，阿哥可比陳世美；
　　無情無義心又毒，唔認妻兒係樣般。[21]

藉由陳世美的形象，批判眼前無情無義、狠心腸、拋家棄兒的男子，
含無盡心酸之情於其中。

七　頌讚

　　面對心儀的人，總有千言萬語欲傾訴，於是透過山歌傳情，歌頌
讚美對方，表達愛慕之意：

　　𠊎妹實在好口才，麼个山歌唱得來；
　　這个阿妹交得到，可比命運得天財。[22]

男方稱讚女友口才之好，任何山歌皆能朗朗上口，無一不曉。對於能
結交此女友，感到非常幸運，有如獲得天財般滿足。

19　歌詞為劉鈞章提供。
20　陳世美，在中國戲曲裡，以其背親棄婦的形象而聞名，是「負心漢」的代稱。
21　歌詞為劉鈞章提供。
22　歌詞為劉鈞章提供。

亦有透過桂花之香，稱讚女友者：

> 蘿蔔開花白茫茫，桂花開來滿樹香；
> 阿妹相似桂花樣，身上無花樣怎香。[23]

男子藉由桂花的香氣，來稱讚情妹雖非花，卻如同桂花一般清香不俗，讓人喜愛親近。

亦有女方讚賞男方者：

> 久聞阿哥好名聲，腔調又好聲又靚；
> 聞名阿哥山歌好，拜託阿哥唱來聽。[24]

阿妹已久聞阿哥名聲，知其歌聲動人，便央求阿哥開口歌一曲，讓自己能有機會聆聽欣賞。

八 相思

相思，主要建立在離別基礎上。戀愛中的男女，一旦別離，緊隨而來便是日復一日的思念，朝思暮想著與情人相聚的美好神仙時光，時而開心，時而因相思之苦而落淚，以致徹夜無眠，如：

> 聽妹唱歌心就歡，想起情妹心就甜；
> 初一想到十五六，蛾眉想到月團圓。[25]

23 歌詞為林徐竹妹提供，劉鈞章採錄。
24 歌詞為李月琴手抄本，劉鈞章採錄。
25 歌詞為劉鈞章提供。

歌詞大意在描述思念情妹的幸福感。一聽到情妹唱歌即感到歡心，一想起情妹便覺溫暖幸福，於是日日思念，從月缺思念到月圓，戀愛時之甜蜜在此一覽無遺。

亦有透過穿著情郎的大衣，表達思念之情者：

> 十月寫信寄倨郎，寒天妹仔少衣裳；
> 拿郎襖仔身上著，著緊郎衫痛心腸。[26]

此例描寫女子寫信寄與情郎，言己天冷少衣裳，於是將情郎的大衣往身上披，豈知剛披上，心底的漣漪再度掀起，思念之情排山倒海而來，讓人感到無助、痛心。

亦有描寫思念至極，恍惚不安，夢中與情郎相見者：

> 想起親哥痛肝腸，日想夜想兩茫茫；
> 魂魄夢中同哥嬲，醒來青眼到天光。[27]

也許是相距之遙，或兩人起了爭執，抑或愛情來得不是時候，每當思念起情郎，總有一抹憂愁襲上心頭。回顧兩人的點點滴滴，茫然失措，日思夜夢，全為情郎的身影，醒來方覺是夢，讓人惆悵而落寞。

亦有描述夜夜落淚，輾轉反側，呈現極度相思之苦者：

> 一更愁來二更愁，三更四更淚雙流；
> 五更夢中會情郎，夜夜目汁洗枕頭。[28]

26 歌詞為劉鈞章提供。
27 歌詞為劉鈞章提供。
28 歌詞為劉鈞章提供。

當愛得越濃越深，心神完全投注於愛情時，彷彿變得脆弱，易產生患得患失，忽喜忽悲之感。於是愁思不絕，淚眼時時相伴，而難以入眠。即使入睡，夢裡所見依舊是意中的情郎。不禁感嘆，為何只能在夢境重逢呢？相思之愁，無處排解，以致悲懷之淚，夜夜湧濕了枕頭。

亦有描述一日不見，便憂愁三日者：

> 一日無看三日愁，愁到有天無日頭；
> 三日無看情哥面，可比石牆磧心頭。[29]

交往越久，對彼此的依賴越來越深時，容易興起「一日不見，如隔三日」的愁思。無法相見之時，讓人感到昏天暗地，彷彿失去了生活重心，不知所措，心情猶如石牆重重壓在心頭般，那樣沈重，讓人窒息。

九　感嘆

感情世界裡，有苦有甜。沈醉在愛情者，有時因小小摩擦而患得患失；有時因相距遙遠，必須承受別離之苦；或是愛慕對方，卻不解對方心意，而食睡不安；抑或苦於單身等，往往容易使人嘆息，如：

> 新做眠床四四方，新買枕頭繡鴛鴦；
> 睡到三更思想起，無个情哥好商量。[30]

當新床、枕頭已安置好，午夜入眠時，見到枕上繡出恩愛的鴛鴦，不

29 歌詞為劉鈞章提供。
30 歌詞為劉鈞章提供。

禁感嘆，為何身邊竟無情哥來交談、相伴呢？流露對愛情的渴望，與苦苦等候愛情的感嘆。

　　亦有感嘆情哥要斷情者：

　　　　恁久無看𠊎情哥，哥愛斷情有影無；
　　　　想起當初恁恩愛，問哥心肝伴得[31]無？[32]

與情哥久別，忽聞對方有斷情之意，不禁感嘆，當初的我們是如此恩愛幸福，而今分手的決定，究竟是真是假？阿哥的內心真的能輕易割捨？不禁感到震驚、無奈與嘆息。

　　亦有描述女子尋情哥不遇而興起感嘆心情：

　　　　阿哥卓蘭妹大西[33]，天遠路頭來尋你；
　　　　今日兩人無見面，燈心織布枉心機。[34]

此例描寫阿妹特地遠從大西南下到卓蘭，想給情哥一個驚喜，無奈最後卻不見情哥面，感嘆猶如拿燈心來織布，枉費心機。

　　亦有描寫欲與意中人相交，而食睡不安的心情：

　　　　又想睡目又想吂，食睡唔得出來行；
　　　　緊想𠊎妹情義好，唔知幾時行得成。[35]

31　伴得：捨得。
32　歌詞為李月琴手抄本，劉鈞章採錄。
33　「大西」：地名，指苗栗縣造橋鄉大西村。
34　劉鈞章採編：《苗栗客家山歌賞析》（苗栗：苗栗縣立文化中心，1998年），頁96。
35　歌詞為劉鈞章提供。

當心中有事攔著,便容易食睡不安,尤其是掛念意中人情義的美好,卻尚未與之結緣相聚,不禁感嘆,何時才能與她有相識交往的機會呢?

亦有藉由百鳥雙飛情景,來對照自己的孤獨:

> 兩人離別受孤淒,百鳥歸巢雙雙飛;
> 百鳥歸巢有雙對,兩儕分開各東西。[36]

別離之後,百鳥雙宿雙飛的情景映入眼簾,反觀自身卻必須承受孤淒,不禁興起與情人各分東西、相距遙遠之嘆。

十 送別

相聚甜蜜的戀人,心思完全繫在情人間,面對分別時刻,總離情依依,難捨難分,欲走還留,如:

> 阿哥愛轉慢慢行,風吹草木莫著驚;
> 三日路頭唔係遠,難丟難捨心難平。[37]

歌詞旨在描述女子送別男友回家的情形。首兩句呈現出女子溫柔、多情的形象,以及關懷之意,更流露出分離的不捨。舊時交通不便,也許只能步行,或是騎單車,因此須花費三日才能回到家。阿妹安慰著阿哥路途不遠,只是「難丟難捨心難平」,短短七字中,卻接連疊用

36 歌詞為劉鈞章提供。

37 劉鈞章採編:《苗栗客家山歌賞析》第二集(苗栗:苗栗縣立文化中心,1998年),頁39。

三個「難」字收尾[38]，別離之難，教人如何面對？

亦有描述臨別無言，僅存道不盡的相思淚者：

> 一夜時間無幾長，雞啼三擺就天光；
> 臨別相對無句話，只有相思淚兩行。[39]

戀人相聚時，時光總是流轉地特別迅速，一夜時間，當雞啼三回，天
色也將亮了。思念，自臨別那一刻便油然而生。分離時刻，無言以
對，只有兩行相思之淚，默默地相送。

亦有臨別之時，祈禱下雨，藉此多留情人一天者：

> 送郎送到大門前，看到烏雲在天邊；
> 保佑天公落大水，留轉阿哥嬲一天。[40]

送郎送到門前時，忽見空中垂著烏雲，不禁暗中祈禱，期盼天公下起
大雨，好讓阿哥能留下來，再聚首一日。

亦有描述男子送別女友，表面上雖分離，心靈卻時時刻刻相伴者：

> 日頭落山日向西，阿妹愛轉哥送你；
> 腳步送你唔到屋，心肝送到一千里。[41]

日落時分，阿哥送別阿妹，即使無法親自送你抵達家中，我的心仍是

38 劉鈞章採編：《苗栗客家山歌賞析》第二集（苗栗：苗栗縣文化中心，1998年），頁
　41。
39 歌詞為劉鈞章提供。
40 歌詞為吳聲德提供手抄本，劉鈞章採錄。
41 歌詞為邱創耀提供，劉鈞章採錄。

時時伴著你，隨著你到千里之外，永不離去。

亦有透過雙關諧音，表達想要留住情妹者：

> 送妹送到大塘頭，樹上恁多大石榴；
> 手摘石榴交分妹，妹仔愛轉𠊎愛榴。[42]

在池塘邊送別情妹，見到樹上的番石榴，不禁摘下送與情妹。末句表面上言「妹仔愛轉𠊎愛榴」，實際上透過「榴」與「留」雙關諧音，表露出男子之不捨，與急欲留下情妹之心情。

十一　定情

交往日久，情郎情妹皆有了共識，決心長相廝守，或在花前月下、月老面前，互訂終身，如：

> 郎有心來妹有情，花有清香月有明；
> 八月十五同哥嬲，月光為媒結同心。[43]

相戀越久，感情日益深化、堅定時，不禁萌起了締結姻緣的心願。於是花前月下，以月光為媒，相互定情，共度此生。

亦有在太白星君與月老見證下定情者：

> 九想交情笑連連，千里姻緣一線牽；

42　歌詞為劉鈞章提供。

43　歌詞為劉鈞章提供。

太白星君並月老，結成夫妻好團圓。[44]

每當憶起這段戀情，總不自覺揚起幸福的笑容，千里姻緣亦將在太白星君與月老前牽合，今後結為夫婦，與你（妳）團圓，塵埃落定的心情，可見一斑。

十二　盟誓

在傳統客家社會，男女不能自由交往，婚姻無自主的權利，為了追求理想中之愛情，於是開始對禮教產生血淚控訴，對意中人宣誓其追求戀愛自主的決心，相互表白，生死相依，永結同心以歌唱把感情推向高潮，如同漢樂府〈上邪〉所言：「上邪！我欲與君相知，長命無絕衰。山無稜，江水為竭，冬雷震震，下雨雪，天地合，乃敢與君絕。」[45]即使地老天荒，情愛依然不變。客家山歌中，亦處處可見男女的盟誓，如：

生愛纏來死愛纏，生死同妹結姻緣；
生前同妹共枕睡，死後同妹上西天。[46]

此為男唱的盟誓情歌。無論死生皆要同情妹相戀，締結姻緣。生前要與妹共枕眠，死後亦要一同上西天，藉此宣示出其熾熱、瘋狂、濃得化不開的愛。

亦有透過綢緞與針線之緊密關係，歌頌忠貞的愛情：

44 歌詞為劉鈞章提供。
45 宋・郭茂倩：《樂府詩集（一）》（臺北：里仁書局，1980年12月），頁231。
46 歌詞為劉鈞章提供。

　　　　生愛連來死愛連，生死都在妹面前；
　　　　阿妹死裡變綢緞，哥變針線又來連。[47]

歌詞描述男方努力反抗傳統禮教的束縛，追求婚姻自主，呈現其不怕
死的精神。無論生死皆要相連，皆要在情妹面前。倘若情妹死後變成
綢緞，阿哥亦將變為針線，再度與妳相連。心中的萬斛情愛，毫不掩
飾地全盤表出，一瀉無遺。

　　亦有因思念情妹而失魂者：

　　　　𠊎向阿妹吐真情，阿哥想妹跌了魂；
　　　　只愛同妹結夫妻，死到陰間也甘心。[48]

阿妹的身影在男子心底駐足許久，以致魂不守舍，若有所失。只願與
妳結為夫妻，即使死後流落到陰間，我也甘願。致力追求純真不移的
愛情，個性的剛烈，與對愛情的執著，淋漓盡致地呈現出來。

　　亦有描述即使死後也要葬在同地，方能在另一世界，繼續相戀：

　　　　還生同你共枕眠，死後兩人共墓墳；
　　　　周年忌日共酒碗，香燭紙寶唔使分。[49]

生時要與你共枕眠，死後要葬在同一墳地。如此一來，我們週年忌日
時，便可共用同一個酒碗，即使香燭紙寶亦不分你我。宣誓出對愛情
的堅貞不渝，與生死相戀的堅強意志。

47 劉鈞章採編：《苗栗客家山歌賞析》（苗栗：苗栗縣立文化中心，1998年），頁209。
48 歌詞為劉鈞章提供。
49 歌詞為劉鈞章提供。

十三　餽贈

　　《詩經·衛風·木瓜》:「投我以木瓜，報之以瓊琚。匪報也，永
以為好也。」[50]戀人間的贈物，不在物質的貴重，其中所蘊含的深厚
情意才教人沉醉。如:

　　　　新打金指金包皮，年前準備送分妳;
　　　　皮係金來心係錫，惜在心肝妹唔知。[51]

歌詞大意在描述阿哥贈與情妹的戒指，飽含疼惜、憐愛的情意。這枚
戒指，準備在過年前贈與情妹，皮的材質為金，心的材質為錫，藉由
「錫」與「惜」的諧音，表達對情妹之愛。
　　亦有描述阿哥贈送情妹花手巾，期盼兩人永久不斷情:

　　　　阿哥送妹花手巾，日裡洗面夜洗身;
　　　　手巾肚裡七个字，兩人永久莫斷情。[52]

此例描述阿哥贈送給情妹的花手巾，阿妹「日裡洗面夜洗身」，日夜
體會情哥之情意。手巾肚裡繡了「兩人永久莫斷情」七字，飽含了阿
哥深切的愛意，與對兩人成雙的殷殷渴望。

50　朱熹集註:《詩經集註》(臺北:萬卷樓圖書公司，2004年9月)，頁33。
51　歌詞為劉鈞章提供。
52　歌詞為李月琴手抄本，劉鈞章採錄。

十四　失戀

　　男女交往，難免產生磨合，倘若雙方能包容體貼，經營得當，此情或許能長久；若是無法達到共識，渡過重重難關，最終便得面臨分離。交情深時熱情如火，一但斷情則如同寒冰，心如刀割，使得分手後的男女，不得不心傷，如：

　　　十年相好一朝斷，利刀落肚割心肝；
　　　石獅見了流目汁，菩薩聽了也心酸。[53]

此例描述失戀後悲傷地心情。努力經營十年的感情，竟然在一夕之間說斷即斷，全無挽回的餘地，讓人心如刀割般傷痛。即使是毫無生命的石獅子，也會同情流淚；菩薩聽見我心底的聲音，也會心酸悲憫，而你，怎能忍心割捨？
　　亦有描寫失戀的悔恨：

　　　舊時同哥笑西西，今日斷情苦誰知；
　　　蓮子蓮心煲糖水，先甜後苦悔恨遲。[54]

從前與阿哥相戀時，總是笑容滿面，而今斷情，心中的苦悶、傷痛有誰能體會呢？正如同蓮子與蓮心一同熬煮糖水，先甜後苦，即使悔恨，亦太遲了。滿懷無限惆悵與淒清。
　　亦有描寫失戀後的冰冷心情：

53　歌詞為劉鈞章提供。
54　歌詞為劉鈞章提供。

舊年冬來嘟到正，熱情如同過火坑；

緣分斷裡情斷忒，寒風落雪無恁冷。[55]

去年冬天的我們，正值熱戀時分，而今斷了情分，即使再大的寒風，落下了雪，也比不上失戀時的灰心冰冷。呈現出失戀後的無助、焦慮、憂鬱的心情，與無處可依的落寞。

十五　叮嚀

一旦投入愛情，自然希望對方能珍惜這段感情，共譜幸福的樂章，此時可透過叮嚀的口吻來吐露心聲，如：

一條河水綠油油，有朵梅花跈水流；

妹妳有心撈花起，無心無意望花流。[56]

歌者藉由河水上漂浮的梅花起興，來叮嚀意中人倘若有心，記得將它拾起，若是無意，就讓它流去。表面上在叮嚀拾花之事，實際上以花自喻，若情妹有心，請把握住這段愛情，莫輕易讓它溜走；若是無意，就讓它去吧。暗藏著默默的期待與對佳音回報的渴望。

亦有透過「燈籠」的閃爍不定，來叮嚀對方須專情：

一對燈籠街上行，一个昏來一个明；

莫學燈籠千个眼，情哥交情愛長情。[57]

55 歌詞為劉鈞章提供。其中「緣分」疑誤植作「緣份」。

56 歌詞為劉鈞章提供。跈：跟隨。

57 歌詞為劉鈞章提供。

此例以燈光昏明不一的燈籠起興，藉此叮嚀情郎，莫學燈籠閃爍不定的眼神，要專心如一，感情方能長久。

十六　風流、偷情

感情久了，若缺乏經營，則漸漸平淡乏味，當新歡出現，便不自覺怦然心動，屆時心靈找到出口，產生寄託，如：

> 桂圓打花千百枝，唔當牡丹開一枝；
> 自家老婆千百夜，唔當同妹嬲一時。[58]

藉由桂圓開花數量之眾，比不上牡丹花獨開一枝的美麗，來比喻與妻子共處的千百個日子裡，也比不上與情妹相處的短暫歡樂時光。

亦有透過閱人無數，皆不及與情妹一同遊戲聊天般開心：

> 百花開來菊花黃，也有牡丹並海棠；
> 百樣花色都看過，唔當同妹嬲風光。[59]

此例以百花喻女子，性格多情的男子，接觸過形形色色的異性後，告訴情妹說：與妳相聚最開心。

亦有表露自己雖有另一半，遇見情妹後，卻不得不風流者：

> 睡目唔得眳來坐，同妹交情心事多；

58 歌詞為劉鈞章提供。
59 歌詞為劉鈞章提供。

偷來暗去同你嬲，因為風流無奈何。[60]

　　心事重重，無法入睡，於是起身坐著，也許發呆，也許沈思。自從認識情妹後，越聊越深，可是我早已有另一半，又不忍割捨與情妹間的緣分，只能暗自偷偷交往，多情風流的性格使然。

　　在浩如煙海的客家山歌中，最扣人心弦者為「情歌」，不僅強烈積極地表達了男女間的愛情觀，亦反映了民間樸素真摯的情懷。綜觀客家情歌的內容，無不汲取日常生活常見景象入歌，以譬喻、暗示、雙關等方式，表達愛戀、相思、離別、失戀等複雜的情感，其中亦蘊含深沉的情思，大膽的披露，熱烈的追求，美好的願望，是客家男女愛恨情懷的表現。此外，更讓我們體會出山歌在客家男女情感交流中的重要性，當心中無法說出口的話語，透過悠揚的旋律而傳達，減少了尷尬，增添了情趣娛樂，何樂而不為呢？

第二節　詞淺意深：客家情歌的內容特色

一　條條山歌有妹（郎、哥）名

　　客家山歌是一種特殊人際關係的產物，與日常工作有密切的關係。在昔日傳統客家地區，婦女與男子同樣擔負山間各種工作，在長期共同勞動中，日久生情，透過山歌傳遞愛意，理所當然。尤其在保守社會中，禮教束縛下，男女之間總保持著嚴格界限，到了山間，是最方便與異性接觸的機會，精神得到解放，相互愛戀的感情便表露而出。因情歌最容易引起他人關心，得到共鳴，故以情歌所占比例最

60 歌詞為劉鈞章提供。

高，且女子到了青春求偶期，自然對愛情會有衝動與想望，對著不見
人跡的山林原野，更敢大膽地將自己對意中人的愛戀、思慕之情毫無
顧忌地高聲唱出，因此客家山歌與女性有密不可分的關係，有首山歌
唱道：「客家山歌最出名，條條山歌有妹名；條條山歌有妹份，一條
無妹唱唔成。」意謂著女性在客家山歌中的不可或缺地位。檢視客家
情歌的內容，在歌詞中出現「妹」、「阿妹」、「情妹」等的詞彙比例甚
高，無論是男唱或女唱，皆蘊含了深刻的情感。男唱如：

> 山歌緊唱心緊開，井水緊打泉緊來；
> 阿哥係桶妹係井，願投井裡一頭栽。[61]

首二句以排比句式起頭，說明山歌越唱越開心，如井水越打，泉水越
來。接續言男子將自己喻為水桶，心儀的「妹」喻為井，「願投井裡
一頭栽」為其愛慕的表示，與追求情妹義無反顧的決心。

亦有描寫三日不見情妹，全身骨節痠疼者：

> 摘茶愛摘兩三皮，三日無摘老了裡；
> 三日無看情妹面，一身骨節痠了裡。[62]

藉由採茶要採中央最嫩的兩三片，三日不採茶葉就老了，說明三日沒
見到情妹的面容，便覺渾身不對勁，骨節痠疼。表示了其思念之情，
與見面的渴望。

女唱如：

61 歌詞為劉鈞章提供。
62 歌詞為徐春雄提供。

燈盞無油火難光，池塘無水魚難養；

天下無王亂了國，**阿妹無郎亂了腸**。[63]

此例透過四個排比句型，表達女子心意。燈盞若少了油，便難以點亮；池塘無水，便無法養魚；天下無王，則國家必亂；阿妹無郎，便會亂了分寸，流露其對愛情的期盼。

　　亦有描述與情郎相別半個月，山歌越唱越焦慮者：

山歌緊唱心緊焦，手摸心肝淬淬跳；

同哥分別半个月，**阿妹唔慣十五朝**。[64]

山歌越唱越焦慮，心跳越來越加速的原因，在於與阿哥分別已半個月了，十五天來，阿妹真是度日如年，無法習慣阿哥不在身邊的日子。生動的語言，呈現了阿妹深厚的相思之情。

　　客家山歌除「妹」字扮演重要角色外，「哥」或「郎」亦常在歌詞中與之相互對應，既是「條條山歌有妹名」，亦可說「條條山歌有哥（郎）名」。且在山上唱情歌，具有爆發性與感染性，只要有一人起頭，慢慢便能影響到整座山頭、其他山頭、其他村莊。久之，形成一種風氣。有時，對面山頭的異姓偶然聽見動人的歌聲，便一搭一唱的回應，因此，山歌也常常成為男女雙方認識，戀愛交往的媒介。

　　「妹」字在客家山歌中頻繁出現，可由客家婦女的命名方式循其軌跡。因為「妹」字使用在名字上，是客家婦女特有的情形。楊國鑫《台灣客家》云：

63 歌詞為劉鈞章提供。

64 歌詞為劉鈞章提供。

客家婦女普遍使用妹字為命名在民國四十年以前，而到民國五
十年代仍有少數人使用，民國六十年代以後就很少出現妹字
了。[65]

時隨境遷，接觸外來多元文化後，現今以「妹」字命名的客家女性已
罕見。然而「妹」字在客家用語上，卻有多重意涵。「妹」字有兄
（弟）妹、姊妹等意，客語稱「老妹」，是以「妹」指「女人」或
「妻」，或「愛人」之意，而在客家山歌詞中，也指稱對方女人為
「妹」。[66]故以情歌為主的客家山歌中，提到「妹」的相關辭語，實屬
常見現象，條條山歌幾乎與妹不可分離。一旦少之，便覺無法將山歌
發揮地淋漓盡致，亦少些情韻在其中。

二　堅定忠貞的愛情觀

情歌，是古今中外，無論何種民族、民系、國家、地區的民歌
中，永恆不變，且最動人的題材。民歌最初的創作動機為「情動於
中」，並將動於中的情「形於言」，進而藉以宣洩感情、企求共鳴，如
此便產生了初始的山歌民謠。所謂的「情」，又以兩性之情為首，譬
如在《詩經》中，即以《國風》詩的數量最多。[67]朱熹云：「凡《詩》
之所謂『風』者，多出於里巷歌謠之作，謂男女相與詠歌，各言其情
者也。」[68]在客家山歌中，開口為「阿哥阿妹」、「情郎（哥）情妹」

65 楊國鑫《台灣客家》（臺北：唐山出版社，1993年3月），頁43。

66 黃榮洛：《渡臺悲歌》（臺北：臺原出版社，1989），頁288。

67 黃鶴：〈客家山歌「情誓」與「情咒」考〉，《華南農業大學學報（社會科學版）》，
2004年第2期第3卷，頁98。

68 朱熹集註：《詩經集註》（臺北：萬卷樓圖書公司，2004年9月），頁1。

者，俯拾即是，唱得情意綿綿，情酣意醉，情濃意狂。當男女之情深
到不可遏的境地，「情誓」與「情咒」的表現便油然而生，流露出對
感情的堅貞執著。[69]以下分別舉例說明。

（一）情誓

　　因愛而盟誓、進而發咒，是民間歌謠中傳情達意的最原始且最有
力的形式之一。[70]在中國最早的詩歌總集《詩經》中，為愛許下誓言
的篇章可謂不少，如〈衛風・木瓜〉在每段的末尾皆以「匪報也，永
以為好也。」[71]作結，發誓永遠相愛；又如〈邶風・擊鼓〉中對意中
人誓約：「死生契闊，與子成說。執子之手，與子偕老。」[72]又如〈小
雅・隰桑〉中女子對愛人的表白：「中心藏之，何日忘之」[73]等，均為
深情告白之誓詞。樂府的「情誓」篇章如卓文君〈白頭吟〉：「願得一
心人，白頭不相離。」[74]時正當司馬相如欲娶茂陵女為妾，於是文君
賦白頭吟，道出悲憤心曲，相如乃止。又如〈孔雀東南飛〉：「君當作
磐石，妾當作蒲葦。蒲葦韌如絲，磐石無轉移。」[75]以堅韌的蒲葦、
無法轉移的磐石作為誓詞，表達對愛情的堅定。或如〈子夜歌〉：「儂
作北辰星，千年無轉移。」[76]女子指天發誓，並以北極星位置的固定
不變，來比喻自己堅貞不渝的愛情。又如〈子夜四時歌〉：「經霜不墮

69　黃鶴：〈客家山歌「情誓」與「情咒」考〉，《華南農業大學學報（社會科學版）》，
　　2004年第2期第3卷，頁98。

70　黃鶴：〈客家山歌「情誓」與「情咒」考〉，《華南農業大學學報（社會科學版）》，
　　2004年第2期第3卷，頁98。

71　朱熹集註：《詩經集註》（臺北：萬卷樓圖書公司，2004年9月），頁33。

72　朱熹集註：《詩經集註》（臺北：萬卷樓圖書公司，2004年9月），頁16。

73　朱熹集註：《詩經集註》（臺北：萬卷樓圖書公司，2004年9月），頁134。

74　郭茂倩撰：《樂府詩集（一）》（臺北：里仁書局，1980年12月），卷41，頁600。

75　郭茂倩撰：《樂府詩集（二）》（臺北：里仁書局，1980年），卷73，頁1036。

76　郭茂倩撰：《樂府詩集（一）》（臺北：里仁書局，1980年12月），卷44，頁643。

地，歲寒無異心。」[77]即使經霜、歲寒，情感依舊專注不變。

唐代以後的「誓詞」篇章如白居易〈長恨歌〉：「在天願作比翼鳥，在地願為連理枝。」[78]以雙宿雙飛的比翼鳥、緊緊相連的連理枝，比喻唐明皇與楊貴妃死生同命的愛情。或如元‧管道升〈我儂詞〉：「你儂我儂，忒煞情多，情多處熱如火！把一塊泥，捏一個你，塑一個我；將咱兩個，一齊打破，用水調和；再捏一個你，再塑一個我；我泥中有你，你泥中有我；我與你生得同一個衾，死同一個槨！」[79]以生動口語的方式描繪了熱情如火、如膠似漆的過程，亦表達了對愛情的執著，以及與戀人合而不分的決心。管道升為元初書畫家趙孟頫之妻，當時名士納妾成風，趙孟頫亦欲效法，管氏知情後，寫下〈我儂詞〉，丈夫深為感動，此後再也未提納妾之事。[80]

愛情是民間文學最古老、最普遍的主題。情歌可說是愛情生活中最為重要的媒介之一，亦為男女交往過程不可或缺的催化劑。「情誓歌」是愛的盟誓與宣言，是戀愛男女互表忠貞，甚至對未來懷抱憧憬與希望的歌。在客家「情誓歌」中，對於愛情的追求所展現的充沛活力，或是盟誓今生生死相許的真摯感情，俯拾即是，如：

　　　送郎一條花手巾，日裡洗面夜洗身；

77 郭茂倩撰：《樂府詩集（一）》（臺北：里仁書局，1980年12月），卷44，頁649。

78 清聖祖御定：《全唐詩（七）》（臺北：明倫社，1971年），頁4820。

79 趙維江：《趙孟頫與管道升》（北京：中華書局，2004年4月），頁169。

80 除了中國的詩歌有「情誓」之表現，國外亦有如此情節之文學作品。例如古印度經典吠陀之〈相思咒〉：「像藤蘿環抱大樹，把大樹抱得緊緊；要你照樣緊抱我，要你愛我，永不離分。像老鷹向天上飛起，兩翅膀對大地撲騰；我照樣撲住你的心，要你愛我，永不離分。像太陽環著天和地，迅速繞著走不停；我也環繞你的心，要你愛我，永不離分。」歌者連續運用三種驚人的比喻，發誓一定要與情人相隨，鮮明地呈現欲使愛人永不離分的強烈意願。參見金克木選譯：《印度古詩選》（湖南：湖南人民出版社，1984年1月），頁45。

> 手巾肚裡七个字，永久千秋莫斷情。[81]

贈與情郎的手巾，上面繡有「永久千秋莫斷情」七字，期盼他能日夜使用，莫忘此情。

或是運用水蛭緊附物體的形象，描述不願分離的意志：

> 生也無離死無離，利刀切肉無離皮；
> 湖蜞把在水雞腳，生死同娘一路飛。[82]

無論死生皆不分離，即使是利刀切肉，皮依然緊連，猶如水蛭一般緊黏在水雞腳上，生死皆要與戀人行影相隨的堅定意志。

或是表露他人雖好，我卻不愛，只愛交情多年的阿哥：

> 同哥交情恁多年，今日成雙大團圓；
> 別人恁好㧯無愛，兩人相好萬萬年。[83]

交往多年的戀人終於得以成雙團圓，以「萬萬年」強調了雙方相愛偕老的期盼。

亦有叮嚀對方對感情專一者：

> 同哥越唱情越深，囑哥連妹愛真心；
> 莫像燈籠千隻眼，愛像蠟燭一條心。[84]

81 歌詞為劉鈞章提供。
82 歌詞為劉鈞章提供。
83 歌詞為李月琴手抄本，劉鈞章採錄。
84 歌詞為羅添運提供，劉鈞章採錄。其中「蠟燭」疑誤植作「臘燭」。

透過山歌對唱交流而日久生情，女子叮嚀阿哥要像蠟燭從頭至尾皆是一條心，專情不移，透露出女子用情至深，以及與阿哥成雙的渴望。

　　經由大膽堅貞的誓言，將客家人質樸率真的個性，與對愛情與情慾的表現，發揮得更加淋漓盡致了。歌者唱出如此驚人的情誓，無非在於企盼能與情感所依的對象終老一生。生不離，死不棄，可謂客家男女愛情觀的最佳寫照。

（二）情咒

　　由於現實環境的限制或者人為的障礙，愛情受到了阻遏和壓制，民間情歌的歌者們便常常採用超現實的極端形式——賭咒發誓，是為「情咒」。[85]「情咒」的篇章，亦可上溯至《詩經》，如〈王風·大車〉：「大車檻檻，毳衣如菼。豈不爾思，畏子不敢。大車哼哼，毳衣如璊。豈不爾思，畏子不奔。穀則異室，死則同穴。謂予不信，有如皦日。」[86]當愛情遇到了難以逾越的阻礙，於是指天發出以死為誓的情咒。又如〈鄘風·柏舟〉：「汎彼柏舟，在彼中河。髧彼兩髦，實為我儀。之死矢靡它。母也天只，不諒人只！汎彼柏舟，在彼河側。髧彼兩髦，實維我特。之死矢靡慝。母也天只，不諒人只！」[87]一位少女自己愛上了頭髮分兩邊的男子，卻預感到這種自由的愛情一定會受到阻撓，於是呼母喊天，以咒誓之語表達對母親不能體諒她內心的怨恨，以及寧死不嫁他人的決心。

　　在樂府民歌中，亦有不少膾炙人口的超現實「情咒」詩篇，如〈上邪〉：「上邪！我欲與君相知，長命無絕衰。山無陵，江水為竭，

85 黃鶴：〈客家山歌「情誓」與「情咒」考〉，《華南農業大學學報（社會科學版）》，2004年第2期第3卷，頁99。

86 朱熹集註：《詩經集註》（臺北：萬卷樓圖書公司，2004年9月），頁37。

87 朱熹集註：《詩經集註》（臺北：萬卷樓圖書公司，2004年9月），頁23。

冬雷陣陣，夏雨雪，天地合，乃敢與君絕。」[88]發誓與戀人永遠相知相守，除非「山無陵，江水為竭，冬雷陣陣，夏雨雪，天地合」五種不可能發生的現象真的出現，才與君絕。又如〈華山畿〉中少女所唱之絕命詞：「華山畿，君既為儂死，獨生為誰施。歡若見憐時，棺木為儂開。」[89]當愛人已死，自己不復有生存下去的力量，故祈求棺木為己而開，共赴黃泉。棺木果然應聲而開，少女隨即進入，任父母拚命拍打，依舊無法挽回女兒。以棺木本身不可能自動開啟，最後卻應聲而開的現象，表明誓死同歸、永不分離的咒意。

　　客家情歌中，直接繼承《上邪》的表現手法，以現實中不可能發生的情形來發誓咒以表白真情的歌詞，可說是十分常見的，如：

　　　　同生共苦正長情，相親相愛倗兩人；
　　　　湖鰍[90]生鱗馬生角，海枯石爛莫斷情。[91]

歌者期盼能與戀人長長久久，即使泥鰍生鱗、馬生角、海枯、石爛這四種不可能的現象都發生了，也切莫斷了這份情緣。

　　亦有以其他超現實的形式來發咒者，如：

　　　　兩人交情永唔丟，除非柑樹打石榴；
　　　　除非日頭西邊出，除非河裡無水流。[92]

歌者以三種不可能的現象來賭咒發誓——除非柑橘樹長出石榴，除非

88　郭茂倩撰：《樂府詩集（一）》（臺北：里仁書局，1980年12月），頁231。

89　郭茂倩撰：《樂府詩集（一）》（臺北：里仁書局，1980年12月），頁669。

90　湖鰍：泥鰍。

91　歌詞為劉鈞章提供。

92　歌詞為劉鈞章提供。

太陽從西邊升起，除非河裡再也無水流動，否則永遠不放棄這段感情。又如：

> 阿妹實在真有情，阿哥合意妹一人；
> 兩人交情交到老，海底曬穀正斷情。[93]

癡情的阿哥與有情的阿妹交往，感到幸福滿溢，期望兩人交情能到老，除非「海底曬穀」才斷了這份情。海，不可能枯竭，更無法曬穀。將迫切的情感，訴諸於火熱的愛情宣言，可謂震懾人心。

除了超現實之咒外，客家情歌中亦不乏以死為誓的「反咒」[94]，如：

> 兩人相好出裡名，天大事情唔使驚；
> 吊頸就愛共條樹，生埋也愛共金罌。[95]

當感情受到阻遏，無法得到眾人的祝福時，於是發出了以死為誓的咒意。若要上吊自縊，我倆要掛在同一棵樹上；若要被生埋，我們也要裝在同一個金罌裡。即使生不相偶，死亦要成雙。感情真摯濃烈，對愛情的執著不言而喻。

或為雙方若有一人變心欲斷情者，則必遭受上天責罰：

> 妹想交情盡管交，莫怕旁人兩面刀；

93 歌詞為劉鈞章提供。
94 黃鶴：〈客家山歌「情誓」與「情咒」考〉，《華南農業大學學報（社會科學版）》，2004年第2期第3卷，頁100。
95 歌詞為劉鈞章提供。罌：盛裝骨灰的容器。

> 哥係斷情雷公劈，妹係斷情天火燒。[96]

若是阿哥欲斷情，定被雷公痛劈；若是阿妹斷情，則讓大火焚燒。發出以死為誓的情咒，呈現出兩人剛烈的性格，與忠貞專一的愛情信念。

客家山歌真實地描述了客家兒女的愛情生活，自肺腑的歌聲中，流露了對愛情的渴望與追求。他們表達愛情的方式，既真切又強烈，崇尚忠貞不二、純真的愛情觀。客家男女懷抱著「生命誠可貴，愛情價更高」的態度來捍衛愛情，當激情的火花一旦展開，生命彷彿立即點亮，並為之燦爛，即使必須面臨重重難關，或是生死考驗，亦無所畏懼，甚至在所不惜，充分展現了內心世界的真摯情感，與強烈的生命力與感染力。

三 勤儉堅忍的女性精神

客家山歌伴隨著客家人的遷徙、定居而產生、發展，深刻而形象地表現了客家人的性格特徵和心理構成。[97]其中勤儉獨立、刻苦耐勞的女性精神，可說是客家精神的標竿，如山歌所云：

> 客家妹仔係唔差，割菑打柴滿山爬；
> 犁耙轆軸過過轉[98]，牽兒帶女奉爹媽。[99]

歌中道盡客家女子的辛勞，無論是田野耕作或是家務雜事的處理，客

96 歌詞為劉鈞章提供。
97 鍾俊昆：〈客家山歌的文化闡釋〉，《嘉應大學學報》，1996年第5期，頁97。
98 過過，音gieu[11] gieu[24]，團團轉，來回忙碌不停貌。
99 歌詞為劉鈞章提供。

家女子皆一肩扛下，並承擔生兒育女的義務與侍奉公婆的責任。歌者不僅唱出了客家女子的艱辛，更讚譽客家女人刻苦耐勞之美德與精神個性。

客家女性自幼即必須學習各種勞動，學做「四頭四尾」，即「家頭教尾」、「灶頭鑊尾」、「田頭地尾」、「針頭線尾」等。所謂「家頭教尾」，意謂他們必須養成黎明即起，勤勞儉約，舉凡內外整潔，灑掃洗滌，上侍翁姑、下育子女等各項事務，皆能料理得井井有條。[100] 如山歌中所言：

> 為人婦女愛賢良，心舅就愛趁家娘；
> 三姑六婆莫交合，閒人莫請入間房。[101]

> 為人婦女愛賢良，教訓子女識綱常；
> 子女還細就愛教，莫話還細就無妨。[102]

以上兩首旨在勸誡客家婦女應賢良持家。二首均以「為人婦女愛賢良」為開端，叮嚀囑咐客家婦女應溫柔順從公婆，勿與三姑六婆交合，以明哲保身。且自兒女幼時即應教導學習綱常倫理，使之明白處事之道。

所謂「灶頭鑊尾」，意謂燒飯煮菜、調製羹湯、審別五味，學究一手治膳技能，樣樣得心應手。[103] 如：

100 陳運棟：《客家人》（臺北：聯亞出版社，1983年4月），頁19。
101 歌詞為劉鈞章提供。
102 歌詞為劉鈞章提供。
103 陳運棟：《客家人》（臺北：聯亞出版社，1983年4月），頁19。

　　門前楓樹行打行，冬天到來葉就黃；
　　一心連哥好到老，麻油煮菜一陣香。[104]

歌詞中旨在描寫客家女子欲與情郎偕老，於是入廚做菜。由於香氣四
溢，帶給女子無比信心，蘊含著期望日後能為君做飯的甜蜜心境。
　　所謂「田頭地尾」，指播種插秧、駛牛車耕田、鋤草施肥等，必
須力爭豐收，不讓農地荒蕪。[105]如山歌中記載：

　　你莫嫌厓耕田嫲，耕田老妹真唔差；
　　田頭地尾過過轉，會劃會算會當家。

此例旨在敘述客家女性的勤敏能幹。對於自己能悠遊穿梭於田中耕
作，善理財、精算、會持家的長處，深感光榮，叮嚀對方甚莫嫌棄。
　　也有提到摘茶、耕田、採蓮、採棉工作者，如：

　　摘茶愛摘嫩茶心，皮皮摘來門上斤；
　　有情阿哥共下摘，兩人緊摘情緊深。[106]

　　三月思戀真思戀，打扮三妹來蒔田；
　　阿哥蒔粘妹蒔糯，兩人共蒔一坵田。
　　四月思戀真思戀，打扮三妹落茶園。
　　嫩茶摘來郎去賣，老茶摘來做工錢。
　　五月思戀真思戀，打扮三妹來採蓮。

104 歌詞為劉鈞章提供。
105 歌詞為劉鈞章提供。
106 歌詞為劉鈞章提供。

蓮葉雙雙水面上，端陽節過又一年。

六月思戀真思戀，打扮三妹來採棉。

嫩棉採來好織布，老棉採來賣有錢。[107]

以上多方面描敘客家女性勞動生活，無論摘茶、耕田、採蓮或採棉，皆能忙中作樂，歌唱抒懷，由此亦呈現樂天知命的人生觀。

所謂「針頭線尾」，指縫紉、刺繡、紡織、裁補等女紅，件件都能動手自為，[108]如山歌中提到的刺繡與織布：

二繡香包在閨房，花多想亂妹心腸；

哥愛麒麟對獅仔，妹愛金雞對鳳凰。[109]

繡條手帕雙鴛鴦，偷偷摸摸送分郎；

見到手帕想到妹，高山流水日月長。[110]

阿妹織布哥紡紗，妳拋梭來倕轉車；

織好三丈織九六，兩人合心做起家。[111]

以上三首形象而生動描繪出客家女子從事女紅時的情景與心境。將一針一線精心設計的香包或手巾繡好後，贈與情郎，一來表心意，二來願對方能時時想起自己，並期許交情能長久不渝。或與情郎一同織布紡紗，同心協力，共嚐辛苦後的甘甜。

107 歌詞為大龍歌謠班提供。

108 陳運棟：《客家人》（臺北：聯亞出版社，1983年4月），頁19。

109 歌詞為大龍歌謠班提供。

110 歌詞為劉鈞章提供。

111 歌詞為劉鈞章提供。

　　依照客家傳統，只有學會了這些基本工夫後，才算是能幹、合格的女性，才能嫁個好丈夫。「四頭四尾」十足鮮明地呈現出傳統客家社會對客家女子的嚴苛要求，因此建構出客家婦女克勤克儉的形象。客家地區形成如此「女勞」之風，可能是受南方少數民族「女勞男逸」習俗的影響。客家族群經過長期與南方少數民族融合混化，自然而然產生文化與風俗的交融。[112]在一般傳統漢人社會中，「男主外，女主內」是普遍情形，然而在南方民族中卻有一種特殊現象，即「女勞男逸」之風俗，此種風俗廣泛存在，且由來已久。南宋・周去非《嶺外代答》云：

　　　　余觀深廣之女，何其多且盛也。男子身形卑小，顏色黯慘，婦女則黑理充肥，少疾多力。城郭墟市，負販逐利，率婦人也。[113]

又云：

　　　　為之夫者，終日抱子而遊，無子則袖手安居。[114]

112 在贛、閩、粵的廣大山區，在客家先民到來之前，本是與百越民族的世居之地。這些百越民族的居民，在世世代代的傳世文獻中，有著形形色色的名稱：木客、山越、俚、俚獠、蠻獠、峒民等，不一而足。這些統稱為百越的土著居民，經過長期的遷徙、生滅、混化，至遲到南宋時期，此地土著居民，已有畬民之稱。客家先民來到此地之後，先與畬族先民在內的各百越土著民錯居雜處，南宋後經由互相矛盾衝突，而融合同化，因此客家文化與畬族文化關係最為密切。參見謝重光：《客家文化與畬族文化的關係》(《理論學習月刊》，1996年第6期)，頁50。

113 南宋・周去非：《嶺外代答》(臺北：臺灣商務印書館，景文淵閣四庫全書本)，卷10，頁15。

114 南宋・周去非：《嶺外代答》(臺北：藝文印書館，百部叢書集成，1966年)，卷10，頁15。

張慶長《黎岐紀聞》云：

> 黎婦多在外耕作，男夫看嬰兒，養牲畜而已。遇有事，婦人主
> 之，男不敢預也。[115]

陸次雲《峒谿纖志》云：

> 其俗女勞男逸，勤於耕織，長裙曳地，白布裹頭。[116]

溫廷敬《大埔縣志·禮俗篇》云：

> 婦女粧束淡素，椎髻跣足，不尚針刺，樵汲灌溉，苦倍男子，
> 不論貧富皆然。[117]

黃釗《石窟一徵·日用篇》云：

> 村莊男子多逸，婦女則多井臼、耕織、樵採、畜牧、灌種、紉
> 縫、炊爨，無所不為，天下婦女之勤者，莫此若也。[118]

115 張慶長：《黎岐紀聞》，見《小方壺齋輿地叢鈔》第九帙（上海：著易堂，清刊本），頁339。

116 清·陸次雲：《峒谿纖志》（濟南：齊魯書社，四庫全書存目叢書，據遼寧省圖書館藏清康熙二十二年宛羽齋刻本陸雲士雜著本，1996年08年第一次印刷），頁128。

117 清·溫廷敬：《大埔縣志》（臺北：臺北市大埔同鄉會印行，1971年10月），卷十三，頁9。

118 黃釗：《石窟一徵》（臺北：臺灣學生書局，1970年11月），卷五，頁10。

朱玉鑾〈竹枝詞〉言：

> 田園耕種任勤勞，樵採之餘井臼操；
> 莫道興家男子力，算來還是女功高。[119]

南方民族的女子多裝扮樸素，必須從事耕織、採薪（砍柴、打柴工作）、畜牧、灌種、紉縫、炊爨、貿易等繁瑣的工作，而男性僅看看孩子、抽煙、蓄養牲畜、閒聊之外，幾乎無所作為。此種「女勞男逸」之風，與漢族「男耕女織」、「男主外，女主內」，女性僅從事輔助性勞動，男性主宰社會經濟、農耕生產活動的情況迥然不同。南方少數民族女性幾乎參與所有的社會生產勞動，竟日勤作不輟，勞而無怨，日日若此，年年如是，與傳統漢族女性處於閨閣之中的風氣，形成了強烈鮮明的對照。

　　正因客家人長期輾轉遷徙，多居山區和丘陵地帶，土瘠民貧，自然環境條件差，故生存不易。為了協助做好耕田、樵採等繁重的工作，婦女從不纏足。光緒《嘉應州志·禮俗》載：

> 州俗土脊民貧，山多田少。男子謀生，各抱四方之志，而家事多任之婦人。故鄉村婦女：耕田、采樵、緝麻、縫紉、中饋之事，無不為之。[120]

客家女性除與一般婦女要燒飯、洗衣、侍奉翁姑、養兒育女外，還要挑水、砍柴、種菜，甚至農忙時節與男性一同下田耕作、蒔田、除草

119 賴際熙纂、王大魯修：《赤溪縣志》（臺北：成文出版社，1967年），卷1，頁48。

120 清·溫仲和纂：《嘉應州志》（臺北：成文出版社，1991年），卷8，頁54。

等，纏足不便，故不纏足。且客家人囿於「八山一水一分田」的山區自然環境，早期客家男子必須出外工作創業，賺取薪資養家餬口，常常一去便是三、五年。[121]男子走後，留下繁重的農活和家務事，皆必須由客家女性一手包攬，操持完成。除非有一雙健壯的雙足，方能勝任如此繁重的勞動工作，也因而鍛鍊了客家女性堅忍卓絕的意志，更造就了獨立的性格與勤勞的美德。

四　融合自然地理特徵

歌謠產生於民間，多少會帶上民間色彩，其中最主要的是表現對自然的皈依、稱頌。無論寫景擬物，抒情達志，都源自於它產生、發展的環境背景。透過作品中的自然風物的描寫能確知當時的社會風情，這就是歌謠作品自然形態特徵雛始而又典型的表現，因而生活形態自然化與山歌是不可分離的。[122]在客家山歌中，山、水、植物、自然現象等，都可以用來敘事抒情，形象地表達出男女心中無法言說的熾熱情感，時而結合雙關、譬喻修辭表現，甚至有時嵌入苗栗縣內之地名，構成了當地客家山歌一大特色。以下從兩端分別進行說明。

（一）巧構自然意象，呼應情愛

歌者在勞動與生活中，接觸自然，體察人情，經長期的細緻觀察，對大千世界中的動植物、自然景觀、生活器物等的千姿百態早已諳熟在心。因此在他們創作構思時，較易感物取興，就近擷取眼前的物象入歌。[123]如：

121 鍾俊昆：〈客家山歌的文化闡釋〉，《嘉應大學學報》，1996年05月，頁97。

122 鍾俊昆：〈客家山歌的文化闡釋〉，《嘉應大學學報》，1996年05月，頁96。

123 黃鶴：〈論客家山歌的文化母題與文化意象〉，《嶺南文史》，2004年S1期，頁66。

石上種竹石下陰，古井種菜園分深；
飯甑[124]肚裡放燈草，日後正知妹蒸心。[125]

歌者以自然景象起興，接續結合雙關修辭，以「園分」諧音「緣分」，以「燈草」暗指「一條心」，以「蒸芯」諧音「真心」。不但將日常生活事理融入歌中，更表現了對感情的忠誠與想望。亦有以「藤」意象入歌者：

隔遠看見藤纏樹，行前看見樹纏藤；
樹死藤生纏到死，樹生藤死死都纏。[126]

歌者迴環往復地道出藤與樹的糾纏，生動地體現了客家男女熱烈、執著而纏綿的愛情觀。黃鶴〈客家山歌的情戀母題與植物意象探析〉云：

由於客家人聚居地處於粵、贛、閩等地，氣候炎熱，大量草本、藤本植物生長茂盛，諸如榕樹這樣有龐大氣生根系的植物也為數不少，所以藤樹纏繞的現象，在客家鄉村是十分常見的。[127]

藤是氣候炎熱的南方常見的植物，對於體察細膩的歌者，自然成為山歌內容的重要題材，藉之渲染出鮮明的南方地域色彩，也體現了男女

124 甑：蒸米飯的用具。
125 歌詞為劉鈞章提供。
126 歌詞為劉鈞章提供。
127 黃鶴：〈客家山歌的情戀母題與植物意象探析〉，《華南理工大學學報（社會科學版）》，2004年03月，頁39。

間熾熱、直率、超越生死的情感。

關於植物交纏的景象，又如：

半山崁上一條松，松樹頭下種芙蓉；
芙蓉樹下種黃葛，生死纏緊嫩嬌容。[128]

歌詞中描繪了兩種植物，分別是「芙蓉」與「黃葛」。「黃葛」屬於藤類植物，在此亦以纏繞的景象描繪與情人如膠似漆的情景。值得一提的是「芙蓉」的意象。「芙蓉」為「蓮」的別稱，「蓮」是中國古代民歌常出現的意象，既因「蓮」諧音「憐」，象徵「憐愛」，又以「蓮」具有「出淤泥而不染，濯清漣而不妖」純淨瑩潔的風格，早在《詩經‧陳風‧澤陂》中已用「蓮」來起興，如以「彼澤之陂，有蒲與荷」[129]，表達對女子的愛慕之意。又如樂府民歌《江南》：「江南可採蓮，蓮葉何田田：魚戲蓮葉間，魚戲蓮葉東，魚戲蓮葉西，魚戲蓮葉南，魚戲蓮葉北。」[130]以重疊複沓的方式，描寫江南水鄉蓮花的可愛風光，蓮葉田田，風光正好，魚戲其間，生趣活潑盎然。或為〈讀曲歌〉：「思歡久，不愛獨枝蓮，只惜同心藕。」[131]明‧馮夢龍的〈山歌〉：「郎種荷花姐要蓮，姐養花蠶郎要綿。井泉吊水奴要桶，姐做汗衫郎要穿。」[132]都是以「蓮」諧音「憐」，或「藕」諧音「偶」，如是景象在客家山歌中亦隨處可見，如：

128 歌詞為劉鈞章提供。

129 朱熹集註：《詩經集註》（臺北：萬卷樓圖書公司，2004年9月），頁66。

130 〔宋〕郭茂倩撰：《樂府詩集（一）》（臺北：里仁書局，1980年12月），頁384。

131 〔宋〕郭茂倩撰：《樂府詩集一》（臺北：里仁書局，1980年12月），頁671。

132 魏同賢主編：《馮夢龍全集‧山歌》（上海：上海古籍出版社，1993年），卷42，頁81。

　　　　阿妹好比出水蓮，皮皮蓮葉都向天；
　　　　阿哥好比露水樣，點點落在妹身邊。[133]

　　　　妹仔年紀正當時，頭髮剪來齊目眉；
　　　　牙齒相似銀打个，好比蓮花出水皮。[134]

兩首歌詞皆在描繪愛慕的女子之模樣，並將其喻為純真無瑕、潔淨的「蓮花」，以此作為讚美之意。

　　此外，尚有以「竹」、「魚」意象入歌者：

　　　　上山砍竹做釣檳，心想鰱魚唔簡單；
　　　　竹在深山魚在水，樣得魚來郎身邊。[135]

歌者在此運用了「竹」與「魚」的意象。以「鰱魚」諧音客語「連妳」，表達了對女子的愛戀與愛欲的渴望。「竹」與客家族群民的物質生活關係密切。客家人常使用的竹子種類，有刺竹、麻竹、桂竹、綠竹、孟宗竹等，除了食用、還可以當作建材、日常生活的器物（如米篩、提籃）。客家山歌所出現「竹」的意象，就其隱喻性語言攝取的角度而言，山歌歌者運用竹子的栽種情形、竹子莖幹的外型、竹葉的顏色、竹筍及竹頭的生長的特性等，作為各式各樣隱喻表達式豐富的材料，如以「竹筍」新生、幼嫩、好吃的特性來作為對於感情萌發的象徵，以及男女性關係的隱喻；或是以竹子的挺直與歪斜來象徵男女

133 歌詞為劉鈞章提供。
134 歌詞為劉鈞章提供。
135 歌詞為劉鈞章提供。

情感的發展。[136]在此首山歌裡,則是作為與愛慕者連結的媒介,寓意深長,情味濃郁。

　　至於「魚」意象則含有強烈的性暗示,聞一多云:

> 為什麼用魚來象徵配偶呢?這除了它的蕃殖功能,似乎沒有更好的解釋,大家都知道,在原始人類的觀念裡,婚姻是人生第一大事,而傳種是婚姻的唯一目的,這在我國古代的禮俗中,表現得非常清楚,不必贅述。種族的蕃殖既如此被重視,而魚是繁殖力量最強的一種生物,所以在古代,把一個人比作魚,在某一意義上,差不多就等於恭維他是最好的人,而在青年男女間,若稱其對方為魚,那就等於說:「你是我最理想的配偶!」[137]

此處聞一多將「魚」作為繁殖力量強的象徵,並言將人比魚,乃讚美對方是最好的人,尤其在青年男女間稱對方為魚,等於告訴對方是自己最理想的配偶。在中國亦有「魚水之歡」的成語,將「魚」和「水」緊緊相連,表述了原始的生殖觀。客家山歌歌者直言不諱地唱出「鱸魚」、「魚」,傳達出了其對愛欲的企盼與渴望。

　　客家山歌是客家人心造口傳而成,在抒發情感之時,喜歡以眼前所見之景入歌,常見如「藤」、「蓮」、「竹」、「荔枝」[138]、「香蕉」[139]

136　范姜淑雲:〈常民文化與隱喻:台灣客家山歌的植物意象之研究〉(臺北:國立臺灣師範大學臺灣語文學系碩士論文,2011年6月),頁114。

137　朱自清、郭沫若等編輯:《聞一多全集》(臺北:里仁書局,1993年9月),頁134-135。

138　如「一樹荔枝半樹紅,荔枝熟裡像燈籠;哥愛連妹愛開口,等妹開口理唔通。」歌詞為劉鈞章提供。

139　如「講來講去哥唔信,哥愛情妹破開心;妹心好比芎蕉樹,從頭到尾一條心。」(「芎蕉」即香蕉)歌詞為劉鈞章提供。

等植物意象，「魚」、「鳥」[140]等動物意象，「水」、「月」[141]等自然意象，以及「燈草」、「茶壺」[142]等器物意象。通過歌唱方式傳達意象，並融合雙關、譬喻修辭表現，使得語言更具豐富形象的色彩，造就了客家山歌生動而藝術的美感。

（二）鮮明的地域性：以地名入歌

　　客家山歌生於斯、長於斯，深深地帶著客家地域特徵，自語調、結構及思維方式等，無不帶上鮮明的印記，有濃厚的地方色彩。[143]最顯而易見的地域性便是直接將地名嵌入歌詞中，在《客家歌謠專輯五》中，即收錄近三十首「嵌苗栗縣內地名情歌」，歌詞大意在描述住公館的阿哥，欲邀銅鑼的阿妹相約暢遊苗栗各個景點，如石圍牆、上福基、下福基、南河、九湖村、龜山橋、後龍溪、河背、造橋等地名[144]，彼此相互歌詠之情狀，阿哥唱道：

> 鶴子岡來五谷岡[145]，郎今想妹想斷腸；
> 夜夜夢見心肝面，害郎醒眼到天光。[146]

140　如「阿妹生得白漂漂，矮唔矮來高唔高；性情又好又勤儉，聲音好比畫眉鳥。」
　　歌詞為劉鈞章提供。

141　如「阿妹生得好人才，好比嫦娥下凡來；妹係月光哥係日，唔知幾時做一堆。」
　　歌詞為劉鈞章提供。

142　如「新打茶壺肚裡空，兩人有事在心中；別人面前莫去講，手提燈籠怕露風。」
　　歌詞為劉鈞章提供。

143　鍾俊昆：〈論客家山歌的文化語境〉，《贛南師範學院學報》，1995年05期。

144　中原、苗友雜誌社：《客家歌謠專輯五》（苗栗：中原、苗友雜誌社，1973年），頁26-27。

145　「鶴子岡」與「五谷岡」位於公館鄉境內。

146　中原、苗友雜誌社：《客家歌謠專輯五》（苗栗：中原、苗友雜誌社，1973年），頁26。

歌詞道盡阿哥思念阿妹之情狀，熱切情懷無處可訴，以致夜夜夢中相見，輾轉難眠。阿妹回道：

> 公館行上係福基，唔曾當到虞不知；
> 熱天睡目輾轉側，冷俚睡目又孤淒。[147]

聽到阿哥的心聲，阿妹言，從前我未曾戀愛，未能體會是何種滋味，而今終能深切感受，天熱時輾轉難眠，與天寒時孤寂淒涼之掛念，竟是如此難捱！既然郎有心，妹亦有意，阿哥便向阿妹求愛：

> 銅鑼老街過中平[148]，船兒彎彎在河邊；
> 船愛下灘趁大水，妹愛連郎趁少年。[149]

歌詞描述阿哥藉由船要趁大水來時趕緊下灘，才能行駛，比喻妹若有意與我相戀，要把握時光，趁雙方都還青春年少時，談場轟轟烈烈的戀愛，才不枉此生。

待夜幕低垂，便一同到富士橋上賞月，阿妹唱道：

> 富士橋上嫲月光，看到鯉魚跟水上。
> 鯉魚唔怕漂江水，連哥唔怕路頭長。[150]

147 中原、苗友雜誌社：《客家歌謠專輯五》（苗栗：中原、苗友雜誌社，1973年），頁26。

148 「中平」位於銅鑼鄉境內。

149 中原、苗友雜誌社：《客家歌謠專輯五》（苗栗：中原、苗友雜誌社，1973年），頁27。

150 中原、苗友雜誌社：《客家歌謠專輯五》（苗栗：中原、苗友雜誌社，1973年），頁27。

俯瞰橋下，連身形幼小的鯉魚皆不畏波滔，奮力躍出水面，而今與阿哥相戀，自然不畏路頭遙遠，即使再遠，亦為甜蜜的負荷。

以苗栗縣內之地名入歌者為數不少，除了上述之例外，尚有提到卓蘭者：「一路送妹到卓蘭，郎也難來妹也難」[151]，或是三灣的名產風光：「三灣茶果賣全台，摘後春梨花又開」[152]，或是獅頭山的景點介紹：「獅山實在好風光，南北旅客都來往；首先來遊水濂洞，後遊獅頭換別方。」[153]或以造橋大龍的桐花雪景入歌：「四月裡來桐花開，桐花開在山間背，山間背項係大龍，大龍實在得人愛。」[154]甚至將十八鄉鎮融入一首歌中：「通霄三義大湖遙，路隔獅潭想造橋；浴罷泰安公館宿，卓蘭苑裡惹魂銷。三灣頭份竹南連，景寫南庄雁寫天；苗栗後龍頭屋抱，銅鑼敲散西湖煙。」[155]等。以地名入歌者，有的抒情言志，有的甚至介紹當地的名產、風景名勝、地方產業等，不僅協助了解苗栗地區的環境與文化，更為此地的獨特性寫下了璀璨的一頁。

第三節　小結

綜合以上所述，情歌是客家山歌中數量最多，也是最為廣泛的題材之一，細究其由，在於從前的客家婦女與男子同樣擔負各種工作，

151 歌詞為劉鈞章提供。

152 歌詞為劉鈞章提供。

153 歌詞為劉鈞章提供。「獅山」所指為「獅頭山」，為臺灣三山國家風景區（獅頭山、梨山、八卦山）之一。境內包括新竹縣峨眉鄉、北埔鄉、竹東鎮與苗栗縣南庄鄉、三灣鄉等五鄉鎮，面積約24,221公頃。參見網址：獅頭山風景區http://www.trimt-nsa.gov.tw/cht/subSite.aspx?fName=lion，2008.02.02。

154 歌詞為造橋大龍歌謠班提供。

155 歌詞為柏木振提供。

在長期共同勞動中，互相傾訴心曲，乃理所當然。尤其在傳統禮教束縛下，男女之間保持嚴格界限，到了田野間，精神得到解放，相互愛戀之情自然盡情表露出來。透過情歌的媒介，搭起男女間互動的橋梁，促成男女的戀愛與結合。無論求愛、挑逗、初戀、相思、送別、定情、感嘆、失戀等主題，皆能鮮明深刻地顯示出客家兒女直率、婉轉、堅貞不渝之情。甚至透過情誓與情咒的表現，祈禱今生、來世，或生生世世廝守相伴。從情歌內容的特色來看，可以發現，在山歌中出現「妹」字的比例相當高，在於「妹」字有親暱、愛人的蘊含。隨著男女交往日益加深，彼此間的愛情觀亦更堅定忠貞，時而融合自然生活型態特徵表現情思，從而使主題得到昇華，更顯得纏綿動人，情味深長。婚後，客家女性秉持勤儉堅忍的精神，以協助繁重的家務為己任，透顯客家社會中女性扮演的重要角色，從而形成另種客家情歌的特質。

第七章
土地與生活的交響
──苗栗客家山歌涵攝的民俗文化

　　民俗，即民間風俗，指一個國家或民族中廣大民眾所創造、享用和傳承的生活文化。民俗起源於人類社會群體生活的需要，在特定的民族、時代和地域中不斷形成、擴展和演變，因而帶有集體性、傳承性、擴展性、穩定性、變異性等現象。民俗一旦形成，即成為規範人們的行為、語言和心理的一種基本力量，同時也是民眾習得、傳承和積累文化創造成果的一種重要方式。[1]民俗往往於廣泛的時空範圍中流動，經過多元化的互相撞擊與吸收、刪減與增補、融合與發展，更趨完善。

　　民俗事象紛繁複雜，從社會基礎的經濟活動，到相應的社會關係，及各種制度與意識形態，大多具有一定的民俗行為及其相關的心理活動。[2]客家先民，源自中原，輾轉遷徙南下，經過不斷的交疊、變遷與融合，他們繼承了傳統中華文化，傳唱出許多感情真摯、形象生動的歌謠，亦從其中反映了豐富多采的民俗文化與人文景觀，如吳超《中國民歌》所言：

> 民歌，是一面「鏡子」，反映出一個民族的社會歷史、時代習俗和風土人情，表達了人民的思想感情、美學理想和藝術趣味。[3]

1　鍾敬文：《民俗學概論》（上海：上海文藝出版社，2009年6月），頁1-2。
2　鍾敬文：《民俗學概論》（上海：上海文藝出版社，2009年6月），頁5。
3　吳超：《中國民歌》（浙江：浙江教育出版社，1995年3月），頁165。

說明歌謠是社會文化的縮影，從中能了解人民的文化性格、心理狀態與情感趨向等。晉・左思〈三都賦〉亦揭示：

> 先王采馬，以觀土風，見「綠竹猗猗」，則知衛地淇澳之產；見「在其版屋」，則知秦野西戎之宅，故能居然而辨八方。[4]

可見民歌實有表達或反映民俗風土的功能。無論在何種歷史環境背景或社會條件下，所創造出的民歌，皆能體現民眾在社會生活中世代傳承、相沿成習的生活模式。有鑑於此，本章擬從「物質生活民俗」、「歲時節日民俗」、「婚嫁習俗」三方面探討苗栗客家山歌所涵攝之民俗文化，以彰顯其風貌。

第一節　傳統觀念的外化：物質生活民俗

物質生活民俗，包括飲食、服飾、居住、建築、器用等方面的民俗。物質生活民俗最初只以滿足生理需求為目的，如以飲食滿足維持生活所需；以服飾滿足遮身蔽體，防寒保暖；以巢穴房屋滿足抵禦風雨侵襲，防禦野獸傷害；以器物用具擴展延伸人體器官功能，實現增強生活能力等需求。隨著社會發展與社會分工逐漸複雜化，生產條件、人生儀禮、宗教信仰、審美觀點、社會心理等差異，它所滿足的已不僅只是生理需求，同時包含安全、歸屬、自尊與自我實現等較高層次的需求。[5]

物質生活民俗的每一層面，大體幾乎為該民族傳統觀念的外化，

4　嚴可均等編：《全上古三代秦漢三國六朝文》（北京：中華出版，1958年），卷二，頁1882。

5　鍾敬文：《民俗學概論》（上海：上海文藝出版社，2009年6月），頁73。

其不僅構成民族成員間的共識性，產生彼此身份的認同感，亦強化其宗教信仰、倫理與政治觀念，增強其內聚傾向。[6]因此，物質生活民俗在各民族物質生活與精神生活中占有重要地位，不容忽視。以下試從「飲食」、「服飾」與「民居」三個面向，探索苗栗客家山歌中所的物質生活民俗，以窺其奧秘。

一　重內容、輕形式的飲食文化

民以食為天，飲食最能代表一個民族的文化風貌。《禮記·禮運》言：「飲食男女，人之大欲存焉。」[7]食色原係人性本能，上天賦予人類食慾，乃在維持生命；男女性慾，則在繁衍種族。從食色而言，食是人類維繫生存的首要條件，故以食更為重要。由於人類群體的地理分布不同，所能獲得的食物和資源種類和數量也有異，不同的人類群體立足於各自的生存環境，因此建構了各具特色的飲食習俗。[8]清溫仲和《嘉應州志·禮俗》載：

> 土瘠民貧，農知務本，而合境所產穀，不敷一歲之食。[9]

由於生活資源的稀缺和人地關係的限制，客家人的生活較為清苦，平日粗茶淡飯，勤儉持家。《客家舊禮俗》載：

> 苗栗住民，什七為客人；其來臺動機，多因環境所迫，於飲食

6　鍾敬文：《民俗學概論》（上海：上海文藝出版社，2009年6月），頁74。

7　孫希旦撰：《禮記集解》（上）（臺北：文史哲出版社，1990年8月），頁607。

8　江帆：《生態民俗學》（哈爾濱：黑龍江人民出版社，2003年5月），頁160。

9　溫仲和纂：《嘉應州志》（臺北：成文出版社，1991年），卷8，頁2。

之道，未遑講求，故自奉甚儉。日常家庭飲食，以米飯為主。……至於山野貧瘠地區，或以番薯雜食。……貧苦人家，混於米飯中食焉。其多者，則切以為絲，曬乾，謂之番薯簽，貯備不時之需，有餘則以充飼料。[10]

苗栗客家地區深受自然環境影響，食物得來不易，三餐以飽足為主，並對食物格外珍惜。大多數家庭的主食結構都是稻米，時而輔以番薯。番薯過剩時節，為求保存，將之切為絲狀，曬乾，即為番薯簽，以備不時之需，此亦為貧苦客家人的主食。若有膳餘，則作為雞鴨的飼料。

　　客家常食菜餚，大多以禽畜及其內臟、河鮮、豆腐、蔬果等烹飪原料為主。每逢年節慶典，家家戶戶亦會做些甜點以招待親友或祭拜神明祖先，庇佑闔家平安。為了調節食物資源的質量，使之與人體保持協調，因而創造出各種保存、烹調方式來維持所需。客家食材美味，易保存、容易與其他食材搭配的特色，反映出客家人節儉的本質，富具傳統文化色彩而美味的「客家米食」與日常生活重要之飲料——「茶」文化等亦應運而生。以下即從客家山歌中探討其中豐富多采的飲食文化。

（一）米食

　　客家人的主食為米飯。在過去物質匱乏時代，逢年過節，或婚喪喜慶，或廟會活動時，為了款待親朋好友，將米料稍加變化（將米碾或磨成漿，以蒸、攪、烤、煮、炸等方式，再以鹹甜口味，或入餡、或捏製成不同成品），從而研發出各式各樣的米類製品，創造了豐富的客家米食文化。除了歲時節慶會打粄，做出粄圓、菜頭粄、甜粄、

10 張祖基等著：《客家舊禮俗》，（臺北：眾文圖書公司，1986年），頁363。

艾粄等粄類食品；婚喪宴客更以粢粑、湯圓當作賓客餐前裹腹的點心；滿月亦做油飯慶祝新生兒的到來。客家女性更在打粄文化上展現其本事，甚至民間有人將粄仔文化整理成「客家粄十唸」，這些產品包括「油椎仔」（頭椎）、「粢粑」（二粑）、「年糕、鹹甜粄、花生粄、紅豆粄」（三甜粄）、「湯圓、元宵、粄圓、雪圓」（四惜圓）、「菜包、地瓜包、菜包、艾草包、甜包」（五包）、「米粽、粄粽、粳粽、甜粽」（六粄），水粄仔（七碗粄）、「米篩目、河粉」（八摸挲）[11]、「九層粄、粄條」（九層糕）、「紅粄、龜粄、長錢粄、新丁粄」（十紅桃）等[12]，再加上菜頭粄（蘿蔔糕）、發粄（發糕）、芋粄（芋頭糕）艾粄等[13]，足見客家粄仔文化的精彩。尤其粄仔流經各地、汲取各地風土人情後，不僅變化出更多樣的口味，更記錄了客家族群離鄉遷徙的足跡。以下分述舉例闡釋客家山歌中的米食文化。

1　米飯

　　稻米的豐收象徵農村百姓們生活的安定和希望，也是農夫終日辛勤的成果。因此米飯可謂客家地區最重要的主食，山歌中亦提及米飯的重要：

　　　　油菜開花葉葉黃，養女愛嫁耕田郎；
　　　　只有耕田食白米，奈冇讀書食文章。[14]

11　篩，是有密孔的竹器，漏下細的，留下粗的，如篩子；而「摩挲」意指「用手平著壓、按，一下一下推動」的動作，米篩目即是以篩子『摩挲』出來的成品。筆者訪問，2008年4月8號徐志平教授、傅敏雄老師書信資料。

12　參見《食飽吂》（野人文化編著，行政院客委會台灣客家文化中心籌備處，2006年11月初版），頁102。

13　溫秀嬌：《台灣農業臉譜》（臺北：常民文化出版社，1999年6月），頁102。

14　歌詞為劉鈞章提供。

> 孤孤單單一所無，三餐無米睡無鋪；
> 長年月久唔燒火，灶頭生草鑊生鹵。[15]

前首言嫁女要嫁耕田郎，而非讀書郎，如此三餐才得以飽足。次首言生活的困苦，貧窮至無米可煮，使得做菜的灶和鍋子都生草、生垢了。兩首同時點明米飯是最重要的主食，在過去經濟較困窘、生活不易的時代，填飽肚子是百姓最大的願望，「有米煮粥唔怕鮮，就怕無米斷火煙」，可說是客家人生活最真的寫照。

2 粄

以米為主要原料，將米加水磨成漿，然後脫水成為米糰，所製成各種鹹甜口味糕餅類食品，福佬話稱為「粿」，客語則稱作「粄」。客家話習慣將做年糕之事，統稱為「打粄」。在客家人的日常生活中，每逢稻米收成、祭祖、廟會、婚壽喜慶與各大歲時節慶，皆有打粄的習俗，透過製作粄食來祈求平安順利。如山歌中唱道：

> 臘月柑橘滿樹黃，三斗糯米九斤糖；
> 年三十晡蒸**甜粄**，唔熟唔敢分郎嚐。[16]

歌中旨在描述農曆十二月三十（即除夕夜）蒸甜粄欲與情郎分享的羞怯心情。時隨境遷，現在蒸甜粄的時間很富彈性，口味濃淡，也依各家喜好而定了。亦有提及龜粄者：

> 新做**粄**印印桃龜，月頭看妹到月尾；

15 歌詞為劉鈞章提供。
16 歌詞為劉鈞章提供。

一月看妹無三擺，分哥擔名真缺虧。[17]

此例旨在感慨與心儀的阿妹聚少離多、飽含無奈之情。自古以來，以龜象徵吉祥與長壽，在老一輩心中，總有此堅定不移的信念，認為食下紅龜粄，則能使身體健康和長命百歲。

3　油飯

油飯常出現在婚俗或生兒育女習俗中，客家人常在新生兒滿月時，準備油飯及紅蛋餽贈親朋好友，並煮麻油雞宴客，如山歌中所唱：

手抽孩兒喜洋洋，大家來食雞酒香；
油飯紅卵分大家，祝福貴子係才郎。[18]

藉由宴客分享添丁的喜悅，也祈禱祝福孩子能平安順利長大，光耀門楣。

4　粢粑

粢粑，國語亦稱為「麻糬」，是客家重要米食文化之一。勤儉好客的客家人，在逢年過節、廟會活動，或是結婚、喬遷或新居落成等喜事，甚至祈福還神時，常常會製作粢粑一同享用。山歌中云：

老老實實話妳知，妳無老公𠊎無妻；
兩人都係無雙對，粢粑糯粄粘定裡。[19]

17　歌詞為劉鈞章提供。
18　歌詞為劉鈞章提供。
19　歌詞為劉鈞章提供。

耕田阿哥大頭家，畜有牛牯買有車；
三餐食个白米飯，請客糯米打粢粑。[20]

前首旨在描述對心儀女了的堅貞追求。男子大膽唱出愛慕之意，對女子的愛戀猶如粢粑糯粄般的綿密黏稠，難以割捨。將日常熟悉事物融入題材是民歌一大特點，此處藉由「粢粑」的特性來比喻男女間的愛情，可見粢粑與客家人生活緊密連結之高。第二首在描述耕田有成者，既養了牛，亦買了車，可謂衣食無缺。平日以白米供應三餐，請客時還有糯米能打粢粑，以供蒔田割禾休憩時間或農閒時食用，透顯出粢粑乃客家人常吃的米食點心。

時至今日，在各種選舉活動時，候選人服務處，為了款待親朋好友，也常會打粢粑作為大家享用的點心。或是家中有婚喪喜慶，需要鄰里互助，做些客家米食點心，來犒賞大家的辛勞，最好的食物就是粢粑。況且早期農業時代資源並不多，傳統的客家人都對稻米有著一分濃厚的情感，終日辛勤的期望，只為求得一家大小三餐的溫飽，香香的白米飯就是基本的需求，而客家米食文化的建立，即在以敬天法祖等崇敬慎重和感恩的態度為基礎發展起來的。將平常捨不得享用的美食，獻給天地、祖先，藉此祈求獲得庇祐。每當歲末、節慶，家家戶戶興高采烈地舂米、磨米，再配上各種佐料，製成形形色色精緻可口的點心，除了奉獻心意之外，也讓全家人享受那份滿足的滋味與喜悅。這些米食的製作與耕種作物的經驗，代代相傳，綿延不斷，匯成了動人而豐富的客家農村文化。

20 歌詞為劉鈞章提供。

（二）番薯

　　番薯亦稱甘薯、山芋、紅薯、紅苕、白薯、地瓜。[21]在客家地區，番薯是僅次於稻米的主食，在客家人的日常生活占有不可或缺的地位。尤其在過去經濟條件較低的客家人生活中，因米食獲得不易，較貧困的客家人無法餐餐食飯，故常以番薯作為主食。將番薯切成小塊和米煮成「番薯飯」，或「番薯粥」，在客家地區是常見現象，亦有煮成「番薯湯」，甚或過年時和在麵糰中製成「油椎仔」（炸熟即可食用）來祭拜天公。山歌中有不少以番薯入題材者，如：

> 山歌一唱鬧嚷嚷，耕田人家真淒涼；
> 朝晨食碗番薯粥，夜裡食碗番薯湯。[22]

> 日頭一出半天高，掌牛孲仔無食朝；
> 轉去家裡無飯食，沙蟲番薯食兩條。[23]

> 麼人無倕恁多愁，年三十晡食番薯；
> 一家大小無屋住，廳下角裡打地鋪。[24]

此三首描繪了客家人飲食生活的匱乏。第一首敘述雖有田地可耕，卻供不應求，無法餐餐以米飯作為主食，必須以番薯作為替代方能飽腹。次首描述孩子尚未吃早飯即得去放牛，待到日上三竿中午返家，依然無任何熟食能裹腹，僅有兩條和著沙蟲未煮熟的番薯可充飢。末

21 王增能：《客家飲食文化》（福建：福建教育出版社，1997年6月），頁10。
22 歌詞為劉鈞章提供。
23 孲仔：兒子。歌詞為劉鈞章提供。
24 歌詞為劉鈞章提供。

首說明即使到了除夕，僅剩番薯可食。一家數口無屋可住，只能在客廳角落就地而寢，道盡了貧窮生活的心酸無奈。

（三）茶

客家人稱飲茶為「食茶」。茶不僅是尋常人家七大件事——柴、米、油、鹽、醬、醋、茶中的一項，是生活的必需品之一，「食茶」更是客家人的一種普遍的愛好。[25]在客家人所居住的丘陵地帶，大多是貧瘠乾旱之地，不適於種稻，故常用來種茶，因而茶葉文化興盛，茶亦在客家人生活中成為重要的飲料。早期客家地區常在人多來往經過的山頭路口設有「茶亭」，又稱之為「涼亭」，以供行人歇足、飲茶、遮光、避雨之用。[26]客家地區的此種生活場景，在山歌中有生動的描述：

> 山崗頂上開茶亭，茶亭肚裡有情人；
> 坐盡幾多冷石板，問盡幾多過路人。[27]

此為描述茶亭等情人情景。茶亭內的她正痴痴等待著心愛的人，已過多時，究竟會來與否？精誠所至，金石為開，終於望見熟悉的身影。暗自欣喜，連忙斟了杯茶給情人：

> 泡杯茶來雪梨香，一心泡來請情郎；
> 這杯茶來吞落肚，小妹情義哥莫忘。[28]

25 劉錦雲：《客家民俗文化漫談》（臺北：武陵出版公司，1995年6月），頁148。
26 王增能：《客家飲食文化》（福建：福建教育出版社，1997年6月），頁37-39。
27 歌詞為劉鈞章提供。
28 歌詞為劉鈞章提供。

女子含蓄幽微地將滿懷的情思傾吐而出，接過茶的情郎亦回唱：

> 食妹茶仔領妳情，茶杯照影影照人；
> 連茶並杯吞落肚，哥哥難捨妹个情。[29]

前來茶亭相會的阿哥，不僅將情妹捧來的茶喝個點滴不剩，連蕩漾著情妹面影的茶杯亦想「吞落肚」，大膽直接地道出對情妹眷戀之情。以茶為題的山歌為數不少，又如：

> 細茶入喉心裡甘，甜面哥哥倨無嫌；
> 今番來到嬲唔夠，下番來到嬲加添。[30]

山歌中飄逸著濃郁的茶香，茶中見味，茶中見情。在客家地區，品茶成為情人約會的機緣，飲在口裡，甜在心底，並期盼著下一回的相約。到了月圓的中秋，皎潔月色下，情景更是迷人：

> 八月十五拜月華，哥帶糖果妹帶茶；
> 虔誠雙跪求心願，好好成全倨兩儕。[31]

中秋月圓時，戀人們帶著糖果與茶，虔誠跪拜，祈福日後得以成雙成對。亦有描寫種茶、採茶之樂者：

> 春天茶葉香又香，茶山一片好風光；

29 歌詞為吳家增提供，劉鈞章採錄。
30 歌詞為劉鈞章提供。（添：再）
31 歌詞為劉鈞章提供。

　　　自家種來自家採，心頭甜來口裡香。[32]

春暖花開，滿山茶園，片片採來片片香，不僅心中滿足，口中所飲之茶更是芳香溢齒，甘甜回味。

　　有關茶葉，現今客家人稱之「茶米」，其因為何？曾逸昌《客家通論——蛻變中的客家人》言：

　　　由於在當代之人稱在水田稻禾所產生的作物，把它稱之為「稻米」，而在山坡、丘陵，由茶樹所生產的作物，也就把它稱之為「茶米」外，在茶價最好時，有一斤茶就值一斤米的「斤茶斤米」現象。[33]

茶葉之所以被客家人稱為「茶米」，乃相對「稻米」所種植之環境而言。在水田稻禾所產生的作物為當代人稱為「稻米」，於是山坡、丘陵上，由茶樹所生產的作物，因而被稱為「茶米」。在茶價好時，甚至有一斤茶值一斤米的情形，故有此稱。

（四）酒

　　苗栗地區以「酒」入題材的山歌內容，較少針對飲食習慣直接做描述，多以修辭方式作為導引，儘管如此，仍可窺見客家人飲酒風氣。如山歌所唱：

　　　食酒愛食月桂冠，一陣甜來一陣酸；

32 歌詞為劉鈞章提供。

33 曾逸昌：《客家通論——蛻變中的客家人》（苗栗縣頭份鎮，2005年9月），頁568。

　　兩人交情交到老，死到陰間情莫斷。[34]

　　食酒愛食米酒頭，做屋愛做八角樓；
　　連妹愛連有情个，開容笑面解心頭。[35]

　　食酒愛食狀元紅，遠遠看妹笑融融；
　　有緣千里來相會，無緣對面唔相逢。[36]

　　造橋愛造白石橋，連妹愛連玉嬌嬌；
　　食酒愛食糯米酒，吹簫愛吹鳳竹簫。[37]

此四首山歌中皆有「食酒愛食」的句型，歌者以酒名與其他事物相對應作為比喻，有的運用排比句式來印證主題（如第二、四首），以喝酒要選好酒的道理，說明擇偶要擇有情、專情者，彼此感情方能長久，如好酒般越久越醇越香。無論是出現月桂冠、米酒頭、狀元紅或是糯米酒，皆是客家人心目中認定的好酒。

（五）其他重要食材

　　客家住地大多山嶺重疊，離沿海較遠，食海鮮不易，僅能就地取材，加以變化。無論家常飯菜，抑或宴席酒菜，或風味小吃，其原料來源主要是自然界豐富的動植物、山區農民的家禽家畜，與各種農副產品，如：鹹菜、蘿蔔乾、豬肉、雞、鴨、蔬菜、動物內臟、芋頭、

34 歌詞為劉鈞章提供。
35 歌詞為劉鈞章提供。
36 歌詞為劉鈞章提供。
37 歌詞為劉鈞章提供。

香菇等，深具「山珍型」特色。客家菜餚偏重「鹹、香、肥」，尤其「鹹」更是客家人的標準口味。之所以如此重「鹹」，一方面是容易保藏，早期缺乏冰箱，大多逢年過節才出門買食物，食物不鹹即無法久存；再者，客家人勞動強度高，鹽分消耗大，必須補充鹽分方能維持足夠能量。[38]「鹹菜」因此成為客家菜的一項重要代表。鹹菜以芥菜醃漬與曬乾而成，可分為「水鹹菜」、「覆菜」與「鹹菜乾」三種。「水鹹菜」顧名思義帶有水分，並含有一些酸味，醃製完置入甕中，以大石壓制，靜置數日後完成。「覆菜」與「鹹菜乾」必須經過曝曬過程，曬至大約七分乾者為「覆菜」，完全曬乾即成「鹹菜乾」。「水鹹菜」和「覆菜」與雞、鴨、排骨或豬血熬成湯，別有一番風味。「鹹菜乾」亦稱「梅菜」，主要用來做肉的配菜，最負盛名的即為「梅乾扣肉」。

此外，「蘿蔔乾」亦為客家菜中一項重要食材，由白蘿蔔醃漬曬乾而成，製法與鹹菜大同小異。刨成塊狀，醃製曬乾即成「蘿蔔乾」；削成絲狀，風乾則為「蘿蔔絲」（又名「菜脯絲」）。「蘿蔔乾」為端午節粽子的最佳餡料，可炒、或烘蛋、或熬粥等，陳年蘿蔔乾甚至可熬湯食用，風味絕佳。「蘿蔔絲」可作為米製菜包（即「豬籠粄」，因其捏製出來的外型酷似圈豬的竹籠而得名），或大粄圓的內餡等。在山歌以食材入歌者數量頗多，有以「鹹菜」入歌者，如：

　　桂花開來菊花黃，看妹好比玉鳳凰；
　　阿妹姻緣有哥份，臭風鹹菜也恁香。[39]

　　斷真斷來斷唔成，囑咐倕妹莫著驚；

38 陳運棟：《客家人》（臺北：聯亞出版社，1983年4月），頁335-337。
39 歌詞為李月芩手抄本，劉鈞章採錄。

鹹菜包鹽吞落肚，若郎心頭樣得淡。[40]

兩首皆為情歌。前首以秋景起興，讚嘆女子之美好，言若能與之締結姻緣，即使嚐到味道不佳的鹹菜，身旁有佳人，一切食物皆是可口美味，讓人食指大動。次首描述藕斷絲連的愛情，遇走還留，戀戀不捨，濃厚的情感猶如吞下包上鹽的鹹菜，既鹹又深刻，教情郎如何沖淡遺忘過往美好的記憶？亦有以「蘿蔔」入歌者：

甜酒來醃蘿蔔生，酸唔酸來甜唔甜；
獨木架橋牽妹過，問妹敢行唔敢行？[41]

蘿蔔開花白茫茫，可比山上個情哥；
一日看到三到面，能改老妹個憂愁。[42]

此二例亦為情歌。前首以甜酒醃製的蘿蔔起興，其味既非純粹的酸，亦非單純的甜味。接續言牽著情妹欲過獨木橋，問其是否敢行？描繪出一段青澀、酸酸甜甜的初戀情懷。次首以蘿蔔開花之景起興，引起對山上情哥的思念。一日若能相見三回，或許可解相思之愁，樸實平淡的言語中，流露出對情哥真摯之情。有以內臟入歌者，如：

奈位人家小姑娘，來到河壩洗衣衫；
這次狀元有考到，借妳鑊仔炒豬腸。[43]

40 歌詞為劉鈞章提供。
41 歌詞為劉鈞章提供。
42 鑊仔：鍋子。歌詞為李月琴手抄本，劉鈞章採錄。
43 歌詞為吳聲德手抄本，劉鈞章採錄。

甜酒拿來炒豬肝，甜唔甜來酸唔酸；

十日半月躡一轉，親像一對好鴛鴦。[44]

前首描述在河邊與洗衫的小女子相逢，不禁興起搭訕之意，若己考中狀元，則希望能與她借鍋子炒豬腸。次首以甜酒所炒的豬肝起興，其味酸甜難定，也許相隔遙遠，十日半月才能短暫相聚，重逢之後卻讓彼此感情更加溫，猶如一對恩愛的鴛鴦。細究客家山歌中的飲食文化，「韭菜」、「芹菜」也是一重要題材。善歌者取「韭」、「久」雙關諧音入歌，期望食後讓人幸福長久。將心中渴望的愛情，以直率或含蓄婉轉呈現而出，如：

高山種菜石頭多，芹菜韭菜種一窩；

郎食芹菜勤想妹，妹食韭菜久念哥。[45]

韭菜開花一枝心，阿妹對哥恁有情；

壁上吊个琉璃盞，阿哥添油莫換芯。[46]

燕仔做藪[47]來去忙，小妹送郎出外鄉；

九月九日種韭菜，九九交情永久長。[48]

此三首皆以韭菜的意象入歌。第一首加入「芹」菜（諧音「勤」），與「韭」菜（諧音「久」）相互輝映，不約而同流露出對戀人綿密深遠

44 歌詞為劉鈞章提供。

45 歌詞為劉鈞章提供。

46 歌詞為劉鈞章提供。

47 按：藪，原意應為湖澤、沼澤，或鄉野，此處所指為築巢之「巢」。

48 歌詞為劉鈞章提供。

的思念之情。次首以韭菜開花僅有一枝心，來比喻對情郎的專情，並藉由阿哥為硫璃燈盞添油時，叮嚀囑咐其切莫換芯（心）。末首敘述送別情郎後，小妹在九月九日種下韭菜，期許兩人交情長久不渝。

　　傳統的客家飲食，因受山區生活，生鮮食物較為匱乏影響，著名的飲食大都跟醃漬、曬乾的各項食品（除上述介紹外，尚有以香瓜、小黃瓜醃漬成之「醬瓜」，瓠瓜風乾之「瓠乾」，長菜豆曬成之「豆乾」，以及高麗菜乾等）或動物內臟的食物有關，如豬肚、大腸、雞鴨內臟等，皆為客家人喜歡且廣受歡迎的料理。[49]此外，以糯米製成的各種「粄」亦為著名的客家食品，每一項各有其風味，這些點心類的食品，在客家地區特別豐富且重要，顯然係因其較一般食物耐久存，上山耕作的人們可方便帶出門，隨時充飢食用。番薯是客家人的次要主食，亦是過去較貧困的客家人無法餐餐食飯的重要主食。受地形影響，客家地區普遍種茶，茶成為日常生活中不可或缺的飲品。凡此種種，不僅形成客家人敬業務實、吃苦耐勞的精神智慧，亦構成多元而豐富精彩的飲食文化。

二　重實用、輕美觀的服飾文化

　　客家人由於歷經漫長的遷徙流離的移民生活，又多身居山野，從事繁重的勞動耕作，為求方便，服飾大多以儉樸、色彩單調、造型單一，以及方便、實用、耐穿為原則，只求蔽體禦寒而不尚浮華。[50]《客家舊禮俗》記載：

49 劉還月：《台灣客家風土誌》（臺北：常民文化出版，1999年2月），頁33。
50 劉佐泉：《客家歷史與傳統文化》（開封：河南大學出版社，2005年4月），頁251。
　　郭丹、張佑周：《客家服飾文化》（福建：福建教育出版社，1997年6月），頁15。

苗栗地處台灣之中而偏北，夏有驕陽，東無霜雪。雖雪山嚴冬
積雪，為時不久，與平地影響亦小，故服飾多從簡便。其初，
先民由大陸來臺，服飾與內地無異。男子，多對襟短衣，夏白
冬藍，或有雜色。女子勤勞為習故多跣足，短衣右衽，以藍黑
為尚。……蓋客家民性勤勞，婦女多在田間工作，衣服易於染
烏，不如黑色為佳也。[51]

苗栗地區傳統服飾，以藍、白、黑為尚。客家民性勤勞，婦女多於田
間工作，為避免染髒，多以深色為主，鮮少使用其他較為鮮豔的顏
色。「藍衫」可謂客家服飾的代表，劉還月《台灣客家風土誌》：

藍衫在客家人的歷史中，一直扮演著重要的象徵，尤其在客家
人開墾荒地的年歲中，吸汗、不怕髒的藍衫，正是客家人堅
毅、勇敢、奮發、吃苦精神的最佳詮釋者。[52]

藍衫為早期客家婦女的服裝形式，由於開右大襟，色彩以藍色為眾，
因而稱為「藍衫」，或「大襟衫」。[53]劉還月對於客家藍衫的描述，不
僅說明了客家人對生活特有的勤儉精神，亦關注藍衫蘊含了實用機能
的服飾美學。客家人稱服飾為「衫褲」，男女皆著上下裝，上身著
「衫」，下身著「褲」。山歌中亦有此說：

陽春天氣好風光，妹仔同哥洗衣裳；
衫褲曬裡無麼事，哥同妹仔話家常。[54]

51 張祖基等著：《客家舊禮俗》，（臺北：眾文圖書公司，1986年），頁367-368。
52 劉還月：《台灣客家風土誌》（臺北：常民文化出版社，1999年2月），頁255。
53 鄭惠美：《藍衫與女紅》（竹北市：台灣客家文化中心籌備處，2006年12月），頁22。
54 歌詞為劉鈞章提供。

> 苦瓜上籬有得纏，偃想同你結姻緣；
> 新買衫褲脫線口，問妹愛連唔愛連。[55]

由以上兩首山歌內容可知，「衫褲」係客家人對服飾的稱呼。前首描述在風和日麗中，情妹為情郎洗衣裳，衣裳曬完後無其他瑣事，情郎便與情妹話家常談心。將洗衣、曬衣家常之事入歌，道出男女間平淡的幸福。次首以苦瓜攀騰的糾纏景象，比喻欲與情妹締結姻緣的願望。並以新買的衫褲脫線為媒介，表面詢問情妹是否願意為之縫補，實際暗問情妹與之成雙的意願。藉由縫補服飾細微而親密的動作，探求女子心意，達到一語雙關之效。山歌中關於藍衫的描述，如：

> 大布藍衫烏托肩，阿哥開剪妹來連，
> 阿哥就有好花樣，妹仔就有巧手連。[56]

> 新做藍衫細烏襟，囑咐裁縫愛鉤針；
> 燈芯拿來打鈕釦，安在胸前掛在心。[57]

藍衫不僅為客家服飾文化的典型代表，更是情人間傳情達意的良好媒介。阿哥有美好花樣，阿妹有精巧手藝，如此一來，便能同心協力裁製出獨一無二的專屬服飾。雖僅為一件藍衫，製作過程的每一步驟，小心翼翼而細膩，含有無限情感、關懷與叮嚀在其中。客家服飾除以藍衫外，從事勞動工作時尚有斗笠、草鞋等裝備，如：

55 歌詞為劉鈞章提供。
56 歌詞為劉鈞章提供。
57 歌詞為李月琴提供手抄本，劉鈞章採錄。

戴了笠嫲莫擎遮，連了一儕莫兩儕；
一壺難裝兩樣酒，一樹難開兩樣花。[58]

戴笠唔當手擎遮，著雙草鞋當騎馬；
阿妹姻緣有哥份，當過朝廷招駙馬。[59]

前首以「笠嫲」入歌，運用排比修辭，將相近之事物比並排列，叮嚀囑咐對方「連了一儕莫兩儕」，須專情相待。次首以「戴笠唔當手擎遮，著雙草鞋當騎馬」，兩句說明已雖窮，心靈卻富有，倘若能與阿妹共結良緣，開心地程度必甚於選上朝廷的駙馬。客家人雖穿著樸素，女子偶爾也撲點胭脂，妝點面容，如：

十七十八花當開，**胭脂水粉人送來**；
再加幾年年紀老，買鹽買米無錢來。[60]

隔河看見花樹根，小妹頭髮兩邊分；
搭上**胭脂抹上粉**，賽過當年穆桂英。[61]

愛美是女子天性，正當青春年華，總有愛慕者餽贈胭脂水粉。若是再過數年，青春消逝，別說胭脂水粉，即使日常必需品鹽、米等物，亦無多餘金錢可買，飽含無限感慨之情。次首描繪看見「頭髮兩邊分」、抹上胭脂與粉的姣好女子，令人怦然心動，其美貌賽過當年不

58 擎遮：拿傘。歌詞為馮石養提供，劉鈞章採錄。
59 歌詞為劉鈞章提供。
60 歌詞為劉鈞章提供。
61 歌詞為劉鈞章提供。

可一世的穆桂英，於男子腦海烙下深刻的印記。

梳理客家相關文獻，可知深受畬族文化影響。客家祖先，源自中原，自秦漢東晉以後，幾經戰亂，輾轉遷移，定居閩、贛、粵三省交界地區。閩、浙、贛、粵等山區正為畬族分布地，長期以來，畬、客兩族人民交錯雜居，生活上彼此相互影響，逐漸趨於接近。[62]清·傅恆《皇清職貢圖》言福建古田縣畬族服飾：

> 竹笠草履，勤於負擔，婦以藍布裹髮，或戴冠⋯⋯短衣布帶，裙不蔽膝，常荷鋤跣足而行，以助力作。[63]

從服飾方面，能見畬、客相同之處。畬族以戴斗笠、藍布裹髮巾、荷鋤頭、赤足等實用、樸實簡單的穿著樣式，完成一項項繁重農事，與客家族群服飾與配備可謂異曲同工，也體現出客、畬兩族共相的服飾文化的精神風貌。

三 從群居夥房到核心家庭的民居文化

人類的生命如同動物，僅能在溫度範圍相當小的地方生存。人類要生存，則必須擋風雨、避烈日、抗嚴寒、防潮濕，以及抵禦動物與敵人之侵襲，居所便是人類控制環境條件最佳調節體溫的工具[64]，人類興建住宅的動力亦因此而生。對於客家人而言，興建住宅復有「彰顯祖德」與「祐蔭子孫」兩項意義。住宅本為「家」的別稱，為血嗣

62 施聯朱：《施聯朱民族研究文集》（北京：北京出版社，2003年11月），頁313、317、321。

63 清·傅恆：《皇清職貢圖》（瀋陽：遼瀋書社，1991年8月），卷三，頁263。

64 江帆：《生態民俗學》（哈爾濱：黑龍江人民出版社，2003年5月），頁174。

綿延傳承之象徵，是一家生命滋長之泉源所在，亦是親情團結生機的一股力量。[65]無論是敬神祭祖，抑或婚喪喜慶，皆在住宅內外舉行。住宅不僅反映出家庭生活倫理、宗法制度，方位、風水之講究，更為客家人興建住宅時所重視。傳統客家式建築，俗稱「夥房」，為合院式的傳統建築，指同一祖先的子孫，住在同一屋簷下，共同生活、開伙，家因此成為團聚宗族情感最重要的園地。在房室的安排上，也有祖堂、長幼與尊卑之分，不可隨意安排其位置。[66]總體而言，客家人的傳統居住建築呈現的形式多樣，有圍龍屋、三合院、四合院、土樓（亦稱「圍樓」或「生土樓」）[67]等，每種皆各有其風格。山歌中亦有關於居住民俗的內容，如：

> 好風好水好屋場，吉日良辰好上樑；
> 新屋門前盈喜氣，分爾子孫富且昌。[68]

> 向陽坐落好屋場，地靈人傑兩相當；
> 從此光彩生門戶，分爾子孫熾而昌。[69]

此兩首皆為祝賀友人新居落成時所唱之山歌。兩首歌詞呈現出客家人重視風水、地理位置（向陽為佳），即使上樑時辰亦非常講究。賓客

65 曾逸昌：《客家通論——蛻變中的客家人》（苗栗縣頭份鎮，2005年9月），頁584。

66 彭靖純：〈竹東地區客家山歌研究〉，臺北市立教育大學應用語言文學研究所，2004年，頁131。

67 土樓為閩西客家住宅形式代表。在三堂二橫式（即在中軸上設堂屋三座，左右各夾橫屋一座組成）建築外，復以厚達一米左右之外牆包圍在內，猶如一座堡壘。劉佐泉：《客家歷史與傳統文化》（開封：河南大學出版社，2005年4月），頁213-214。

68 歌詞為劉鈞章提供。其中「分」疑誤植作「蔔」。

69 歌詞為劉鈞章提供。其中「分」疑誤植作「蔔」。

祝賀主人今後喜氣滿溢，光彩生輝，子孫滿堂，家運興旺，「地靈人傑」兩者皆能匯聚於此，可謂致上最高祝福之意。亦有描述屋宇之高大者：

　　　　新造瓦屋丈八頂，屋也新來床也新；
　　　　房內掛盞玻璃燈，望妹添油莫換芯。[70]

此例以新造的高大瓦屋起興，其外觀與內在皆為全新。房內掛有一盞玻璃燈，囑咐情妹為燈添油時切莫換芯，芯諧音雙關「心」，流露出對情妹無限愛意，並期待對方能珍惜、攜手共同經營此段感情，使之歷久彌新，長久不渝。亦有以「八角樓」入歌者：

　　　　食魚愛食鯉魚頭，起屋愛起八角樓；
　　　　八角樓上好飲酒，八角樓下好吹簫。[71]

此例運用排比句式，旨在說明蓋房子要蓋八角樓。樓上適宜飲酒，樓下則為吹簫的好地方。歌詞中的「八角樓」，為客家建築的其中一種，亦稱「八卦樓」，是方、圓形土樓的綜合體。建築此種多稜角的樓宇，可能與風水有關。[72]

　　另外，「禾埕」亦是客家人之重要活動空間，為正身與橫屋圍出的廣場。農活時作為曬穀、醃漬各種食品用，平日則作為休閒乘涼、孩童嬉戲之所，山歌中提到禾埕者如：

70 歌詞為劉喜發提供。
71 歌詞為劉喜發提供。
72 黃崇岳等：《客家圍屋》（廣州：華南理工大學出版社，2006年1月），頁42。

> 禾埕曬穀妹來扒，阿哥唔連想那儕；
> 有穀有米你無愛，日後無米正知差。[73]

此例旨在描述女子愛慕的阿哥，不知惜取眼前佳人，僅念著其他異性，而我的條件如此美好卻不受你的憐愛，日後你一定後悔。藉由禾埕曬穀之事比喻男女之情，貼切而感人，亦透露出女子無奈、單戀的心思。

　　時隨境遷，社會結構轉變，同一家族群居的模式逐漸消逝，家族成員各自分家立業，離開家鄉至外地工作者，不計其數。過去群居的「夥房」屋，由於不合時代需求而漸被淘汰，取而代之的是規模較小的核心家庭結構。現今可見的大樓林立比並的新式建築，山歌中亦有生動描述：

> 新起樓房好地方，四通八達好來往；
> 商場買賣在附近，學校上學在路旁。[74]

> 新起高樓樣樣新，鋁門磚柱鐵鋼筋；
> 山明水秀地理好，代代子孫出賢人。[75]

以上兩首均為祝賀新居落成的山歌，新式樓房建築是一重要特色。在建築材料方面，舊式多用紅磚，上覆紅瓦。近年新式建築，多用鋼筋水泥，或為臺灣多颱風地震，以此能防其倒塌，也見證了臺灣工業的進步。前首稱其交通發達，居處附近即有商場與學校，是生活環境機

73 歌詞為劉鈞章提供。
74 歌詞為劉鈞章提供。
75 歌詞為劉鈞章提供。

能良好之地。次首言其建築材料是採用「鋁門磚柱鐵鋼筋」，層層往上的建築形式，方得以容納日漸稠密的人口。並稱此山明水秀的風水寶地，將來必能孕育出賢良的子孫。

綜合前述，苗栗地區的客家山歌所反映之物質民俗，可謂與生活習慣息息相關，藉由生動形象、有趣的口頭韻語予以傳承。無論飲食、服飾或居住等，均離不開當地共有的風俗。時隨境遷，社會型態轉變，有些過於繁瑣或複雜的民俗亦隨之簡省、改變或消逝。儘管如此，普遍傳唱的客家山歌中，卻保存了許多重要傳統民俗，勾勒出苗栗客家地區動人的民俗文化。

第二節　歡喜慶年節：歲時節日民俗

歲時節俗乃是某個地區的一群人，為因應環境與一年四季氣候的變化，而約定俗成衍生出週而復始，循環往復的生活方式、祭祀行為與特殊節慶。[76]傳統客家的歲時節俗，伴隨著農業文明而生。節期選擇本身，便是農業社會生產、生活規律的一種特殊表現形式。歌謠反映生活，故民族的節俗活動、豐厚的歷史文化等，皆能從歌謠中尋其軌跡。

苗栗客家社會的歲時節俗，多繼承漢族傳統而發展。除新年、元宵、清明、端午、中元、中秋等為全國性重要節日外，天穿日為客家人因應生活、經濟、文化等需求所產生的節俗，帶有濃郁的民俗色彩。節日不同，過節方式各異。山歌中雖未能全面記載節俗活動，種種有跡可循之拼湊下，略可知其梗概。以下依年節順序，分別探究山歌所反映苗栗客家歲時節俗。

76 劉還月：《台灣客家族群史》【民俗篇】（南投市：省文獻會，2001年5月），頁83。

一　新年：鑼鼓八音響連天

　　客家人的過年自年二十五（臘月二十五）開始，至年初五結束。年二十五日俗稱「入年架」，或「落年架」，年初五為「出年架」。在此前後十天內，開始大掃除、宰雞宰鴨、升火蒸製各種應景的粄、買年貨、添置新鞋新衣服[77]，迎接新年到來。客家人會有如此長的年假，顯然與傳統晴耕雨讀的生活有關，此時正是作物的冬藏期，人們亦能趁此機會好好休息，一方面彌補過去的勞碌，同時希望稍做歇息後，面對新的一年，能有更多的活力與幹勁。[78]

　　外出的遊子亦於此時返家過年，並於除夕夜吃團圓飯，準備最豐盛的佳餚，每位家庭成員都得參加，隆重而熱烈，慶祝過去的一年全家平平安安，諸事順利，期望來年亦能平安順利。對客家人而言，更重要的是「添碗」，家裡有新添人口，除夕吃團圓飯，一定要添新碗，代表家族中添了生力軍。客家人的飲食習慣，與福佬人不同，福佬人通常一道道上菜，越豐盛的擺在越後面；客家則是一次將菜出齊，並將最豐盛的一盆菜置於桌子中間，稱之為「桌心菜」，這盤長年菜必須一直吃到初五、初六，不能在這之前吃完。[79]

　　傳統的客家人，新年期前門口必貼著並非春聯，而是五張貼在門楣上的五福紙，以象徵五福臨門。有些客家庄，會在門前掛上兩串長錢紙。長錢紙大多為紅紙製成，上面不寫任何文字，卻以剪紙之方式，將紙剪成一個相連接的菱形如銅錢狀鏤空的長條紙，一般都是兩條一對，分別掛在左右門楣上，偶爾隨風起舞，別有風姿。長錢紙掛上後便不撕下，直至自然損壞為止。由於長錢紙美觀又討喜，也被常

77　劉還月：《台灣客家風土誌》（臺北：常民文化出版社，1999年2月），頁133。

78　劉還月：《台灣客家族群史》【民俗篇】（南投市：省文獻會，2001年5月），頁99。

79　劉還月：《台灣客家族群史》【民俗篇】（南投市：省文獻會，2001年5月），頁99。

應用在各種喜慶場合，尤其是寺廟的慶典，常被用來作為最主要的裝飾之物。[80]

　　自初一至十五，每天皆有一系列不同的習俗。春節，是一年中最隆重的節日，亦是過年期間慶祝的高潮，或燃放爆竹，或鳴鑼打鼓、迎龍打獅，增添新年歡樂的氣氛。或到廟裡還願祈福，或有犯太歲、犯天狗、犯凶神惡煞者，或有供平安燈、許新願者、禳燈者，皆在此時祭拜供奉[81]，藉此酬謝祂們一年來的恩賜，並祈求來年繼續庇佑大家風調雨順，國泰民安，事事如意。或與親友們相互拜年，發放小孩與長輩紅包。在山歌中有不少提到新年氣象者，如：

> 正月裡來係新年，迎龍打獅貼對聯；
> 千家萬戶同歡樂，男女老幼笑連連。[82]

> 過裡新年運亨通，千行百業滿堂紅；
> 五代同堂添百福，榮華富貴永興隆。[83]

> 正月新年鬧連連，鑼鼓八音響連天；
> 祝你萬事都如意，恭喜新年大賺錢。[84]

新的一年在爆竹聲中、響徹雲霄的鑼鼓聲中展開，人人穿新衣，戴新帽，四處呈現一片新年的熱鬧景象。出門時遇到人，須說吉祥話，如

80 劉還月：《台灣客家族群史》【民俗篇】（南投市：省文獻會，2001年5月），頁99-100。
81 劉還月：《台灣客家風土誌》（臺北：常民文化出版社，1999年2月），頁138。
82 歌詞為劉鈞章提供。
83 歌詞為劉鈞章提供。
84 歌詞為劉鈞章提供。

新年恭喜、事事如意、財運亨通、生意興隆、平安健康等來恭賀祝福
對方,來年方有好兆頭。此外,在春節當日,無論家裡如何不潔,皆
不能打掃,以免將未來一年的財富好運掃除。

二　元宵:迎龍賞燈鬧融融

　　農曆正月十五元宵節,係中國傳統節日的大節。由於節期為一年
中首次月圓之夜,而古代稱夜為宵,故謂「元宵節」,又以張燈、觀
燈、賞燈為樂,故稱「燈節」[85],客庄俗稱「正月半」。道教則稱為為
上元節,為三官大帝[86]中天官大帝的祭期。客家人向來敬祀三官大
帝,因此元宵之際,各家各戶莫不準備牲醴祭品,到廟中祭祀三官大
帝,並祈求新的一年能雨水豐足,五穀豐登。[87]

　　臺灣北部的客家人,甚至有「正月十三日,開燈添丁日」之俗[88],
即名正月十三日當天為「添丁日」、「開燈」或「弔燈」[89],陳運棟《客
家人》言:

> 凡是在這一年生男孩者,必須買一對新燈懸掛於正堂樑上,叫
> 做「添燈」,燈和丁兩字是同音,也是一種「慶丁」的禮俗。[90]

85 鍾敬文:《民俗學概論》(上海:上海文藝出版社,2006年8月),頁145。

86 三官大帝為道家說法,即為天官、地官、水官。正月十五「上元」為天官賜福日;
　　七月十五「中元」為地官赦罪日;十月十五「下元」為水官解厄日。劉還月:《台
　　灣歲時小百科》(臺北:臺原出版社,1989年9月),上冊,頁123。

87 劉還月:《台灣客家族群史》【民俗篇】(南投市:省文獻會,2001年5月),頁117。

88 劉還月:《台灣客家族群史》【民俗篇】(南投市:省文獻會,2001年5月),頁117。

89 陳運棟:《客家人》(臺北:聯亞出版社,1983年4月),頁374。

90 陳運棟:《客家人》(臺北:聯亞出版社,1983年4月),頁374。

「燈」有祈福、祝壽之意，又與「丁」諧音，因此具有祈求添丁之意。[91]元宵節最佳應景食品是粄圓，吃下象徵著團圓的粄圓，願能人月同圓。

　　客家俚諺中有「月半大過年」，說明了客家人過元宵比過新年還熱鬧的景象。這天除了吃湯圓、賞燈、猜燈謎等過節習俗外，還有一項最重要的傳統活動——「燌龍」。苗栗「燌龍」，源於苗栗地區的迎龍慶典，是一個相當熱鬧又刺激的元宵迎新年慶典，之後更將舞龍神化為「迎龍」活動，期望藉神龍帶來祥瑞之氣，帶給民眾平安吉祥、五穀豐收。「燌龍」即是以鞭炮炸龍，採用大量鞭炮、蜂炮去炸舞龍，以達到除舊迎新年的作用。每年接近元宵節時，有不少龍隊開始出來練習，到了元宵節那天則進入高潮。燌龍活動不僅有迎春納福的意涵，更保有客庄傳統習俗及技藝文化傳承的深遠意義。[92]

　　一切慶祝活動，亦在此時落幕，一切回歸常態。山歌中關於記述元宵活動者，如：

> 　　正月十五人迎龍，大街小巷鬧融融；
> 　　男女老幼心歡暢，手牽手來樂無窮。[93]

> 　　正月十五賞花燈，元宵粄仔圓又圓；
> 　　快樂日仔容易過，過裡元宵又落田。[94]

> 　　正月十五好月光，共聚一堂喜洋洋；

91　劉還月：《台灣客家族群史》【民俗篇】（南投市：省文獻會，2001年5月），頁83。

92　網站：https://www.chinatimes.com/newspapers/20161229000579-260107?chdtv，瀏覽日期：2022.05.06。

93　歌詞為劉鈞章提供。

94　歌詞為劉鈞章提供。

客家山歌大家唱，普天同慶萬民歡。[95]

除了賞花燈外，在元宵節打粄做湯圓為客家地區重要習俗。湯圓中又以人粄圓最具特色，以粄皮包上炒好的餡料（內含蘿蔔絲、肉末、香菇、蝦仁、蒜末等食材），配上艾菜煮成鹹湯是老少皆愛的點心食品。或是闔家共聚一堂賞月，高唱山歌，做最後的慶祝，因過了元宵，從此歸於平淡，過年的歡樂氣氛亦在此夜劃下句點。

三　天穿日：慶祝豐收好年冬

農曆正月二十，是客家人所謂的「天穿日」或「天川日」。傳說遠古時期，祝融氏打敗共工氏，共工氏倒在不周山，導致天柱折斷，地維殘缺，女媧乃煉五色石以補天。客家人俗信「天穿地裂」的緣故，認為是日所努力的結果皆會穿漏掉，於是在天穿日這一天大多休息，從事休閒活動。光復後，許多客家地區，如竹東、苗栗頭份等地，更於此日舉辦山歌大賽[96]，共襄盛舉這一年一度的盛會。山歌中亦唱道：

> 春節一到桃花紅，農家戶戶笑容容；
> 天穿好日歌謠會，慶祝豐收好年冬。[97]

於春日桃花盛開時節，擇天穿好日舉行歌謠會，慶祝過去一年來的豐收，人人臉上皆洋溢滿足歡樂的笑容。傳統客家農村婦女亦於此時將

95 歌詞為劉鈞章提供。
96 劉還月：《台灣歲時小百科》（臺北：臺原出版社，1989年9月），上冊，頁123。
97 歌詞為劉鈞章提供。

甜粄以油煎熟，或用新年留下的「油椎仔」（地瓜球）蒸好，於上頭插上針線，稱為「補天穿」。[98]不過，客家人來到臺灣之後，已逐漸淡忘此事，僅存有「天穿日」的節慶名稱，幾乎不復延續此習俗。[99]

四　清明：兒女家家拜墓田

自元宵節過後至清明節止，客家人各選擇吉日，備三牲果品到祖先墳墓祭祀，除草掛紙，即為一般所謂之「掃墓」。掃墓時，用鋤頭鏟取一塊碧綠的草皮，將所攜來的黃紙以草皮或用紅磚壓在墳頭上，然後在墳地四周灑上銀紙，俗謂「鋪屋頂」，此即為客家人稱祭掃祖墳「掛紙」之由來。[100]客家人在趕在元宵之後開始祭祖掃墳，無非是想利用元宵節殺的雞鴨，以省下一副牲禮，由此更能印證早年客家人生活的貧窮與困頓。[101]山歌中提及清明節者如：

清明時節聽啼鵑，兒女家家拜墓田；
糯飯一盂雞一隻，竹籃挍上侍人肩。[102]

掛紙前，須將墓園周圍雜草除盡，墳頭壓上黃紙，墓前擺上三牲果品、紅蛋、雞蛋糕、發粄、茶、酒等祭品，子孫方開始祭拜，表達慎終追遠之意。待燒金、銀紙、燃放鞭炮後，祭祖儀式即告完成。

98　張衛東：《客家文化》（北京：新華出版社，1991年12月），頁127。

99　陳運棟：《台灣的客家禮俗》（臺北：臺原出版社，1991年8月），頁121。

100　陳運棟：《客家人》（臺北：聯亞出版社，1983年4月），頁374。劉還月：《台灣歲時小百科》（臺北：臺原出版社，1989年9月），上冊，頁120。

101　劉還月：《台灣客家風土誌》（臺北：常民文化出版社，1999年2月），頁212。

102　歌詞為劉鈞章提供。

五 端午：祭祖食粽賞龍船

　　農曆五月初五，係端午節，亦稱「端五」、「重五」或「重午」[103]，客庄俗稱「五月節」。家家戶戶糴米包粽子，備三牲果品祀祖敬神。端午時值農曆五月，為仲夏疫癘流行的季節，故每逢此時，各家總於門上掛菖蒲艾葉、飲雄黃酒，或製香囊佩帶於孩子身上，藉以禳毒避疫。[104]住在河濱者，則作龍舟競渡，如苗栗頭屋的明德水庫、竹南中港溪年年舉辦，熱鬧非凡。山歌中提及端午者如：

　　　　五月初五係端陽，男女老幼看龍船；
　　　　香甜粽仔食落肚，思念忠良情更長。[105]

　　　　五月五日係端陽，繏便粽仔買便糖；
　　　　等到親哥一同食，一人一口過清香。[106]

在端五當日，除了吃粽子，觀賞龍舟競賽外，亦藉此緬懷屈原，表達追思之情。端午節自與紀念屈原的故事結合後，傳統節俗獲得新的歷史性涵義，一直延襲千年，久盛不衰。[107]粽子又可分為鹹粽與鹼粽，鹹粽裡的佐料有豬肉、香菇、蝦米、豆干、蘿蔔乾等，料多而美味豐富。鹼粽單純以糯米和上硼砂製成，特地作為祭祀用，放涼後沾上糖

103 古代「五」、「午」相通，因此端午稱「端五」、「重午」或「重五」。見鍾敬文：《民俗學概論》（上海：上海文藝出版社，2006年8月），頁148。

104 陳運棟：《客家人》（臺北：聯亞出版社，1983年4月），頁375。王秋桂主編：《中國節日叢書・端午》（臺北：文建會，1995年6月），頁8。

105 歌詞為劉鈞章提供。

106 歌詞為劉鈞章提供。

107 鍾敬文：《民俗學概論》（上海：上海文藝出版社，2006年8月），頁148。

粉食用，別有一番風味。

　　苗栗地區客家人過端午，另有食茄子、長豆、桃李之說。食桃取其長壽之意，食李象徵子孫繁衍，食長豆避免被蛇咬（因長豆狀似蛇），食茄子則可預防蚊子咬（茄子客語為「吊菜」，而「咬」，土音為「diau²⁴」，取其諧音）。[108]

六　中元：普渡建醮競神豬

　　農曆七月十五，係中元節，俗稱「七月半」，亦是地官大帝的誕辰，民間習俗的中元節，要舉行盛大的盂蘭盆會。是日家家戶戶準備牲禮焚香燒紙祀神。晚間，做好大批紙衣，擺好牲禮果品米飯，至野外焚香燒紙（現今大多於自家門前完成祭祀儀式），敬祀孤魂野鬼，名為「渡孤」，俗稱「做普渡」。客家人又名無祀的孤魂野鬼為「好兄弟」，因此「做普渡」又名為「拜好兄弟」。[109]至於此節俗的由來，《客家舊禮俗》記載如下：

> 七月十五，名盂蘭節，城市鄉村，到該時就冠打醮或度孤，請到和尚來唸經，喊做陽施陰施。即係買到紙衣來燒，煮到粥飯來施畀毛人承祀的陰鬼，同該等叫化子，所以七月半，又喊做「鬼節」。……[110]

七月十五為盂蘭節，無論城市或鄉村，每到此時皆會舉行打醮或渡孤儀式，請和尚來念經，買紙衣來燒，普渡這些無人祭祀的孤魂野鬼，

108　王秋桂主編：《中國節日叢書・端午》（臺北：文建會，1995年6月），頁58。

109　陳運棟：《客家人》（臺北：聯亞出版社，1983年4月），頁376。

110　張祖基等著：《客家舊禮俗》（臺北：眾文圖書公司，1986年），頁68。

因此七月半又稱做「鬼節」。其又言：

> 盂蘭兩字係印度話，係就拉拉翻吊緊（倒懸）的意思。做盂蘭
> 會當時，就用盆裝緊各樣食物，供養眾佛，望佛可以拯救世人
> 拉拉翻吊緊的苦，所以又喊做「盂蘭盆會」。[111]

盂蘭係倒懸之意。進行此種儀式，係望佛能解救世人倒懸之苦，故名
為「盂蘭盆會」。「盂蘭盆會」則來自於佛家「目連救母」的故事，
明·寶成《釋迦如來應化錄》言：

> 《盂蘭盆經》云：（目連）見其亡母生餓鬼中，不見飲食皮骨
> 連立，目連悲哀，即以鉢盛飯往餉其母。母得鉢飯便以左手接
> 鉢，右手摶食。食未入口，化成火炭，遂不得食。目連大叫悲
> 號涕泣，馳還白佛，具陳如此。佛言：「汝母罪根深結，非汝
> 一人力所奈何。汝雖孝順，聲動天地，天神地祇，亦不能奈何。
> 當須十方眾僧，威神之力，乃得解脫。吾今當說救濟之法，令
> 一切難皆離憂苦。當於七月十五日，為七世父母，及現在父母，
> 具飯百味五果，汲灌盆器，盡世甘美以著盆中，供養十方大德
> 眾僧，供養此等自恣僧者。……」』是佛弟子修孝順者，應念
> 念中常憶父母，年年七月十五日，為作盂蘭盆施佛及僧。[112]

目連之母生平為惡多端，罪孽深重。目連至地獄，見母化為餓鬼，便
以鉢盛販餵之，然食未入口已化為炭火；佛祖告訴目連，必須於每年
七月十五日以百味五果，置於盆中，供養十方鬼靈，超渡餓鬼，其母

111 張祖基等著：《客家舊禮俗》（臺北：眾文圖書公司，1986年），頁68。
112 明寶成編集：《釋迦如來應化錄》下（《卍新纂續藏經》75冊，No.1511）頁88。

方能得到救濟渡化。於是目連依佛祖之意行事，最後與其母同成正
果，成為地藏王的護法。此後，七月十五便成了施食濟助十方餓鬼之
日。與中元節相關的山歌如：

中元普度鬧煎煎，大家歡喜笑連連；
家家戶戶來普度，保佑人人大賺錢。[113]

男女先生笑連連，七月二十做中元；
山歌採茶大家唱，大家聽轉增壽年。[114]

中元普渡，係每年無論客家或閩南家家戶戶皆會從事的民俗活動。俗
信七月鬼門開，若能於普渡時節給予好兄弟豐厚祭品，家人在農曆七
月則能平安度過。或有於是日高唱山歌者，為此時神秘敬畏的氣氛增
添一份輕鬆愉悅效果。

　　普渡之外，客家人亦在中元節舉行義民節或建醮大典，於此活動
中，有全豬全羊的普渡祭典，以及神豬競賽，如山歌所唱：

義民廟築客家莊，一拜忠魂三痛腸；
七月中元節國祭，福星烈士共流芳。[115]

七月二十係中元，神豬比賽廟面前；
超級大豬破紀錄，特等名義應當然。[116]

113 歌詞為吳聲德手抄本，劉鈞章採錄。其中「普渡」疑誤植作「普度」。
114 歌詞為劉鈞章提供。
115 歌詞為劉鈞章提供。
116 歌詞為劉鈞章提供。

前首唱出對於義民烈士的感念與追悼，後首唱出神豬比賽的獨特景象。早期的豬羊普渡，大多僅把豬或羊置於豬架或羊架上，口再銜一個鳳梨或柑。之後有人為突顯神豬與眾不同，便在每年神豬賽會場合，製作高大華麗、裝飾繁複的豬羊彩棚，突顯了現代生活富裕與好面子的個性。然豬羊棚架發展的歷史短淺，缺乏深厚歷史背景，因而這些色澤光鮮、華裝飾毫美的豬羊棚架，幾無特色可言。儘管如此，豬羊棚架亦非一文不值，欲於狹小空間展現風格本非易事，搭架除了穩固之外，隔間變化也是帶引出風格的重點之一。至於如何表現出隔間變化，則全憑藝師的經驗。[117]

七　中秋：哥送月餅妹收留

農曆八月十五，係中秋節，因為秋季第二個月，故稱「仲秋節」[118]，亦稱作「團圓節」[119]，客庄俗稱「八月半」，係台灣年中三大節俗之一。人們藉由各種象徵團圓之節物與活動，表達一共同心願：祈求家人團圓、幸福美滿，或與有情人相結合，自古以來即深受人們重視。傳統的中秋節，以月餅為其代表食品，明‧田汝成《西湖遊覽志餘》言：

> 八月十五日謂之中秋，民間以月餅相遺，取團圓之意。[120]

民間習以月餅之圓，象徵團圓之意。中秋節晚飯後，於月光下擺好月

117 劉還月：《台灣客家風土誌》（臺北：常民文化出版，1999年2月），頁212。

118 鍾敬文：《民俗學概論》（上海：上海文藝出版社，2006年8月），頁148。

119 張祖基等著：《客家舊禮俗》，（臺北：眾文圖書公司，1986年），頁70。

120 明‧田汝成著，楊家駱編：《西湖遊覽志餘》（臺北：世界書局，1963年5月），頁361。

餅、糖果、柚子來敬月賞月賞月。近年來盛行烤肉之俗，苗栗造橋的
客家地區甚至舉行中秋晚會表演活動，邀請鄉親一同參與，燃放煙
火，普天同慶，甚為熱鬧。山歌中亦有不少關於中秋佳節的記載：

> 八月十五過中秋，哥送月餅妹收留；
> 月餅肚裡七个字，千秋萬世情莫丟。[121]

> 桂仔打花陣飄香，八月中秋月正光；
> 天清氣朗迎親轉，無人有妳好模樣。[122]

以上兩首描繪中秋佳節，戀人們相聚時的溫馨情景。前首描述有情阿
哥贈送月餅予情妹，其中月餅裡藏有阿哥滿滿的愛意，期望阿妹「千
秋萬世情莫丟」。次首描繪男子於中秋天清氣朗時分，桂花陣陣飄
香，皎潔月光下，迎娶美人歸來，幸福之情，末句「無人有妳好模
樣」，表露一覽無疑。

八　重陽：唱歌賞菊放紙鷂

　　農曆九月九日，係中國傳統的重陽節。重陽節又名重九節、茱萸
節、菊花節，其命名源自於古以奇數為陽，九月初九，月日並陽，故
稱「重陽」。[123]如曹丕《九日與鍾繇書》所言：「歲往月來，忽復九月
九日。九為陽數，而日月竝應，俗嘉其名，呂為宜於長久，故呂享宴
高會。」[124]古以重陽佳節宜於長久，故設宴登高慶祝。漢時，重陽節

121 歌詞為劉鈞章提供。
122 歌詞為劉鈞章提供。
123 王秋桂主編：《中國節日叢書・重陽》（臺北：文建會，1995年6月），頁8。
124 嚴可均等編：《全上古三代秦漢三國六朝文》（北京：中華出版，1958年），卷7，
　　頁1088。

已有配茱萸、食蓬餌、飲菊花酒之俗，如《西京雜記》所載：「九月九日，配茱萸，食蓬餌，飲菊花酒，令人長壽。」[125]時人以為於九月初九進行此等活動，便能長壽，故承繼此俗。

　　客家人於重陽並無特別慶祝方式，當日最普遍的活動為結伴登高，或敬神釀災，或放風箏，或賞菊等。如山歌所唱：

　　　　手拿燈芯只一條，愛𠊎多心𠊎就無；
　　　　九月重陽放紙鷂，十二條心望郎高。[126]

　　　　九月裡來係重陽，菊花開花滿山香；
　　　　有好山歌拿來唱，無愁無慮壽年長。[127]

秋高氣爽的重陽佳節，情侶一同放風箏，手持著線，「十二條心望郎高」，既期盼風箏能飛得高飛得遠，復以「高」諧音雙關「哥」，暗喻濃厚的愛意，是專情無二，「愛𠊎多心𠊎就無」。重九，亦是菊花盛開時節，山頭呈現一片黃澄澄，狀闊之景象，香氣亦隨風飄送而來。三五好友一同踏青，忽有興致，輪番高歌，滌除人間紛擾外，復使心情開懷，延年益壽。

　　各種節俗活動產生的最初根源，在於人們對五穀豐登、歲歲平安、吉祥如意的永恆追求。眾多歲時節俗，皆為調劑平常生活，而創造出的非常節慶。「歲」之目的，使日復一日之年歲，歷經一段時間之餘，能有完整結束，同時亦創造出一新的開始，賦予眾人鼓舞動力。「時」則反映四季氣候變化消長，及人類適應之道。「節」之最大

125 葛洪：《西京雜記》（臺北：臺灣古籍出版，1997年），頁117-118。
126 歌詞為劉鈞章提供。
127 歌詞為劉鈞章提供。

目的與意義，在於一年漫長時日中，每過一段時間，能有一些不同變化，不僅反映時序特性、貼近人們生活脈動，亦讓眾人求得安身立命之安全感後，得以獲得喜樂，以致歡愉之心情。「俗」則反映某個地方固定時間舉行的重要文化活動，而此活動與時序、氣候變化，有著明顯關聯[128]，如行政院客家委員會自二〇〇二年開始創辦之「客家桐花祭」，便與時節息息相關。

第三節　生命的謳歌：婚嫁習俗

生、死與婚嫁，為人生歷程中三大要事，其中生、死與本人意志無關，不可由己，而婚嫁相對於生死，則有較多的人為變化的因素在內。[129]受儒家傳統孝道觀念的長期薰染，婚姻不僅是男女雙方之單純結合，尚須顧及「合二姓之好，上以事宗廟，下以繼後世也」[130]，即有「生兒育女，傳宗接代」的責任與義務。不孝有三，無後為大，數千年來奉為金科玉律。《禮記・昏義》言：「敬慎重正，而後親之，禮之大體，而所以成男女之別，而立夫婦之義也。」[131]道盡婚禮的功能與重要性。故無論何時何地，婚姻皆是人類社會所共同關懷的重要課題。

客家民歌以質樸、天然的語言反映了男女婚戀的過程，亦呈現了婚姻的各種形式。本節擬從「成婚動機」、「擇偶條件」、與「婚姻形式」、「寄情別戀——婚外情」等出發，剖析客家山歌中所反映的傳統婚姻觀。

128 劉還月：《台灣人的歲時與節俗》（臺北：常民文化出版社，2002年2月），頁35。

129 劉醇鑫：〈客家歌謠諺語所反映的傳統婚姻觀〉，《北市師院文學刊》第五期，2001年6月，頁183。

130 孫希旦撰：《禮記集解》（下）（臺北：文史哲出版社，1990年8月），頁1416。

131 孫希旦撰：《禮記集解》（下）（臺北：文史哲出版社，1990年8月），頁1418。

一 成婚動機

《孟子·告子》云:「食色,性也。」[132];《禮記·禮運》言:「飲食男女,人之大欲存焉。」[133]揭示人類由於兩性生理自然構造的欲求,而有求偶的需求本能,並因此產生男女情愛。支配婚姻的動機,除彼此間情愛外,尚有生殖與經濟兩種需求因素,其次序的先後,依社會進化發展的背景而異。[134]中國自周以來,建立宗法社會,聘娶形式已視為當然。婚姻的目的,遂以廣家族、繁子孫為主,而經濟關係的求賢內助,反居其次,最末方為兩性情愛需求。[135]以下試從生殖與經濟兩個面向分述成婚動機:

(一)廣家族、繁子孫

在「不孝有三,無後為大」前提下,傳宗立代,永續香火,係人生責無旁貸之使命。《孔子家語》亦將無子列為七出之一,降及後世,漢、晉、北周,每有無子聽妻入獄之事。[136]故「絕嗣」對傳統儒家觀而言,為大不孝之事。客家人保有強烈的生子傳嗣觀念,如山歌中所唱:

新郎新娘迎新婚,良辰吉日來合婚;
兩姓有緣來拜祖,日後百子傳千孫。[137]

132 宋·朱熹集註,蔣伯潛廣解:《語譯廣解四書讀本》(臺北:啟明書局),頁260。

133 孫希旦撰:《禮記集解》(上)(臺北:文史哲出版社,1990年8月),頁607。

134 劉醇鑫:〈客家歌謠諺語所反映的傳統婚姻觀〉,《北市師院文學刊》第五期,2001年6月,頁187。

135 陳顧遠:《中國婚姻史》(臺北:臺灣商務印書館,1966年),頁6-7。

136 陳顧遠:《中國婚姻史》(臺北:臺灣商務印書館,1966年),頁8-9。

137 歌詞為劉鈞章提供。

　　大廈落成好輝煌，**子孫滿堂喜洋洋**，
　　千年地基萬年固，安居樂業永吉祥。[138]

　　今日祝壽喜洋洋，雙喜臨門討新娘；
　　壽祝三多春不老，**聯婚兩姓子孫昌**。[139]

在民間婚禮、新居、祝壽等喜慶中，常出現「子孫昌盛」、「百子千孫」、「子孫滿堂」、「瓜瓞延綿」等賀詞，提醒香火鼎盛之重要。相反地，「絕子絕孫」或「絕代」，則為咒罵其絕嗣無後之惡語。由是而知，子嗣傳承可謂中國人心中人生大事的最高表現。

（二）經濟考量

　　男子求賢內助以成家，女子則求可終身託付之良人，「養兒防老，積穀防饑」，係中國人傳統的婚姻心態。[140]男子娶妻，無不期望能娶得秀外慧中、刻苦耐勞、勤儉持家的妻室，山歌中亦云：

　　夫妻相好笑連連，人講賢妻家會牽；
　　家中有事扛等做，半年辛苦半年閒。[141]

娶得賢妻，心靈與情感上得到共鳴，無論苦樂，一同分享。故未婚男

138　歌詞為劉鈞章提供。
139　歌詞為劉鈞章提供。
140　劉醇鑫：〈客家歌謠諺語所反映的傳統婚姻觀〉，《北市師院文學刊》第五期，2001年6月，頁187-188。
141　歌詞為劉鈞章提供。

子或鰥夫，難免有「無婦人家的屋仔——毋成家」[142]之嘆。女子嫁夫，求其上進，能對家庭負責，所謂「男怕投錯行，女怕嫁錯郎」。「養兒防老」，為舊時傳統農業社會，大量需求人力資源所致。「多子防窮」的觀念，根深柢固，認為子孫繁衍興盛，家庭財富則相對提高，人力等於財力，子孫的多寡，可謂深深牽動著家庭經濟。

二　擇偶條件

父母對於子女的愛，總希望婚後能過得安樂。安樂的標準便是生存條件好，即吃好、穿好、住好、用好。在昔日客家地區，受居處環境影響，有錢家庭並不多，為求將來生活有保障，女婿的能力便是重要考量因素，其中包括文化程度高低，或是有無手藝在身[143]，如此較易謀取固定職業，山歌中提到：

> 連郎愛連幾多椿，又愛算盤字墨通；
> 又愛人才蓋三省，又愛錢財水樣鬆。[144]

男子有了文墨便能寫會算，得以謀求如教書先生、公務員等較高薪資的職業。若人才、錢財兼備，則為最優選擇條件。或有以讀書郎為首要之選者：

> 食酒愛食菊花王，嫁郎愛嫁讀書郎；

142 黃永達編著：《台灣客家俚諺語語典》（臺北：全威創意媒體，2005年12月），頁336。

143 劉錦雲：《客家民俗文化漫談》（臺北：武陵出版公司，1995年6月），頁121。

144 歌詞為劉鈞章提供。

風水做在生龍口，代代出有狀元郎。[145]

若是嫁給讀書郎，代代子孫將能成為狀元郎，光耀門楣。亦有以耕田郎為選擇對象者：

嫁郎愛嫁耕田郎，耕田阿哥情又長；
早出晚歸同勞動，恰似湖中好鴛鴦。[146]

若能嫁給耕田郎，則將夫唱婦隨，一同勞動，如同鴛鴦般形影不離。或是不論職業，只論人品，以勤儉老實為上：

人才恁好吂嫁郎，𠊎愛尋隻有情郎；
一愛勤勞又儉僕，二愛老實又大方。[147]

尚未出嫁的阿妹，對婚姻充滿渴望，期盼未來的郎君能有情，既勤勞又儉僕，且老實大方。亦有為了追求誠篤的愛情，蔑視金錢，安貧樂道，對人生充滿積極、自信，期待雙方感情忠貞，死生皆不離棄者：

郎愛交情講過來，愛學山伯祝英台；
錢財相貌無要緊，總愛生死做一堆。[148]

情妹認為情郎之外在面貌與經濟好壞皆非關鍵，能與之擁有如同梁山

145 歌詞為劉鈞章提供。
146 歌詞為劉鈞章提供。
147 歌詞為劉鈞章提供。
148 歌詞為劉鈞章提供。

伯與祝英台生死相依的真摯愛情，能心靈相通，志同道合，方為心中最大的願望。

無論擇偶條件為何，在人的意志所能抉擇下，審慎思考是必然的，否則與不適合者議婚，婚後發生種種變故，僅能說是「花缽種菜——無園」，「園」諧音「緣」，即與對方無幸福美滿的姻緣。然而人並非十全十美，若過分挑剔，標準過高，反而易錯失適合對象，故擇偶可謂人生一大學問。

三　婚姻形式

苗栗地區客家婚俗，以「聘娶婚」遵照六禮程序的婚姻形式為主。小娶之類型，如童養婚、等郎妹婚等，光復以前尚可見。俗隨時轉，不符人性之小娶婚姻型態，至今幾已絕跡。關於婚姻形式，客家山歌記載頗少，透過其他文獻輔助，或可略知其梗概。以下即探討客家山歌中記載相關的「聘娶婚」、「童養婚」、「等郎妹婚」三種婚姻形式。

（一）聘娶婚

聘娶婚，即是以「父母之命，媒妁之言」為主的「明媒正娶」，亦稱為「大婚」、「大娶」、「大行嫁」、「嫁娶婚」。[149]客家人在臺灣的分布，除澎湖外，幾乎每個地方都有，只是不同地方的分布，代表著遷徙者祖籍及遷徙年代的不同，僅地域不同，便已造成語言及文化上相當大的差異，差別越大，照理說對生活習俗與生命禮俗應有更大影

149 劉善群：《客家禮俗》（福建：福建教育出版社，1997年6月），頁45。劉醇鑫：〈客家歌謠諺語所反映的傳統婚姻觀〉，《北市師院文學刊》第五期，2001年6月，頁199。向元玲：〈苗栗地區客家婚俗研究〉，國立中興大學中國文學系碩士論文，2000年7月，頁7。

響，進而產生不同的習俗或儀式。事實非然，無論是北、中、南部客
家人，對於多數的禮俗，都以堅持古禮的方式進行[150]，細究其原由，
如陳運棟《臺灣的客家禮俗》所言：

> 客家民系是比較保守的民系，因此，在傳統的客家婚俗中仍可
> 看出中國古代的禮俗，這種婚姻觀念是以「廣家族、繁子孫」
> 為主要目的，也就是說結婚的目的是為了傳宗接代。至於婚娶
> 辦法仍以聘娶為主，所謂聘娶婚者，男子以聘的程式而娶，女
> 子因聘的方式而嫁，而聘的主要條件有三：1.須有媒妁之言；
> 2.須有父母之命；3.須有聘約。因此，客家婚禮論其淵源則皆
> 以《禮記・昏義》：「納采、問名、納吉、納徵、請期、親迎」
> 等所謂六禮為依歸。客家人很重視這些儀節，幾乎家家戶戶都
> 抄有註明這些儀節的小冊子稱之謂《家禮便書》、《家禮便冊》
> 或《家禮便覽》。[151]

所謂《家禮便書》、《家禮便冊》或《家禮便覽》，顧名思義，為家庭
儀禮的記事本，不少臺灣的客家家族，甚至將這些內容記錄於族譜之
中，如《新竹彭成劉氏大族譜》即有完整的婚喪喜慶記要，對於婚
姻，詳盡清楚，關於婚俗的諸多儀式，包括：媒人、指腹為婚、細薪
臼、等郎妹、送年生、過定禮、過聘金、娶親的禮物、新娘洗身、新
娘嗽、親迎的儀式、新娘的裝束、新娘入門、斬煞念咒、坐三件物、
拜花燭、交杯、食糖酒、拜祖公、拜尊長、吊蚊帳、鬧房、祭灶神等
項，與民國十七年（1928）年中國廣東梅縣黃塘人張祖基編著的《中
華舊禮俗》中有關〈嫁娶的禮俗〉幾乎雷同，雖無法證明臺灣的家禮

150 劉還月：《台灣客家族群史》【民俗篇】（南投市：省文獻會，2001年5月），頁315。
151 陳運棟《臺灣的客家禮俗》（臺北：臺原出版社，1991年8月），頁29-30。

抄自中國的舊禮俗，卻從而印證臺灣的客家人，承襲許多傳統文化，同時讓古老的生命禮俗有了最好的延續管道。[152]

苗栗地區客家人的婚禮，大多遵循古代傳統的「六禮」，《客家舊禮俗》記載：

> 本縣（苗栗縣）婚禮仍存古六禮之俗。即納采、問名、納吉、納徵、請期、親迎。於求婚之始，男子之家長備禮遣使致意於女家，謂之納采，俗稱說親。已允，乃問其所出，並以生年月日歸卜於祖先之神靈，謂之問名，俗稱討年生。卜吉，復遣使告知於女氏，並互贈信物，而後婚約乃定，謂之納吉，俗稱訂婚。已定，乃具聘金，以及諸種禮物，致送於女氏，謂之納徵，俗稱行聘。已聘，乃擇婚期，報之於女氏，謂之請期，俗稱報日子。至期，為壻者乃率領輿馬儀仗，往迎女子歸家成婚，謂之親迎，合卺禮成而後婚禮始畢。[153]

本縣婚禮，大多依納采、問名、納吉、納徵、請期、親迎等「六禮」以行聘娶，六禮程序完成後，婚禮始畢。後來雖稍有變異，大體仍循古制，不過其中的繁文縟節，仍有許多儀式與禁忌，如「議婚」：

> 古代的「納采」、「問名」、「納吉」三種儀節就是議婚的方式。納采之日，男家遣使一婦人由媒人陪同，呈送放有各拜帖的帖盒及禮物到女家，拜帖有全帖、迎門帖，及婦人帖；禮物用一個有蓋的紅皮盒子俗稱籮篙的，外裏紅線，內盛翠花兩枝，兩

152 轉引自劉還月：《台灣客家族群史》【民俗篇】（南投市：省文獻會，2001年5月），頁316。

153 張祖基等著：《客家舊禮俗》（臺北：眾文圖書公司，1986年），頁404。

旁襯以石榴、狀元紅，栢樹葉，以及糕餅十包。這些東西都含
有深長的意義：翠花是人造的金色紙花；狀元紅意在祝子孫高
中狀元，發達富貴；栢樹葉意取百歲。當媒婆及女使抵達女家
時，女家主婦迎之於廳堂，將紅盒子置於案上，祭拜祖上神
位。祭完打開盒蓋，取出翠花及禮物，裝入女孩子的年庚，再
由使者帶回年庚及回拜的迎門帖，就完成了納采的手續。取回
的年庚，要恭恭敬敬的供於神桌上，燃香點燭，稟告祖宗。經
過三天或七天，家中平安無事，……就請算命先生合婚，卜其
休咎。如果卜告不得吉兆，表示這門婚事不合，由媒人將年庚
送回女家就了此婚事。得吉兆則問名於回報女家，相當於古禮
的納吉。問名的那天，男家致送女方的禮物大致與納采時相
同，紅皮盒子內除翠花二枝外，另加銀釧一對，定儀斤五十銀
圓；送媒人及女方兄弟姊妹所謂的「燃燭儀」兩包，共銅板四
百。這些禮品仍襯以石榴，狀元紅，栢樹葉等吉祥物。這些禮
物送達女家時，主婦照例迎於廳堂上，祭拜祖先之後就開啟盒
蓋，取出對方送來的代儀、禮物等，換上答拜的拜貼和禮物。
禮物有：充袍銀十銀元，靴一雙，書經一部，筆四枝，墨二
條，白扇二柄，糖圓二個，燈心二束，響炭二枚，飲榜二枝，
以上十種禮物，或襯以紅紙，或束以紅帶。其中充袍儀是裁剪
衣料的代金；書經、筆、墨等義取讀書認字，希望子孫都能善
長「字墨」，所謂字墨是客家人泛稱文章書法。糖圓是用黃糖
搓成的丸子，圓緣同音，義取之緣；燈丁同音，燈心義取丁口
繁衍；響炭義取幹事轟烈；飲榜是一種植物，據說臺灣沒有這
種植物，多以長命草代用，取其長命百歲之意。另外將早稻、
粟、黃豆、綠豆、長角豆等五穀種子各少許，盛於紅色帖袋
內，上書「五代同堂」，俗稱「五種」。又送母雞一雙，用紅帶

束足，稱為「祖婆雞」。[154]

由上可見出議婚的繁瑣。值得一提的是，「祖婆雞」又名「帶路雞」，據筆者母親言，乃由一公一母所組成，筆者姨母陳運妹則認為是三公三母。無論一公一母，或三公三母，帶路雞應由公與母所組成，方符合新人成雙的象徵。

議婚之後，尚有訂婚，此係男女雙方表達求婚的意念，並經雙方家長同意的表示。男女雙方應準備的事項，注意的細節，不計其數，甚至訂婚當日男方前往女家的人數，亦有禁忌：「人數要合雙數；六、八、十、十二人都可以；古時以六人最為普遍。據說，這是因為一般人認為『八』之數，含有『三三八八』或『七七八八』不太正經的意思。十人或十二人則又嫌多，而且客家話「六」與「祿」同音，往往取其諧音以沾福氣。」[155]男方除媒人與親友陪同外，更須準備婚書籍過定的禮物，如定金、金器及其他聘禮，如豬、羊、冬瓜糖、冰糖、桂圓、鴛鴦糖、糖鼓、糖龜、糖雞、八角糖、檳榔、閹雞一對、母鴨一對、喜酒、大燭、爆竹、禮香麻米等，通通裝置於木製之檻，上披紅布，前後兩人一抬，準備至女方家下聘，俗稱「扛檻」。[156]

文定之日，男方聘禮到達後，女家鳴炮相迎，隨後焚香告祖，告此喜事，求其庇佑，接著，準新娘由一位全福婦人導引著出堂敬奉甜茶。這時候，準新郎及同來之人，就可以仔細端詳準新娘的身裁、容貌、態度，以及舉止行動等等。奉茶時，全福婦人會說四句祝詞，常見如：

154 陳運棟：《臺灣的客家禮俗》（臺北：臺原出版社，1991年8月），頁32-33。
155 陳運棟：《臺灣的客家禮俗》（臺北：臺原出版社，1991年8月），頁36。
156 陳運棟：《臺灣的客家禮俗》（臺北：臺原出版社，1991年8月），頁36。

新人徐步出廳堂，手捧濃茶在中央；
食了甜茶來祝賀，雙生貴子秀才郎。[157]

新娘生來好人才，好比牡丹花正開；
今日甜茶來相請，恭祝明年供雙胎。[158]

今夜親友在廳堂，釅茶盞內放冰糖；
食了甜茶來祝賀，來年定供好兒郎。[159]

甜茶飲罷樂心田，厚誼隆情金石堅；
舉案齊眉誠祝賀，恩愛夫妻長團圓。[160]

內容多為祝賀新人來年早生貴「子」。男家來客喝完甜茶之後，準新娘再度出廳堂收茶杯，準新郎準備一個大紅包及金器等放在茶盤上，讓她收回，稱為「扛茶壓茶盤」，然後媒人請女家主婚人出來收定。收定後，即開筵席款待來賓。宴後男方須送「阿公桌」及「六禮」給女方；意即今天所有費用均應由男方負責。女方收了訂金及過半數的書及禮品，回贈的禮品至少要六件以上，或十二，或十六，隨貧富而各異，惟須取雙數，其中必須包括女子的生庚為一件。[161]

　　至於結婚習俗則更為繁複，古老的婚期甚至長達四日之久。儀式從結婚前一日開始，男家延請福壽雙全、子孫滿堂的老夫婦，依照所

157 歌詞為劉鈞章提供。
158 歌詞為劉鈞章提供。
159 歌詞為劉鈞章提供。
160 歌詞為劉鈞章提供。
161 李阿成、陳運棟、彭富欽主編：《客家禮俗之研究》（苗栗：中華文化復興運動推行委員會臺灣省苗栗縣總支會，1989年），頁41。

選定的良辰及時，安置新床，垂掛蚊帳，儀式非常簡單，寓意卻非常
深厚，期望將來這對新人亦能如同老夫婦般白頭偕老。[162]按照傳統習
俗，新床安妥後，晚上不得空著或一人獨睡，必須有一位男人或男童
陪新郎同睡床，直至結婚之日。同時派人送哺儀（答謝從小養育之
恩）、轎儀（請新娘上轎之禮）[163]、六禮及其他禮品至女家，六禮分別
為「燃儀」[164]、「書儀」[165]、「祀儀」[166]、「袂儀」[167]、「阿婆菜」[168]、
「廚子儀」[169]等。[170]六禮各有不同涵義，然而在臺灣，這些儀禮已相
當罕見。在北部客家人方面，不必行大禮、送阿婆肉，但仍須送雞酒
或雞、鴨、魚、肉等給女方的祖母或外祖母，稱為「阿婆菜」，而其
他結婚前的禮已大多省卻了。[171]

　　結婚當日，新郎由親戚好友為儐，伴同媒人前往女家迎娶。迎娶
行列先有拖青、次為鳴砲者，接著柿子婿燈一對，由二男童執提，燈
上書有男家的姓氏或堂號，接著媒人轎、迎嫁轎（男女儐相），舅爺
轎，然後是新郎新娘的轎子，最後是吹打之樂隊。[172]

162 劉還月：《台灣客家族群史》【民俗篇】（南投市：省文獻會，2001年5月），頁320-
　　321。

163 此二儀目前均以紅包代替。不著撰人：《婚喪禮儀手冊》（臺灣省新竹社教會館發
　　行，造橋平興合莊萬善祠管理委員會贊助翻印，1991年2月），頁14。

164 「六禮」的每一項都要正式寫好帖式：燃儀帖內容為：「謹具燃儀成封，五福俱
　　全，奉申。姻家侍教弟○○頓首拜」。

165 書儀帖內容為：「謹具書儀成封，五福俱全，奉申。姻家侍教弟○○頓首拜」。

166 祀儀帖內容為：「謹具祀儀成封，五福俱全，奉申。姻家侍教弟○○頓首拜」。

167 袂儀帖內容為：「謹具袂儀成封，五福俱全，奉申。姻侍教生○○頓首拜」。

168 阿婆菜帖內容為：「謹具熟食四味，五福俱全，奉申。姻眷晚生○○頓首」。

169 廚子儀帖內容為：「謹具廚儀成封，五福俱全，奉申。姻眷侍弟○○拜」。

170 陳運棟：《臺灣的客家禮俗》（臺北：臺原出版社，1991年8月），頁38-40。

171 陳運棟：《臺灣的客家禮俗》（臺北：臺原出版社，1991年8月），頁41-42。

172 劉還月：《台灣客家族群史》【民俗篇】（南投市：省文獻會，2001年5月），頁322-
　　323。

　　新郎來至女家，由女方全福婦人帶同女家一位男童備菸或檳榔拜轎，請新郎下轎進屋，新郎須以紅包壓盤為謝禮。隨後新郎下轎進屋於女家廳堂稍事休息，女家設宴招待女婿及陪同迎娶者。而此時新娘則在內屋陪同姊妹吃過「姊妹桌」後[173]，由一位全福婦人及媒人扶出聽堂，由女方之父母或舅舅點燭、上香、敬祖。點燭是由母舅及族長二人各點一方，並講四句祝詞，如：

今天嫁女大吉昌，天賜良緣喜洋洋；
踏入大廳拜祖先，白首偕老歲壽長。[174]

大廳禮燭來點起，愛女準備出大廳；
拜別列祖與列宗，百年富貴享榮華。[175]

　　當新郎新娘拜過女家祖先後，媒人扶新娘上轎入座。臨行，女家向轎頂潑水，轎行不遠，新娘從轎上擲出一把摺扇，謂之「戒性癖」，表示拋棄不好的癖性，以求和順；另一說法是去舊（姓）存新（姓），或說「留善（扇）給娘家」。由於整把扇子均用紅紙圈封，亦有感情不散之意。扇尾繫一紅包，扇及紅包例由新娘的兄弟拾得。花轎後掛精緻的米篩，上畫太極圖，並有「百子千孫」等字樣，寄避邪祝福之意。[176]

173 姊妹桌的物品一般有六至十二樣，如魚、飯、雞翅、肉等。由姊妹及閨房摯友取奇數人，請新娘入座成偶數，新娘腳墊小椅，由長輩以筷子夾數樣入新娘子口，並說吉祥話，祝福其婚後幸福美滿。不著撰人：《婚喪禮儀手冊》（臺灣省新竹社教會館發行，造橋平興合莊萬善祠管理委員會贊助翻印，1991年2月），頁17。

174 歌詞為劉鈞章提供。

175 歌詞為劉鈞章提供。

176 陳運棟：《臺灣的客家禮俗》（臺北：臺原出版，1991年8月），頁50。劉還月：《台灣客家族群史》【民俗篇】（南投市：省文獻會，2001年5月），頁323。

　　出嫁行列抵達男家，鳴炮相迎，新郎以摺扇輕扣轎頂三下，又以腳踢轎門三次，以喻壓雌威之意。新郎向轎門拱手請禮時，轎夫要唸：「今要轎門兩旁開，金銀財寶做一堆。新娘新婚入房內，生子生孫進秀才」。然後由男家一位孩童端橘子、糖果及水果等物品作為見面禮（以示吉祥甜蜜），恭請新娘下轎，俗稱「拜轎」，或「揖轎」，新娘贈以紅包。復由一位福德雙全之婦人，一手拿米篩遮蓋新娘頭上，一手扶新娘下轎，俗稱「過米篩」，並牽新娘入大廳，等待拜堂，而新郎須送此婦人一個紅包。[177]

　　此時，男方廳門檻需置火盆（過火避邪及昌旺），亦有用踩瓦片（破煞），或用檀香及茉草（親香儀）以避邪。新娘完成「過火」與「破煞」儀式，接著準備進大廳拜堂。[178]

　　拜堂儀式由族長或母舅主持，並唸四句祝詞，常見如：

　　　　點起喜燭滿堂光，宜室宜家滿門香，
　　　　良辰吉日來拜堂，百年好合歲壽長[179]。

　　　　天圓圓來地圓圓，夫妻一對好團圓，
　　　　喜燭光來禮燭明，富貴榮華萬萬年。[180]

177 現在的迎親行列，皆以汽車代步，以轎娶妻方式已不復見。北部客家人，自日領末期始，不復使用樂隊參加行列。陳運棟：《臺灣的客家禮俗》（臺北：臺原出版，1991年8月），頁50。劉還月：《台灣客家族群史》【民俗篇】（南投市：省文獻會，2001年5月），頁323。

178 不著撰人：《婚喪禮儀手冊》（臺灣省新竹社教會館發行，造橋平興合莊萬善祠管理委員會贊助翻印，1991年2月），頁20-21。

179 歌詞為劉鈞章提供。

180 歌詞為劉鈞章提供。

> 喜燭紅紅透天長，夫妻雙雙來拜堂，
> 明年生个好寶寶，世代昌隆萬代興。[181]

> 良時吉日喜洋洋，新娘迎進新廳堂；
> 新婚夫妻來拜祖，榮華富貴發其祥。[182]

拜堂時採男女左右而立，稟告列祖列宗，並向父母行拜見禮，其後夫妻行三鞠躬禮，方入洞房，謂之「進房」，正式結為夫妻。[183]

　　新郎新娘入洞房，雙方並肩而坐，兩張椅子並排鋪一件男長褲（象徵夫妻同心，榮辱與共）。女方之伴嫁女性亦紛紛進入洞房。隨後對座吃「新娘圓」（湯圓），象徵一家團圓，之後行「吃酒婚桌」之儀，為古之「合卺」之禮。此禮為男女雙雙對座，由一位福壽雙全、子孫滿堂之好命人，口中唸著祝福句，如：

> 洞房花燭滿堂光，新郎新娘結鴛鴦；
> 今晡食過交杯酒，明年薑酒又來嘗。[184]

「薑酒」，是傳統做月子時用以暖宮的食材。「明年薑酒又來嘗」，隱含對新人綿延子嗣的熱切盼望。好命人同時手動筷子，將十二碗菜（其中六碗為素食），一一夾至新人口中，象徵性地略食數口後，夫妻對飲一杯合歡酒，俗稱「交杯酒」。以上行事，均於新娘迎娶回男

181　歌詞為劉鈞章提供。
182　歌詞為劉鈞章提供。
183　劉還月：《台灣客家族群史》【民俗篇】（南投市：省文獻會，2001年5月），頁324。
184　歌詞為劉鈞章提供。

家後，正式午宴前行完。[185]（迎娶流程參見表6-3-1）

表6-3-1　迎娶流程簡表

順　　序	迎　娶　流　程
1	新郎與男方親友赴女家
2	新娘吃姊妹桌
3	新人辭別女方列祖列宗
4	辭別女方尊長
5	上轎（上車）
6	至男家「請下轎」
7	扶新娘出轎
8	進大廳（過火）
9	拜祖
10	拜高堂
11	夫婦交拜
12	進洞房
13	吃酒婚桌
14	飲合歡酒
15	喜宴

　　喜宴結束後，新人回房，午後男方要安排女方親友入客廳稍做歇息，並安排車輛送女方親友返家。親友返家前，舅子須「進燈」（探房），即新娘之兄弟一人將「新娘燈」兩座，提進新房置於床上。唱

185 劉還月：《台灣客家族群史》【民俗篇】（南投市：省文獻會，2001年5月），頁324。不著撰人：《婚喪禮儀手冊》（臺灣省新竹社教會館發行，造橋平興合莊萬善祠管理委員會贊助翻印，1991年2月），頁21。

曰：「舅子進燈，新人出丁。」一切儀式結束後，女方親友歸。[186]此時，新娘即使不捨，皆無法離開房門，男家女眷們，相繼入新娘房陪伴新娘，一來相互認識，一來希望建立情誼。晚餐後，係為眾親友鬧洞房時刻，古老之鬧洞房，在於透過眾人之金玉良言，賦予新人祝福與鼓勵、鬧洞房之行式，或直接入新娘房內，或新娘捧茶逐一敬男方親屬，無論何種形式，此時賓客皆須贈新人祝福，以四句形式說出，故稱為「講四句」[187]，如：

新娘捧茶手抻抻，好時吉日來合婚；
入門代代多富貴，日後百子傳千孫。[188]

洞房花燭鬧嚷嚷，新人新酒𠊎來裝；
新人新郎千年福，家官家婆福壽長。[189]

新娘秀外又慧中，玉潔冰清又端莊；
明年生個好寶寶，世代子孫永昌隆。[190]

內容多為讚美新人，並贈以誠摯祝福，恭賀願其白首偕老、子孫滿堂、永結同心。

186 筆者2008.03.17訪問自陳運妹。關於「舅子探燈」，《婚喪禮儀手冊》中記載於喜宴前，然筆者訪問多位長者，皆云午宴結束後，女方親友返家前。俗隨地轉，二者說法皆可參考。不著撰人：《婚喪禮儀手冊》（臺灣省新竹社教會館發行，造橋平興合莊萬善祠管理委員會贊助翻印，1991年2月），頁21。
187 劉還月：《台灣客家族群史》【民俗篇】（南投市：省文獻會，2001年5月），頁324-325。
188 歌詞造橋鄉大龍歌謠班提供。
189 歌詞為劉鈞章提供。
190 歌詞為劉鈞章提供。

　　婚後第二天，有「見拜」儀式，一早，男方長輩齊聚大廳，依親疏尊卑坐定後，新郎陪同新娘，手捧甜茶，依序向長輩敬茶，一一問候，陳運棟《臺灣的客家禮俗》：

> 次日新人「見拜」，旁有老婦一一介紹尊長姓名稱呼，新娘要
> 跟著喊。接受敬茶的人回以「長命富貴」「百子千孫」等語，
> 並出贈見面的紅包。[191]

婚後第三日，俗稱「邐三朝」，或為「轉門」。[192]習俗說法有二，陳運棟《臺灣的客家禮俗》言：

> 女方母姐來男家探視女婿的吉日。男家由媒人帶同小姑一、二
> 人，備請帖驅車前往請駕。女方以女母或祖母為主賓，另有姑
> 姐嫂等，帶鮮花幾十甚至幾百串，除給新娘換花外，也給中午
> 來會的女客各一串插在髮髻上，午宴參加者多是女客。[193]

另一說法，廖財聰〈客家之婚喪禮俗〉云：

> 男女完婚後，新娘必須擇日歸寧，女子出假日于歸，嫁後第一
> 次省親叫「歸寧」，（婚後第二天起，那一天均可）客家習俗通
> 常在第三天，俗稱「邐三朝」。是日，新婚必須伴隨新娘到岳
> 家作客，順便帶些糕餅等禮品並備紅包，分贈岳家至親老少，
> 宴後岳家需遣舅子，及新娘之兄弟，護送回家。回家時岳家應

191 陳運棟：《臺灣的客家禮俗》（臺北：臺原出版社，1991年8月），頁52。
192 劉佐泉：《客家歷史與傳統文化》（開封：河南大學出版社，2005年4月），頁337。
193 陳運棟：《臺灣的客家禮俗》（臺北：臺原出版社，1991年8月），頁52。

備連根帶尾之甘蔗兩根（表示兩方甜蜜，有始有終）皆兩對或一對（種子雞，準備將來新娘生產時進補用）及米糕（如膠似漆）等物供新人帶回。[194]

無論是女方到男方家，或男方到女方家，「邐三朝」為傳統社會中，擔心新娘出嫁至外地無法適應，為體貼新娘而設的習俗。早期若雙方住地相隔較遠，於結婚二日後設此習俗，於交通上亦更從容。[195]

　　古老的婚俗，儀節雖繁複瑣碎，透過婚禮之進行，卻傳達婚姻之價值與意義：「婚禮者，婚姻往來之禮也。合二姓之好，嚴百事之防，上以承宗祀，下以繼後世，故君子重之。是六禮者，一問名、二定盟、三納聘、四納幣、五請期、六親迎，皆父主事，告廟而行，所以重厥事，正婚禮也。」[196]經由繁瑣之儀式，使新人體認婚俗之嚴謹，從而尊重與正視此項生命禮俗。

　　有關聘娶婚俗的山歌，例證較少。有待來日發現，再作補充。

（二）童養婚

　　所謂童養媳，一般是指女兒在未達成年或幼小時，便被父母先訂了婚約，將女孩先送到男孩家撫養，作為「小媳婦」，等到男女雙方當事人都成年後，再擇日完成其婚禮。[197]光緒《嘉應州志・禮俗》載：

194 廖財聰：〈客家之婚喪禮俗〉（臺北：中華民國臺灣史蹟研究中心，《史聯雜誌》），1991年18期，頁117。

195 訪問自祖父張木欽。

196 張汝誠輯：《家禮會通》（臺北：大立出版社，雍正甲寅序刊本，1985年序刊本），頁53。

197 曾逸昌：《客家通論》（苗栗縣頭份鎮，2005年9月），頁951。

州俗婚嫁最早有生僅匝月即抱養進門者，故童養媳為多。[198]

又言：

婚自幼小即定議，送年庚，於是有指日之禮，有問名之禮。將娶，有行聘之禮。[199]

童養媳有的才滿月，有的僅數歲或十餘歲，然多半以幼小者為主。童養媳的婚姻亦須經媒人說合，與雙方家長同意。也有合生肖、納采、定親等儀式。只是通常不宴客，不舉行公開的熱鬧的儀式，比起聘娶婚，顯得較簡樸。[200]

童養媳的社會地位很低，境遇大多是被當勞動役使，鎮日做活，山歌中唱道：

對歲離娘賣分人，六歲打柴受苦辛；
七歲落田學耕種，目汁洗面汗洗身。[201]

女孩出生一歲即被賣給人家作童養媳，從此過著艱辛的生活。小小年紀必須打柴、下田耕種等粗活，不僅在體力上承受著與年齡不相符合的重擔，精神上更是飽受折磨。

198 溫仲和纂：《嘉應州志》（臺北：《中國方志叢書》，成文出版社，1991年），卷8，頁12。

199 溫仲和纂：《嘉應州志》（臺北：《中國方志叢書》，成文出版社，1991年），卷8，頁8。

200 向元玲：〈苗栗地區客家婚俗研究〉，國立中興大學中國文學系碩士論文，2000年7月，頁42-43。

201 歌詞為劉鈞章提供。

（三）等郎妹婚

等郎妹婚與童養婚差不多，也是一種父母包辦的婚姻型態。相異之處在於等郎妹是指從小被父母賣給男孩還未出世的人家，由對方撫養長大「等郎」來的女孩。

李泳集〈客家「等郎妹」婚俗的研究意義〉言：

> 等郎妹這種婚姻的結果，一是男大女小，甚至是老夫少妻；二是日久未見郎出世而轉嫁他人。[202]

這種婚姻，往往造成等郎妹終身幸福被葬送的人間悲劇。若等郎妹來到後，小丈夫出生，則為最為理想狀態，但也已造成「大老婆，小丈夫」的謬劇；有些等郎妹一直到成年，翁姑依然無妊娠動靜，小丈夫不出世，等郎妹亦只能無奈地繼續等下去，若有幸遇到比較好的翁姑，憂心耽誤等郎妹的青春，最後可能將之轉嫁他人。客家地區流傳著不少等郎妹發自內心的訴苦衷曲，表露出她們的無限辛酸。如等郎妹對著七歲的小丈夫，唱出了她們的苦悶、無奈，訴說著她們的悲慘生活：

> 十八姊嫁七歲郎，每晡兜凳上眠床；
> 唔係看若爺娘面，雙腳一踢下眠床。[203]

等郎妹感嘆為了照顧小丈夫，每天都要像帶孩子一般陪他入睡，若非看在公婆面上，早就將之踢下床。隔壁叔婆聽到便勸解安慰她：

202 李泳集：〈客家「等郎妹」婚俗的研究意義〉，《嶺南文史》，1995年01期，頁49。
203 歌詞為江阿義提供，劉鈞章採錄。

> 公婆話你你愛賢，照顧老公三五年；
> 初三初四蛾眉月，十五十六便團圓。[204]

好好照顧丈夫三五年，不消多久他將成人，屆時你們便能成為登對的夫妻。等郎妹無奈回道：

> 隔壁叔婆妳也知，百般總係愛及時；
> 等到花開花又謝，等得郎大妹老裡。[205]

青春稍縱即逝，等到小丈夫長大，自己早已人老珠黃，無限感慨在其中。

關於「童養婚」或「等郎妹婚」由來，《客家舊禮俗》記載：

> 過去男婚女嫁，頗多繁文縟節，費用不貲，往往娶一婦而傾家蕩產。貧苦之家，懼於其子日後無法成婚，於是遂及早收養他人幼女預為準備，謂之童養媳。甚至尚未生子，即已先行收養，特稱之為等郎嫂。如他日生子年齡相若，即為之婚配；否則即作為養女另行出嫁。[206]

男方抱童養媳主要是因經濟問題，因童養媳抱養時花費少，成婚時也較不須鋪張[207]，故在早期生活環境條件不佳的客家地區，為了節省嫁娶經費，普遍實行此種婚俗。至於父母親將女兒送給人家作童養媳，

204 歌詞為劉鈞章提供。
205 歌詞為劉鈞章提供。
206 張祖基等著：《客家舊禮俗》（臺北：眾文圖書公司，1986年），頁376。
207 劉善群：《客家禮俗》（福建：福建教育出版社，1997年6月），頁46。

主要原因可能在於家境貧困，難以撫養，或難以籌辦嫁妝；亦可能是因女孩生得多，想生男孩；甚至封建迷信思想作祟，如算命先生說某女孩與父母相剋，就被賣與他人作等郎妹或童養媳。[208]無論是等郎妹或童養媳，命運皆苦不堪言，多給女方帶來精神痛苦和造成夫妻不和。嚴重者甚至將情感向外投注，發生婚外情。

四　寄情別戀——婚外情

在過去禮教甚嚴之時代，不合道德、無愛情可言的婚姻，比比皆是（如童養媳、等郎妹婚、或經由媒妁之言所介紹不合適之伴侶等）。離婚途徑難以暢通，或許僅能透過暗戀意中人，以短暫的相戀滿足乾涸的心田，於是一批婚外戀歌便應運而生。山歌中亦有此記載：

> 南風唔當北風涼，家花唔當野花香；
> 家花有風香十里，野花無風千里香。[209]

此為男子抵抗家中怨妻的表現。原來蘊藏豐厚、卻無處可依之愛，與「解語花」相識後，瞬間潰堤一瀉千里，即使對方無所付出，能懂、能明瞭自己的心意，又有何妨？於是深深呵護、疼愛她，將胸中所有情思寄託其中。女子婚外情者如：

> 南風唔當北風涼，親夫唔當夜來郎；
> 夜來郎仔多話講，親夫一覺到天光。[210]

208　陳文紅：〈從客家山歌看客家婦女的精神個性〉，《瀋陽大學學報》，2006年2月，頁87。

209　歌詞為劉鈞章提供。

210　歌詞為劉鈞章提供之李月琴手抄本。

此為敢愛敢恨的客家婦女的典型，其以大膽熾熱的別戀來反抗無愛的
婚姻。然而，此種戀情卻無法曝光，一旦被夫家、族人知曉，輕則責
打、重則被休棄：

> 雞卵打爛心裡黃，丈夫打罵郎痛腸；
> 一心都想下手救，驚怕雪上又加霜。[211]

此係因婚外情被發現而引發的家庭矛盾，看起來雖輕微，然而，由此
導致婦女更加不幸的生活。在村鄰中將成嚼舌譏諷的對象，於婆家更
是失卻了原本低微的尊嚴與地位。除非婦女有勇氣衝破不幸婚姻的桎
梏，開始新生活，否則將淪落更悲慘的命運。

第四節　小結

　　內涵豐富多彩的苗栗客家山歌，在先民用心歌頌，集體傳承、保
存下，我們方得以窺見與感受先民於民俗上的種種軌跡。物質文化
上，自飲食、服飾、居處等可見其梗概；歲時節俗中，自新年、元
宵、清明、端午等節日的慶祝，揭示出客家人對傳統習俗的繼承與創
新；婚姻為人生三大要事，客家先民對此亦有深刻體會，反映於成婚
動機、擇偶條件、婚姻形式與婚外情上。

　　萬建中《新編民間文學引論》，指出歌謠具有「表達民俗禮儀的
內涵」的功能，並揭示：「歷代民眾主要的生活狀況和觀念都會進入
且歌且謠的口傳模式之中。歌謠篇幅短小，體式高度凝鍊，流傳的慣
性比較強，基本內容不易發生變異，因而成為人們認識地方文化、古

211 歌詞為劉鈞章提供。

代傳統以及體悟民眾情感不可缺少的口頭文本。」又「許多民間禮儀，如果失去歌謠，其意義就會變得模糊或不明確，甚至造成意義的缺席，儀式行為僅僅成為缺少缺少意義指向的形體動作；儀式也就不完整，甚至難以進行。」例如在婚禮進行的不同階段，就有相應的四句唸謠，這對強化儀式的意義起了舉足輕重的作用，人們在這些神聖的場合，吟唱著心中的意願，表達著強烈的情感，也將儀式的氣氛宣洩地蕩氣迴腸。[212]

吳超也在《中國民歌》一書中說道：

> 豐富深厚的民俗事象，提供了大量的民族性、地域性的素材，是民歌創作取之不盡、用之不竭的創作泉源；相反，絢麗多姿的民歌，是民俗的直接反映和生動感人的表述。[213]

文中道盡了歌謠的效能。經由「物質生活民俗」、「歲時節日民俗」與「婚嫁習俗」層面探賾苗栗客家山歌，我們可以了解此地客家傳統的民俗文化；正因有豐富廣厚的民俗文化，才能有源源不絕，感人肺腑，承載著重要文化意涵又生動鮮活的客家歌謠，二者可謂互為表裡，相輔相成。再輔以其他地方文獻與史料佐證，客家民俗文化的記載，亦更趨完善。

212 萬建中：《民間文學引論》（北京：北京大學出版社，2006年7月），頁248。
213 吳超：《中國民歌》（浙江：浙江教育出版社，1995年3月），頁166。

第八章
結論

　　客家山歌是客家人生活自然流露的心聲。它產生於勞動，以客家方言自然演唱而成的民歌，蘊涵生動鮮活的客家方言，直率純真的表白，真實生活的反映，也是專業歌者、影視者、藝術家採之不盡的藝術生命的源頭活水。本書觀照苗栗頭份、造橋、頭屋、公館四鄉鎮市的客家山歌在文學、內容、語言、民俗等各層面，多元地顯映出客家文化的風貌，其所展現的創作旨趣與特色如下：

一　在形式表現上，豐富多采，意境明晰而深遠

　　客家山歌妙趣天成，質樸可愛。有時讓聽者感到意猶未盡、流暢動人、音調鏗鏘，即妙在其運用了賦、比、興表現手法，或雙關、排比、頂針、類疊、誇飾等修辭技巧，藉此能強化表達效果的需要，使聽者產生共鳴，達到絕佳的藝術感染力。尤其是情歌創造意境，歌者往往通過一兩個主體形象，及其氛圍的描繪，來構成一幅幅清新動人的圖景，創造一個個使人心馳神往，含蓄不盡、耐人深思的悠悠情韻與境界。如同山間清泉流進心田，林中花卉醉人身心，渾成自然，各臻其妙，給人以美的不盡的享受。

二　聲情並茂的語言風格，具有時代性與地域性的特徵

　　以「七言四句」形式表現為主的客家山歌，歌詞雖由單句組成，

有時卻包含兩個句型，形成複句結構般的連結關係，巧妙、精簡地濃縮語句，使之能於最簡短字數中，表達最詳盡之意涵。有時，歌者為求唱腔流利，語意通順明白，或因應當時情境，時而加入襯字，或減少字詞，使句子與曲調間產生變化，虛實映照，讓聽者耳目一新，蕩氣迴腸，而打破客家山歌僅有七言四句的刻板印象。客家山歌係以客家方言揉合成的民間口傳文學，透過方言的全面運用，能生動而形象地刻劃出客家人的生活樣貌。客家山歌的語言風格，從其迴環和諧的「音韻」與通俗活潑的「詞彙」可見一斑。無論是腳韻、頭韻、句中韻或通押現象，歌者若能善加變化，就能使旋律更為靈巧生動，展現出客家山歌的音樂美。在詞彙風格上，歌者適時融入道地又通俗的重疊詞、方言特殊詞彙等，能促使山歌更加聲通氣順，鏗鏘悅耳，琅琅上口，如同蘊含光彩的天然寶石，在本色自然中閃爍者明麗深邃的光芒。

三　簡捷傳神的民間熟語，是永不凝凍的智慧閃光

客家山歌的載體，是客家族群的口頭語言，以口頭語言進行創作，同時又通過口頭語言進行傳播，記錄客家族群的生活、情感與思維，同時亦儲存豐富的客語方言材料。苗栗客家山歌中的民間熟語，使用日久，猶如源頭活水般，成為歌者即興創作的程式套語。山歌中出現的大量重複現象，是口頭（傳）文學的共同特點，也展示了程式套語在口頭（傳）文學的重要作用。這些廣為人知的民間熟語與程式套語，靈活多樣，簡捷傳神，既便於流傳，亦便於記憶。只要客家方言持續存在，它們就能以相對穩定的形式，繼續流傳在民眾口頭，而且還能不斷地被專業歌者、甚至是藝術家改編製作，通過新的藝術形式，以現代方式傳播，客家山歌與文化亦得以傳承發揚，它們是永不凝凍的智慧閃光。

四　千姿百態的客家情歌，展現客家男女不同戀愛階段的款款深情與精神風貌

　　苗栗頭份、造橋、頭屋、公館之客家山歌全面而深刻地反映出客家人的社會生活。其緣起於田野山林間，在歌唱時多融入日常生活的元素，或抒發情感，或與人交流，或描繪景物，或敘述事件等，題材包羅萬象，或情愛，或嗟嘆，或勞動，或娛樂，敘事抒情等，涵蓋範圍廣泛，無所不包，充分體現客家人的思想感情，具有重要的文化價值。在內容上，以「情歌」數量最多。本文以情歌作為探討主軸，將內容細分為求愛、挑逗、熱戀、相思、定情、失戀等十六類，探索客家兒女內心幽微細緻的情感心理。客家山歌除反映男女情感之外，尚隱約透露出堅定忠貞的愛情觀、勤儉堅忍的女性精神等人文精神，顯示出山歌與客家人之緊密關聯。

五　山歌中涵攝的民俗文化，展現常民生活的價值觀

　　民俗事象提供了大量的生活素材，係客家山歌重要創作泉源；而客家山歌可謂客家民俗的直接反映與表述，是了解當地先民生活與文化的最佳途徑，亦呈現出客家族群在不同歷史階段的社會風貌。在物質民俗上，客家山歌記錄了過往而今已不存的古俗，亦反映持續進行或變化新生之俗，呈現了傳承與創新之貌。在歲時節俗上，客家人仍保留漢族傳統，繼承發展之。傳統婚姻觀方面，顯映出傳統婚娶與過去不合時宜的婚俗，提供了反思與學習的面向。

　　客家山歌可關注之層面十分廣泛，本文雖已探討客家山歌的形式、內容、語言風格、口傳性特質、民俗文化等面向，其中仍有可供研究之處。如曲調方面，由於筆者缺乏音樂專業知識，故無法置入論

文討論。在形式方面，本文僅以複句結構作為切入觀點，對於整首山歌之章句結構，仍有值得再進行深入探索之處。在內容方面，本文僅以數量最多的「情歌」作為探討主軸，然客家山歌並非僅有情歌，以其他題材入歌者不勝枚舉，有待日後再努力。在民俗文化方面，客家民俗廣泛無際，筆者僅取三千之一瓢作為觀照對象，其他如民間信仰、生育習俗、喪葬禮俗等，亦值得探究。此外，也能透過「比較研究」方式，與其他族群或國家的歌謠，進行共向與殊向的比較論述，如此可以拓展研究領域，這也提供筆者與其他對客家歌謠與文化有興趣、熱忱者，能持續且致力於客家民間文學與民俗的探究，讓客家文學與文化研究之河，深深地扎根在這塊豐饒的土地上，孕育出更絢麗多彩的新風貌。

參考書目

一 客語歌謠集

不著撰人：《山歌・版畫》，苗栗：中原週刊社，1992年。

中原、苗友雜誌社：《客家歌謠專輯一》，苗栗：中原、苗友雜誌社，
　　　　1965年。

中原、苗友雜誌社：《客家歌謠專輯二》，苗栗：中原、苗友雜誌社，
　　　　1967年。

中原、苗友雜誌社：《客家歌謠專輯三》，苗栗：中原、苗友雜誌社，
　　　　1969年。

中原、苗友雜誌社：《客家歌謠專輯四》，苗栗：中原、苗友雜誌社，
　　　　1971年。

中原、苗友雜誌社：《客家歌謠專輯五》，苗栗：中原、苗友雜誌社，
　　　　1973年。

中原、苗友雜誌社：《客家歌謠專輯六》，苗栗：中原、苗友雜誌社，
　　　　1976年。

中原、苗友雜誌社：《客家歌謠專輯七》，苗栗：中原、苗友雜誌社，
　　　　1981年。

牛郎搜錄：《客家山歌》，臺北：中國民俗學會複印，1987年。

李金髮編：《嶺東戀歌》，臺北：中國民俗學會複印，1987年。

客家山歌研究專集編輯委員會編：《客家山歌研究專集》，客家山歌研
　　　　究專集編輯委員會，1981年。

劉守松編：《客家鄉民謠》（上），新竹：先登出版社，1994年。

劉守松編：《客家鄉民謠》（下），新竹：先登出版社，1994年。

劉鈞章：《苗栗客家山歌賞析》，苗栗：苗栗縣立文化中心，1997年。

劉鈞章：《苗栗客家山歌賞析（第二集）》，苗栗：苗栗縣立文化中心，1998年。

羅肇錦、胡萬川：《苗栗縣客語歌謠集》，苗栗：苗栗縣立文化中心，1998年。

羅肇錦、胡萬川：《苗栗縣客語歌謠集（二）》，苗栗：苗栗縣立文化中心，1999年。

二　研究專書

（一）歌謠研究

朱介凡：《中國歌謠論》，臺北：中華書局，1984年。

朱自清：《中國歌謠》，北京：金城出版社，2005年2月。

余耀南、胡希張：《客家山歌知識大全》，廣東：花成出版社，1993年。

吳　超：《中國民歌》，浙江：浙江教育出版社，1995年3月。

胡泉雄：《客家民謠與唱好山歌的要訣》，臺北：育英出版社，1980年。

胡泉雄：《客家山歌的意境》，臺北：育英出版社，1981年4月。

胡泉雄：《山歌萬里揚》，臺北：育英出版社，1983年8月。

胡泉雄：《客家民謠精華》，作者自印，1984年7月。

張紹焱編：《客家山歌》，苗栗：苗栗縣全民精神建設叢書客家山歌編輯委員會，1983年。

蔚家麟、鄔維新、朱蓓編：《歌謠研究資料選》，中國民間文藝家協會湖北分會編印，1989年10月。

黃榮洛：《台灣客家傳統山歌詞》，竹北：新竹縣文化局，2002年12月。

楊兆禎：《客家民謠——九腔十八調的研究》，臺北市：育英出版社，
　　　1974年。

楊兆禎：《台灣客家系民歌》，臺北：百科文化，1982年9月。

楊佈光：《客家民謠之研究》，臺北：樂韻出版社，1983年8月。

楊民康：《中國民歌與鄉土社會》，吉林：吉林教育出版社，1992年6月。

鄭榮興：《台灣客家音樂》，臺中：晨星出版社，2004年5月。

劉曉春、胡希張、溫萍著：《客家山歌》，杭州：浙江人民出版社，
　　　2007年3月。

賴碧霞：《台灣客家山歌——一個民間藝人的自述》，臺北市：百科文
　　　化，1983年1月。

賴碧霞：《台灣客家民謠薪傳》，臺北：樂韻出版社，1993年8月。

羅香林：《粵東之風》，臺北：東方文化，1977年。

譚達先：《中國婚嫁儀式歌謠研究》，臺北：臺灣商務印書館，1990年
　　　3月。

約翰‧邁爾斯‧弗里著，朝戈金譯：《口頭詩學：帕里—洛德理論》，
　　　北京：社會科學文獻出版社，2000年8月。

阿爾伯特‧貝茨‧洛德著／尹虎彬譯：《故事的歌手》，北京：中華書
　　　局，2004年5月。

（二）客家研究

沈茂蔭：《苗栗縣志》，臺北：大通書局，1977。

羅香林：《客家研究導論》，臺北：眾文圖書公司，1981年。

劉定國監修：《苗栗縣志》，臺北：成文出版社，1983年3月臺一版。

陳運棟：《客家人》，臺北：聯亞出版社，1983年4月。

張祖基等著：《客家舊禮俗》，臺北：眾文圖書公司，1986年。

黃榮洛：《渡臺悲歌》，臺北：臺原出版社，1989年。

李阿成、陳運棟、彭富欽主編:《客家禮俗之研究》,苗栗:中華文化
　　復興運動推行委員會臺灣省苗栗縣總支會,1989年。

陳運棟:《臺灣的客家禮俗》,臺北:臺原出版社,1991年。

張衛東:《客家文化》,北京:新華出版社,1991年12月。

雨　青:《客家人尋根》,臺北:武陵出版公司,1991年。

台灣省客家委員會編印:《台灣客家族群史》(產經篇),南投市:省
　　文獻會,1990年。

楊國鑫:《台灣客家》,臺北:唐山出版社,1993年。

王增能:《客家飲食文化》,福建:福建教育出版社,1997年6月。

郭　丹、張佑周:《客家服飾文化》,福建:福建教育出版社,1997年
　　6月。

曾喜成:《客家文化研究》,臺北:中央圖書館,1999年。

鄧榮坤:《客家歌謠與俚語》,臺北:武陵出版公司,1995年。

劉錦雲:《客家民俗文化漫談》,臺北:武陵出版公司,1995年6月。

劉善群:《客家禮俗》,福建:福建教育出版社,1997年6月。

劉還月:《台灣客家關係書目與摘要(上、下)》,臺中:台灣省文獻
　　會,1998。

劉還月:《臺灣的客家人》,臺北:常民文化出版社,1998年。

劉還月:《台灣客家風土誌》,臺北:常民文化出版社,1999年。

劉還月:《台灣的客家族群與信仰》,臺北:常民文化出版社,1999年。

劉還月:《台灣客家族群史》【民俗篇】,南投市:台灣省文獻會,
　　2001年5月。

台灣省客家委員會編印:《台灣客家族群史》(民俗篇),南投市:台
　　灣省文獻會,2001年。

台灣省客家委員會編印:《台灣客家族群史》(社會篇),南投市:台
　　灣省文獻會,2002年。

徐正光主編：《徘徊於族群和現實之間》，臺北：正中書局，2002年
　　　4月。

劉還月：《台灣人的歲時與節俗》，臺北：常民文化出版社，2002年2
　　　月。

曾逸昌：《客家通論——蛻變中的客家人》，苗栗縣頭份鎮，2005年
　　　9月。

黃崇岳等：《客家圍屋》，廣州：華南理工大學出版社，2006年。

黃永達編著：《台灣客家俚諺語語典》，臺北：全威創意媒體，2005年。

劉佐泉：《客家歷史與傳統文化》，開封：河南大學出版社，2005年
　　　4月。

楊宏海、葉小華編著：《客家藝韵》，廣州：華南理工大學，2006年
　　　1月。

陳銀崑等編纂：《客家文化事典》，苗栗：苗縣文化觀光局，2014年
　　　12月。

（三）其他

賴際熙纂、王大魯修：《赤溪縣志》，臺北：《中國方志叢書》，成文出
　　　版社，1967年。

黃　釗：《石窟一徵》，臺北：臺灣學生書局，1970年11月。

清・溫廷敬：《大埔縣志》，臺北：臺北市大埔同鄉會印行，1971年10
　　　月。

苗栗縣地名探源編輯委員會編：《苗栗縣地名探源》，苗栗縣：苗栗縣
　　　地名探源編輯委員會，1981年。

清・溫仲和纂：《嘉應州志》，臺北：成文出版社，1991年。

林洋港、李登輝、邱創煥監修：《重修臺灣省通志》，臺中：臺灣省文
　　　獻委員會，1989年。

臺灣省文獻委員會主編：《臺灣省通志稿》，臺北市：捷幼出版社，
　　　　1999年。

周作人：《自己的園地》，臺北：里仁書局，據民國十八年北新書局版
　　　　影印，1982年5月。

張志公：《現代漢語》，北京：人民教育，1984年。

黎運漢，張維耿編著：《現代漢語修辭學》，香港：商務印書館香港分
　　　　館，1986年。

劉勰著，周振甫譯注：《文心雕龍譯注》，臺北：五南圖書出版公司，
　　　　1987年。

恩格斯：《家庭、私有制和國家的起源》，臺北：谷風出版社，1989年。

黃漢生主編：《現代漢語》，北京：書目文獻出版社，1989年。

王靖獻《鐘與鼓──《詩經》的套語及其創作方式》，四川：四川人
　　　　民出版社，1990年。

孫希旦撰：《禮記集解》，臺北：文史哲出版社，1990年8月。

不著撰人：《婚喪禮儀手冊》，臺灣省新竹社教會館發行，造橋平興合
　　　　莊萬善祠管理委員會贊助翻印，1991年2月。

馬茂元：《古詩十九首探索》，高雄：復文圖書出版社，1991年9月再
　　　　版。

北京大學古文獻研究所編：《全宋詩》，北京：北京大學出版社，1993
　　　　年。

朱自清、郭沫若等編輯：《聞一多全集》一，臺北：里仁書局，1993
　　　　年9月。

余嘉錫撰：《世說新語箋疏》，臺北：華正書局，1993年10月。

魏同賢主編：《馮夢龍全集》，上海：上海古籍出版社，1993年。

劉鶚撰，田素蘭校訂，繆天華校閱：《老殘遊記》，臺北：三民書局，
　　　　1993年。

張德明：《語言風格學》，高雄：麗文文化，1994年。

沈謙編著：《修辭學》，臺北：國立空中大學，1995年。

清・姚際恆撰：《詩經通論》，上海：上海古籍出版社，《續修四庫全書》，1995年。

許常惠：《臺灣音樂史初稿》，臺北：南天書局，1996年10月。

夏傳才：《詩經語言藝術新編》，北京：語文出版社，1998年。

葉嘉瑩：《迦陵談詩二集》，臺北：東大圖書公司，1999年。

段寶林：《中國民間文學概要（增定本）》，北京：北京大學出版社，1999年1月。

溫秀嬌：《台灣農業臉譜》，臺北：常民文化出版，1999年6月。

朝戈金：《口傳史詩詩學：冉皮勒《江格爾》程式句法研究》，廣西：廣西人民出版社，2000年11月。

竺家寧：《語言風格與文學韻律》，臺北：五南圖書出版公司，2001年3月。

江　帆：《生態民俗學》，哈爾濱：黑龍江人民出版社，2003年5月。

施聯朱：《施聯朱民族研究文集》，北京：北京出版社，2003年11月。

張斌主編，陳昌來著：《現代漢語句子》，上海：華東師範大學出版社，2002年。

呂特・阿莫西、安娜・埃爾舍博格・皮埃羅著，丁小會譯：《俗套與套語──語言、語用及社會的理論研究》，天津：天津人民出版社，2003年1月。

王幼華、莫瑜編：《重修苗栗縣志・文學志》，苗栗：苗栗縣政府，2005年12月。

黃鼎松編：《重修苗栗縣志・人文地理志》，苗栗：苗栗縣政府，2005年。

黃鼎松編：《苗栗市誌》，苗栗：苗栗縣政府，2006年。

周星主編：《民俗學的歷史、理論與方法》，北京：商務印書館，2006
　　　年3月。

劉增榮，劉秋雲，蘇美娟，錢玉章，菈露‧打赫斯‧改擺刱編：《重
　　　修苗栗縣志‧語言志》，苗栗：苗栗縣政府，2007年。

鄭惠美：《藍衫與女紅》，竹北市：臺灣客家文化中心籌備處，2006年
　　　12月。

鍾敬文：《民俗學概論》，上海：上海文藝出版社，2009年6月。

富世萍：《敦煌變文的口頭傳統研究》，北京：中華書局，2009年11月。

李惠芳：《中國民間文學》，武漢：武漢大學出版社，2009年8月14刷。

黃慶萱，《修辭學》，臺北：三民書局，2010年1月。

王　娟：《民俗學概論（第二版）》，北京：北京大學出版社，2011年6
　　　月。

三　學位論文

古旻陞：〈臺灣北部客家民謠之民族音樂學研究〉，中國文化大學藝術
　　　研究所碩士論文，1991年。

楊熾明：〈臺灣桃竹苗與閩西客家民歌之比較研究〉，國立臺灣師範大
　　　學音樂研究所碩士論文，1991年。

張禎娟：〈臺灣時令歌謠初探〉，國立師範大學音樂學系碩士論文，
　　　1993年。

彭素枝：〈臺灣六堆客家山歌研究〉，國立師範大學中國文學研究所碩
　　　士論文，1994年。

劉新圓：〈臺灣北部客家歌樂「山歌子」的即興〉，國立臺灣大學音樂
　　　學研究所碩士論文，1999年。

徐子晴：〈客家諺語的取材和修辭研究〉，國立新竹師範學院臺灣語言
　　　與語文教育研究所碩士論文，1999年。

謝玉玲：〈臺灣地區客語聯章體歌謠研究〉，國立中正大學中國文學研究所碩士論文，2000年。

向元玲：〈苗栗地區客家婚俗研究〉，國立中興大學中國文學系碩士論文，2000年。

張嘉文：〈客家傳統山歌三大調在花蓮地區的傳承與現況〉，國立臺北藝術大學音樂學系研究所碩士論文，2004年。

郭坤秀：〈桃竹苗客家山歌研究〉，中國文化大學中國文學研究所碩士在職專班論文，2004年。

謝玉枝：〈台灣客家俗語的研究〉，國立新竹教育大學臺灣語言與語文教育研究所碩士在職專班論文，2005年。

彭靖純：〈竹東地區客家山歌研究〉，臺北市立教育大學應用語言文學研究所，2005年。

謝玉枝：〈台灣客家俗語的研究〉，國立新竹教育大學台灣語言與語文教育研究所語文教學碩士班碩士論文，2005年。

黃菊芳：〈客語抄本〈渡台悲歌〉研究〉，國立政治大學中國文學系博士論文，2008年。

何翎綵：〈鍾理和所輯客家山歌研究〉，國立中興大學中國文學研究所碩士論文，2010年。

范姜淑雲：〈常民文化與隱喻：台灣客家山歌的植物意象之研究〉，臺北：國立臺灣師範大學臺灣語文學系碩士論文，2012年。

許懿云：〈台灣客家山歌的認知隱喻探析〉，國立彰化師範大學台灣文學研究所碩士論文，2014年。

郭坤秀：〈台灣客家山歌之研究〉，中國文化大學中國文學所博士論文，2016年。

四　期刊論文

陳慧樺：〈套語詩理論與《鐘鼓集》〉，《中外文學》第4卷第3期，1975
　　　年8月。

廖財聰：〈客家之婚喪禮俗〉，臺北：中華民國臺灣史蹟研究中心，
　　　《史聯雜誌》18期，1990年。

王東甫：〈色彩斑斕的客家情歌〉，《廣東職業技術師范學院學報》，
　　　1994年2月。

李泳集：〈客家「等朗妹」婚俗的研究意義〉，《嶺南文史》，1995年
　　　1月。

鍾俊昆：〈論客家山歌的文化語境〉，《贛南師范學院學報》，1995年
　　　5月。

鍾俊昆：〈客家山歌的文化闡釋〉，《嘉應大學學報》，1996年5月。

曾少聰：〈漢畬文化的接觸──以客家文化與畬族文化為例〉，《中南
　　　民族學院學報（哲學社會科學版）》，1996年5月。

鍾俊昆：〈客家山歌的文化闡釋〉，《嘉應大學學報》，1996年5月。

謝重光：〈客家文化與畬族文化的關係〉，《理論學習月刊》，1996年第
　　　6期。

王　　立：〈竹意象的產生及文化內蘊〉，《中國典籍與文化》，1997年
　　　1月。

藍雪霏：〈畬族民歌與客家民歌的比較研究〉，《中國音樂》，1999年
　　　1月。

邱燮友：〈臺灣桃竹苗地區山歌調查與研究〉，《中國現代文學理論》，
　　　2000年6月。

陳運棟：〈從歷史角度談九腔十八調〉，《臺灣月刊》，2001年2月。

凌火金：〈客家山歌的藝術特色〉，《廣西梧州師範高等專科學校學
　　　報》，2001年3月。

曾　眉：〈論客家情歌的語言美〉，《嘉應大學學報》，2001年5月。

劉醇鑫：〈客家歌謠諺語所反映的傳統婚姻觀〉，《北市師院語文學刊》，2001年6月。

彭維杰：〈台灣客家歌謠的文化面向探討──以《苗栗縣客語歌謠集》為例〉，《國文天地》，2001年7月。

陳運棟：〈從文學觀點看客家山歌〉，《苗栗文獻》，2001年10月。

彭維杰：〈檢視客家歌謠的文化內涵〉，《國文學誌》，2001年12月。

溫美姬：〈客家山歌的語言學研究〉，《嘉應大學學報》，2002年1月。

彭維杰：〈台灣客家歌謠的性別意識探討〉，《客家文化月》，2002年。

牛芙珍：〈情采──劉勰的藝術情感論〉《滄州師範專科學校學報》，2003年6月。

鍾敬文：〈同一起句的歌謠〉，《典藏民俗學叢書》【上】哈爾濱：黑龍江人民出版社，2004年2月。

黃　鶴：〈論客家山歌的文化母題與文化意象〉，《嶺南文史》，2004年S1期。

黃　鶴：〈客家山歌的情戀母題與植物意象探析〉，《華南理工大學學報（社會科學版）》，2004年3月。

黃　鶴：〈客家山歌「情誓」與「情咒」考〉，《華南農業大學學報（社會科學版）》，2004年第2期第3卷。

黃曉云：〈從客家山歌看客家女人的精神個性〉，《江西社會科學》，2004年11月。

彭維杰：〈台灣客家歌謠的婉言與諧趣──以苗栗山歌為討論範圍〉，《2004年海峽兩岸文學與應用文學學術研討會論文選》，2004年12月。

羅銳曾：〈客家山歌的文化底蘊與藝術特色〉，《廣東藝術》，2005年6月。

陳文紅：〈從客家山歌看客家婦女的精神個性〉，《瀋陽大學學報》，
　　　2006年2月。

韓銳明：〈豐富多彩的客家山歌〉，《廣東藝術》，2006年2月。

蔡宏杰：〈從語言特色與修辭技巧談客家山歌的藝術特點〉，《國文天
　　　地》，2006年12月。

周曉平：〈從客家民間文學談客家女性形象及其成因〉，《農業考古》，
　　　2007年3月。

劉煥雲、張民光、黃尚煃：〈台灣客家山歌文化之研究〉，漢學研究籍
　　　刊，2007年6月。

胡萬川：〈民間文學口傳性特質之研究——以台灣民間文學為例〉，
　　　《台灣文學研究學報》第11期，2010年10月。

邱湘雲：〈客家山歌語言認知隱喻研究〉，《彰化師大國文學誌》，2018
　　　年6月。

名家推薦

　　本書採擷苗栗地區客家山歌大量資料，進而分析其中的藝術表現形式，並深入探討山歌內容特色，同時分析其客家民俗文化之內涵，由表層賞析入手，再深入挖掘客家文化內韻，可謂由淺入深，表裡兼賅。

　　作者從生活多年的故鄉土壤探索山歌豐富的文化資源，以親炙山歌的經驗闡釋歌謠的本質，精準的帶領讀者層層深入，一探客家山歌的精髓，是一本能兼顧通俗性與學術性的作品。客家歌謠曾是客家人生活裡不可或缺的要素，生活中的喜怒哀樂與人生的悲歡離合，都寄情在歌聲當中，要尋覓客家人的情感特質，透過歌謠就是捷徑；要理解客家人的文化情懷，剖析歌謠便能瞭然清楚。本書讓客家讀者能輕易融入族群的精神領域，也可讓非客家讀者快速領會客家本色的底韻。本書是引領讀者進入客家情韻的工具書。

<div align="right">

──教育部「臺灣客家語常用詞辭典」編輯委員、彰化師範大學

國文學系

兼任副教授　彭維杰

</div>

　　張莉涓《苗栗客家山歌研究──以頭份市、造橋鄉、頭屋鄉、公館鄉為例》一書透過文史資料與田野調查的方法，深入民間歌謠流傳之現場，以其深厚的語言與文學背景，對苗栗地區的客家山歌進行手法、文化與文學與民間性的詮釋分析。這本著作充滿對客家、地方延

伸因「人」、因「族群」、因「地方」而生的感知、體感視野。專著援引豐富的各色山歌亦可為客家文化推廣、教學提供協助，另外一方面也有助於對客家山歌有興趣的普通讀者作為叩門磚，亦對專業研究客家山歌的後學有其方法論的提示。

——靜宜大學中國文學系副教授傅素春

二〇一八年十二月二十五日立法院三讀通過「國家語言發展法」，臺灣客語為其中認定應重視發展及傳承延續的語言之一。而該書從頭份市、造橋鄉、頭屋鄉、公館鄉的客家山歌著手，分門別類地介紹苗栗客家山歌的起源、特色、風格以及相關文化風俗等等；對於認識苗栗客家山歌實有助益。語言與文化的永續，需從教育扎根，透過該書的啟發，讓臺灣客家語言及山歌之美得以代代傳誦。

——國立臺中科技大學通識教育中心助理教授鄭美惠

文學研究叢書・臺灣文學叢刊 0810016

苗栗客家山歌研究
——以頭份市、造橋鄉、頭屋鄉、公館鄉為例

作　　者　張莉涓
責任編輯　官欣安
特約校稿　林秋芬

發 行 人　林慶彰
總 經 理　梁錦興
總 編 輯　張晏瑞
編 輯 所　萬卷樓圖書股份有限公司
　　　　　臺北市羅斯福路二段 41 號 6 樓之 3
　　　　　電話　(02)23216565
　　　　　傳真　(02)23218698

發　　行　萬卷樓圖書股份有限公司
　　　　　臺北市羅斯福路二段 41 號 6 樓之 3
　　　　　電話　(02)23216565
　　　　　傳真　(02)23218698
　　　　　電郵　SERVICE@WANJUAN.COM.TW
香港經銷　香港聯合書刊物流有限公司
　　　　　電話　(852)21502100
　　　　　傳真　(852)23560735

ISBN 978-986-478-632-9
2022 年 8 月初版
定價：新臺幣 460 元

如何購買本書：
1. 劃撥購書，請透過以下郵政劃撥帳號：
　　帳號：15624015
　　戶名：萬卷樓圖書股份有限公司
2. 轉帳購書，請透過以下帳戶
　　合作金庫銀行　古亭分行
　　戶名：萬卷樓圖書股份有限公司
　　帳號：0877717092596
3. 網路購書，請透過萬卷樓網站
　　網址　WWW.WANJUAN.COM.TW
大量購書，請直接聯繫我們，將有專人為您服務。客服：(02)23216565 分機 610

如有缺頁、破損或裝訂錯誤，請寄回更換
版權所有・翻印必究
Copyright©2022 by WanJuanLou Books CO., Ltd.
All Rights Reserved　　　　　Printed in Taiwan

國家圖書館出版品預行編目資料

苗栗客家山歌研究 ： 以頭份市、造橋鄉、頭屋鄉、公館鄉為例/張莉涓著. -- 初版. -- 臺北市 ： 萬卷樓圖書股份有限公司, 2022.08
　　面 ；　 公分. -- (文學研究叢書. 臺灣文學叢刊 ;810016)
ISBN 978-986-478-632-9(平裝)
1.CST: 民俗音樂 2.CST: 客家音樂 3.CST: 臺灣
913.533　　　　　　　　　111004043